建築：造型、空間與秩序

（第四版）

原著／FRANCIS D.K. CHING

譯者／呂以寧・王玲玉・林敏哲

六合出版社　印行

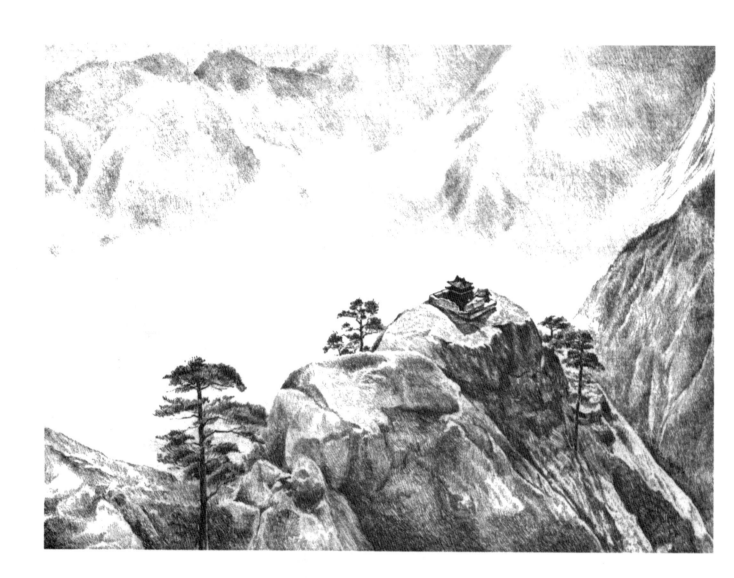

ARCHITECTURE
Form, Space, & Order
Fourth Edition

Francis D.K. Ching

WILEY

This book is printed on acid-free ∞ paper.

Copyright © 2015 by John Wiley & Sons, Inc. All rights reserved.

Published by John Wiley & Sons, Inc., Hoboken, New Jersey

Published simultaneously in Canada

ISBN 978-1-118-74508-3 (paperback)

國家圖書館出版品預行編目(CIP)資料

建築：造型、空間與秩序 / Francis D. K. Ching原著 ; 呂
以寧, 王玲玉, 林敏哲譯. -- 第三版. -- 臺北市：六合,
2015.07
 面 ; 公分
譯自：Architecture : form, space, & order, 4th ed.
ISBN 978-986-91736-2-9(平裝)

1. 建築美術設計

921 104008849

譯者簡介

王玲玉

- 中原大學建築系學士
- 英國倫敦學院大學巴特雷特學院（University College London, Bartlette School）建築研究所碩士
- 八十八年建築師專技高考及格
- 沈祖海聯合建築師事務所
- 中原大學建築系兼任講師

呂以寧

- 中原大學建築系學士
- 美國德州農工大學（Texas A&M University）營建管理碩士
- 八十三年建築師專技高考及格
- 張文男建築師事務所專案建築師

目錄

8填充 2中綸

目錄

　　本書第一版的內容在於將建築的形式和空間介紹給建築系的學生們，並且提供他們一些將這些元素有秩序地組織在建造環境中的原則。造型和空間是建築中最關鍵的工具，其中包含了一些基本以及永恆的設計語彙。第二版書則持續討論建築造型和空間等生存環境之間的相互關係和組織方式，並且做為這個討論議題的綜合性入門書籍。在第二版書籍中，除了文字編輯上的修飾之外，也將圖面做更清晰的處理，再選擇一些新的建築案例，並且擴充建築開口、樓梯和尺度等篇幅，最後，還在書末附加了索引表。第三版書延續以圖例來表達建築設計的基本元素和原則在人類歷史中所呈現的方式，但是增加了用以介紹並說明設計元素和原則的時空背景與移動方式的光碟。

　　在第四版書中，最主要的改變包括增加了二十多個現代建築案例，我們以圖解的方式說明這些建築案例的基本元素－柱、梁、穩定構造之承重牆等的造型和形式。

　　本書所收錄的歷史案例跨越了時間和文化界限。並列的圖例可能會出自於不同的時間點，但是這種不同的對比案例，卻是經過精心安排與設計的結果。這個目的是想要讓讀者從不同的構造方式中尋找相似性，並且將焦點集中在可以反應建築物建造時間和地點的重要區別點上。讀者可以依據自己的個人經驗或回憶，將額外的相關案例註記下來。當讀者逐漸熟悉設計元素和原則之後，就可以建立新的關係、意義和連結方式。

　　本書中的圖例既非詳圖亦不一定是我們所討論的設計概念和原則的原始形式。選擇它們只是因為要用來說明並闡釋設計造型和空間想法。在這些案例背後的潛在想法，超越了它們的歷史背景，激勵我們思考：該如何分析、感覺、體驗它們？如何將它們轉換成連貫的、可用的、有意義的空間和圍塑結構？如何將它們運用在其他的建築問題上？這種陳述方式嘗試著喚起讀者在設計的過程中，對建築的體驗與想像加以感受，並對建築與文學之間的關係有所理解。

謝辭

承蒙下列人士對原版書的貢獻，至為感謝：感謝 Forrest Wilson 在設計原則與溝通方面的洞察力，清楚地闡明了元素的組織方式，其不斷的支持也使本書得以順利出版；感謝 James Tice 對建築史和建築理論的知識與認知，強化了這個部分的內容；感謝 Norman Crowe 對於建築教育的熱衷和技巧，鼓勵我繼續從事這項工作；感謝 Roger Sherwood 對於建築造型組織原則的研究，使本書與該部分有關的章節得以發展出來；感謝 Daniel Friedman 對本書定稿的仔細編輯；感謝 Diane Turner 和 Philip Hamp 協助研究插圖資料；感謝 Van Nostrand Reinhold 出版社的編輯部門和產品部門的全體員工，感謝他們在本書出版過程中的所有支持和服務。

在本書的第二版中，我想要對那些多年來採用本書並且提供建議的許多學生和他們的老師表達感謝之意，他們的建議也成為本書改進的參考和教學上的工具。我特別要感謝 L. Rudolph Barton, Laurence A. Clement, Jr., Kevin Forseth, Simon Herbert, Jan Jennings, Marjorie Kriebel, Thomas E. Steinfeld, Cheryl Wagner, James M. Wehler 和 Robert L. Wright 等教育家，對於第一版書的謹慎而深思的批評。

在第三版書的撰寫過程中，我要感謝 Michele Chiuini, Ahmeen Farooq 和 Dexter Hulse 對於原二版書的仔細檢視。我試著將他們的寶貴建議納入新版書中，但是我個人仍然必須為此書的不足之處負起完全責任。我特別想要感謝 John Wiley & Sons 出版社編輯出版群的鼓勵和支持，並且感謝 Nan-ching Tai 為此三版新書的光碟所做出的技術幫助和創新貢獻。

Karen Spence, Gary Crafts, Lohren Deeg 和 Ralph Hammann 博士，對此第四版書提供了無價且深入的建議，我特別想要感謝 John Wiley & Sons 出版社的 Paul Drougas 和 Lauren Olesky，感謝他們在本書編輯上的不斷協助和支援，使本書得以在愉快的合作過程中順利出版。

致 Debra、Emily 和 Andrew，感謝他們對生命的熱愛，最終，這也就是建築在住宅中所扮演的角色！

　　一般來說，建築是反映一些現存狀況並將之融入實際的一種設計形式。這些現存狀況可能是完全屬於自然界的機能性問題，也可能反映出不同程度之下的社會、政治和經濟環境。不管何種情況，我們都會假設現有的狀況是一些不被滿足的問題，必須以新的解決方式來面對。因此，創造建築的動作，就成爲一種解決問題的方式或設計程序。

　　在任何設計程序初期，都必須先釐清問題所在，並且針對這些問題找出解決方法。設計是一種刻意的動作、有目的的努力過程。首先，設計者必須將問題的狀況記錄下來，定義出該問題的背景，並且收集相關的資料以便進行比較分析。這是設計程序中最重要的一個階段，因爲解決方案本身，和設計者對於問題的認知、定義和分析，有著絕對的關連性。知名的丹麥詩人兼科學家 Piet Hein 這麼形容："藝術就是解決一些在未被解決之前無法明確地敘述出來的問題。問題的定形就是解決方案的一部份"。

　　不可避免地，設計者會對他們所面對的問題產生本能的預設想法，但是其設計語彙的深度和廣度，卻會影響到他們對於問題的認知以及解決方案的形式。如果設計者的設計語彙有限，他對問題的可能解決方案的廣度也就會有限。因此，本書將針對人類歷史建築案例中的重要元素和原則做研究，並且對其中的建築問題解決方案做廣泛的探討，使讀者的設計語彙得以加深並加廣。

　　建築可以說是一種藝術，但是它可以更進一步地滿足建築計畫的純粹機能需求。根本上，實質的建築體是必須能夠容納人類活動的。然而，造型和空間的安排與順序，也能夠決定建築如何得以藉由努力而引起回應並且達到溝通的意義。因此，雖然本研究著重在造型和空間概念，但是，並不是要減低社會、政治或經濟等問題在建築上的重要性。造型和空間的呈現，並不是一個終點，而是一個用以解決機能、目的和環境等問題的工具，換言之，造型和空間就是解決建築問題的一種方式。

　　這個道理就和人們必須在知道單字的形成及發展出字彙之前先認識字母；必須在架構出句子之前先瞭解文法和句法的規則；必須在寫論文、小說之前先瞭解文章的寫作原則一樣。一旦瞭解了這些元素，我們就可以用尖銳有力的文字、平和或縱情的引導方式，爲瑣碎的事情做註解，或者用具有洞察力和意義的文字來說話。同樣地，在陳述更爲重要的建築議題之前，最好要先認識造型和空間的基本元素，並且瞭解如何處理並將之組織在設計概念發展過程中。

概論

為了將書中的內容以適當的順序列出，就必須先概述基本的建築構成元素、系統和秩序。這些組成元素都是我們能夠感覺並體驗到的。當我們對於某部份元素的理解和感覺比較不清楚時，對於另一部份的感受就可能會比較明顯。當某一部份的元素在建築組織中扮演次要角色時，就可能出現另一個具有主導性的部份。當某個部份扮演著限定或修正的角色時，就可能會出現另一些能夠傳遞意象和意義的元素。

然而，在所有的例子中，這些元素和系統都必須彼此關連，以便構築出一個具有一致性或連結性的整體結構。當這些組織元件呈現出彼此和整體之間的可見關係時，就產生了建築秩序。當這些關係之間出現了相互加強的感覺，並且使單一元素和整體之間產生自然的關連時，就存在了概念性的秩序—這是一種比暫時性的視覺感受更為恆久的秩序。

建築系統

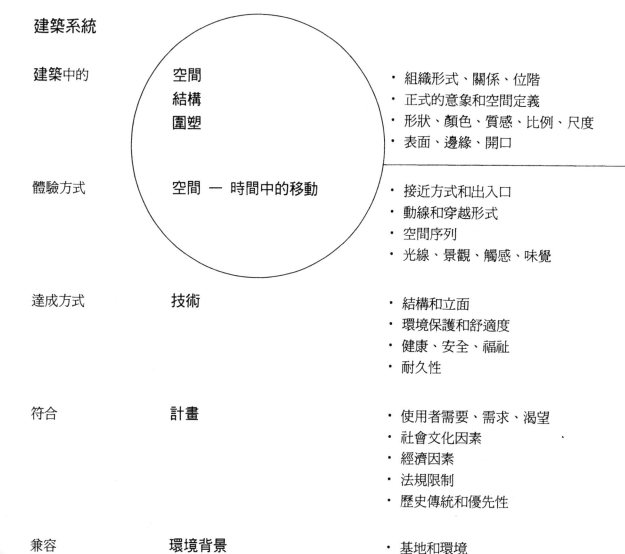

建築中的	空間 結構 圍塑	・組織形式、關係、位階 ・正式的意象和空間定義 ・形狀、顏色、質感、比例、尺度 ・表面、邊緣、開口
體驗方式	空間 — 時間中的移動	・接近方式和出入口 ・動線和穿越形式 ・空間序列 ・光線、景觀、觸感、味覺
達成方式	**技術**	・結構和立面 ・環境保護和舒適度 ・健康、安全、福祉 ・耐久性
符合	**計畫**	・使用者需要、需求、渴望 ・社會文化因素 ・經濟因素 ・法規限制 ・歷史傳統和優先性
兼容	**環境背景**	・基地和環境 ・氣候：日照、風、溫度、雨、雪 ・地理：土壤、地形、植栽、水 ・場所感和文化特質

…&秩序

實質上的	造型和空間 ・虛和實 ・內和外	系統和組織的 ・ 空間 ・ 結構 ・ 立面 ・ 機械

\longrightarrow

感覺上的 　藉由在時序中的體驗來認知並感受實質元素

- 接近和分隔
- 進出口
- 空間秩序中的移動
- 空間機能和活動
- 光線、顏色、質感、視野和聲音

概念上的 　對建築元素和系統秩序及無秩序關係的瞭解，並對其所引出的意義有所回應。

- 意象
- 樣式
- 標誌
- 符號
- 環境背景

'技術指的是某個藝術或程序的理論、原則或研究過程。

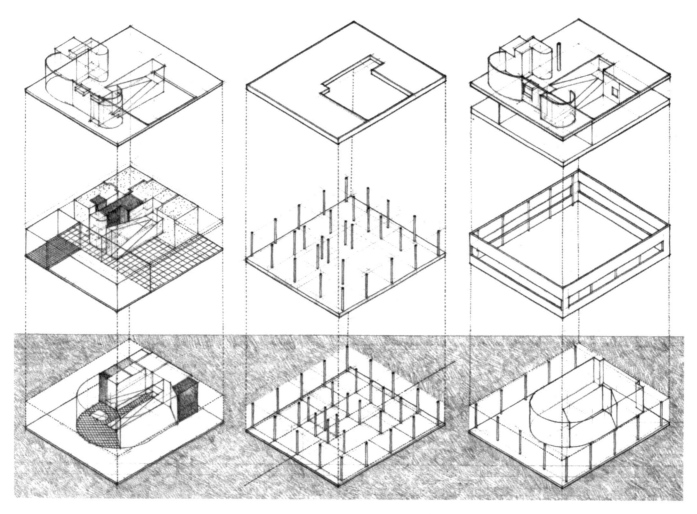

空間系統

· 符合住宅中的不同機能和關係要求的建築元素與空間的三向度整合方式。

結構系統

· 支撐水平梁和版的格狀柱子。
· 沿著縱軸顯示出接近方向的懸臂元素

圍塑系統

· 四片定義出內含建築元素與空間的矩型量體外牆平面。

Villa Savoye, Poissy, east of Paris, 1923–31, Le Corbusier

這張分析圖顯示出將建築中和諧而具有相互關連性的個體，具體化地轉換成另一個複雜整體的方式。

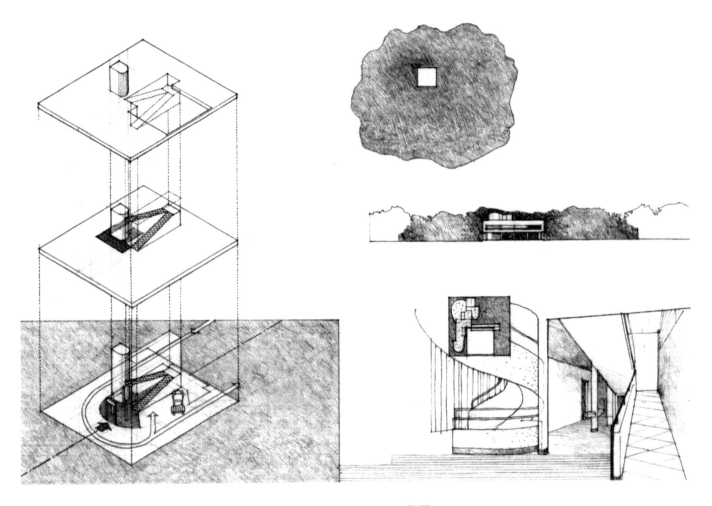

動線系統

- 圖中的樓梯和坡道穿透並連接了三個不同的樓層，強化了觀察者對於空間造型和光線的感覺。
- 曲線狀的入口大廳可以反映出汽車的移動方式。

環境背景

- 一個簡單的戶外環境可以將複雜的室內造型和空間組織圍塑在內。
- 主要樓層的抬高，可以使之具有更佳的視野並且避免受到地面濕氣所影響。
- 花園台階可以使陽光射入聚集在其周圍的空間。

"幾乎呈現正方形的室外圍塑面，可以從開口和突出部份一窺複雜的室內配置⋯。其室內秩序代表著住宅中的多種機能排列順序，呈現出住宅尺度以及部份私密的神秘感。建築的外部秩序則顯示出該住宅和周圍綠地之間的適當比例，與其所處的都市之間，也有著和諧的感覺。"

Robert Venturi, *Complexity and Contradiction in Architecture*, 1966

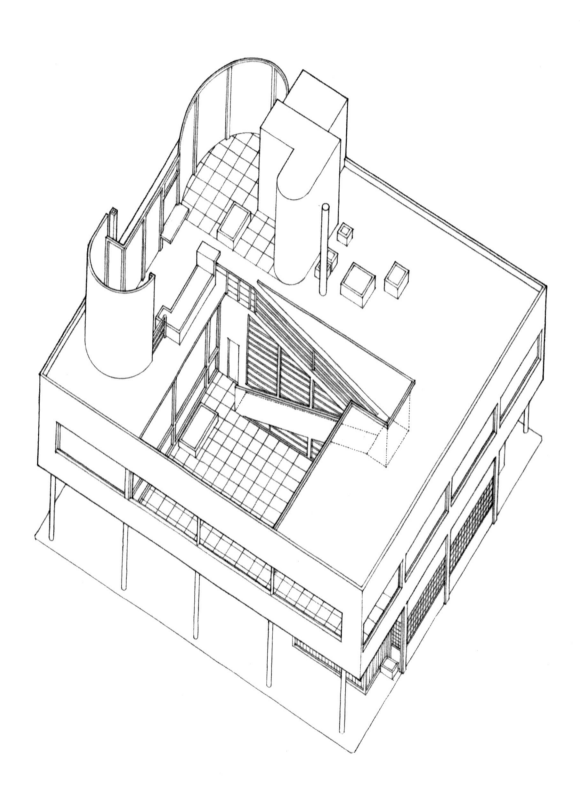

1
基本元素

"所有可見的形皆來自於點⋯

　　連續的點⋯產生線—即一度空間。當線移動時形成面，二度空間便因而產生。從面到空間的移動過程中，數個面的組合形成量體（三度空間）⋯。所以，這一連串動態過程的結論就是：點形成線、線形成面，而面形成空間。"

Paul Klee

The Thinking Eye：The Notebooks of Paul Klee

1961

基本元素

在本章節中，將說明造型的主要元素如何在秩序中由點形成一度空間的線，再由線形成二度空間的平面，再由平面形成三度空間的量體。開始的時候，每一個元素都只被當成一種概念性元素，後來則成為建築設計語彙上的視覺元素。

除了用心冥想之外，點、線、面與量體等概念性元素是不可見的。儘管它們並非真實地存在，但是，我們依然能夠感受到它們的存在。我們可以理解兩線交會可以形成點、一條線可以標記出平面上的起伏、平面可以圍塑出量體，而物件的量體則佔據了空間。

我們在三度空間或紙上所看到的，是以形狀、大小、顏色、質感所呈現出來的元素。正如同我們對於一些在環境中的造型體驗一般，我們也應該要了解點、線、面、量體等基本元素的架構。

造型的初始

點 指示出空間中的位置所在．

點的延伸形成一條
線 其特質爲
* 長度
* 方向
* 位置

線的延伸形成
面 其特質爲
* 長度與寬度
* 形狀
* 表面
* 方位
* 位置

面的延伸形成
體 其特質爲
* 長度、寬度與深度
* 外形與空間
* 表面
* 方位
* 位置

點

在空間中，點代表一個位置。在一般的概念上，它是沒有長度、寬度或深度的，因此是靜止、向心且無方向性的。

由於是造型語彙的主要元素，所以，點可以是：

· 線的兩端
· 兩線的交點
· 線與平面或量體在角落的相會
· 一個領域的中心

儘管在理論上，點既沒有形狀也沒有體積，但是，當點位於環境中心時，是靜止而穩定的，它組織著環繞其周圍的元素，並且界定出本身的領域。

當點偏離中心時，它的領域開始比較具有侵略性，並且開始具備視覺上的獨特性。此時，視覺張力便由點與它的領域創造出來。

Piazza del Campidoglio, Rome, c. 1544, Michelangelo Buonarroti.
Marcus Aurelius 的騎馬塑像，形成此都市空間的中心點。

單一的點是不具有方向性的。若想在空間中或平面上標示出點的可視位置，就必須借助線形造型垂直地反映出其位置，例如柱子、石碑或塔。在平面上，這些柱狀元素皆被視同於點，並保有點的視覺特質。其它具有相同視覺效果的點造型如下：

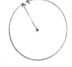

· 圓

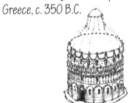

Tholos of Polycleitos, Epidauros, Greece, c. 350 B.C.

· 圓柱體

Baptistery at Pisa, Italy, 1153–1265, Dioti Salvi

· 球體

Cenotaph for Sir Isaac Newton, Project, 1784, Étienne-Louis Boulée

Mont St. Michel, France, 13th century and later.
金字塔狀的組合，使得此男修道院成為景觀上的特殊場所。

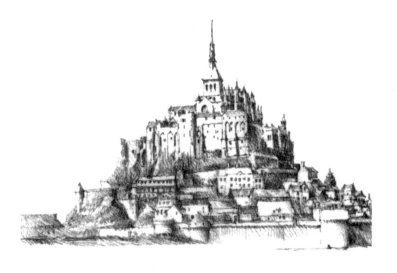

兩點

　　兩點的連接形成一條線,雖然這兩點限定了線的
長度,但是,線也可以被視為是無限延伸中的一段。

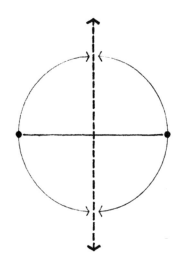

　　當兩點與軸線垂直並且對稱時,如果軸線可以無
限延伸,軸線就會比那兩點間的直線更具主宰性。

　　在上述的例子中,該直線與對稱軸線比通過該點
的無數的線更具有視覺上的統一性。

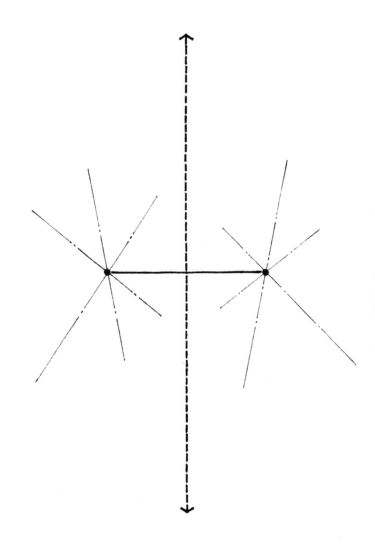

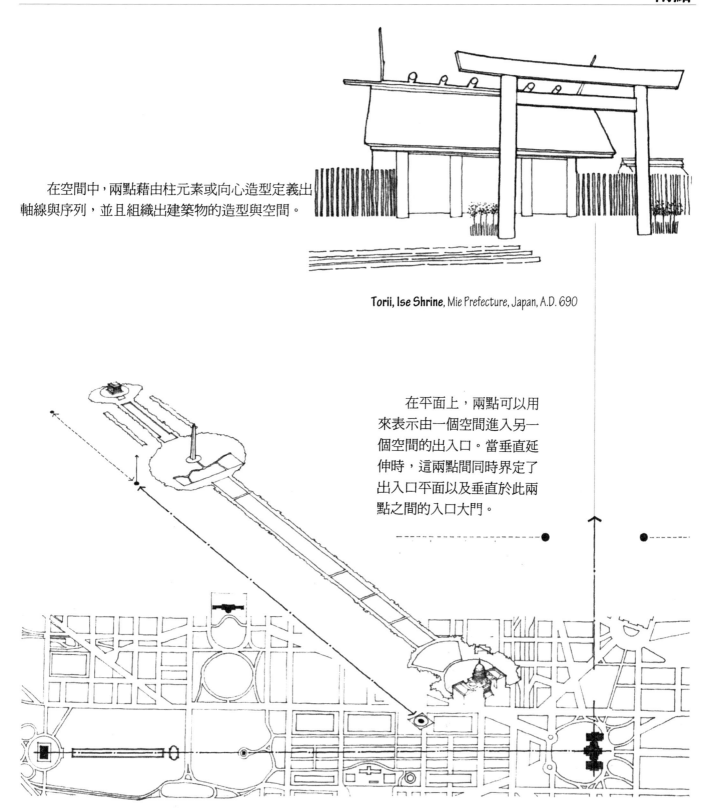

在空間中，兩點藉由柱元素或向心造型定義出
軸線與序列，並且組織出建築物的造型與空間。

Torii, Ise Shrine, Mie Prefecture, Japan, A.D. 690

在平面上，兩點可以用
來表示由一個空間進入另一
個空間的出入口。當垂直延
伸時，這兩點間同時界定了
出入口平面以及垂直於此兩
點之間的入口大門。

The Mall, Washington, D.C., 華府特區，沿著軸線上設有林肯紀念館、華盛頓紀念碑以及國會大樓。

線

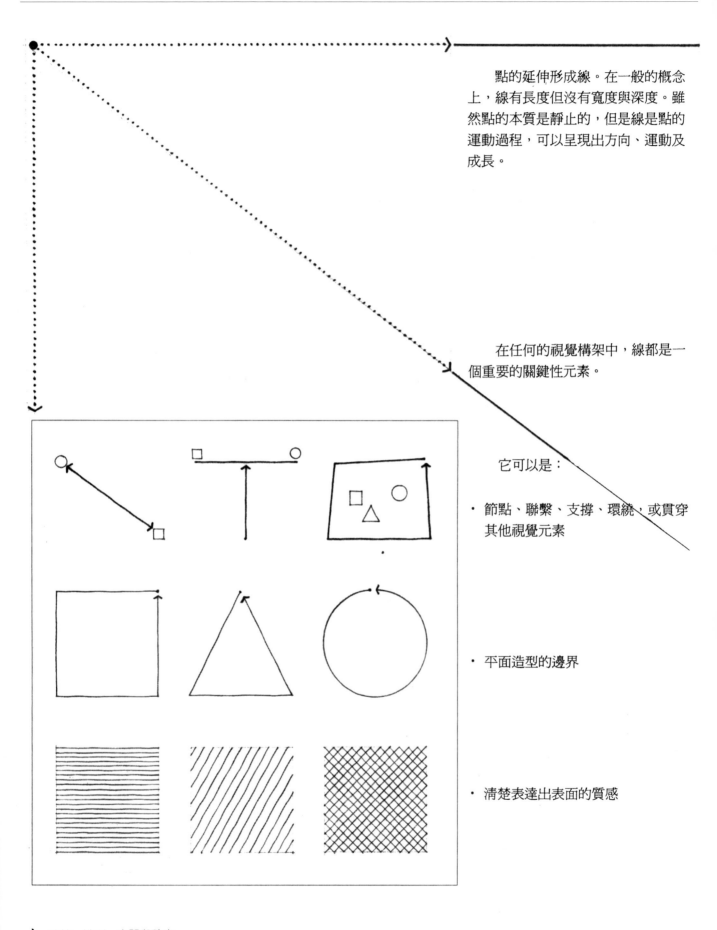

點的延伸形成線。在一般的概念上，線有長度但沒有寬度與深度。雖然點的本質是靜止的，但是線是點的運動過程，可以呈現出方向、運動及成長。

在任何的視覺構架中，線都是一個重要的關鍵性元素。

它可以是：

· 節點、聯繫、支撐、環繞，或貫穿其他視覺元素

· 平面造型的邊界

· 清楚表達出表面的質感

儘管理論上線只有一個方向，但是，它必須要有不同程度的厚度才能產生可視性。就線的特性而言，不論是穩定或是紊亂、清晰或模糊、優雅排列或糾結在一起的，其關鍵因素都在於我們對於線條的長寬比例、曲度、延續性的感受。

有時候，在相似或相同元素的重複之下，只要有足夠的長度，亦可被視為線。這類的線會具有明顯的質感。

abcddefgghhijklmnopqrstuvwxyz(&!?§.1234567890

❀❀❀❀❀❀❀❀❀❀❀❀ **************

在視覺上，線的方向會影響它本身所扮演的角色，一條垂直的線能夠表現出受地心引力影響之下的平衡狀態，也可以象徵人的狀態或是空間中的位置。而水平線條則可以表現出穩定性、地平面、水平面或是靜止中的人。

斜線則是由垂直或水平方向偏離出來的一種線性。它看似墜落的垂直線或是上昇的水平線。在這兩種情形下，無論它是朝著地平面上的某一點墜落，或是朝空中某一處上昇，它都是一種非平衡狀態下的律動以及視覺運動。

線元素

　　垂直線性元素，例如柱子、石碑、塔等，在歷史中曾經被用來紀念特殊事件，並且在空間中建立獨特的點。

Bell Tower, Church at Vuoksenniska,
Imatra, Finland, 1956, Alvar Aalto

Menhir,
史前巨石紀念碑，通常是獨立設置的，但是，有時候也會有其它巨石相鄰。

Column of Marcus Aurelius,
Piazza Colonna, Rome, A.D.174
以圓柱紀念皇帝戰勝多瑙河北岸的日耳曼部落。

Obelisk of Luxor,
Place de la Concorde, Paris。塑造出位於 Luxor 的 Amon 寺廟入口意象的方尖塔，是由希臘總督穆罕默德阿里獻給路易斯菲立普的，並且於 1836 年建造完成。

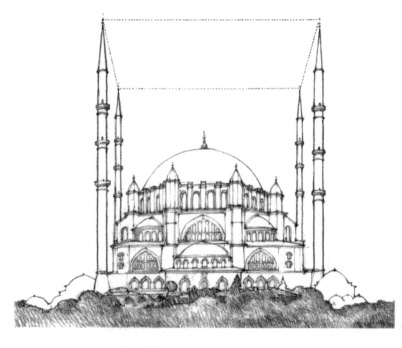

　　垂直線性元素亦能定義出空間中不可見的透明量體。如左圖，四根尖塔界定出華麗的 Selim 清真寺圓頂。

Selim 清真寺圓頂，土耳其
A.D. 1569–1575

線元素擁有結構上的必要材料強度。在下列三個例子中，線性元素可以：

· 跨越空間
· 支撐頂部平面
· 形成三度空間構架

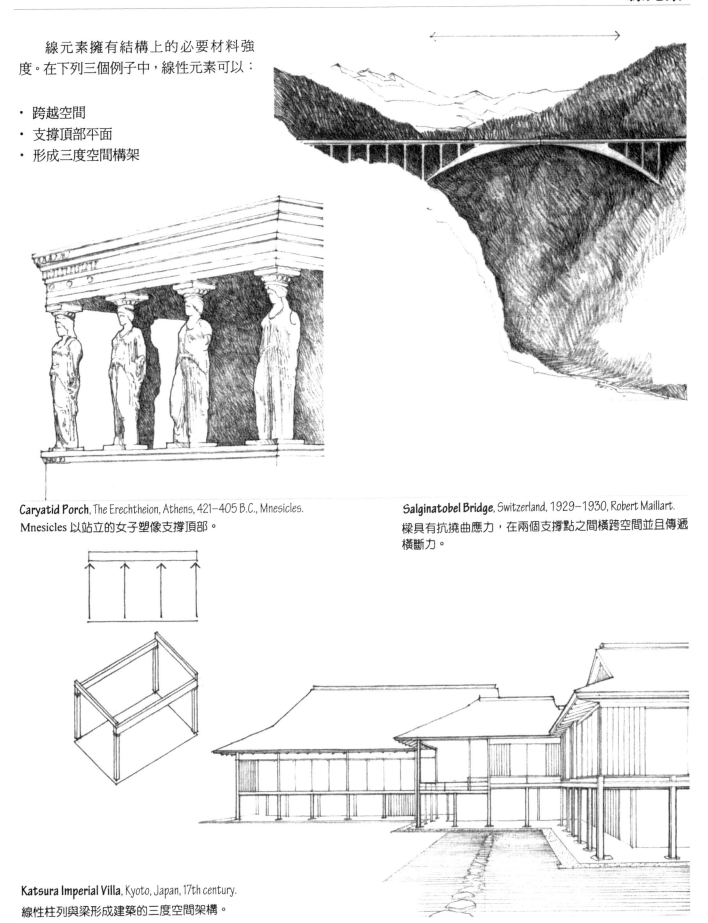

Caryatid Porch, The Erechtheion, Athens, 421–405 B.C., Mnesicles.
Mnesicles 以站立的女子塑像支撐頂部。

Salginatobel Bridge, Switzerland, 1929–1930, Robert Maillart.
樑具有抗撓曲應力，在兩個支撐點之間橫跨空間並且傳遞橫斷力。

Katsura Imperial Villa, Kyoto, Japan, 17th century.
線性柱列與樑形成建築的三度空間架構。

線元素

在建築上，線比較常被視為想像的元素而非實質上的可見元素。例如軸線，便是由空間中的兩個端點以及對稱元素所建立的。

Villa Aldobrandini, Italy, 1598−1603, Giacomo Della Porta

House 10, 1966, John Hejduk

儘管建築空間存在於三度空間之中，但是，它可以利用線形方式發展成貫穿建築物的路徑，並且連結其他空間。

當在動線上需要以重複的空間來組織動線時，建築物也可以呈現線形量體形式。如圖所示，此線形建築物量體可以在基地上圍塑出戶外空間。

Cornell University Undergraduate Housing (Project), Ithaca, New York, 1974, Richard Meier

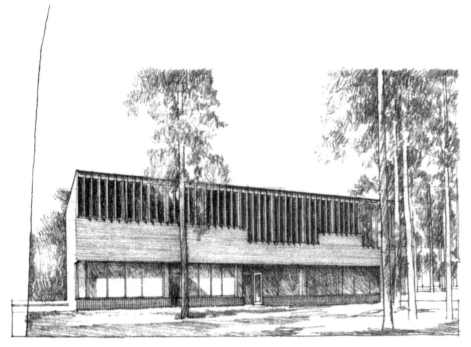

Town Hall, Säynätsalo, Finland, 1950–1952, Alvar Aalto

在較小的尺度中，線可以清楚地描繪出平面與量體的邊緣和表面，建築物的材料、開口、結構的梁與柱，均能以線來表達。至於這些線如何影響表面的質感，則是取決於線條的視覺重量、空間感以及方向性。

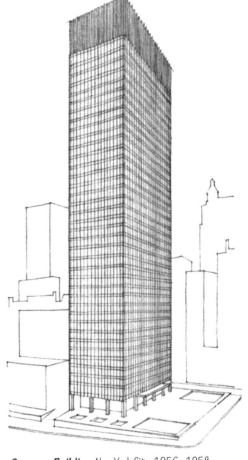

Crown Hall, School of Architecture and Urban Design, Illinois Institute of Technology, Chicago, 1956, Mies van der Rohe

Seagram Building, New York City, 1956–1958, Mies van de Rohe and Philip Johnson

線形成面

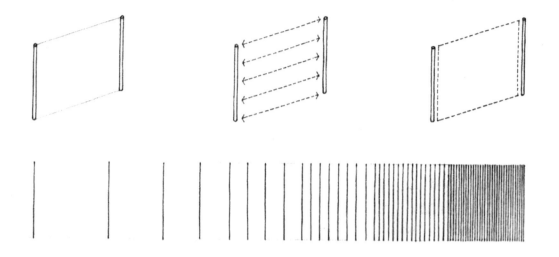

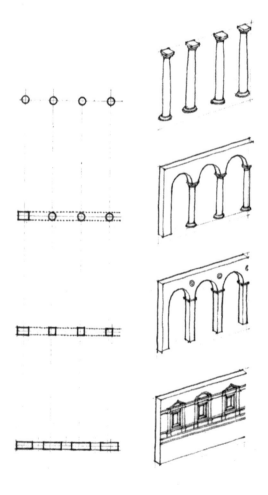

兩條平行線可以在視覺上描繪出一個平面,一個透明的空間薄膜則可以在它們之間伸展,並且說明它們之間的視覺關係,而較密集的線則可以傳達出更為清楚的平面。

一系列平行的線,可以藉由重複性來加強人對平面的感受。當線沿著平面延伸時,原來只具有暗示的平面變得比較真實,而線之間空著的部分則被視為只是個斷續的平面。

本圖是一排圓柱的轉化形式。起初是支撐一道牆,然後變化為方柱,最後成為扶壁柱。原來柱遺留的部分則發展成牆面上的浮雕。

"柱子是牆面上具有特定力量的一部分,是由基礎到頂部的垂直支撐…柱列就是一道有開口且不連續的牆。" — *Leon Battista Alberti*

Altes Museum, Berlin, 1823–1830, Karl Friedrich Schinkel

一排支撐著屋頂的柱子—柱廊—常被用來定義建築物的公共空間,尤其是主要公共空間的前方部分。柱廊式立面入口的穿透性高,但同時也提供一定程度的遮蔽效果,並且形成一個可以統一後方個別建築量體的半穿透性屏障。

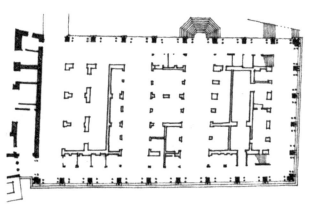

The Basilica, Vicenza, Italy.

Andrea Palladio 在 1545 年設計了一座兩層樓的走廊,用以環繞一棟既有的中世紀建築物,該增建部分不僅能夠支撐既有的建築物,並且如同帷幕一般,改變了原來的不規則形式,以統一而優雅的立面來面對 del Signori 廣場。

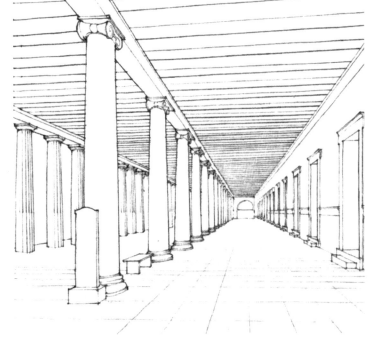

Stoa of Attalus fronting the Agora in Athens

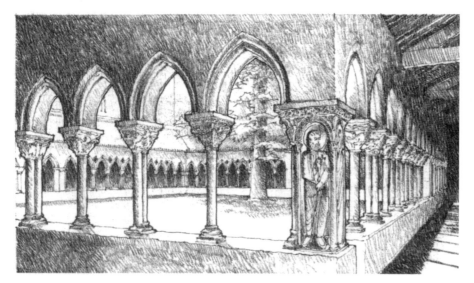

Cloister of **Moissac Abbey**, France, c. 1100

除了在結構上擔任支撐的角色之外，柱列也可以用來聯繫不同的空間，使它們在適當的位置上相連。

這兩個例子說明了柱列如何定義出外部空間的邊界，並且清楚地說明空間中的建築量體。

Temple of Athena Polias, Priene, c. 334 B.C., Pythius

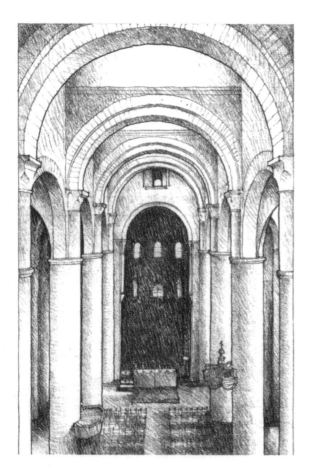

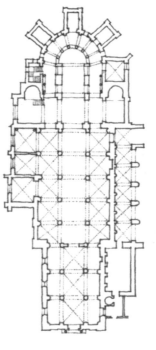

St. Philibert, Tournus, France, 950–1120. 從教堂的教徒座位區可以看到使空間產生韻律的柱列。

Cary House, Mill Valley, California, 1963, Joseph Esherick

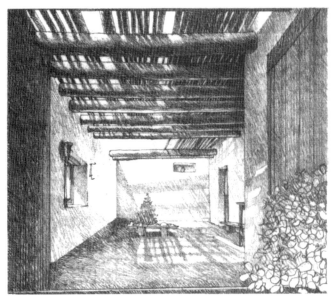

Trellised Courtyard, **Georgia O'Keefe Residence**,
Abiquiu, northwest of Sante Fe, New Mexico

　　當陽光與微風穿過時，格子棚和涼亭中的線形構件能提供戶外空間適度的界定與遮蔽。

　　垂直與水平的線性元素可以界定出空間中的量體，如右圖的日光浴室。該量體的造型取決於線形元素的排列形式。

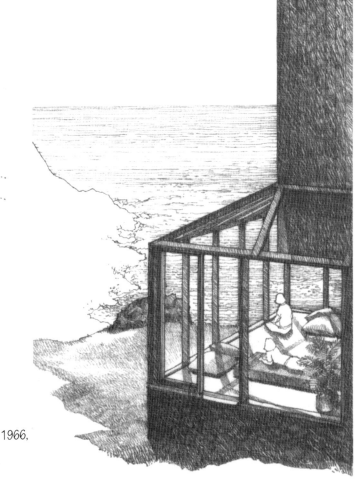

Solarium of **Condominium Unit 1, Sea Ranch**, California, 1966,
Moore, Lyndon, Turnbull, Whitaker (MLTW)

面

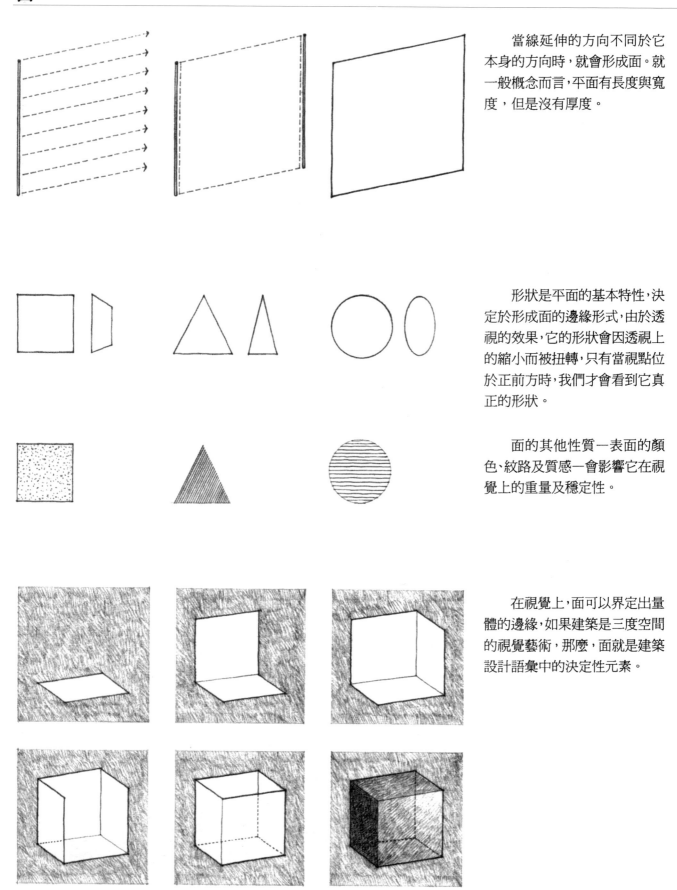

當線延伸的方向不同於它本身的方向時，就會形成面。就一般概念而言，平面有長度與寬度，但是沒有厚度。

形狀是平面的基本特性，決定於形成面的邊緣形式，由於透視的效果，它的形狀會因透視上的縮小而被扭轉，只有當視點位於正前方時，我們才會看到它真正的形狀。

面的其他性質一表面的顏色、紋路及質感一會影響它在視覺上的重量及穩定性。

在視覺上，面可以界定出量體的邊緣，如果建築是三度空間的視覺藝術，那麼，面就是建築設計語彙中的決定性元素。

面界定出空間中的三度空間量體。每一個面的性質 — 尺寸、形狀、顏色、質感—以及這些面所圍塑出來的空間特質，則是由它所界定的造型及相關位置來決定的。

在建築設計中，面的三種運用型態為：

頂面

頂面可以是用來跨越並遮蔽氣候的室內空間屋頂，或者是房間的天花板。

牆面

由於牆面本身具有垂直性，所以是界定及圍塑空間的重要元素。

底面

底面可以是量體造型在實質與視覺上的基礎，也可以是空間中的樓地板面。

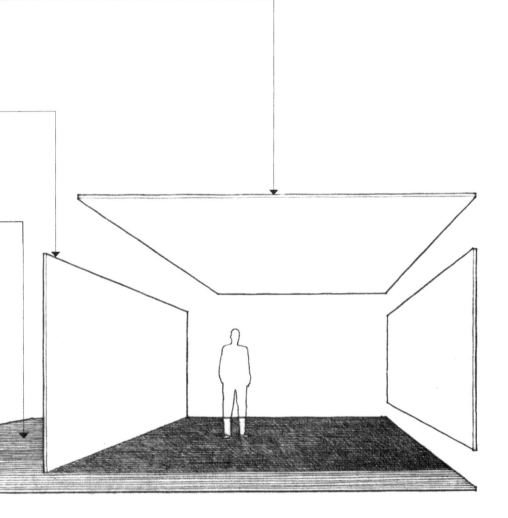

基地地面支撐了建築物的所有架構，基地氣候、其他環境條件以及基地地形特性，都會影響建築物的造型。建築物可以配置在地面上，或是以抬高的方式融合於地形中。

基地地面可以處理成建築物的基座，或者抬高後做爲重要空間之用。狹道可以用來界定戶外空間或者緩衝不佳的基地條件；亦可在基地地面上提供適當的平台做爲建築使用；而階梯則提供了輕易跨越各個高程的機會。

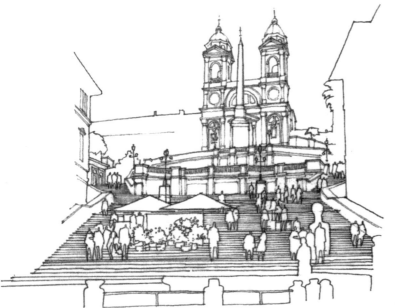

Scala de Spagna (Spanish Steps), Rome, 1721–1725.
Alessandro Specchi 設計該公共工程來連接 di Spagna 廣場與 SS.Trinita de Monti；由 Francesco de Sanctic 完成。

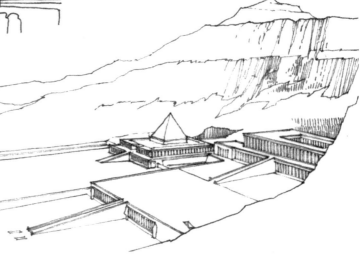

Mortuary Temple of Queen Hatshepsut,
Dêr el-Bahari, Thebes, 1511–1480 B.C., Senmut.
三個以坡道連接的平台，聖所則是被設計成埋入岩石當中。

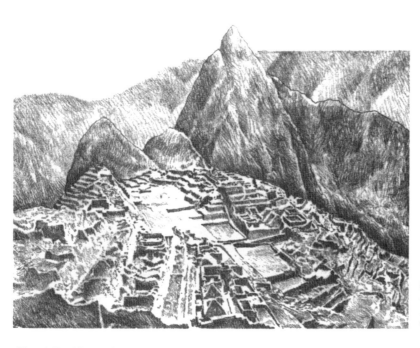

Machu Picchu，一個於 1500 年建立於祕魯 Urubamba 河之上、安地斯山兩峰之間的鞍部的古印加城，高 8000 呎。

Sitting Area, **Lawrence House**,
Sea Ranch, California, 1966, MLTW

　　樓地板面是一個可以承受人們在室內活動以及
物件重量的水平元素,因此,必須被建造的相當堅
固。地板材料的質感與密度會影響空間的吸音效果和
我們行走時的感受。

　　在實質的層面上,雖然樓板在支撐方面的本質仍
會有所限制,但它仍是建築設計上的重要元素。它的
形狀、顏色及紋路,會決定它所界定出來的空間的邊
界,或是做為統一空間的元素。

　　就像基地一樣,樓板面可以是階梯或大平台,將
空間分割成符合人性的尺度,並同時創造出休息、觀
景、表演等不同尺度的空間。抬高手法經常被用來界
定崇高、神聖的場所,也可以將之處理成自然的表面
而有別於空間中的其他元素。

Emperor's Seat, Imperial Palace, Kyoto, Japan, 17th century

Bacardi Office Building
(Project), Santiago de Cuba,
1958, Mies van der Rohe

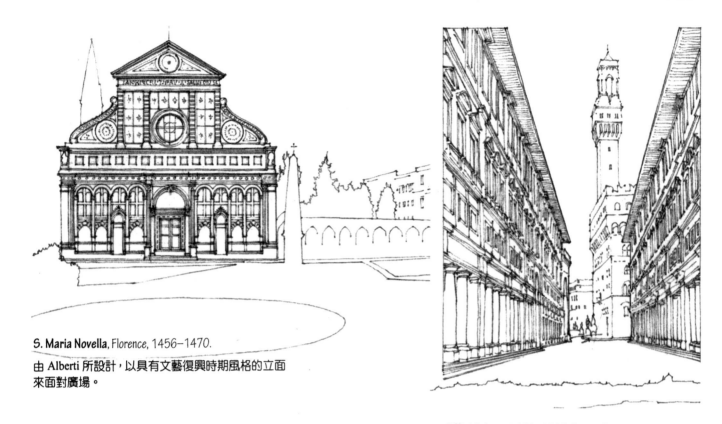

S. Maria Novella, Florence, 1456–1470.
由 Alberti 所設計,以具有文藝復興時期風格的立面
來面對廣場。

Uffizi Palace, 1560–1565, Giorgio Vasari.
Uffizi 皇宮的兩翼,界定出佛羅倫斯的街道,該街
道則將 della Signoria 廣場和 Arno 河連結起來。

空間中的外牆可以使室內空間環境得到控制,外牆構架
同時可以提供私密性及保護性,並能使室內空間免於受到外
部氣候的影響。而開口部分則重新建立起室內與室外之間的
連結性。當牆圍塑出室內空間時,它們也可以塑造出戶外空
間,並且創造出建築物在空間中的造型、量體和意象。

身為一個設計元素,外牆面可以清晰地形成建築物的正
面或基本立面,在都市中,這些立面也可以界定出中庭、街
道,以及諸如廣場、市集等公共場所。

Piazza San Marco, Venice.
連續的建築物立面,形成了都市
空間中的 "牆" 。

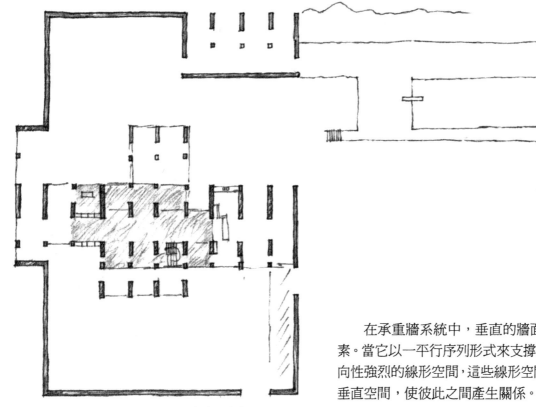

在承重牆系統中，垂直的牆面被視爲是一種支撐性元素。當它以一平行序列形式來支撐頂版時，就可以界定出方向性強烈的線形空間，這些線形空間藉由開口所創造出來的垂直空間，使彼此之間產生關係。

Peyrissac Residence, Cherchell, Algeria, 1942, Le Corbusier

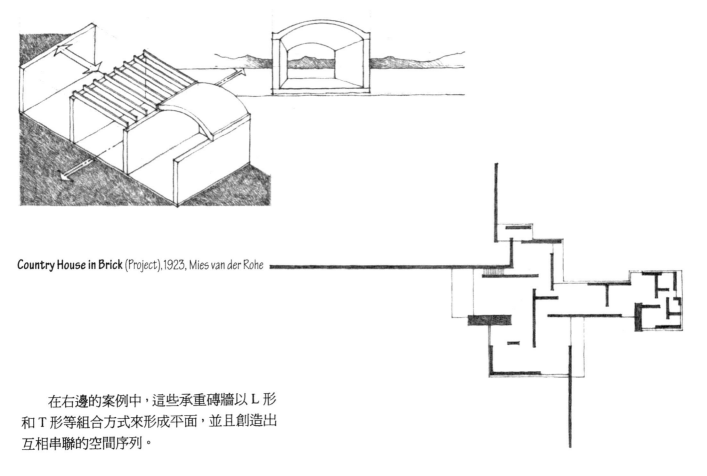

Country House in Brick (Project), 1923, Mies van der Rohe

在右邊的案例中，這些承重磚牆以 L 形和 T 形等組合方式來形成平面，並且創造出互相串聯的空間序列。

面元素

Concert Hall (Project), 1942,
Mies van der Rohe

室內的牆支配著空間的尺度與型態。在視覺上，它們彼此之間的關係以及開口的尺寸與分佈，決定了它們所界定的空間的品質以及與相鄰空間之間的關係。

以設計元素而言，牆面可以整合地板與天花板，亦可明確地將空間做區隔。它可以被處理成空間中其他元素的消極性背景，或者藉由彰顯其本身的造型、顏色、質感、材質，來成為視覺上的主動性元素。

當牆面為室內空間提供私密性並且成為阻隔元素的同時，它也限制了人的活動，但出入口與窗則重新建立起相鄰空間的連續性，並讓光、熱、音得以穿透。當出入口與窗的尺度越來越大時，這些開口就會開始減弱牆的原始特性。

Finnish Pavilion, New York World's Fair, 1939, Alvar Aalto

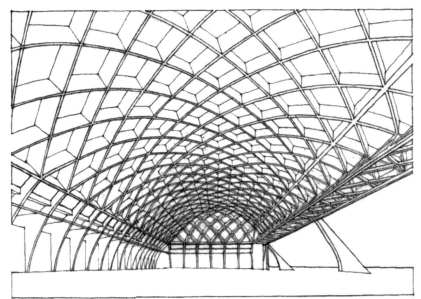

Hangar, Design I, 1935, Pier Luigi Nervi.
膜結構將力傳至屋頂的支承元素。

Brick House, New Canaan, Connecticut, 1949, Philip
獨立的拱形屋頂像是漂浮在床的上方。

　　當我們走在地板上時，可能會與牆有實質上的碰觸，但是，通常卻無法接觸到天花板，天花板幾乎可說是空間中的純視覺元素，它可以位於樓板或屋頂板的下方，但是，當它橫跨於支撐的上方時，也可以利用結構的方式形成造型，亦或是懸吊於空間之中。

　　以獨立的元素而言，天花板可以是如同拱形屋頂一般的象徵性元素，或是整合空間中不同物件的遮蔽性元素。它可以被當作是壁畫或者呈現出其他雅緻的感覺，或僅以退縮面的簡單手法來處理。天花板的升高或降低，則可用來改變空間的尺度，或是用來界定空間中的不同領域。另外，也可以利用天花板的不同造型，來達到控制空間中的光或音的品質的目的。

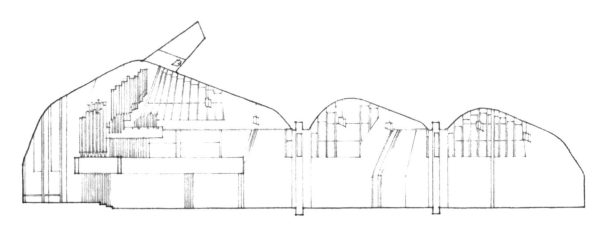

Church at Vuoksenniska, Imatra, Finland, 1956, Alvar Aalto.
天花板的造型界定出不同的層次，並且可以加強音響品質。

面元素

桌形石，是一種以二個或更多個大型石柱支撐一水平石版的史前紀念碑，被發現於英國、法國的重要人物埋葬地。

屋頂版是保護室內空間免於受到外氣影響的重要遮蔽元素。它在結構上的造型及幾何性是藉由它本身所橫越的空間，以及為了排水與排雪的斜度所產生的。以設計元素而言，屋頂版的重要性在於它本身所承受的衝擊以及建築物的外形輪廓。

屋頂版可以被隱藏於外牆之內，或是與牆面結合並加強建築物的量體。它可以被設計成包圍不同空間的單一遮蔽性造型，或者被設計成眾多屋頂面的組合，以便清楚地描述建築物中的系列空間。

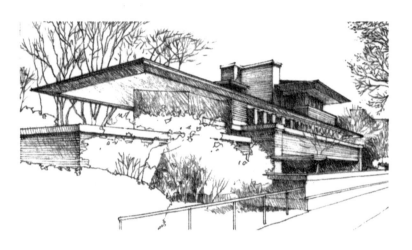

Robie House, Chicago, 1909, Frank Lloyd Wright.
低斜的屋頂版及深遠的出挑是 Prairie 建築學院的特色。

向外延伸的屋頂版可形成出挑，可免門窗受到日晒雨淋。或者亦可採用連續降低的屋頂版，使其本身更接近地面。在溫暖的氣候環境中，升高的屋頂可以讓涼風吹入室內空間。

Shodhan House, Ahmedabad, India, 1956, Le Corbusier.
格子柱列將混凝土屋頂版從主量體中抬昇起來。

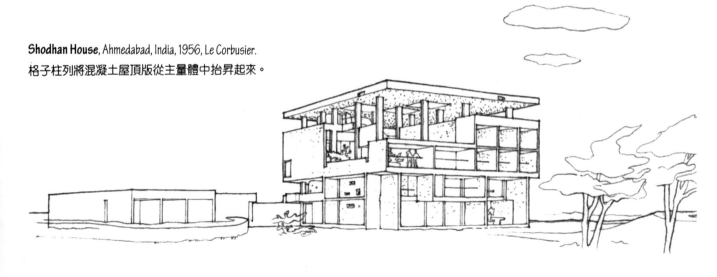

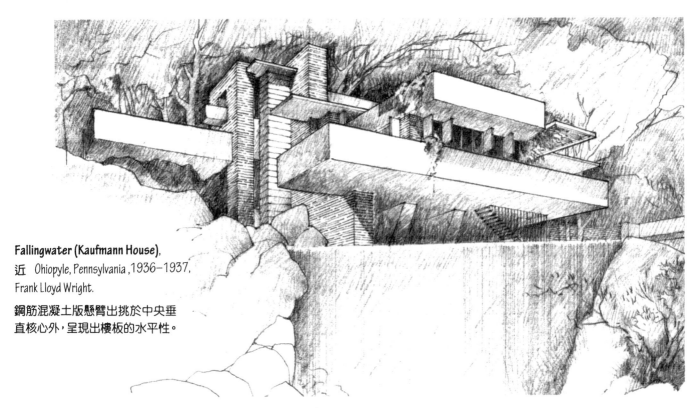

Fallingwater (Kaufmann House),
近 *Ohiopyle, Pennsylvania ,1936–1937,*
Frank Lloyd Wright.

鋼筋混凝土版懸臂出挑於中央垂
直核心外,呈現出樓板的水平性。

　　藉由垂直與水平面上的外露邊緣開口,賦予建築
物傑出的整體造型。再透過顏色、質感、材料的變化,
製造出更多的差別性與獨特性。

Schröder House, *Utrecht, 1924–1925, Gerrit Thomas Rietveld.*
簡單的長方形造型、不對稱組合與基本顏色,呈現出 de Stijl
藝術與建築學院的特質。

當 "面" 朝著不同於其本身的方向延伸時，即形成 "體"。在概念上，量體有三個向度：長度、寬度、深度。

所有量體均可用下列方式加以分析與理解：

- **點** 多個面的相交點或頂點
- **線** 兩面相交所產生的線或邊
- **面** 界定量體的邊界

造型可以定義量體的特性，它藉由形狀以及面與面之間的相互關係，描繪出量體的外形。

就建築設計的三度空間元素而言，量體可以是實—以塊體呈現—或是虛—以面所組成的。

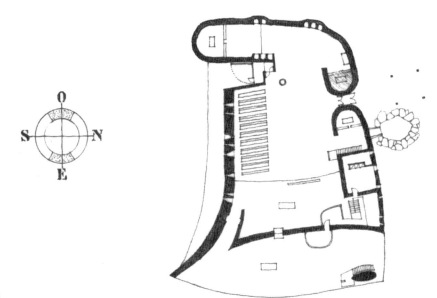

平面與剖面

空間是由牆面、樓板、天花或屋頂版所界定出來的。

在建築中，量體是指以牆面、樓板、天花板或屋頂版所界定出來的空間，或指建築物塊體的大小。當要閱讀平面、立面、剖面等圖時，理解它的二元性是非常重要的。

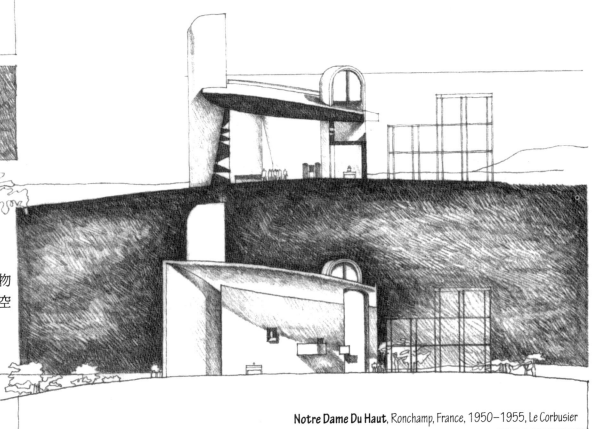

立面

以建築物的量體展現空間。

Notre Dame Du Haut, Ronchamp, France, 1950–1955, Le Corbusier

體元素

在景觀環境中，建築物的造型可以被解讀成它所佔據的空間量體。

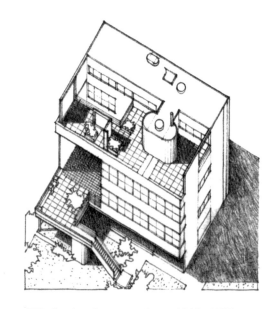

Villa Garches, Vaucresson, France, 1926–1927, Le Corbusier

Doric Temple at Segesta, Sicily, c. 424–416 B.C.

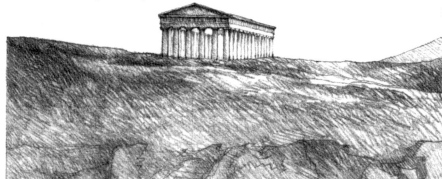

Barn in Ontario, Canada

建築物的造型可以被解讀成一個可以界定空間量體的容器。

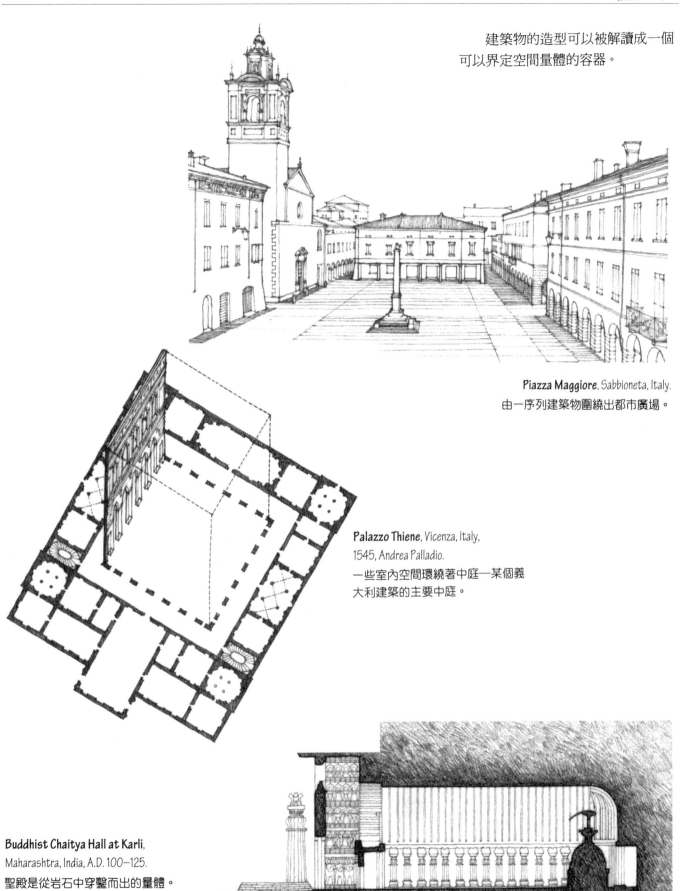

Piazza Maggiore, Sabbioneta, Italy.
由一序列建築物圍繞出都市廣場。

Palazzo Thiene, Vicenza, Italy,
1545, Andrea Palladio.
一些室內空間環繞著中庭—某個義大利建築的主要中庭。

Buddhist Chaitya Hall at Karli,
Maharashtra, India, A.D. 100–125.
聖殿是從岩石中穿鑿而出的量體。

Notre Dame Du Haut, Ronchamp, France, 1950–1955, Le Corbusier

2
造型

　　"建築造型是量體與空間的對話…建築的造型、質
感、材料、光與影的調整、色彩等悉數結合，成爲建築
空間的品質與精神。無論是室內或戶外空間，建築品質
取決於設計者運用與處理這些元素的技巧。"

Edmund N. Bacon

The Design of Cities

1974

個具有多重意義的廣義名詞。它可以是諸如椅子或者坐在其上的人體等可以辨識的外觀形狀，也可是諸如冰或蒸氣等用以描述水的特定狀態的形態用語。在藝術或設計領域中，經常會利用術語來說明作品的造型架構—以安排及組織這些元素的態度，生成一個有條理的意象。

　　　在造型的相關練習中，應使其內部結構及外部輪廓產生關連，並兼備一致性的整體原則。雖然造型通常包含三向度的量體或塊體，但形狀則是決定其外表的重要觀點—由外形、線條、輪廓線等相關位置劃定出形態或造型。

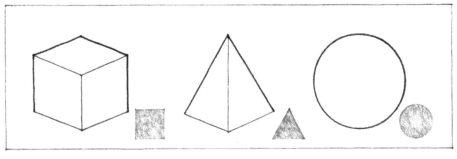

形狀 特定造型的外表輪廓或表面特質。形狀是造型定義與分類的基本原則。

除了形狀以外，造型還有下列的視覺特性：

大小 意指造型的長、寬、高等實際尺寸。當這些尺寸決定造型比例的同時，其尺度則決定於它在環境中的相對關係。

色彩 是光的現象與視覺感受，這種感受可以利用我們對色調、彩度、色澤的認知來加以描述。色彩被視為是分辨環境中不同造型的最簡易方式。

質感 表面的視覺效果及特殊觸感，是由尺寸、形狀、比例安排構成的。質感也可以決定表面對光線反射或吸收的程度。

造型也具有決定元素樣式和組合
方式的相關性質：

位置 造型的座落方式與它的
環境或視覺範圍有關。

方位 造型的方向與地面、範
圍、其他造型或觀察者的
位置有關。

視覺慣性 意指造型的穩定與集中程
度。造型的視覺慣性是以
它的幾何性、相對於地面
的方位、地心引力的牽引
以及人的視線為依據的。

在不同的情況之下觀察量體，造型的特質也會受到影響。

· 當更換不同的視覺角度時，造型會呈現出不同的形狀或面貌。
· 與物件間的距離會決定它所呈現出來的大小。
· 燈光的條件會影響形狀及架構的清晰度。
· 量體的視覺環境會影響可讀性與辨識性。

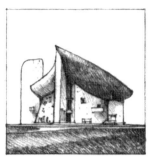

形狀與輪廓特性或量體造型的表面形態有關。這也是我們對特定形狀和造型的認知、辨識及歸類的重要工具。我們對形狀的認知取決於該量體的輪廓與外在空間的視覺對比程度。

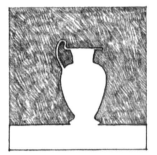

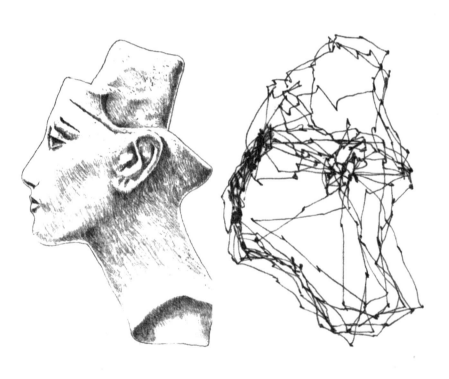

Bust of Queen Nefertiti
在莫斯科資訊轉換研究中心中的 Alfred L. Yarbus，對人類觀看此一造型時的眼睛移動方式所做的研究。

在建築中，我們重視下列物件的形：

- 圍塑空間的樓板、牆、天花板。
- 環繞空間的門、窗、開口。
- 建築物造型的輪廓和外形。

這些例子將可說明量體是如何與空間連結，並將
建築物的量體由地面抬升而往天空伸展的形態。

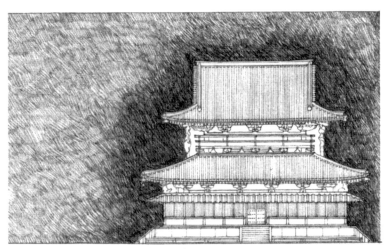

Central Pavilion, Horyu-Ji Temple, Nara, Japan, A.D. 607

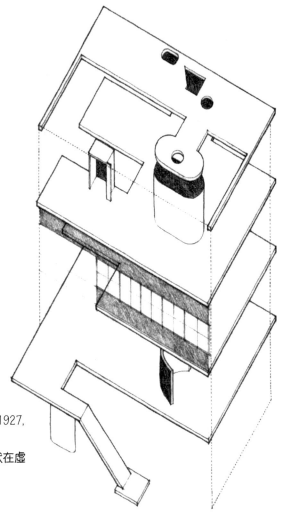

Villa Garches, Vaucresson, France, 1926–1927,
Le Corbusier.
這個建築上的組合方式，說明了形狀在虛
實之間的相互作用。

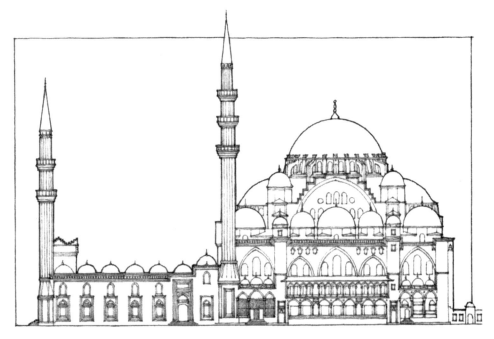

Suleymaniye Mosque,
Constantinople (Istanbul), 1551–1558,
Mimar Sinan

學（格式塔心理學）中，人們為求理解，會在心態上
簡化視覺環境。在下列不同造型的組合中，我們會傾向於在視覺範圍
內，簡化物件成為簡單及一般性的形狀，愈是單純與常見的形，愈是
容易覺察和了解。

從幾何學的角度來說，圓是標準形，在圓當中，可畫出無限的正
多角形。最重要的基本形則是：圓形、三角形、正方形。

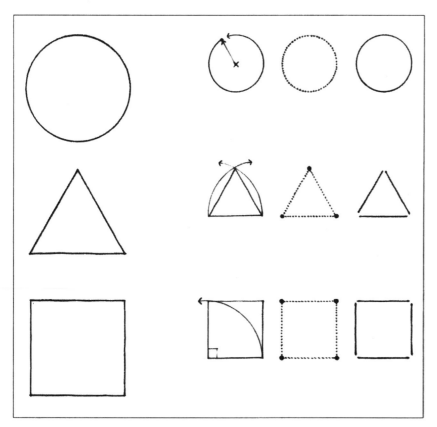

圓形 從一固定點到平面曲線上每一
點均等距。

三角形 由三個角與三個邊所形成的一
個平面。

正方形 具有四等邊及四個直角的平面。

圓與弧的組合

Plan of the Ideal City of Sforzinda, 1464, Antonio Filarete

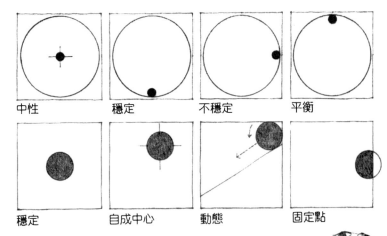

中性　　穩定　　不穩定　　平衡

穩定　　自成中心　　動態　　固定點

　　圓具有向心及內向性，通常在所處的環境中是
穩定並自成中心的，把圓放在基地的中心位置，便
能加強其向心性。將圓與直線或稜角做連結，或是
沿著周圍加入其它元素，都能使圓產生明顯的旋轉
移動感。

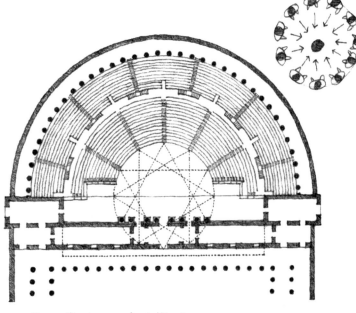

Roman Theater according to Vitruvius

三角形

三角形意味著穩定。當它的某一邊靜止不動時，它是一個非常具有穩定性的形狀。但以頂端將之置立起來時，就會呈現一種危險的平衡或不穩定的狀態，同時可能會倒向任一邊。

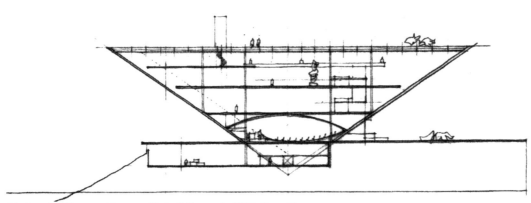

Modern Art Museum, Caracas (Project), Venezuela, 1955, Oscar Niemeyer

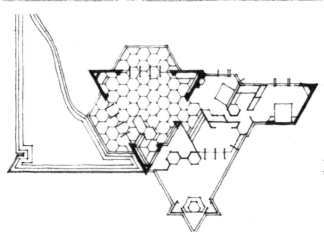

Vigo Sundt House, Madison, Wisconsin, 1942, Frank Lloyd Wright

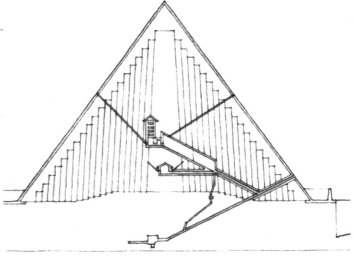

Great Pyramid of Cheops at Giza, Egypt, c. 2500 B.C.

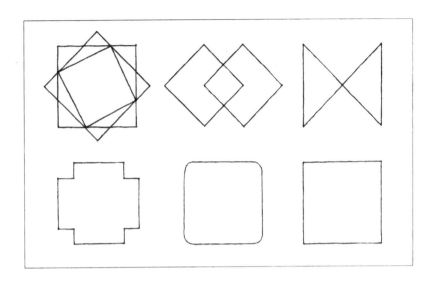

將正方形旋轉和變化的組合情形

正方形象徵著單純與理性。它是一種具有兩個對等及垂直軸線的左右對稱體。它是穩定、中性、無方向性的形。所有長方形都被視爲是正方形的變化，也就是藉著增加其長度或寬度而偏離於正方形的標準。如同三角形一樣，正方形是穩定的，但當以角站立時，則會產生動態感。然而，當它的對角線呈垂直和水平的時候，正方形仍然會處於一種平衡的穩定狀態。

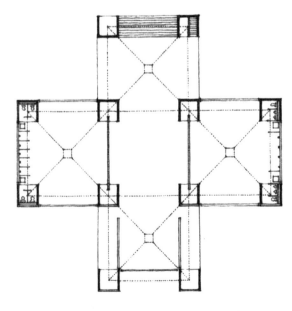

Bathhouse, Jewish Community Center, Trenton, New Jersey, 1954–1959, Louis Kahn

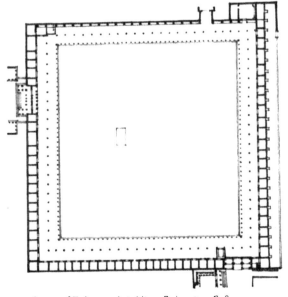

Agora of Ephesus, Asia Minor, 3rd century B. C.

面

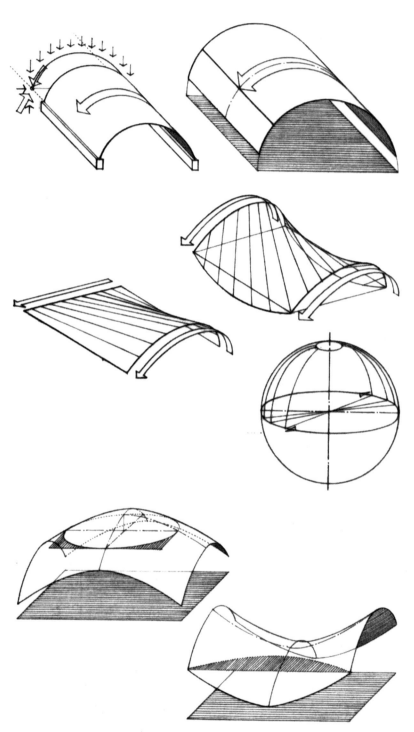

當平面造型轉換成量體時，就會形成圍塑某個領域或範圍的面。面原本代表的意義是諸如平整面的二度空間元素，但是，這個名詞也可以用來代表用以界定三度空間實體範圍的二度空間軌跡點。上述所提及的三度空間實體，可以由一些幾何曲線或直線來形成。它們所形成的曲面分成以下幾種類型：

· 將直線沿著某個曲面滑動所形成的圓筒面，或者反之，將某個曲面沿著某曲線滑動，亦可形成圓筒面。視曲線的不同，筒面可以呈現圓面、橢圓面或拋物面。因為圓筒面具有直線的幾何特性，所以，可以被視為是一種轉換面或規則面。

· 轉換面是將某個曲面沿著一條直線或另一個曲面滑動所形成的。

· 規則面是因為直線的移動所形成的。因為具有直線的幾何特性，所以，比起旋轉面或轉換面來說，規則面是比較容易形成和建造的。

· 旋轉面是某個曲面沿著一個軸線旋轉所形成的。

· 在拋物面上，所有平面的交點都呈現拋物線和橢圓狀，或者拋物線和雙曲面。拋物面是由移動的點所形成的曲面，此移動點與某個固定直線以及不在此直線上的某個固定點保持等距離。雙曲面是由圓錐和某個平面的交點所形成的，此平面將圓錐切割成等分的兩半。

· 雙曲拋物面是將某個具有下向曲面的拋物線，沿著具有上向曲面的拋物線移動所形成的，或者，也可以將一條直線線段沿著二個末端斜線滑動而形成。因此，雙曲拋物面可以被視為是一種轉換面和規則面。

在某個方向上，馬鞍面具有上向曲面，在另一個垂直方向上，則具有下向曲面。下向曲面所圍塑的範圍會出現類似拱的行為，上向曲面則呈現纜索結構行為。如果馬鞍面的邊緣沒有支撐，也會出現梁的結構行為。

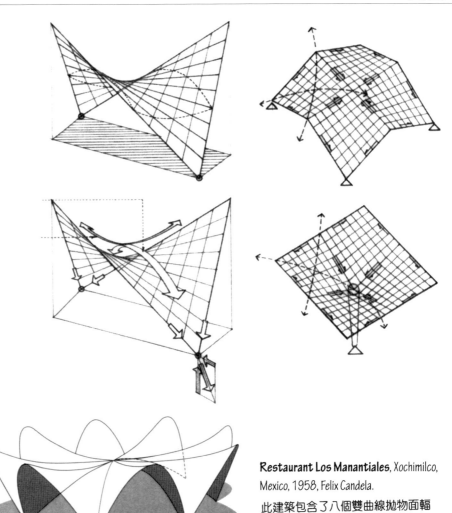

其他可以善加利用這種雙倍曲線幾何形狀的結構，就是殼狀結構－一種既薄且平的結構形式，通常採用鋼筋混凝土構造，並且利用造型平面將作用在其曲線面上的壓力、張力和剪力傳遞出去。

Restaurant Los Manantiales, Xochimilco, Mexico, 1958, Felix Candela.
此建築包含了八個雙曲線拋物面輻射狀結構。

和殼狀結構有關的，是格狀殼結構，這是由蘇俄工程師 Vladimir Shukhov 在 19 世紀末期首先設計出來的。和殼狀結構一樣，格狀殼結構也是幾何雙曲線造型，但是此雙曲線是由格子或格柵構築而成的，其構造方式多半是木材或鋼材。格殼狀結構可以塑造城不規則的曲面，並且用電腦程式進行結構和最佳化分析，有時候也可以用電腦來進行構件組裝模擬。

請參見第 172-173 頁的格狀結構相關討論。

曲面

Olympic Velodrome, Athens, Greece, 2004 (renovation of original 1991 structure), Santiago Calatrava

曲面的流暢感和直線造型的角狀形成對比,適合用在殼狀結構和圍塑式非承重構件上。

諸如圓頂和圓桶狀等對稱面,具有與生俱來的穩定性;另一方面,不對稱的曲線面,可以呈現出更貼近自然的有力感覺。當我們從不同的角度觀看這種結構造型建築物,都會有完全不同的變化感受。

Walt Disney Concert Hall, Los Angeles, California, 1987–2003, Frank O. Gehry & Partners

Banff Community Recreation Center, Banff, Alberta, Canada, 2011, GEC Architecture

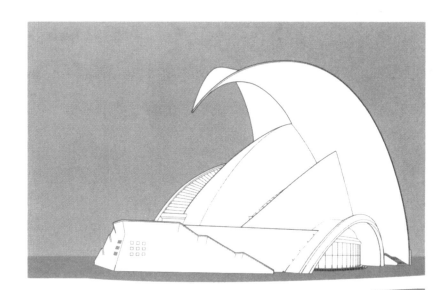

Tenerife Concert Hall, Canary Islands, Spain 1997-2003, Santiago Calatrava

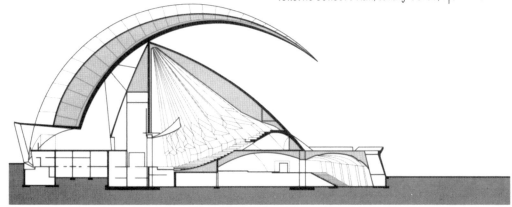

"…立方體、圓錐體、球體、圓柱體或是角錐體等,都是偉大的基本造型,而光線能使它們更清楚;這些形獨特且確實,毫無曖昧。正因為如此,它們是美麗的形,最美麗的造型。"

— *Le Corbusier*

經由基本形的延伸或旋轉,可以形成獨特、規律、易於辨識的量體造型。圓形轉化出球體與圓柱體;三角形轉化成圓錐與角錐體;正方形則轉化出正立方體。以此關係而論,實體與三度空間的幾何量體必有其關聯性。

球體　半圓形沿著直徑旋轉形成了球體,它表面上的任意一點均與球心等距,它是一向心且集中的造型,就如同圓形一樣,球體會自成中心,在環境中是穩定的。當它位於傾斜面時,它會歪斜並旋轉。而從任何角度來觀察球體時,它永遠是圓形的形狀。

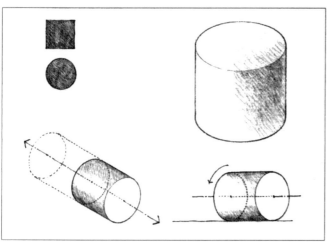

圓柱體　由長方形旋轉而成。圓柱體是沿著軸心的向心性量體,它可以沿著軸心輕易地延伸。當它以圓形面站立時,它是穩定的,但當軸線開始傾斜時,它便開始進入了不穩定狀態。

圓錐體 由正三角形旋轉而成。與圓柱體一樣，當它以圓形面爲底時，它是穩定的，但當它的軸線開始轉動時，則會變得不穩定，以頂端站立時，則呈現出一種危險的平衡感。

角錐體 是一個底面爲多角形並有數個三角形的面相交於頂點的形體。角錐體的性質與圓錐體的性質相似，由於它所有的面均是平的面，所以，它可以利用任何一面做爲底。若是將圓錐視爲是軟性造型，相對而言，角錐體就是比較硬且多稜角的造型。

正方體 由六個相同的正方形組合而成。任兩個面的夾角都是直角。由於它在每一向度上均相等，所以，正方體是一個缺乏移動或方向性的靜止造型，除了在以邊或一個角站立的情形之外，它都屬於穩定的造型。即便是從有角度的方位來觀察，正方體仍是辨識性很高的造型。

Maupertius, **Project for an Agricultural Lodge**, 1775, Claude-Nicolas Ledoux

Chapel, **Massachusetts Institute of Technology**, Cambridge, Massachusetts, 1955, Eero Saarinen and Associates

Project for a Conical Cenotaph, 1784, Étienne-Louis Boulée

Pyramids of Cheops, Chephren, and Mykerinos at Giza, Egypt, c. 2500 B.C.

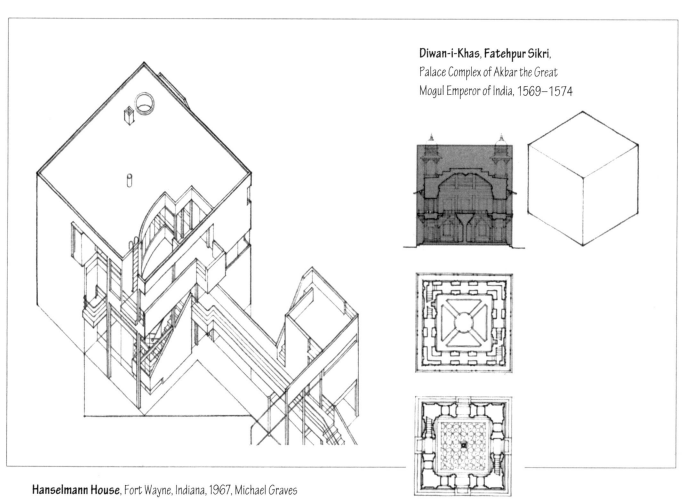

Diwan-i-Khas, Fatehpur Sikri,
Palace Complex of Akbar the Great
Mogul Emperor of India, 1569–1574

Hanselmann House, Fort Wayne, Indiana, 1967, Michael Graves

規則與不規則造型

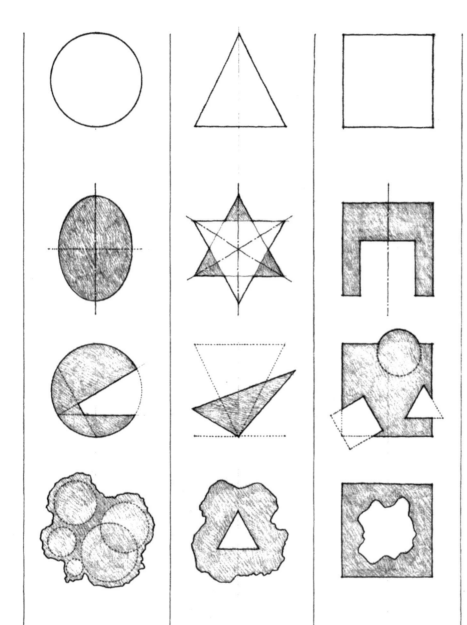

所謂規則的造型是指那些彼此之間保持一致性與秩序性的物體。它們通常是穩定與對稱的形。球體、圓柱體、圓錐體、正方體及角錐體都屬於基本的規則形。

在尺寸上做改變、加入、或取消元素，造型仍可保有它的規則性。根據我們對相似形的經驗，即使有片斷遺失了或是增加了某一部分，我們仍可以鑄造出原始模型。

不規則造型的每個部分，基本上都是不相似的，其相互之間的關係也不一致。比起規則造型而言，不規則造型通常是不對稱且較具有動感的。不規則造型是從規則造型中拿掉一些部分，或是將一些規則造型作不規則的組合。

在建築中處理虛實量體時，可以將規則造型放入不規則形內，同樣地，不規則形亦可被規則形所包圍。

不規則造型：
Philharmonic Hall, Berlin, *1956–1963, Hans Scharoun*

規則造型中的規則組合：
Coonley Playhouse, *Riverside, Illinois, 1912, Frank Lloyd Wright*

規則造型中的不規則組合：
Katsura Imperial Villa, *Kyoto, Japan, 17th century*

規則性基地中的不規則造型：
Courtyard House Project, *1934, Mies van de Rohe*

不規則組合中的規則造型：
Mosque of Sultan Hasan, *Cairo, Egypt, 1356–1363*

規則造型在水平面上的不規則配置方式：
City of Justice, Barcelona, Spain, 2010, David Chipperfield Architects, b720 Arquitectos

規則造型在垂直面上的不規則配置方式：*Poteries du Don*, Le Fel, France, 2008, Lacombe–De Florinier

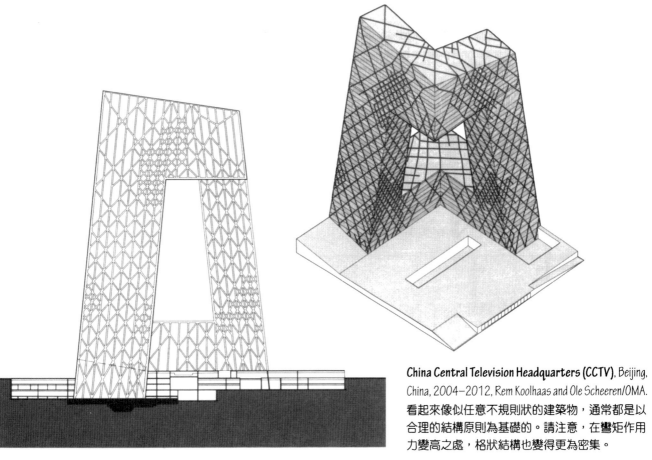

China Central Television Headquarters (CCTV), Beijing, China, 2004–2012, Rem Koolhaas and Ole Scheeren/OMA. 看起來像似任意不規則狀的建築物，通常都是以合理的結構原則為基礎的。請注意，在彎矩作用力變高之處，格狀結構也變得更為密集。

規則和不規則的結構形式

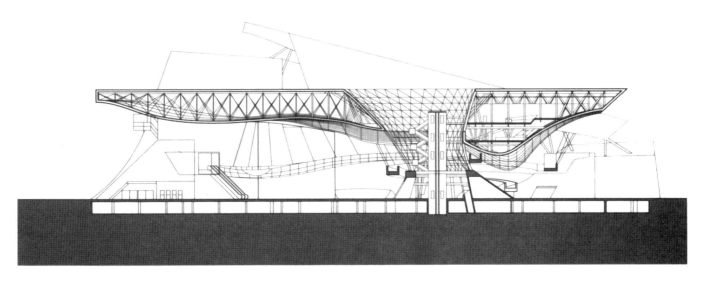

Busan Cinema Center, Busan, South Korea, 2012, COOP HIMMELB(l)au.
這個案例顯示出不規則造型與水平地面層和屋頂平面層之間的對比關係。

所有造型均可被解釋成基本量體的轉化，多樣性則是藉由單一或
多向度的操作，以及增加與減少元素的方式而產生的。

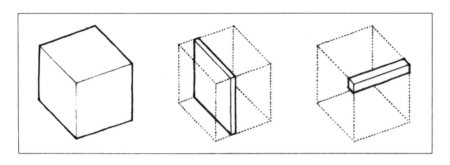

向度式變形

造型的轉化可以藉由改變一或
個多向度來產生，但是，仍然能夠辨別
出與原造型之間的關聯。以立方體為
例，藉由在高、寬、長上做個別的改
變，就可以轉化出類似的造型。透過
壓縮方式轉變成平面造型，拉伸則可
產生線形造型。

減少式變形

造型可由減少量體的某一部分做
為變形。在減少式變形的過程中，造
型可保有原本的辨識性，亦或是完全
轉化成另一種類型的量體。例如，正
方體在移除某一部分後，仍可被視為
是正立方體，或者轉化成一多面體而
開始近似於球體。

增加式變形

造型可藉由加入元素達到變形的
目的。增加的過程、數量以及相似元
素的大小，決定原始的造型將會產生
如何的改變或不變。

正立方體以向度式變形而成為垂直的版：
Unité d'Habitation, Firminy-Vert, France, 1963–1968, Le Corbusier

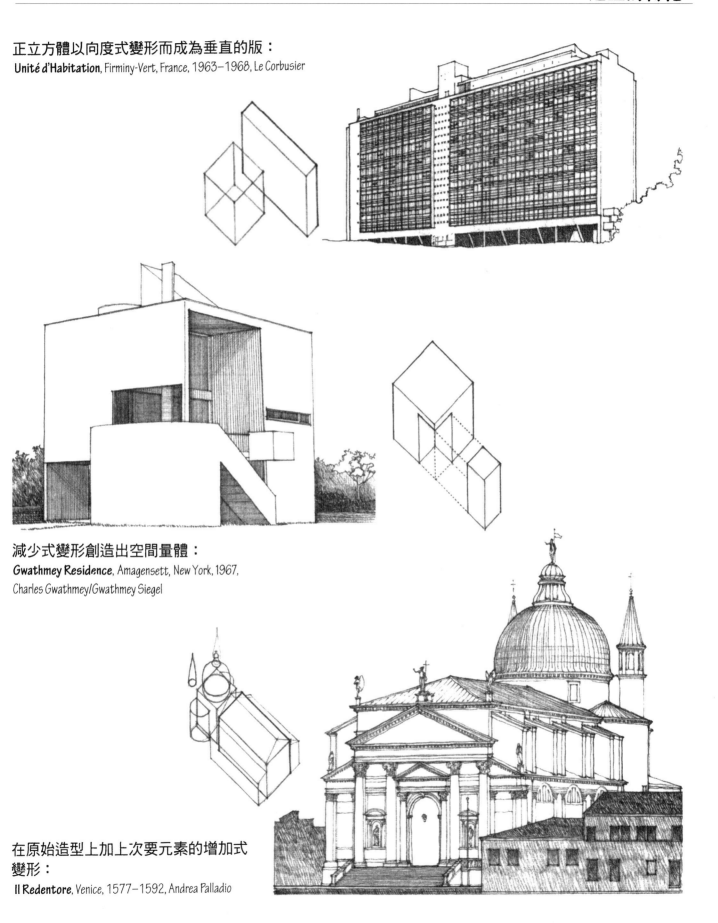

減少式變形創造出空間量體：
Gwathmey Residence, Amagensett, New York, 1967,
Charles Gwathmey/Gwathmey Siegel

在原始造型上加上次要元素的增加式
變形：
Il Redentore, Venice, 1577–1592, Andrea Palladio

向度式變形

當球形沿著軸線延長時，可變形成為卵形或橢圓形。

錐體可藉由改變底部的向度、頂點的高度或將垂直軸線傾斜等方式使之變形。

正方立體藉由縮短或拉長其高、寬、深來轉化成稜柱形。

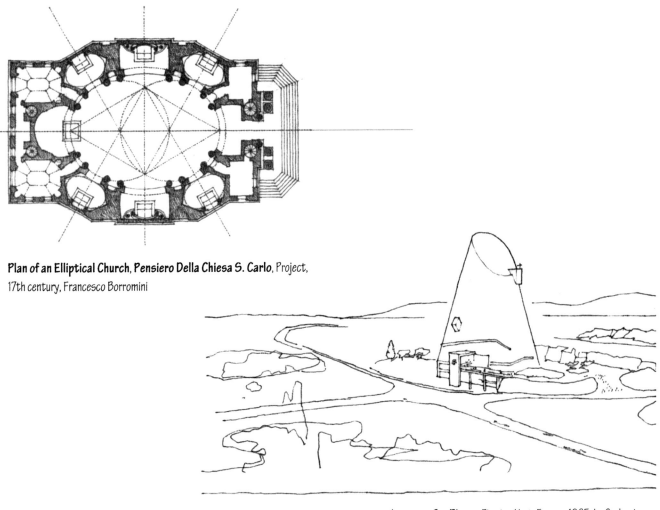

Plan of an Elliptical Church, Pensiero Della Chiesa S. Carlo, Project,
17th century, Francesco Borromini

St. Pierre, Firminy-Vert, France, 1965, Le Corbusier

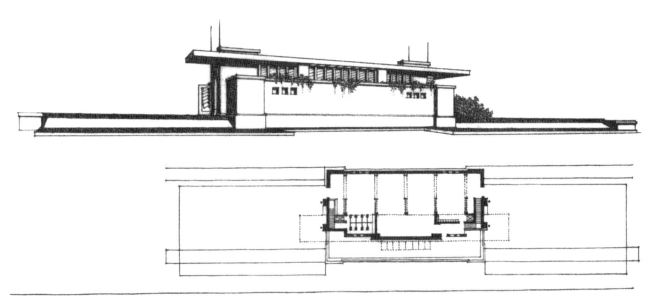

Project for Yahara Boat Club, Madison, Wisconsin, 1902, Frank Lloyd Wright

減少式造型

我們會在視覺範圍內，試圖尋找出形的慣性與關聯。如果基本量體的某個部分被遮蓋住，我們就會根據心中慣有的「形」象，認定出完整的量體造型。同樣的，當規則性造型有部分遺失時，我們雖然可以察覺到不完整，但是，它們仍然保有其造型上的辨識性。

由於簡單幾何造型的辨識性相當高，因此，很適合減少式變形的設計手法。假如量體的某部分被移除，但邊緣角與表面均未被破壞，這些造型仍可保有自明性。

但當造型中的邊緣角與表面遭到移除時，造型的自明性就會開始曖昧不明。

下列圖形說明了當正方形的一角被移除時，便會產生一個由兩個長方形組合而成的 L 型。

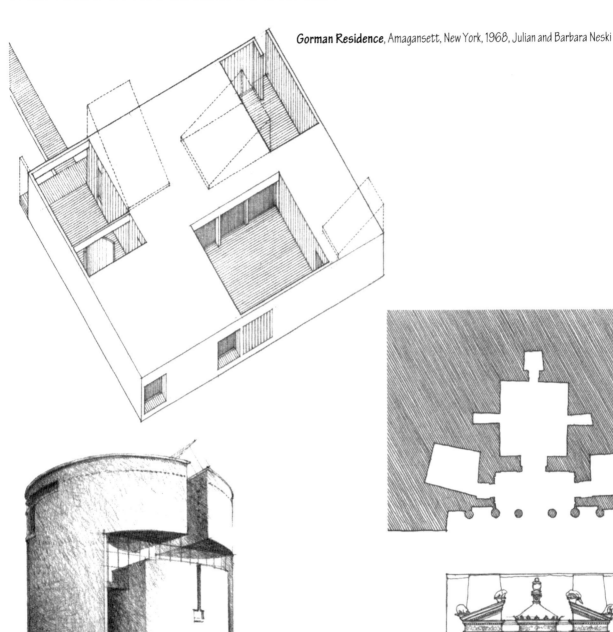

Gorman Residence, Amagansett, New York, 1968, Julian and Barbara Neski

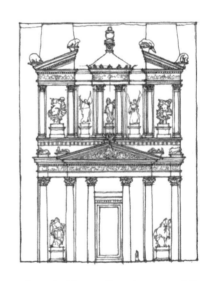

House at Stabio, Ticino, Switzerland, 1981, Mario Botta

空間量體可以從造型中拿除,藉以產生退縮的入口和中庭空間,並利用垂直與水平的退縮,使窗戶開口部產生陰影。

Khasneh al Faroun, Petra, 1st century A.D.

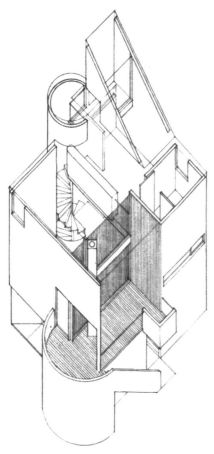

Gwathmey Residence, Amagansett, New York, 1967,
Charles Gwathmey/Gwathmey Siegel & Associates

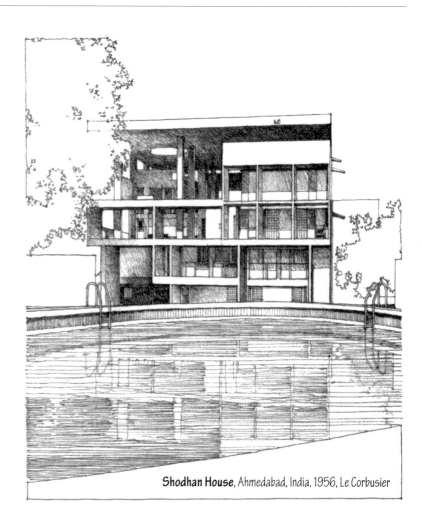

Shodhan House, Ahmedabad, India, 1956, Le Corbusier

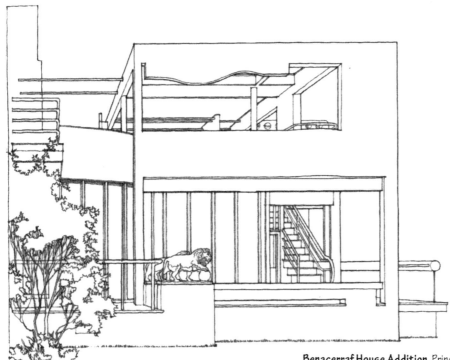

Benacerraf House Addition, Princeton, New Jersey, 1969, Michael Graves

Le Corbusier 的造型觀點：

　　"累積式組合：

- 增加式造型。
- 較自由的形式。
- 生動：有動感。
- 藉由分類與層級做
　完整的計畫"

La Roche-Jeanneret Houses, Paris

　　"立方體組合（純粹）

- 非常困難。
　（滿足精神上的需求）"

Villa at Garches

　　"非常自由、簡單

- （易於組合）"

House at Stuttgart

　　"減少式造型

- 非常豐富。
- 對室外而言，建築的意向明確。
- 對室內而言，可以滿足所有機能需求
　（光的穿透、延續性、動線）"

House at Poissy

摘錄自 Le Corbusier 在 1935 年所出版的 Oeuvere Complete 一書的第二冊封面上的四棟住宅造型速寫圖。

增加式造型

我們已經了解減少式造型是在原量體中移除某些部分,而增加式造型則是在原量體上加入其他量體而形成的。

組合多個量體的基本可行性如下:

空間張力

這種關係決定於量體之間的距離或是它們所擁有的共同視覺特徵,例如形狀、顏色、材質等。

邊與邊的接觸

在此種關係中,各形體之間有共同的邊,並以此邊做為結合支軸。

面與面的接觸

在此種關係中,兩形體之間必須有相互平行一致的表面。

相嵌組合量體

各形體彼此嵌入,形體之間不需要有相同的視覺特徵。

增加式造型是在元素之間增加物件，它的特質在於它的成長以及與其他量體融合的能力。我們可以在視覺範圍內，在已組合完備的造型中察覺增加的物件，因此，必須以一種有條理的方式來結合各個元素，使其互有關連性。

這些圖例是依據造型量體之間的關係本質，做為增加式造型的分類。這個部分應該與第四章所討論的空間組合做比較。

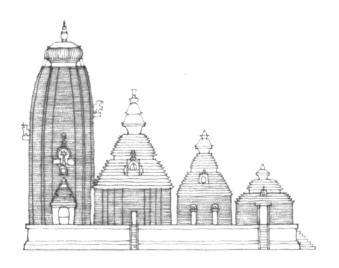

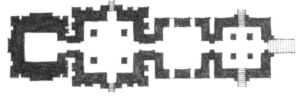

Lingaraja Temple, Bhubaneshwar, India, c. A.D. 1100

集中形
　　數個次要的形體往中間群集，以凸顯出中央的造型。

線形
　　以序列方式安排一連串量體。

輻射形
　　以輻射方式將線形量體由中央向外延伸。

簇群形
　　以相互接近的方式集結，或是具有共同視覺特性的一組量體。

格子形
　　利用三向度的格子使模矩量體之間產生關係與規律性。

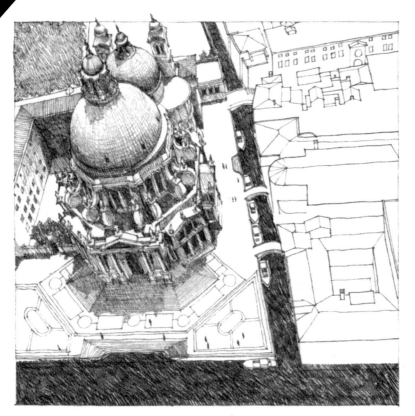

St. Maria Della Salute, Venice, 1631–1682, Baldassare Longhena

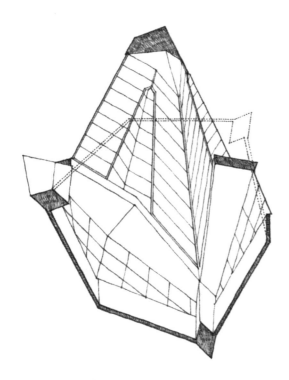

Beth Sholom Synagogue, Elkins Park, Pennsylvania, 1959, Frank Lloyd Wright

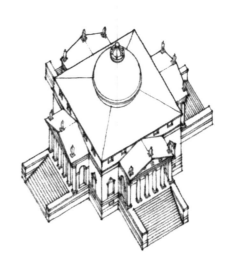

Villa Capra (The Rotunda), Vicenza, Italy, 1552–1567, Andrea Palladio

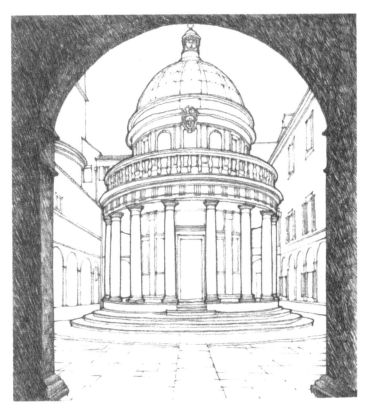

Tempietto, S. Pietro in Montorio, Rome, 1502, Donato Bramante

集中式造型需要在視覺上有主導性,並且具有幾何規律及中央的造型,例如球體、圓錐體或圓柱體。由於它們固有的向心性,使得這些造型具有點與圓的中心特色。此類造型適合獨立存在於環境之中,使之在空間中具有主導性,或在場所中居於中央的位置。例如神聖或尊崇的場所,或是用來紀念特殊的人物與事件。

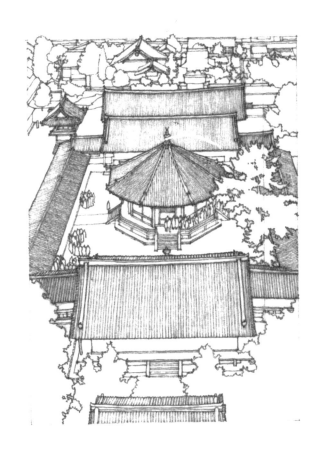

Yume-Dono, Eastern precinct of Horyu-Ji Temple, Nara, Japan, A.D. 607

線形造型

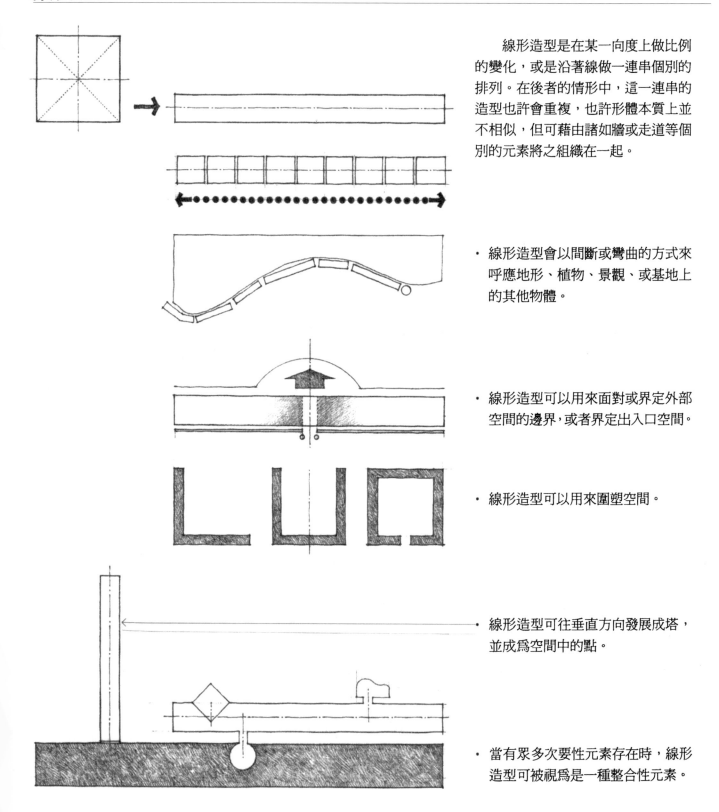

線形造型是在某一向度上做比例的變化，或是沿著線做一連串個別的排列。在後者的情形中，這一連串的造型也許會重複，也許形體本質上並不相似，但可藉由諸如牆或走道等個別的元素將之組織在一起。

· 線形造型會以間斷或彎曲的方式來呼應地形、植物、景觀、或基地上的其他物體。

· 線形造型可以用來面對或界定外部空間的邊界，或者界定出入口空間。

· 線形造型可以用來圍塑空間。

· 線形造型可往垂直方向發展成塔，並成為空間中的點。

· 當有眾多次要性元素存在時，線形造型可被視為是一種整合性元素。

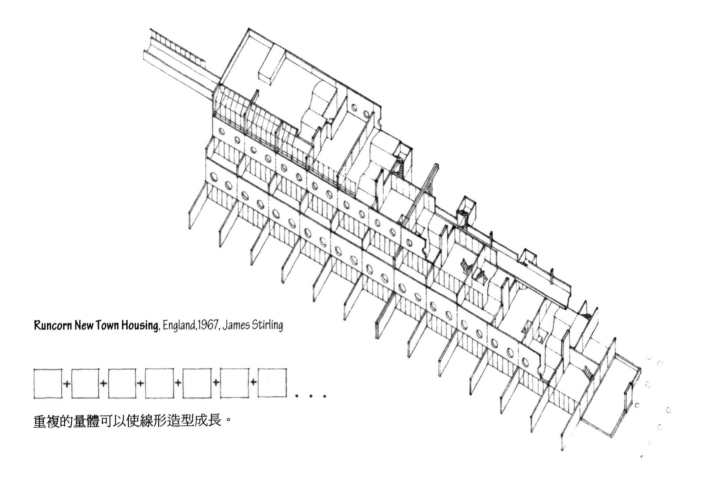

Runcorn New Town Housing, England,1967, James Stirling

重複的量體可以使線形造型成長。

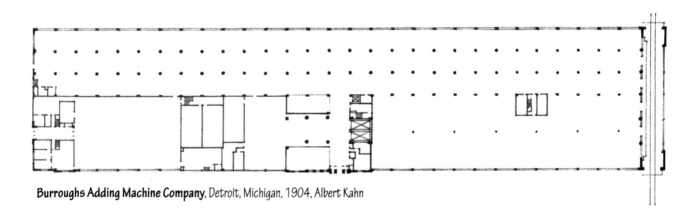

線形造型可以表現出行進與動感。

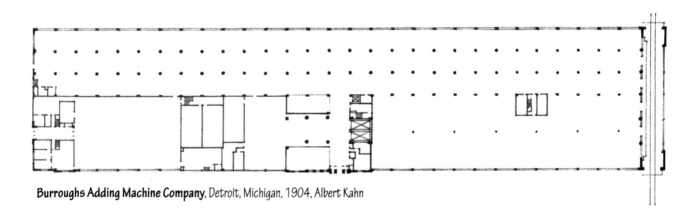

Burroughs Adding Machine Company, Detroit, Michigan, 1904, Albert Kahn

線形造型

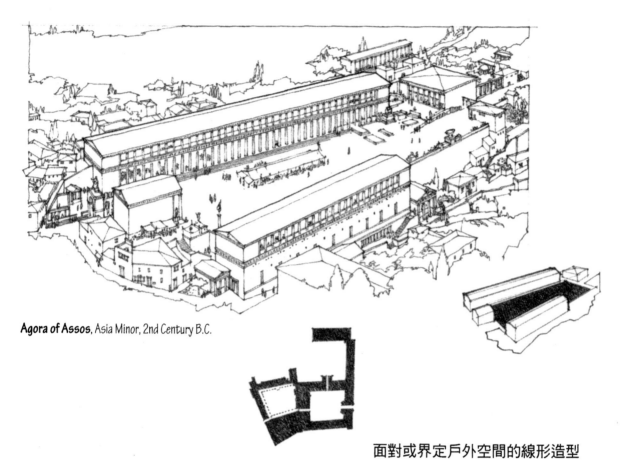

Agora of Assos, Asia Minor, 2nd Century B.C.

面對或界定戶外空間的線形造型

Queen's College, Cambridge, England, 1709–1738, Nicholas Hawksmoor

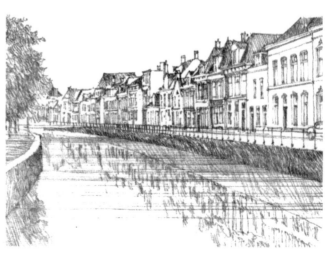

位於荷蘭 Kampen 市且面對綠樹圍繞的運河的十八世紀建築

Henry Babson House, Riverside, Illinois, 1907, Louis Sullivan

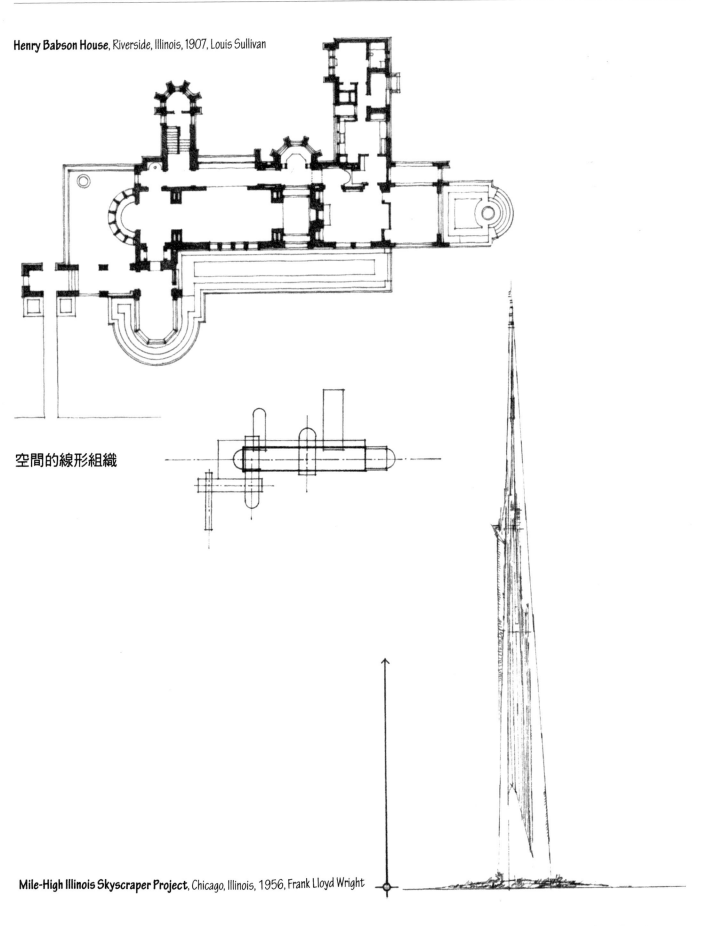

空間的線形組織

Mile-High Illinois Skyscraper Project, Chicago, Illinois, 1956, Frank Lloyd Wright

輻射形造型

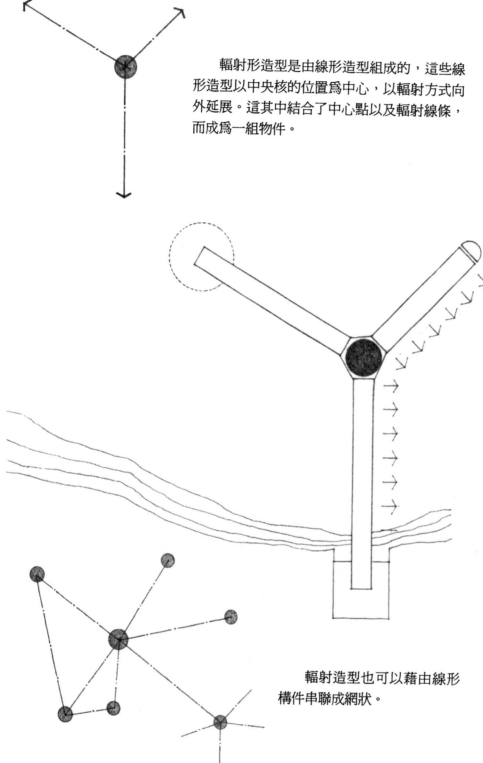

輻射形造型是由線形造型組成的,這些線形造型以中央核的位置為中心,以輻射方式向外延展。這其中結合了中心點以及輻射線條,而成為一組物件。

核心可以是一個象徵性或機能性的中心。它的中心位置可以從具有視覺主導性的造型中清楚地生成,或者可以重新整合而使輻射量體更為顯著。

這些輻射翼與線形造型性質相似,使輻射造型更具有外放的特質。它們能夠連接基地上的其他物件,並以延長的表面來呼應陽光、風、景觀及空間等條件。

輻射造型也可以藉由線形構件串聯成網狀。

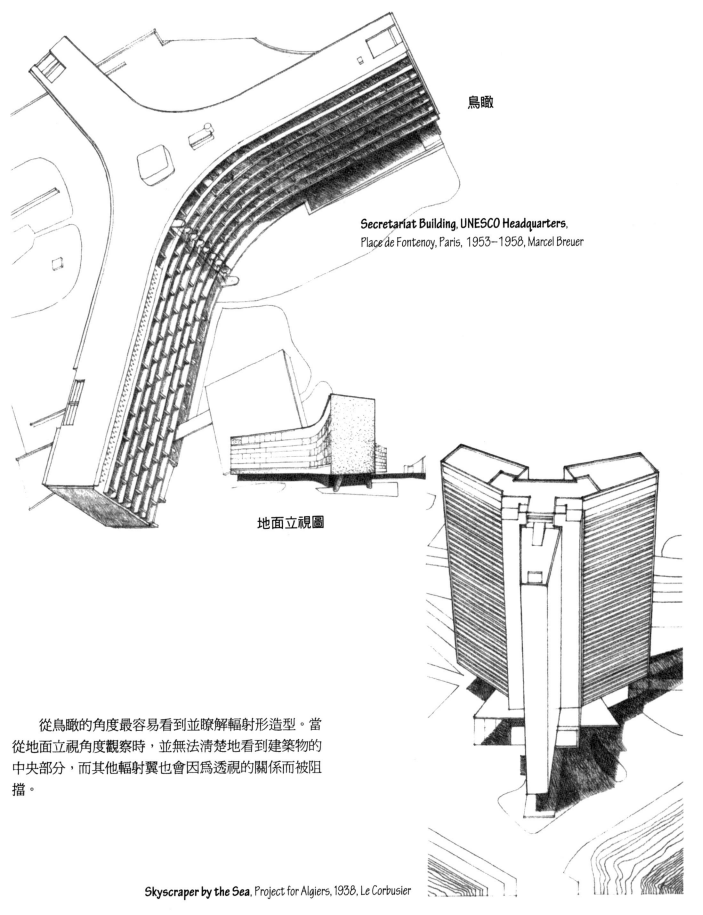

鳥瞰

Secretariat Building, UNESCO Headquarters,
Place de Fontenoy, Paris, 1953–1958, Marcel Breuer

地面立視圖

從鳥瞰的角度最容易看到並瞭解輻射形造型。當
從地面立視角度觀察時,並無法清楚地看到建築物的
中央部分,而其他輻射翼也會因為透視的關係而被阻
擋。

輻射形造型

Skyscraper by the Sea, Project for Algiers, 1938, Le Corbusier

簇群式造型

就集中式組織有著強烈的幾何造型,而簇群式組織則重視機能上所需要的尺寸和形狀。雖然它缺少幾何規律和集中式造型的內向性本質,但簇群組織仍然有足夠的彈性去結合不同的形狀、尺寸與向度。

就彈性而言,簇群式造型組合的可行性如下:

· 在原造型上加上附加物。

· 彼此相關但仍具有各自獨立的量體。

· 相嵌為一,並有豐富的立面。

簇群組織也可以是一群具有相同尺寸、形狀、機能的造型組合。這些造型在視覺上顯得條理分明。這個非階級性組織的形成,不僅是因為擁有緊密的關係,同時也具有視覺上的相似性。

附加式簇群造型：
Vacation House, Sea Ranch, California, 1968, MLTW/Moore

相嵌式簇群造型：
G.N. Black House (Kragsyde), Manchester-by-the Sea, Massachusetts,
1882–1883, Peabody & Stearns

條理式簇群造型：
House Study, 1956, James Stirling & James Gowan ⟶

簇群式造型

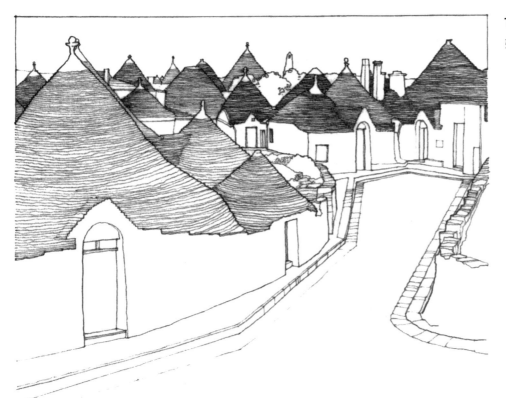

Trulli Village, Alberobello, Italy
始於 17 世紀的傳統石造屋頂。

在不同文化中的本土性建築裡，我們發現了眾多簇群式造型的例子。每一種文化都會因為順應不同的技術、氣候、社會而產生獨特的風格。這些簇群組織通常會在架構中保有個別的獨立性與多樣性，但就整體而言，仍然是一個具有秩序的整體。

Dogon 簇群住宅，Mali 市東南，西非，15 世紀至今。

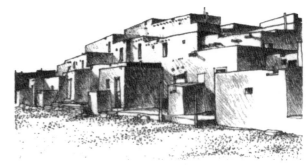

Taos Pueblo, New Mexico, 13th century

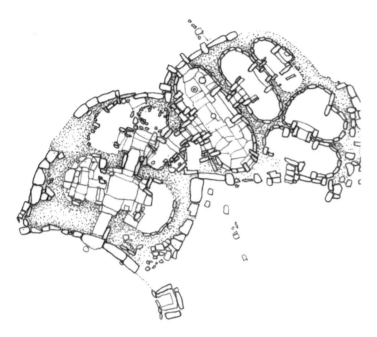

Ggantija Temple Complex, Malta, c. 3000 B.C.

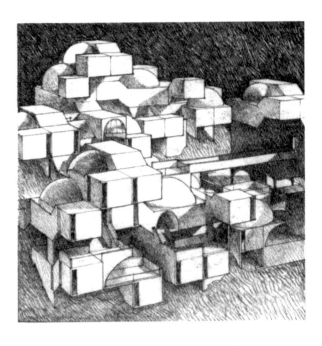

Habitat Israel, Project, Jerusalem, 1969, Moshe Safdie

　　本土性簇群案例可以被轉化成模矩、幾何秩序的組合，這些組合方式與格子狀組織造型類似。

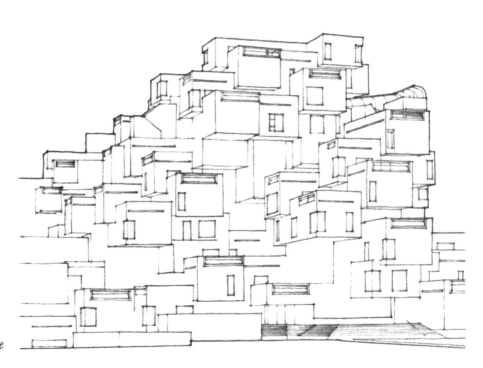

Habitat Montreal, 1967, Moshe Safdie

格子形造型

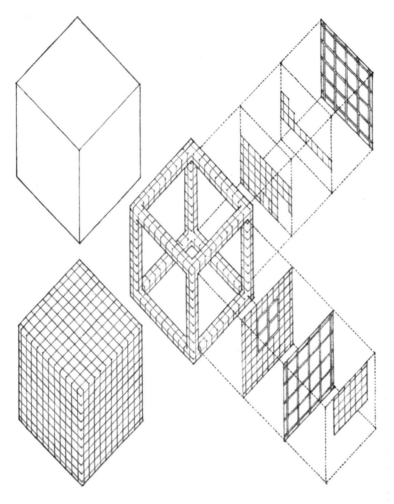

格子形系統是由二或多組平行線相交而成的。它產生了具有幾何式紋理的規律性空間，並由格子線本身界定出具有規律性的形狀。

最常見的格子是以正方形為主的。由於相等的尺寸及兩邊的對稱性，使正方形格子毫無階級性及方向性可言。它可以用來打破表面的尺度並且產生一種均質感。而它重複的幾何性則可以用來整合統一造型中的各個面。

將正方形格子運用在三度空間時，會產生線與點的空間組織。在這種模矩架構中，任何數量的造型與空間均能達成視覺上的整合目的。

Conceptual Diagram, Museum of Modern Art, Gunma Prefecture, Japan, 1974, Arata Isozaki

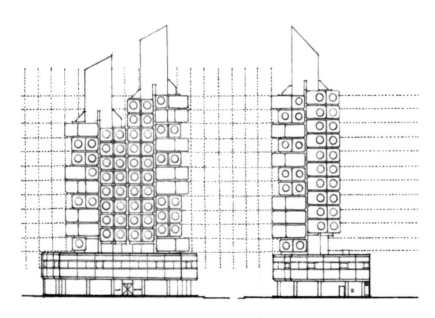

Nakagin Capsule Tower, Tokyo, 1972, Kisho Kurokawa

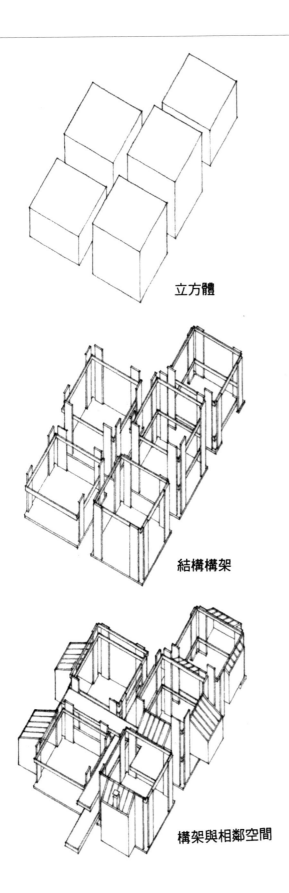

立方體

結構構架

構架與相鄰空間

Hattenbach Residence, Santa Monica, California, 1971–1973, Raymond Kappe

幾何造型的結合

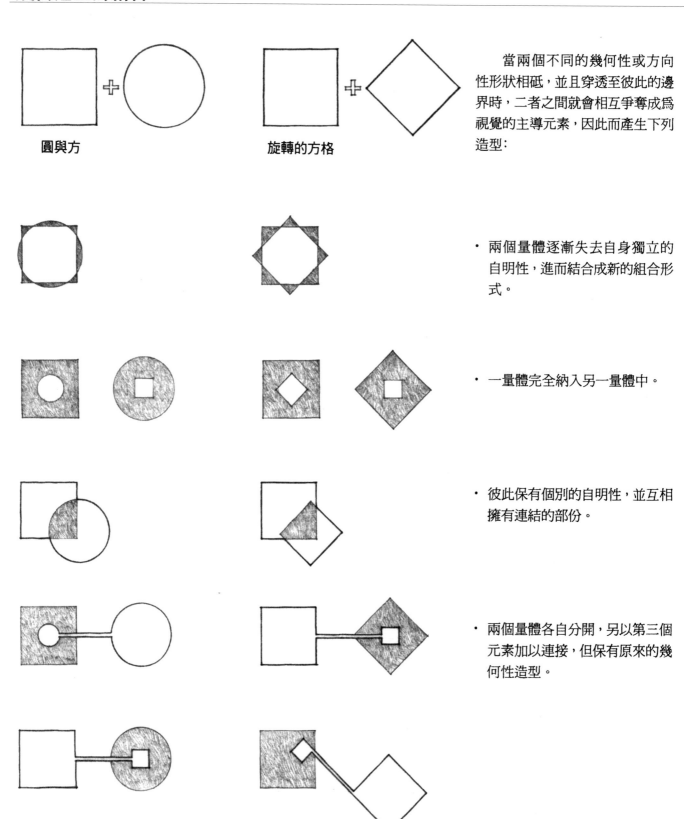

圓與方

旋轉的方格

當兩個不同的幾何性或方向性形狀相砥，並且穿透至彼此的邊界時，二者之間就會相互爭奪成為視覺的主導元素，因此而產生下列造型：

· 兩個量體逐漸失去自身獨立的自明性，進而結合成新的組合形式。

· 一量體完全納入另一量體中。

· 彼此保有個別的自明性，並互相擁有連結的部份。

· 兩個量體各自分開，另以第三個元素加以連接，但保有原來的幾何性造型。

幾何性或方向性不同的造型，會因爲
下列原因結合爲一：

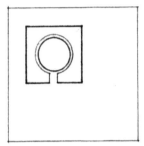
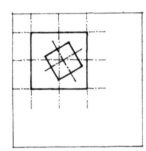

- 適應或強調室內外造型的不同需求。
- 表達造型或空間在機能與象徵上的重要性。
- 產生一個可以將對比性幾何形 整合成集中式組織的組合性造型。

- 改變空間以配合特殊的基地特性。
- 從建築物造型中刻畫出界定良好的量體。
- 清楚說明建築物中的不同構造與機械系統。

- 加強造型的對稱性。
- 呼應對比的幾何地形、植栽、邊界、或現有的基地架構。
- 了解通過建築基地的既有動線。

圓與方

Plan for an Ideal City, 1615, Vincenzo Scamozzi

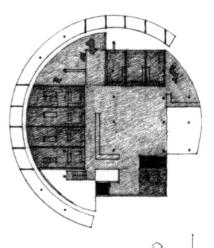

　　圓形造型可以獨立於環境之中，呈現出理想的形狀，並且仍能結合位於周邊且更具有機能性的線狀幾何形。

　　圓形造型的向心性就如同中軸一般，可以將對比的幾何造型及方向性加以統一。

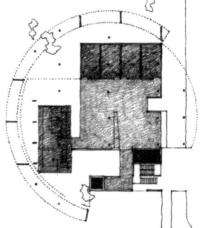

Chancellery Building, French Embassy
(Project),Brasilia, 1964-1965, Le Corbusier

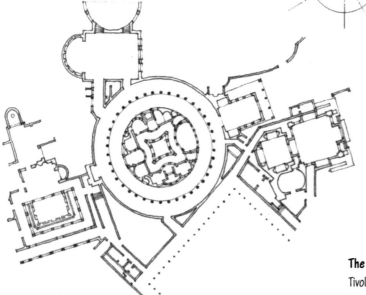

The Island Villa (Teatro Marittimo), Hadrian's Villa,
Tivoli, Italy, A.D. 118-125

Museum for North Rhine–Westphalia (Project), Dusseldorf, Germany, 1975, James Stirling & Michael Wilford

Lister County Courthouse, Solvesborg, Sweden, 1917–1921, Gunnar Asplund

圓形或圓柱體空間，可以用來組織矩形量體中的空間。

Murray House, Cambridge, Massachusetts, 1969, Charles Moore

旋轉的格子

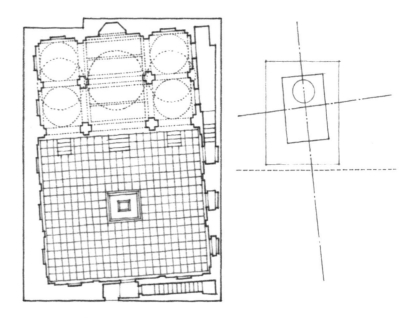

Pearl Mosque, within the Red Fort, an imperial palace at Agra, India, 1658-1707. 此清真寺的室內空間座向符合基本的宗教方位，使室內牆面面對聖城孟加的方向，室外則配合現有地形。

Plan of the Ideal City of Sforzinda, 1464, Antonio Filarete

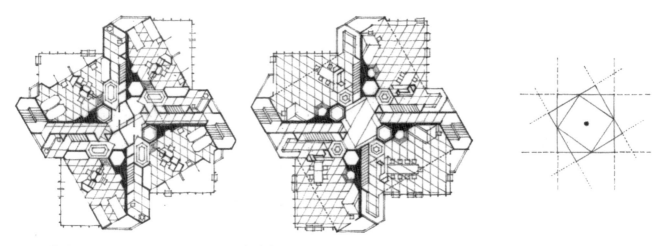

St. Mark's Tower, Project, New York City, 1929, Frank Lloyd Wright

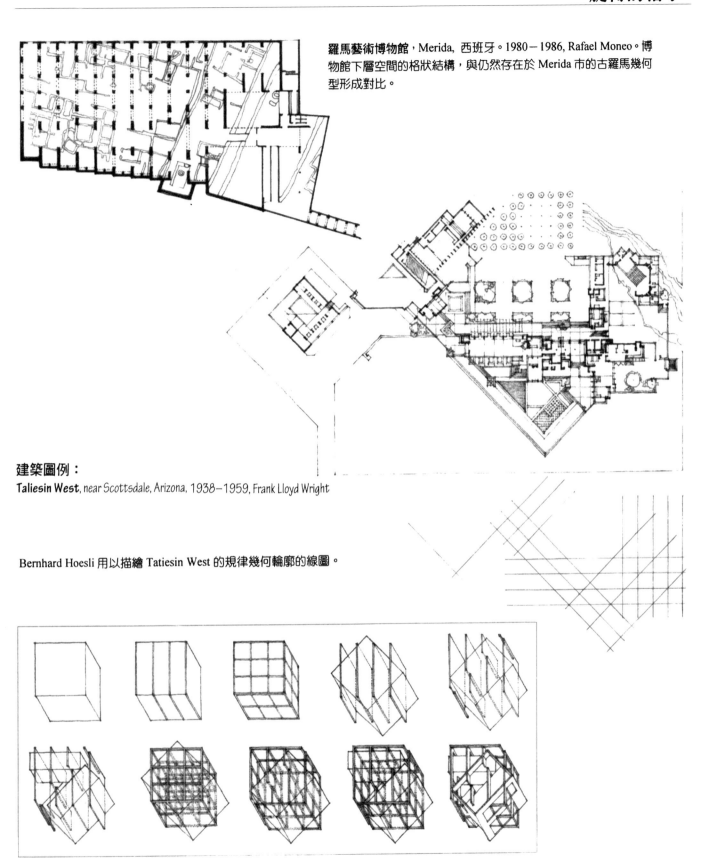

羅馬藝術博物館，Merida, 西班牙。1980－1986, Rafael Moneo。博物館下層空間的格狀結構，與仍然存在於 Merida 市的古羅馬幾何型形成對比。

建築圖例：
Taliesin West, near Scottsdale, Arizona, 1938–1959, Frank Lloyd Wright

Bernhard Hoesli 用以描繪 Tatiesin West 的規律幾何輪廓的線圖。

建築圖例：
House III for Robert Miller, Lakeville, Connecticut, 1971, Design Development Drawings, Peter Eisenman

Palacio Güell, Barcelona, 1885–1889, Antonio Gaudi

清楚的造型表達,與界定造型形狀和量體的組合方式有關。一個清晰的造型能夠清楚地呈現出它的本質以及各元素彼此和整體之間的關係。它有明顯的表面形狀,而整體也清楚可辨。同樣地,清晰的群體造型透過強調彼此之間的連接點,也可以達到視覺上的獨立效果。

造型可以藉由下列方式清楚地表達:

· 以不同的質感、顏色、材料、紋路來處理。
· 採用不同的線形元素使轉角處與表面相異。
· 將轉角與相鄰的面做實質的分離。
· 將量體照亮使相鄰面產生明顯的明暗對比。

與強調接點和連結處的方式相反的,我們也可以將轉角加以磨圓或磨滑,以便強調表面的延續性。或者將材質、顏色、質感、紋路由轉角帶至相鄰的面,不強調其個別性而凸顯其整體感。

邊與角

既然造型的表達取決於各個面在轉角處的處理，因此，如何處理這些邊緣，便成為定義造型的關鍵性條件。

藉由簡單的對比可以產生清晰的轉角，而需要模糊時，則可以利用視覺效果來達到目的。我們對轉角的感受還會受到透視及光源的影響。

在觀察轉角時，必須與相鄰的平面有一些角度上的偏離。因為習慣於視覺上的規則性或連續性，我們會將不規則的造型以視覺方式加以修正。舉例來說，稍微傾折或表面有缺陷的牆卻看似平直，轉角因此而被忽略。

這些造型在那一點時會形成銳角？或直角？

是彎折的線？或是直線？

是圓弧？或是直線輪廓上的變化？

轉角界定出兩個面的交會。如果兩個面單純接觸，而轉角保持不裝飾，此轉角的外觀就決定於相鄰面的視覺處理方法。這樣的轉角可以強調出造型上的量體感。

在轉角處加上另一個元素，可以提高視覺效果。此一元素讓轉角呈現線狀，並定義出相交平面的邊緣，而成為造型中的積極性元素。

如果在轉角處有一開口，其中一個平面就會看似穿越另一個平面。開口降低了轉角的性質並且減弱了量體，但是，卻可以強調出相鄰面的品質。

兩平面不相交時，會以虛空間取代轉角。這種轉角降低了量體感，並使室內空間外露，清楚地顯露出空間的平面。

磨圓的轉角可以強調量體表面的延續性、量體的簡潔性和輪廓的柔和性。轉角的半徑尺寸十分重要。半徑太小時，視覺並不明顯；半徑太大時，又會影響到室內空間及建築物的外形。

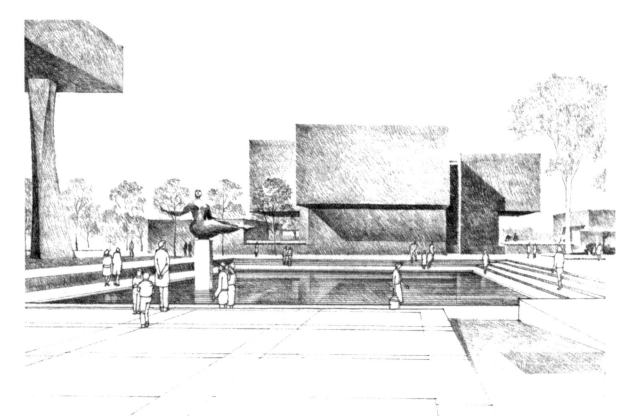

Everson Museum, Syracuse, New York, 1968, I.M. Pei.
利用無裝飾的轉角強調出量體感。

Corner Detail, **Izumo Shrine**, Shimane Prefecture, Japan, A.D. 717 (last rebuilt in 1744).
木構造接頭清楚地說明了不同構件的交會情形。

Corner Detail, **Commonwealth Promenade Apartments**, Chicago, 1953–1956, Mies van der Rohe.
退縮的轉角可以使相鄰的面更加獨立。

Corner Detail, **The Basilica**, Vicenza, Italy, 1545,
Andrea Palladio. 轉角柱強調出建築物造型的邊界。

轉角

Einstein Tower, Potsdam, Germany, 1919, Eric Mendelsohn

圓弧形的轉角表達出延續性的面、簡潔的量體與柔和的造型。

Laboratory Tower, Johnson Wax Building, Racine, Wisconsin, 1950,
Frank Lloyd Wright

Kaufmann Desert House, Palm Springs, California, 1946, Richard Neutra

轉角處的開口強調了平面在整個量體上的
界定角色。

Architectural Design Study, 1923, Van Doesburg and Van Esteren

表面處理

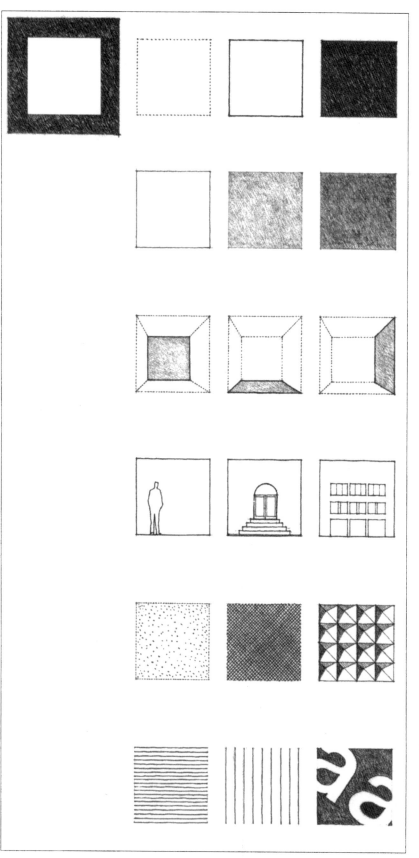

我們對一個平面在形狀、大小、尺度、比例及視覺重量上的感受,都會受到它的表面性質所影響。

· 平面的形狀會因為它與環境顏色的對比而更加明顯,所以,當調整色調時,就會增加或減少它的視覺重量。

· 正視時會看到面的真實形狀,偏離時則會產生扭曲的感覺。

· 在平面中,如果有已知尺寸的物件,將會有助於我們對尺度和大小的掌握。

· 質感與顏色會影響視覺重量與平面尺度,而質感粗細與顏色深淺則會影響光與音的吸收或反射。

· 具有方向性或者視覺紋路過大時,會扭曲原有的形狀或者誇大平面比例。

Vincent Street Flats, London, 1928, Sir Edwin Lutyens

Palazzo Medici-Ricardo, Florence, Italy, 1444–1460, Michelozzi

顏色、質感、紋路可以表達物體的存在，
並且影響造型的視覺重量。

Hoffman House, East Hampton, New York, 1966–1967, Richard Meier

表面處理

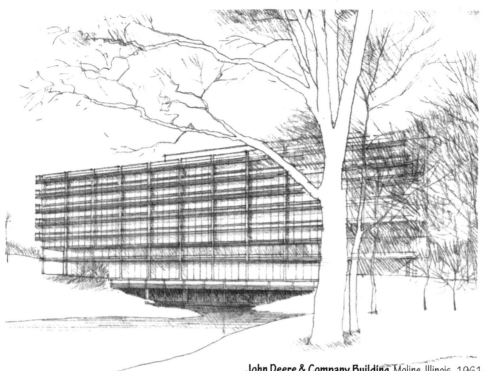

John Deere & Company Building, Moline, Illinois, 1961–1964, Eero Saarinen & Associates.
線形遮陽板可以強調建築物造型的水平感。

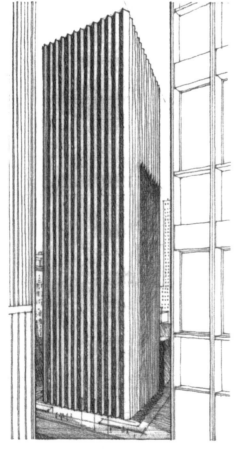

CBS Building, New York City, 1962–1964, Eero Saarinen & Associates.
線形柱可以強調高層建築的垂直感。

　　線形語彙具有強調造型的高度或長度、統合立
面、定義其質感的能力。

Fukuoka Sogo Bank, Study of the Saga Branch, 1971, Arata Isozaki.
格子狀語彙可以整合三度空間的組合面。

藉由線形框架表達出開口與立面的轉化方式。

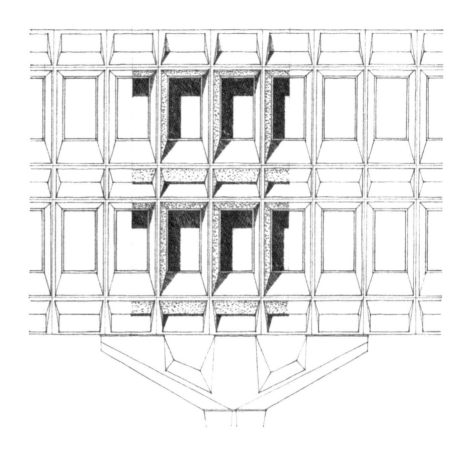

IBM Research Center, La Guade, Var, France, 1960–1961, Marcel Breuer.
開口部的立體造型,創造出光線的質感與陰影。

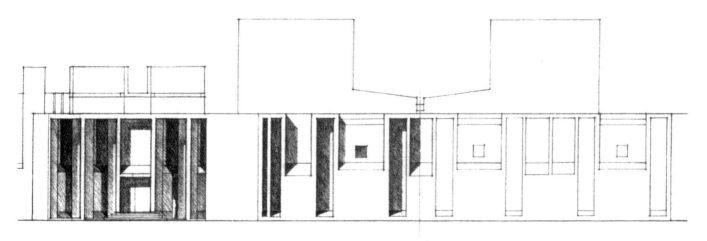

First Unitarian Church, Rochester, New York, 1956–1967, Louis Kahn.
一系列深凹的開口設計,中斷了外牆面的延續性。

表面處理

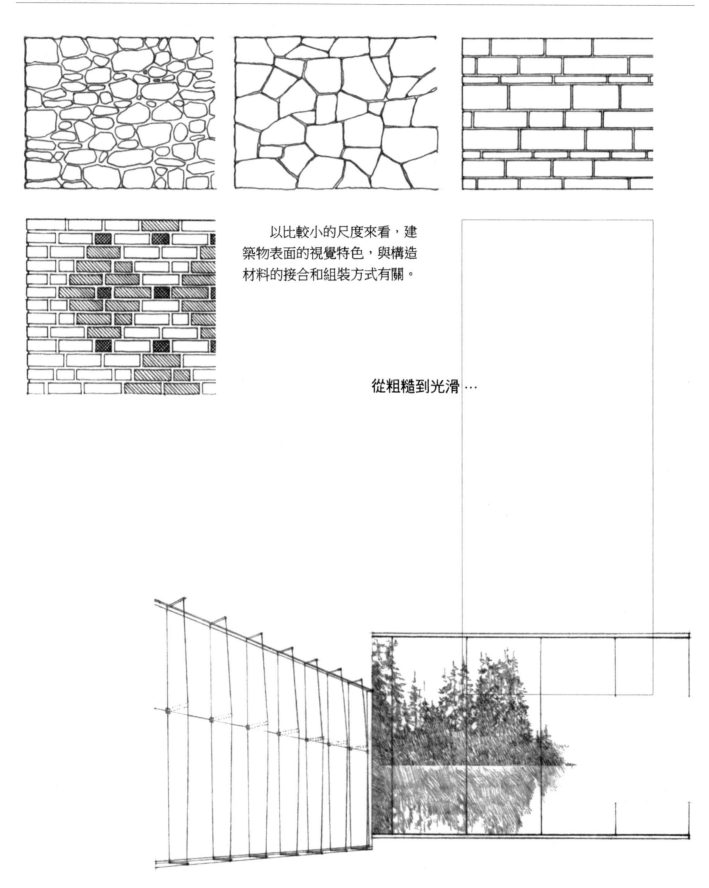

以比較小的尺度來看，建築物表面的視覺特色，與構造材料的接合和組裝方式有關。

從粗糙到光滑⋯

從直角到歪曲…

Partial facade, **Federation Square**, Melbourne, Australia, 2003, LAB Architecture Studio & Bates Smart, Architects

St. Andrew's Beach House, Victoria, Australia, 2006, Sean Godsell Architects

3
造型&空間

"三十輻，共一轂，當其無，有車之用。埏埴以爲
器，當其無，有器之用。鑿戶以爲室，當其無，有室之
用。故有之以利，無之以爲用。"

老子
道德經
B.C. 6th 世紀，

造型&空間

　　空間永遠環繞著我們。我們在空間量體中移動、
觀賞、聆聽、感受微風、嗅聞花園中盛開花朵的香氣。
它的材質可能是木質或是石材，亦或沒有固定的形
狀，它的造型、尺度、向度、光線的品質都來自於造
型元素所界定的空間。當空間爲量體所圍塑、組織
時，建築即隨之而生。

Temple of Kailasnath at Ellora, near Aurangabad, India, A.D. 600–1000

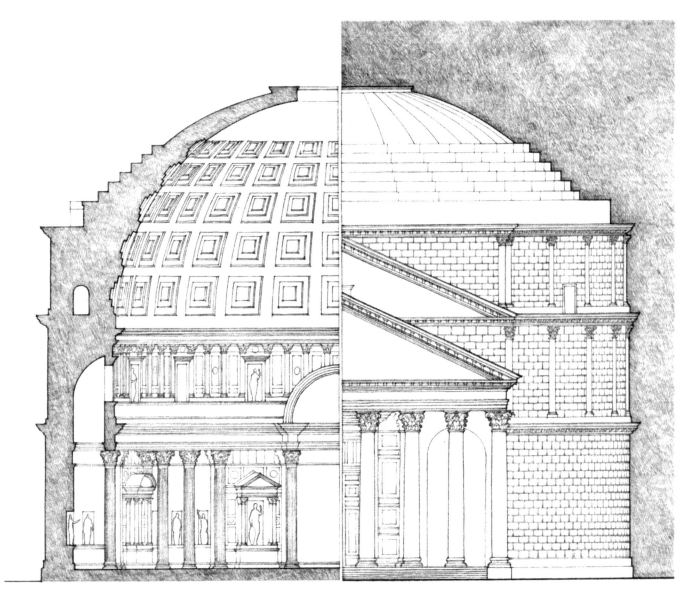

The Pantheon, Rome, A.D. 120–124

 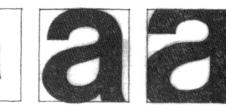

在我們的視覺範圍中包含著許多異質元素，它們有著不同的形狀、尺寸、顏色與方位。為了瞭解視覺的架構，我們試著將元素分為兩類：可理解的實體以及如同背景的虛體。

 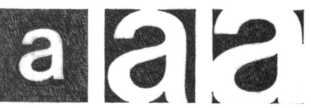

我們對於構圖的了解決定於我們如何解析實體與虛體之間的互動關係。例如，在本頁中，單一文字是藉由這白色紙張的襯托而被看見的，因此我們可以理解單一文字所組織的句子與段落。在左圖中，字母 "a" 的可視性不僅來自於我們對字母的認識，也來自於它的醒目程度、與背景的對比，以及在畫面上的獨一性。當字母的尺度加大到某種程度時，其他的部分就會開始變得明顯。同時，當我們在視覺上做前後景互換時，形體與背景之間的關係就會變得曖昧。

二張臉或一個花瓶？

黑底上的白色方塊或白底上的黑色方塊？

在每一個例子中，所有形體中的實體均是藉由背景的對比來吸引我們的注意力，故形體與背景是兩個不可分的相對性元素－對比的統一－如同造型元素與空間形成了建築一般。

Taj Mahal, Agra, India, 1630
－1653 Shah Jahan 以白色大
理石為妻子 Muntaz Mahal 所
建造的陵寢。

A.線條界定出實體與虛體。　　　B.實體的形態。　　　　C.虛體的形態。

建築造型發生在實體與虛體的連結之間。在執行與閱讀圖面的時候，我們應
該同時考量實體所包含的虛空間以及空間量體本身的造型。

Fragment of a **Map of Rome**,
Giambattista Nollin 繪於 1748
年。

在這張羅馬市地圖中，根據我們對實體元素的理解，量體與空間的地面層關
係是可以相互對調的。在地圖中，實體代表建築物並界定出街道空間，而都市廣
場、中庭以及公共建築物的開放空間，則是由建築物量體環繞而成的虛體空間。

造型＆空間：對比的統一性

在建築中，量體與空間的關係可以在不同的尺度下加以檢核及發覺，在每一個層次中，我們既要重視建築物的造型也要重視它對空間的影響力。在都市尺度中，我們應該謹慎考慮建築物的角色，始能延續場所中既有的紋理而成為其他建築物的背景，同時界定出都市空間，並適當地獨立於空間之中。

在建築基地內，建築物對於周圍空間的關係有著不同的策略。建築物的角色如下：

A. 沿著基地邊緣設置圍牆，並界定出明確的戶外空間。

B. 以圍塑空間的牆面來整合室內空間與私密的戶外空間。

C. 圍塑部分基地範圍，並將之視為戶外空間，使之免受不佳氣候狀態之侵擾。

D. 以量體圍塑出中庭或挑空空間—內向性空間計畫。

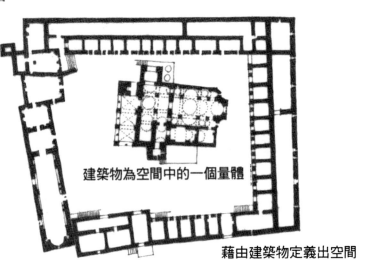

建築物為空間中的一個量體

藉由建築物定義出空間

Monastery of St. Meletios on Mt. Kithairon, Greece, 9th century A.D.

E. 以獨特的造型和地形位置來主宰空間—外向性空間計畫。

F. 拉長量體，使之成為基地的邊界，以便產生塑造景觀、中止軸線或定義都市邊界等特性。

G. 獨立於基地上，但將室內空間延伸至室外的私密空間。

H. 形成虛體空間中的實體。

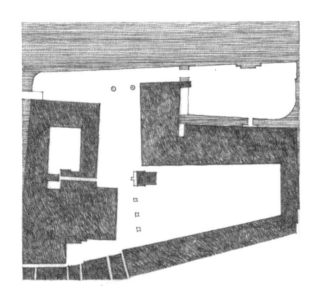

藉由建築物定義出空間
Piazza San Marco, Venice

建築物為空間中的一個量體
Boston City Hall, 1960, Kallmann, McKinnell & Knowles

造型&空間：對比的統一性

嵌入景觀環境中的建築物
Eyüp Cultural Center, Istanbul, Turkey, 2013, EAA-Emre Arolat Architects

在景觀環境中具有主要地位的建築物
Cooroy Art Temple, Cooroy Mountain, Australia, 2008, Paolo Denti JMA Architects

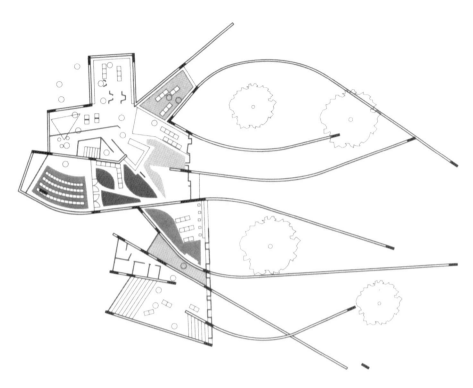

融入景觀環境的建築物
Palafolls Public Library, Palafolls, Spain, 2009, Enric Miralles and Benedetta Tagliabue/Miralles Tagliabue EMBT

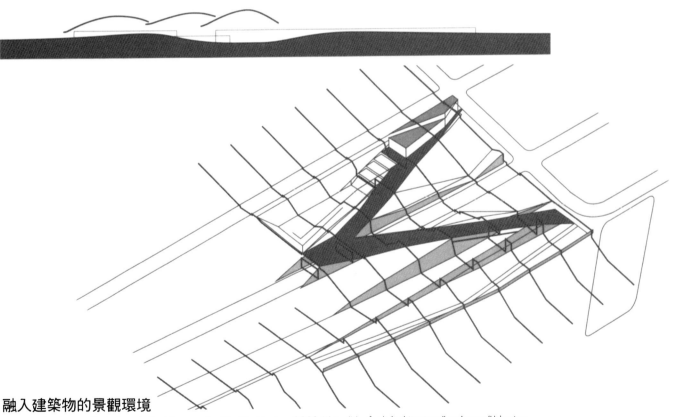

融入建築物的景觀環境
Olympic Sculpture Park, Seattle Art Museum, Seattle, Washington, 2008, Weiss/Manfredi Architecture/Landscape/Urbanism

造型&空間：對比的統一性

在建築物中，我們試著將牆面的組合視為平面上的實體元素，牆壁之間的空白空間，並不應單純的被視為是牆的背景，而是具有造型的形體。

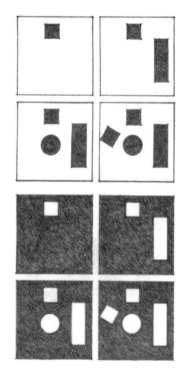

即便是在單一房間中，諸如家具等任何物件，都可以說是空間中的造型或是用以界定空間的元素。

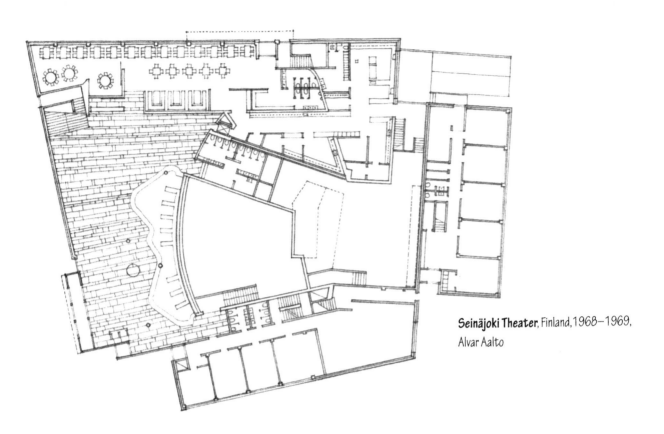

Seinäjoki Theater, Finland, 1968-1969,
Alvar Aalto

A

B

C

　　建築中的每一個量體都可以定義出它所環繞的
空間，亦或是被環繞的空間所定義。例如在 Alvar Aalto
所設計的 Seinajoki 劇院中，我們可將空間造型分類，
並分析它們之間如何產生互動，而每一類型的空間都
以主動或被動的角色來相互界定。

A. 大多數的辦公空間都具有相似的機能，因此，可
以用單一、線性或群組的方式來整合造型。

B. 演奏廳等空間因為獨特機能及技術上的要求而需
要特定的造型，因此，它的造型會影響到四周空
間的形態。

C. 至於大廳空間原本就具有彈性，因此可以自由地
定義，或者以群組空間環繞它。

造型界定空間

Square in Giron, **Colombia**, South America

　　當我們在紙上描繪二度空間形體時，它會影響到周邊空白區域的形狀。同樣的，任何三度空間造型會自然地說明它周圍的空間量體，並產生具有影響力的環境或具有自明性的領域。在接下來的內容中，將會以水平及垂直元素為例，說明它們如何組合並界定出具有獨特性的空間類型。

底版

　　水平底版置於對比的背景之上，定義出一個簡單的環境，該空間可以用下列方式來加強其視覺效果。

升起的底版

　　當水平底版抬高於地面以上時，可以沿其邊緣建立出垂直面，加強該水平面與地面在視覺上的分離感。

凹下的底版

　　當水平面下降時，會在下方產生垂直的面並定義出空間量體。

頂版

　　將水平面升高至頂時，可以定義出它與地面之間的量體空間。

要使水平版具備可視性，必須在表面顏色、色調、質感上做相當程度的變化。

水平面邊界的界定效果比較強烈時，會呈現出較為明確的場所。

雖然平面上的空間可以延續流動，但它的邊緣仍能界定出一空間領域。

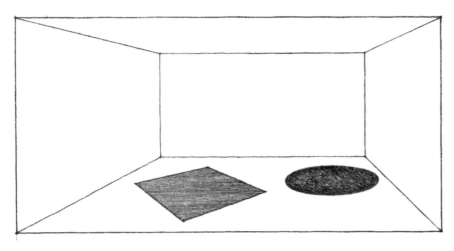

在建築上常利用地面或樓地板的表面處理方式來區分空間，以便在環境中明確地分辨出動線方向以及其他不同的空間。

Street in Woodstock, Oxfordshire, England

Parterre de Broderie, **Palace of Versailles**, France, 17th century, André Le Nôtre

Katsura Imperial Villa, Kyoto, Japan, 17th century

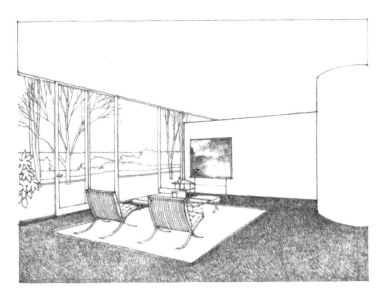

Interior of **Glass House**, New Canaan, Connecticut, 1949, Philip Johnson

升起的底版

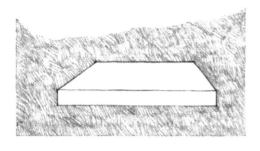 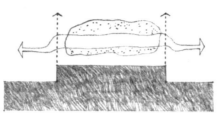

抬高的底版可以在大空間中創造出獨特的空間領域,高程上的變化使抬高的邊界界定出它本身的領域,並中斷其上方的流動性空間。

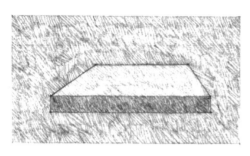

但若延續原基地的表面特質,上升的空間就可以融合於環境中。反之,如果改變其邊緣造型、顏色或質感,就可以出現與環境脫離的類似視覺效果。

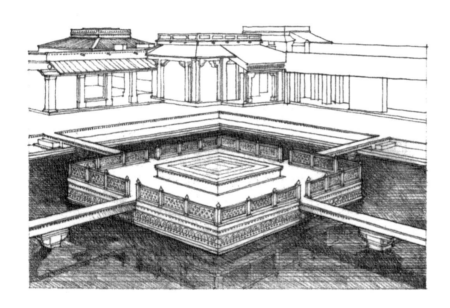

Fatehpur Sikri, Palace Complex of Akbar the Great, Mogul Emperor of India, 1569–1574.

在環繞皇帝的生活及睡眠空間的人工湖上,利用平台創造出一個特殊的場所。

空間的層次及視覺上的延續感，來自於高程上的變化程度。

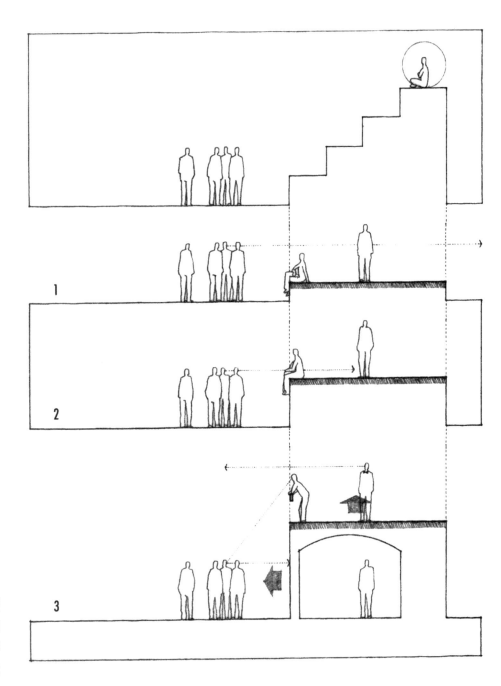

1. 定義明確的邊緣，可以維持視覺及空間的延續性，並且可以輕易地到達。

2. 視覺上的延續可以維持，但阻斷了空間上的延續性，必須藉由階梯或坡道來連接。

3. 阻斷了視覺及空間上的延續性，抬高的環境被孤立於地面之上，被抬高的水平面轉換成爲下部空間的遮蔽元素。

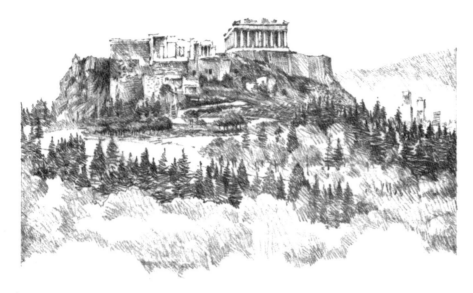

The Acropolis, the citadel of Athens,
5th century B.C.

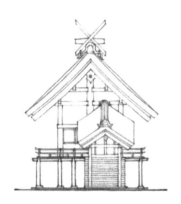

Izumo Shrine, Shimane Prefecture, Japan,
A. D. 717 (last rebuilt in 1744)

Temple of Jupiter Capitolinus, Rome, 509 B.C.

升高的水平面創造出平台或基座，它們在結構上及視覺上支撐著建築量體。抬高的部分可能原存在於基地中，或是以人工方式將建築物抬高於環境之中，來加強其景觀上的意象。在這些案例中，說明了如何將技術運用於具有神聖性的建築物上。

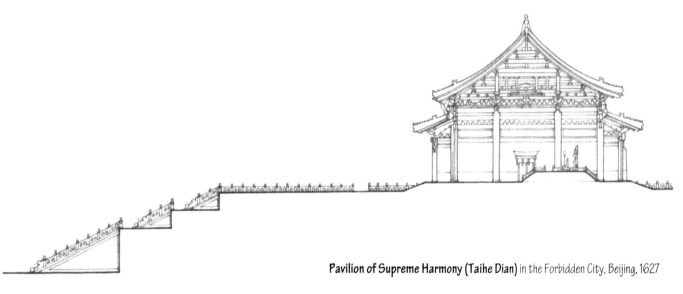

Pavilion of Supreme Harmony (Taihe Dian) in the Forbidden City, Beijing, 1627

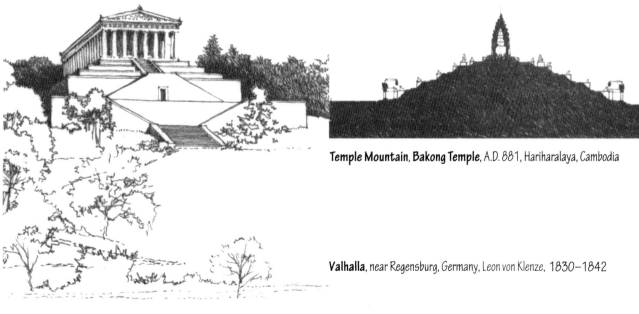

Temple Mountain, Bakong Temple, A.D. 881, Hariharalaya, Cambodia

Valhalla, near Regensburg, Germany, Leon von Klenze, 1830–1842

升起的底版

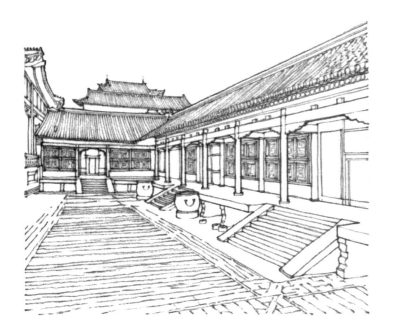

Private courtyard of the **Imperial Palace, the Forbidden City**, Beijing, China, 15th century

　　抬高的平台可以定義爲介於室內與室外環境之間的轉換空間,當與屋頂結合時,便會發展成走廊、陽台等半私密性空間。

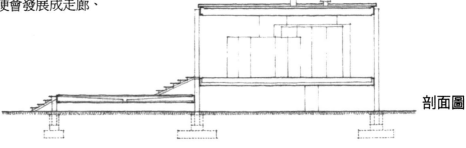

剖面圖

Farnsworth House, Plano, Illinois, 1950, Mies van der Rohe.
Farnsworth 住宅建構於福克斯河之上,抬高的樓地板面結合了由屋頂所界定的空間量體,優雅地盤據在基地上。

High Altar in the Chapel at the **Cistercian Monastery of La Tourette**, near Lyons, France, 1956–1959, Le Corbusier

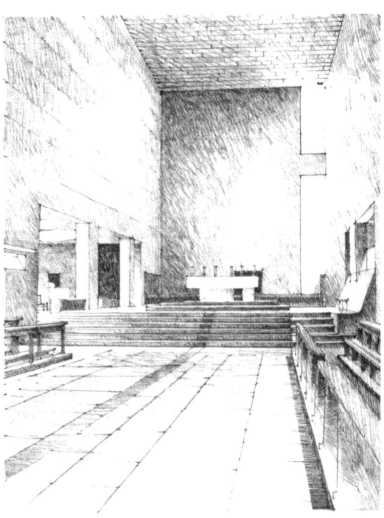

在大尺度空間或是大廳中,可以藉由升起部分樓地板面的方式來塑造特殊的空間領域,抬高的空間可以被視爲是對活動的再處理,或是用來**觀察其**周圍空間的平台。結合宗教上的架構,即可區分出具有神聖性的場所空間。

East Harlem Preschool, New York City, 1970, Hammel, Green & Abrahamson

凹下的底版

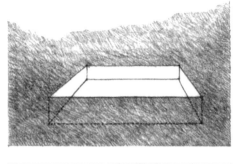

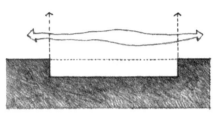

降低部分的平面可以使該空間獨立於大環境之中。降低後的垂直面成爲基地的邊界，此邊界與升起的平台邊界不同，而在視覺上塑造出空間中的牆面。

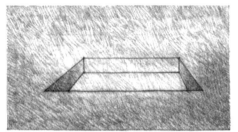

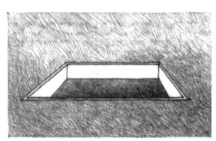

藉由對比手法處理凹下部分的表面質感，達到強化空間的效果。

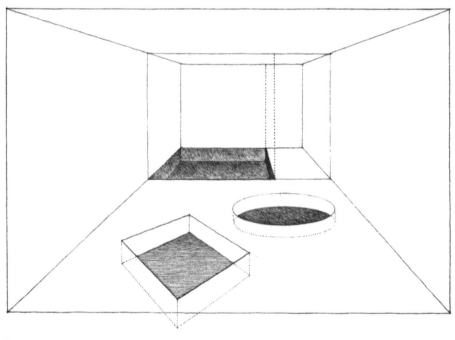

在造型、幾何形態或是方位上的對比，都能在視覺上強化空間的自明性以及在環境中的獨立性。

凹下空間與升起空間之間的連續性取決於高度上的變化程度。

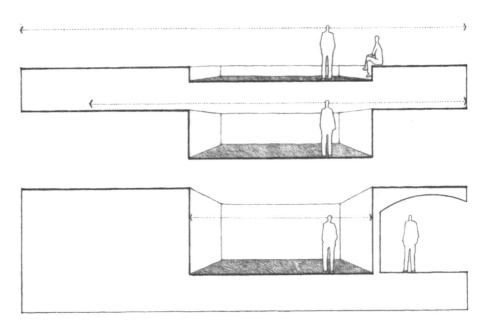

- 雖然凹下的空間中斷了樓地板面，但它仍是整體空間中不可缺少的一部份。

- 增加下降的深度會減弱它與環境之間的視覺關係，但卻會強化在空間量體上的獨特性。

- 當原水平面高於視線時，凹下的空間就可以成為一個分離且完整的獨立空間。

利用階梯、緩坡等轉換手法，能使凹下式空間與原地面產生連續感。

位於 Lalibela 的岩石中的教堂，13 世紀。

登上一升起的空間時，可以表現出空間的外放性與重要性；當低於周遭環境時，則可能暗示著它的內聚性及遮蔽保護的本質。

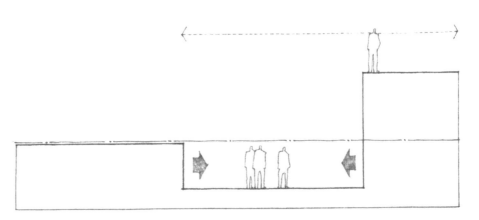

凹下的底版

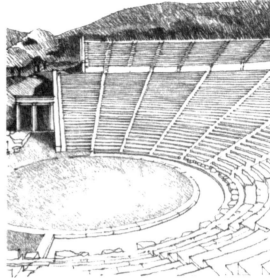

Theater at Epidauros, *Greece, c. 350 B.C., Polycleitos*

　　由於自然地勢的高低起伏有助於視線與音效，因此，凹下的區域可以做為戶外的舞台或劇場。

Step well at Abaneri, *near Agra, India, 9th century*

中國洛陽附近的地下村莊

Lower Plaza, **Rockefeller Center**, New York City, 1930, Wallace
K. Harrison & Max Abramovitz.
洛克菲勒中心的下凹式廣場，在夏季時有戶外咖啡座，冬
天時則是溜冰場，從廣場上方的商店區就可以俯視廣場上
的活動。

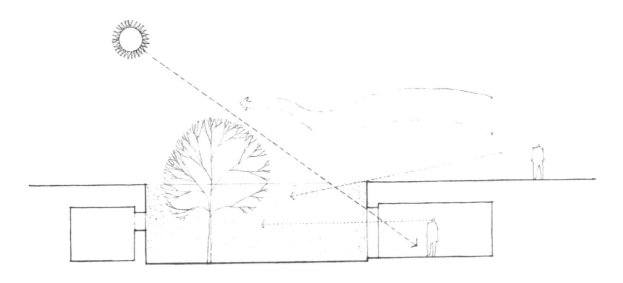

往下降低的地面層可以成為地下建築
物的戶外空間，在中庭內可藉由四周量體圍
塑而免於風吹及噪音，並仍可維持空氣、光
線與視覺景觀。

凹下的底版

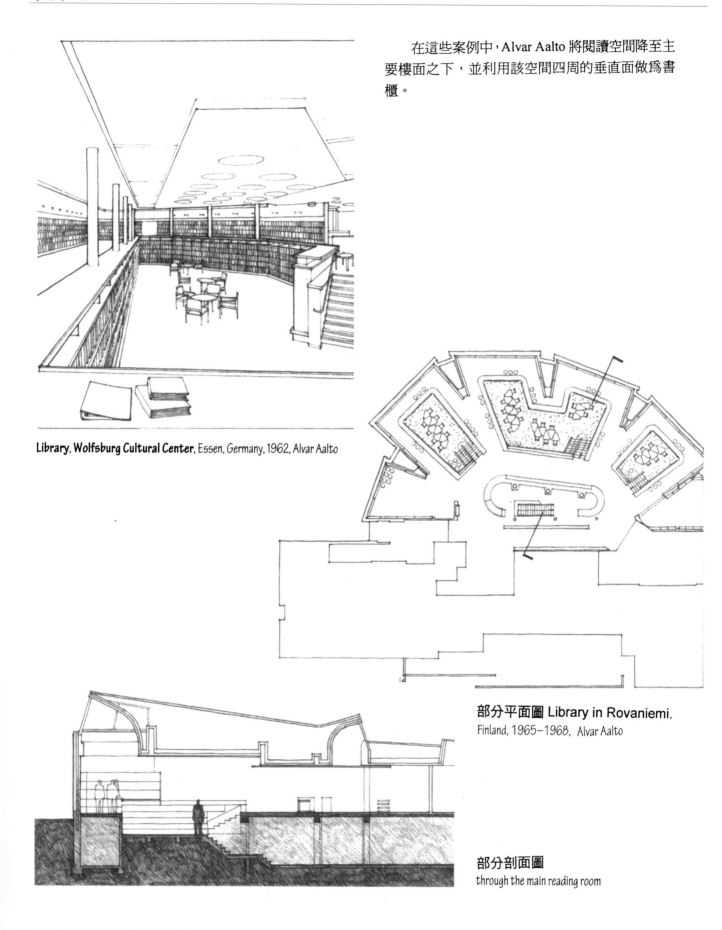

在這些案例中，Alvar Aalto 將閱讀空間降至主要樓面之下，並利用該空間四周的垂直面做為書櫃。

Library, Wolfsburg Cultural Center, Essen, Germany, 1962, Alvar Aalto

部分平面圖 Library in Rovaniemi.
Finland, 1965–1968, Alvar Aalto

部分剖面圖
through the main reading room

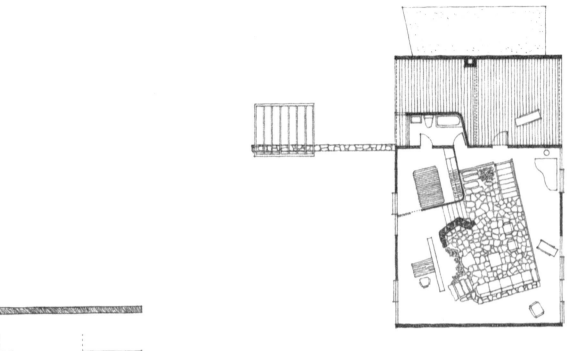

House on the Massachusetts Coast, 1948, Hugh Stubbins

　　在大空間中，可以藉由下凹的手法來減小空間的尺度，並在大空間中界定出一個更具親切尺度的空間。凹下的空間則可做為兩樓層之間的轉換空間。

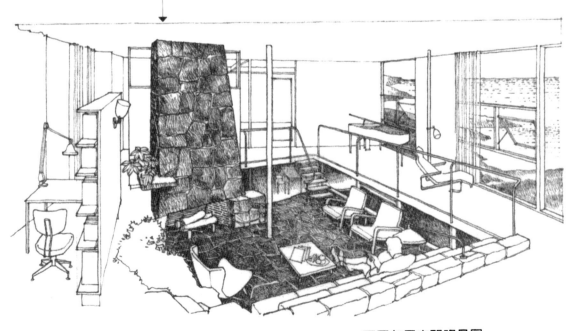

下層起居空間視景圖

頂版

頂版具有類似樹下或傘下的遮蔽效果，可以在它與地面之間界定出空間。頂版的邊緣圍塑出它的範圍，而空間的形狀、大小、高度則決定著空間的品質。

當利用頂版及底版來界定空間時，空間的高度會受限於它們的關係。而頂版本身則可以界定出垂直於它自身的獨立量體。

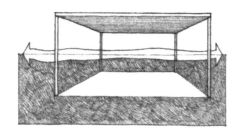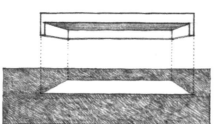

利用柱子等垂直元素來支撐頂版時，可以在視覺上界定出空間，但並不會中斷空間的流動性。

相同地，將頂版邊緣往下，或是改變底版的高度，則會加強空間量體的視覺效果。

幾內亞的可移動式屋頂

　　建築物的主要頂版元素是屋頂。它不僅可以使室內空間免受陽光、雨、雪之苦，同時也對建築物的整體造型具有主要的影響力。相反地，屋頂的造型也會受到材料、幾何學、結構系統傳遞荷重的方式所影響。

木桁架

鋼桁梁

石穹窿

張力結構，國際花藝展， *Cologne, Germany, 1957, Frei Otto and Peter Stromeyer*

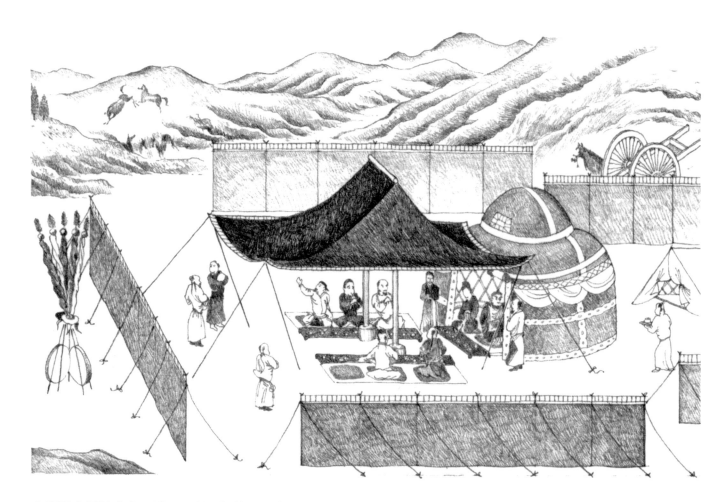

在這張中國繪畫中，說明了利用帳蓬結構來界定遮蔭休息場所的方式。

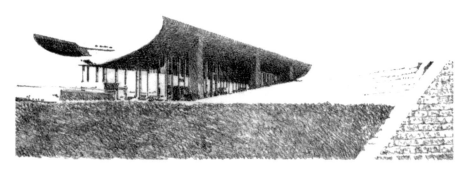

Totsuka Country Club, Yokohama, Japan, Kenzo Tange, 1960–1961

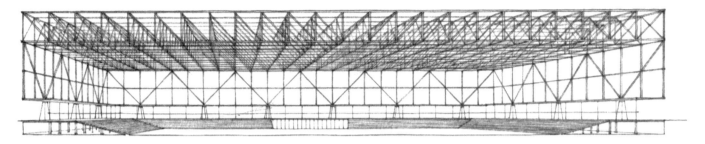

Convention Hall for Chicago (Project), 1953, Mies van der Rohe

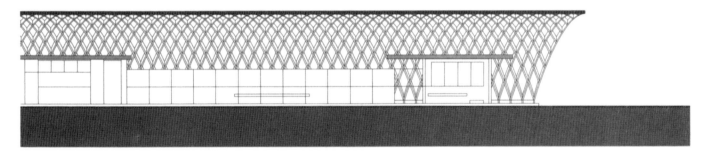

Hale County Animal Shelter, Greensboro, Alabama, 2008, Rural Studio, Auburn University

　　從視覺上我們就可以瞭解到屋頂
平面的結構構件，如何將其載重受力
傳遞至支撐系統上。

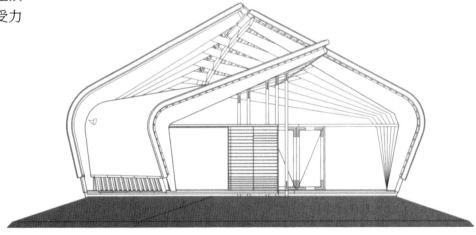

Imagination Art Pavilion, Zeewolde, The Netherlands, 2000, René van Zuuk

頂版

　　屋頂平面可以是建築物中定義空間的主要元素，在視覺上，它也可以藉由具有遮蔽性的頂篷構件，將一系列位於下方的造型與空間組織起來。

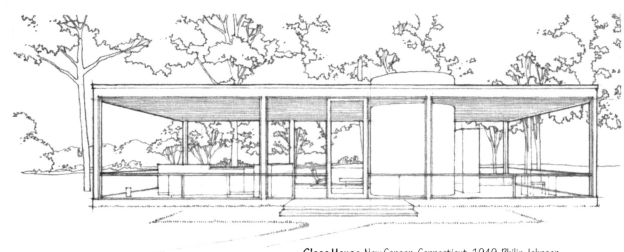

Glass House, New Canaan, Connecticut, 1949, Philip Johnson

Peregrine Winery, Gibbston Valley, New Zealand, 2004, Architecture Workshop

Centre Le Corbusier, Zurich, 1963–1967, Le Corbusier

Jasper Place Branch Library, Edmonton, Canada, 2013, Hughes Condon Marier Architects + Dub Architects

頂版

室內空間的天花板可以反映出支撐屋頂的結構造型。但是，由於它並不需要抵抗氣候的作用或傳遞任何的載重，所以天花板可與頂版脫離並成為空間中的視覺元素。

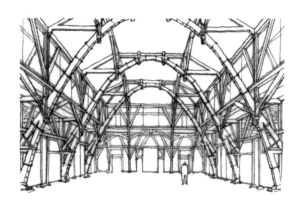

Bandung Institute of Technology, Bandung, Indonesia, 1920, Henri Maclaine Pont

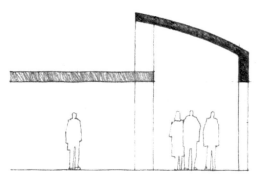

就如同底版一樣，天花板能在空間中界定出一個特定區域，以昇高或降低的手法來改變空間的尺度、界定出動線，並能使自然光線由上方空間進入室內。

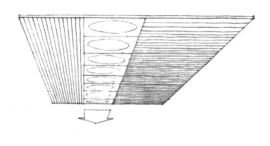

良好的天花板造型、色彩、質感及分割方式，可以改善空間中的光與音的品質，並可提供方向及方位感。

Side Chapels, **Cistercian Monastery of La Tourette**,
near Lyons, France, 1956–1959, Le Corbusier

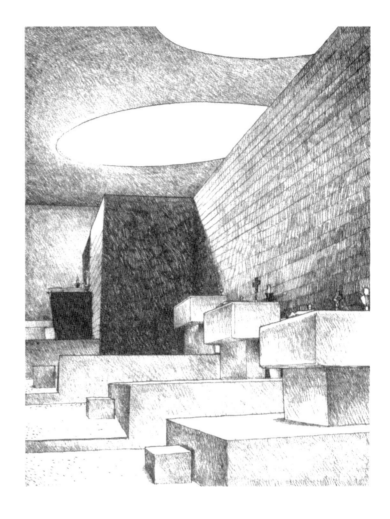

頂版可以良好地界定出虛空間,例如採
用天光的手法,就可以在下方開口光亮處展
現出實體形狀。

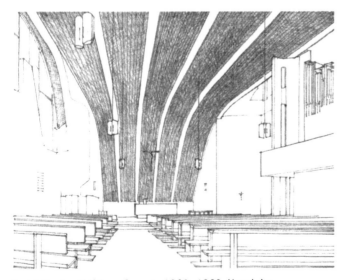

Parish Center, Wolfsburg, Germany, 1960–1962, Alvar Aalto

Bibliothèque Nationale (project), 1788, Étienne-Louis Boullée

垂直元素界定空間

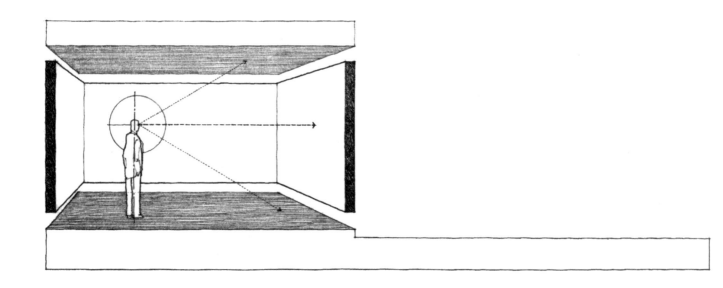

　　在本章節前面部分所討論的，是由水平面界定的空間，尚未討論到垂直邊界的意義。在接下來的內容中，將會討論垂直元素在空間視覺限制上的關鍵角色。

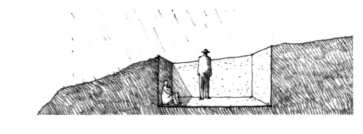

　　垂直造型比水平面更容易在視覺範圍內界定出獨立的量體，並且提供該空間圍塑感與私密性。另外，它能將空間做區隔，建立出室內與室外環境之間的邊界。

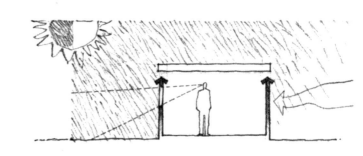

　　同時，垂直元素在建築造型與空間之中擔任構造上的重要角色，它們可以做為樓板的結構支撐，提供遮蔽與保護，使空間免受氣候影響，並可控制氣流、熱、噪音進入室內空間。

垂直線性元素

垂直線性元素可以界定出空間量體的垂直邊界。

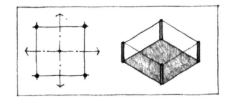 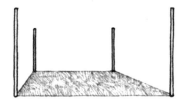

單一垂直版

單一垂直面可以清楚地說明空間中的面向。

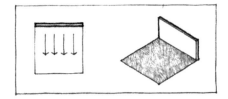

L 形版

L 形垂直版可以從它的轉角往對角線方向形成一空間區域。

平行版

兩個平行版之間可以界定出一個具有兩端開口的軸線空間。

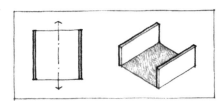 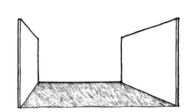

U 形版

由垂直面所組合的 U 形平面,具有單側開口的特性。

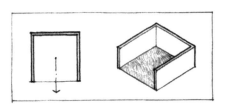 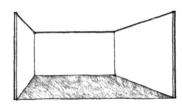

四面版:圍塑

四面垂直版圍塑出一個內聚空間,並且對四周的空間產生影響。

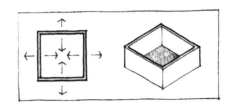

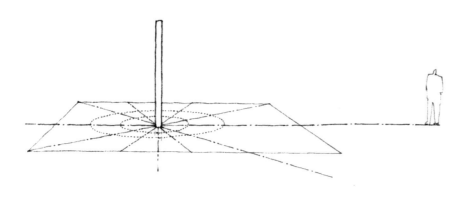

諸如柱、碑、塔等垂直線性元素，在地面上建立了點，並可見於空間之中。單獨設置時，細長的元素並沒有方向性，必須仰賴路徑引導我們走向它。可以通往該點的水平軸線則有無數多個。

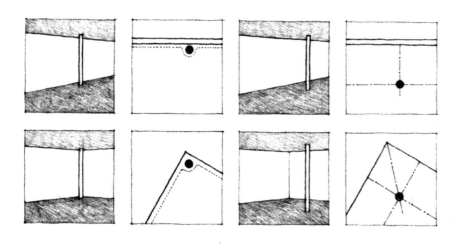

柱子可以在空間中產生屬於它本身的領域，並與整個空間產生互動。當柱子靠近牆面時，會將牆面分割，在轉角處，則可強調出牆面的交接方式。當獨立於空間中時，柱子可以在環境中界定出它的領域。

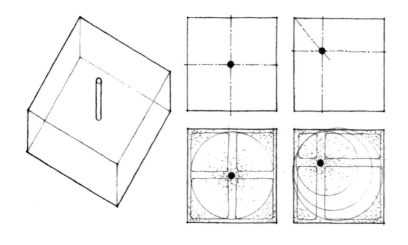

當置於中心位置時，它可以強調出本身的中心性，並界定出相等的環繞空間，偏移時，則會形成面積、形狀、位置不同的空間。

量體必須借助邊緣及轉角來定義
本身的空間，而線性元素則可以標示
出空間在視覺上及空間延續上的邊
界。

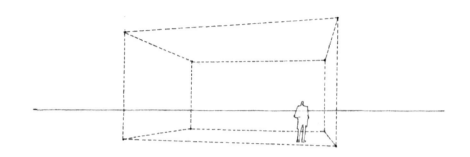

藉由兩柱之間的視覺張力，可以
形成一個穿透性空間，三根或更多根
的柱子，可以界定出空間量體的轉
角，該空間不僅需要更大的空間組
織，同時也要能任意地組合。

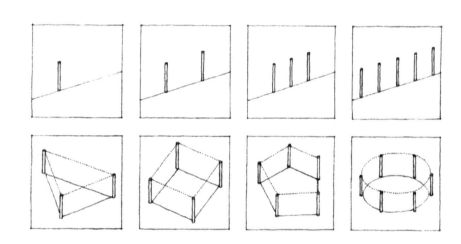

藉由聯繫柱與柱之間的梁以及明
確的底版位置，就可以加強量體邊界
的視覺效果。沿著邊界重複產生的柱
元素，更可強化空間量體的定義。

垂直線性元素

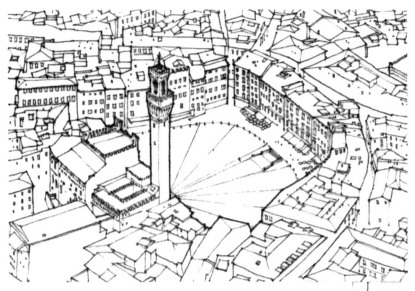

Piazza del Campo, Siena, Italy

　　垂直的線性元素可以限定軸線的延伸，在都市空間中形成一個中心點，或是視覺上的焦點。

Shokin-Tei Pavilion, Katsura Imperial Villa, Kyoto, Japan, 17th century.

在上面的例子中，位於日本茶道空間中的樹，成為空間中的象徵性元素。

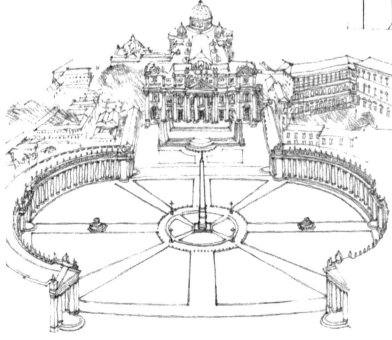

Piazza of St. Peter, Rome, 1655–1667, Giovanni Bernini

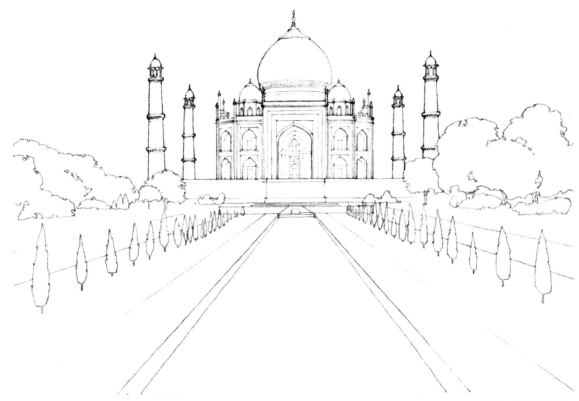

Taj Mahal, **Tomb of Muntaz Mahal**, wife of Shah Jahan, Agra, India, 1630–1653

在花園或公園中，可以利用樹叢界定出陰涼的空間。

Tomb of Jahangir, near Lahore

Tomb of Muntaz Mahal, Agra

Tomb of I'timad-ud-daula, Agra

在這些例子中，不同的尖塔造型強調出平台上的轉角，並建立出 Mogul 陵墓結構中的三度空間架構領域。

摘錄自 Andras Volwahsen 所著的伊斯蘭印度建築分析。

Tetrastyle atrium, **House of the Silver Wedding**, Pompeii, 2nd century B.C.

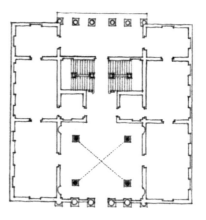

Palazzo Antonini, Udine, Italy, 1556, Andrea Palladio

在大型空間中，四根柱子即能塑造出獨立的量體空間，柱子支撐著頂蓋，形成一個小型的帳蓬，可做為神龕或象徵性中心。

傳統的羅馬住宅會將挑空區域向上開啟，並藉由四根柱子支撐住屋頂的轉角，Vitruvius 稱之為 "四柱風格"。

在文藝復興時期，帕拉底歐（Andrea Palladio）將 "四柱風格" 融入自己所設計的大廳與玄關之中，這四根柱子不僅可以用來支撐穹窿屋頂及上方的樓板，也可以同時調整尺度，成為他個人獨特的設計比例風格。

在加州沙灘的公寓設計案中，在大尺度空間中降下部分的樓板四周設立了四根柱子，藉此與頂版之間界定出一個親切的空間尺度。

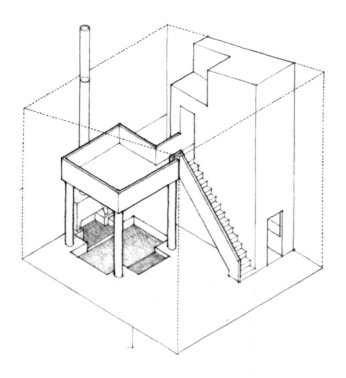

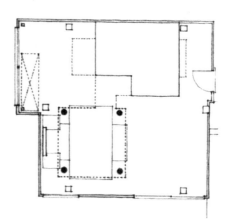

Condominium Unit No. 5, Sea Ranch, California, 1966, MLTW

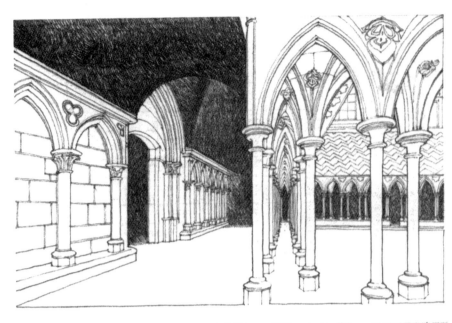

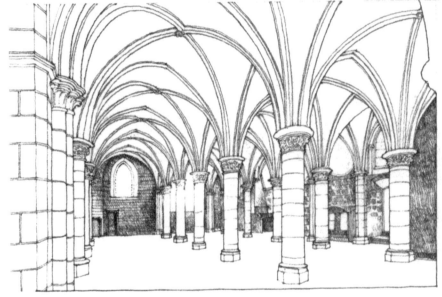

　　一系列的柱子或相似的垂直元素可以形成柱列，當爲了保留視覺及空間上的延續性時，柱列是界定空間量體的有效建築語彙。當柱列成爲支撐牆面的壁柱時，它可以清楚地說明牆的表面、尺度、韻律及跨距之間的比例關係。

　　大型空間中的柱列不僅可以支撐上方的樓板及屋頂版，有秩序的柱列也可以加強空間量體效果，因此，當區分出空間中的模距，並建立出韻律及比例時，便能掌握空間的尺度變化。

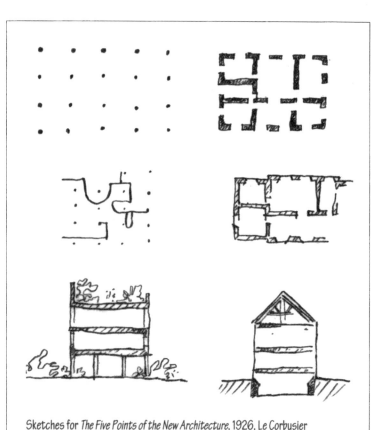

Sketches for *The Five Points of the New Architecture*, 1926, Le Corbusier

柯比意（Le Corbusier）在 1926 年提出他所相信的"新建築五項觀點"，他觀察到鋼筋混凝土構造將成爲 19 世紀末的建築主流。此類構造是利用混凝土柱來支撐樓板及屋頂，並在建築上提供定義及圍塑空間的新可行性。

混凝土版可以懸臂出挑於柱外，並使立面開放而成爲如銀幕一般的"輕質表面"。在建築中，自從空間的圍塑及分割不再受限於承重牆之後，"自由的平面"開始成爲可能，室內空間可由不承重的隔間來界定，空間的規劃亦可自由地反映出空間需求。

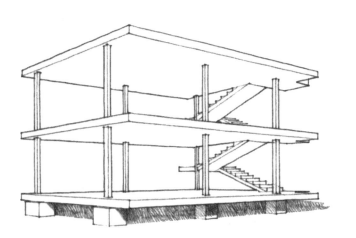

Dom-ino House Project, 1914, Le Corbusier

右頁爲兩個使用柱矩的對比性範例：

1. 柱矩形成一固定、中性的空間，使室內空間得以自由地形塑與分割。
2. 柱矩反映出室內空間的配置，結構與空間亦能相互配合。

1. Millowners' Association Building,

Ahmedabad, India, 1954, Le Corbusier

柱矩　　　　　　　　一樓平面圖

二樓平面圖　　　　　三樓平面圖

2. 傳統日式住宅

模距　　　　柱位　　　　　　　　平面圖

單一垂直版

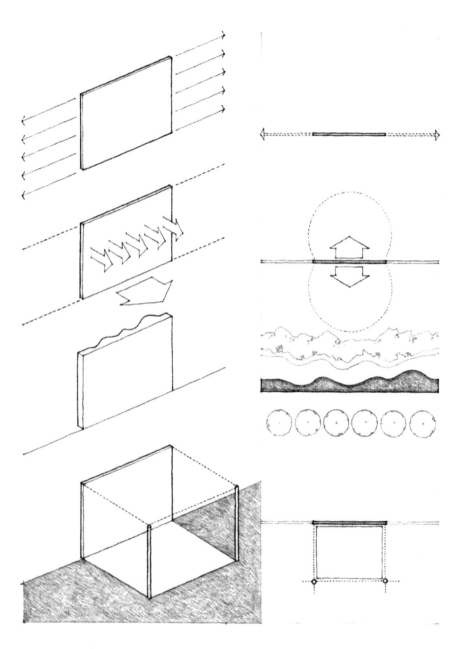

空間中的單一垂直版在視覺感受上有別於單一的柱，圓柱除了垂直軸線外並沒有特殊的方向性，方柱則有兩組相同的面及兩個軸向，長柱也有兩個軸向但它們的作用不同。當長柱轉化為牆的時候，它就像是無限延伸牆面上的一個片段，分割著空間中的量體。

垂直的版有著正面的性質。它的兩個面均是獨立空間的邊界。

這兩個面可以是相同並面對類似的空間，或是有著不同的顏色、質感來呼應不同的空間型態。故垂直的版可以有兩個正面或是一正一反的面。

單一的垂直版並不能將空間領域完全界定出來，因為它只是領域中的一個面。因此，界定三度空間時，版必須與其他元素產生互動。

垂直版的高度與人的身高及視線有關，它會影響版所描述的空間。高度爲兩呎時，版可以界定出空間的邊緣，但只提供些許的圍塑感。與腰齊高時，開始產生圍塑感但仍能與相鄰空間維持視覺上的延續性。當它到達人的視線高度時，它開始分離空間，而高過於人的身高高度時，就阻斷了視覺及空間的連續性，並提供強烈的圍塑感。

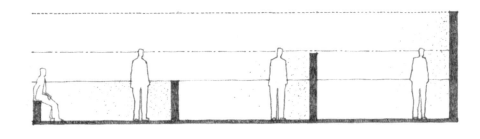

版表面的顏色、質感及紋路，影響著人們對於它的視覺重量、尺度及比例的感受。

在既有的空間中，垂直的版可以是該空間最主要的面，並提供一個特殊的方向感，或者，也可以面對空間而定義成一個入口空間。它也可以是將量體切割成兩個區域的元素，但此二區域彼此仍具有關聯性。

單一垂直版

St. Agostino, Rome, 1479–1483, Giacomo da Pietrasanta

Arch of Septimius Severus, Rome, A.D. 203

它可以是面對公共空間的主要立面、形成動線上的出入口，也可以在大量體中清楚地界定出空間範圍。

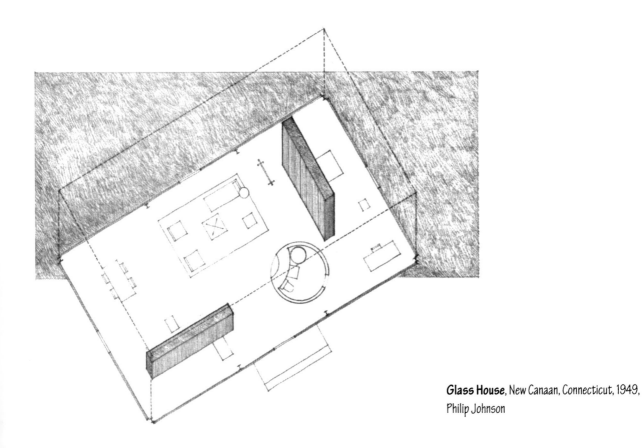

Glass House, New Canaan, Connecticut, 1949, Philip Johnson

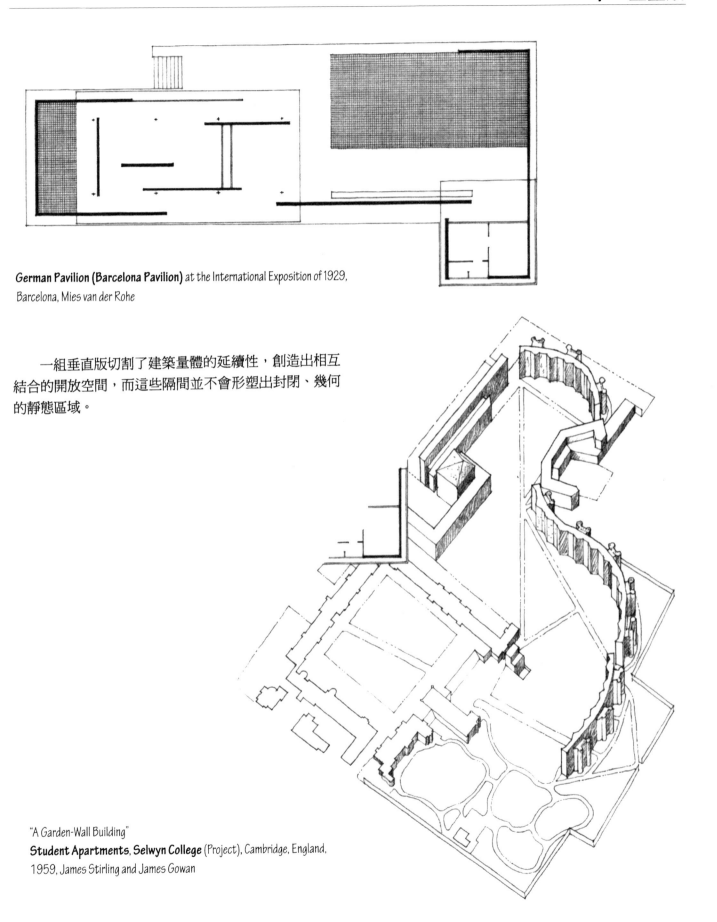

German Pavilion (Barcelona Pavilion) at the International Exposition of 1929, Barcelona, Mies van der Rohe

　　一組垂直版切割了建築量體的延續性，創造出相互結合的開放空間，而這些隔間並不會形塑出封閉、幾何的靜態區域。

"A Garden-Wall Building"
Student Apartments, Selwyn College (Project), Cambridge, England, 1959, James Stirling and James Gowan

L 形組合版

L 形垂直版界定出一個從轉角到對角線的空間，該區域被強烈地定義及圍塑，當遠離轉角時，空間就會向外擴散，位於室內轉角的內聚空間則會轉變成沿著邊界延伸的外放空間。

當藉由兩個版清楚地界定出空間邊緣時，另外兩邊仍舊曖昧不明，除非借助於其他的垂直元素、底版或頂版，才能清楚地說明完整的空間。

如果轉角的某一側被中斷，就會減弱領域感，這兩面牆會各自獨立，其中一面會顯得偏離並在視覺上產生主導另外一面牆的感覺。

如果兩面牆都遠離轉角，該空間就會變得更有律動，並且可以沿著對角線來組織空間。

當建築物爲 L 形時，可能出現下列情形。其中一翼是線性造型，另一翼則看似附加物，其轉角便是某一翼的邊緣。或是將轉角處理成獨立的元素並連結兩側的線形量體。

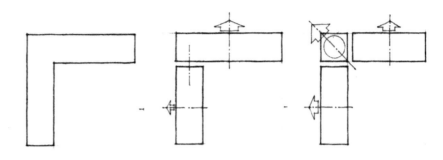

當 L 形建築物以轉角爲配置重點時，可以使戶外空間與室內空間產生聯繫，或是在轉角處設置雨庇，減少不良的環境條件。

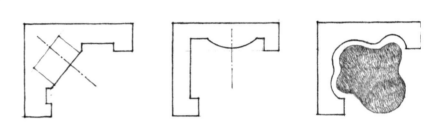

在空間中，L 形版是穩定且獨立的造型，由於它的兩面是開放的，所以它是具有彈性的空間界定元素，因此可以與其他元素結合，定義出多樣的空間形態。

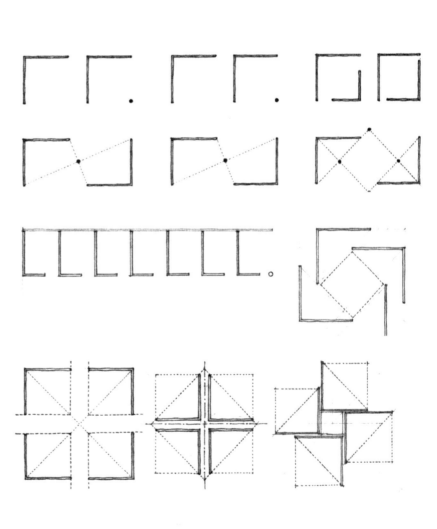

L 形版

Vegetation forming L-shaped windscreens, Shimane Prefecture, Japan

上圖是說明 L 形遮蔽效果的最佳例子，日本農夫巧妙地將松樹處理成高且厚實的樹籬，以達到冬天遮風擋雪的目的。

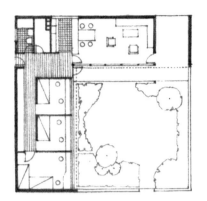

基本住宅單元

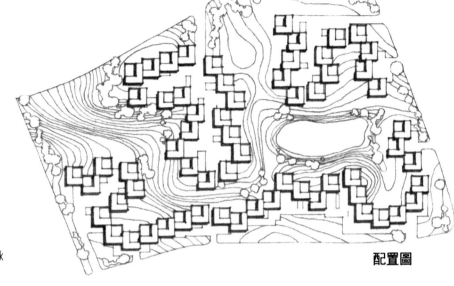

配置圖

Kingo Housing Estate near Elsinore, Denmark
1958-1963, Jørn Utzon

　　在住宅案例中,經常利用 L 形空間來圍塑戶外的生活空間,通常其中一翼是共同的生活空間,另一翼則是個人的私密性空間,轉角則設置服務性或設備類空間,亦或是將這類空間配置於某一翼的背側。

　　L 型配置的優點在於它能提供私密性的中庭空間,並與室內空間產生直接的聯繫。在 Kingo 住宅案中,空間的配置密度相當高,但每一個空間都有著私密的戶外空間。

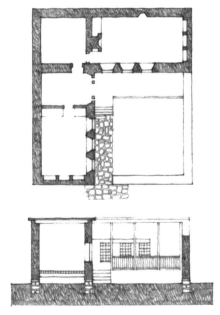

Traditional House in Konya, Turkey

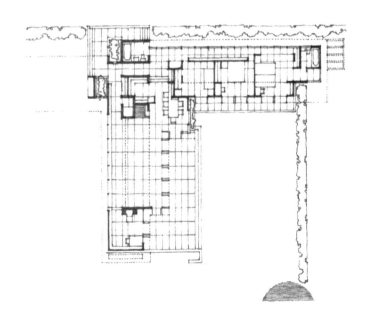

Rosenbaum House, Florence, Alabama, 1939, Frank Lloyd Wright

L 形版

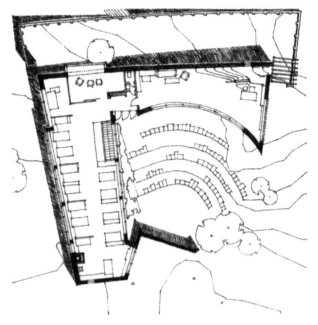

相似於住宅案例中的手法，這些案例也是利用 L 形做為遮蔽、包圍其他量體的配置手法。位於赫爾辛基的建築師工作室所圍塑出來的戶外空間，是做為演說及社交的場所，它並非來自於量體所圍塑而成的被動性空間，而是以一主動性空間角色來影響環繞著它的空間。劍橋歷史系館的設計是以一個七層樓高的 L 形量體來圍塑另一個有著巨幅天光屋頂的圖書館，同時達到機能與象徵意義的需求。

Architect's Studio, Helsinki, 1955–1956, Alvar Aalto

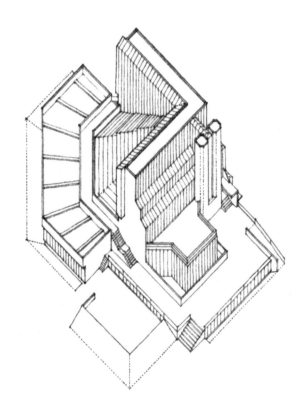

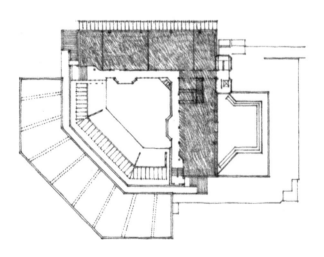

History Faculty Building, Cambridge University, England, 1964–1967, James Stirling

L 形版

Berlin Building Exposition House, 1931, Mies van der Rohe

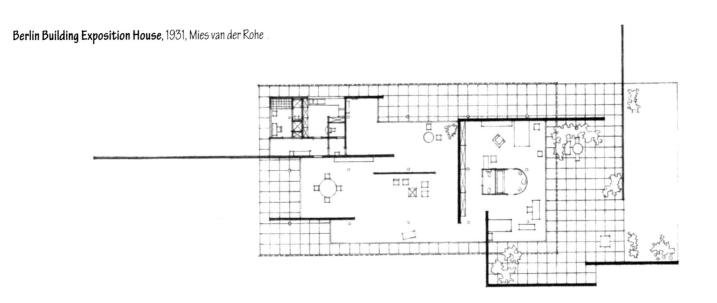

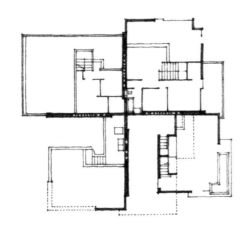

Four-family housing units, **Suntop Homes**,
Ardmore, Pennsylvania, 1939, Frank Lloyd Wright

Diagram, **St. Mark's Tower**,
New York City, 1929, Frank Lloyd Wright

在這些案例中，L 形牆將整棟住宅分為四個區域，同樣的界定手法也可以利用在空間之中。

平行垂直版

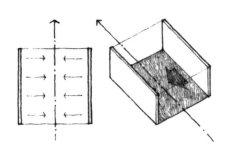
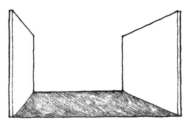

一對平行垂直版界定出它們之間的空間，該空間的兩端並無遮擋，故提供了該空間強烈的方向性。當版呈對稱配置時，主要方位沿著主軸產生，由於平行的版並不會因為相交而產生交角，又能完整地圍塑空間，故該空間的本質是向外開放的。

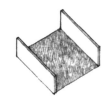
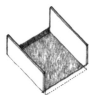
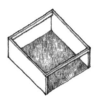

開口端可以利用底版或頂版來加強視覺上的界定效果。

將底版延伸超過開口端時，空間可以產生延展的效果，並且可以利用高度與寬度相同的垂直面來終止空間的延伸。

如果其中一面版在形狀、顏色、質感上有所變化時，空間中就會開始產生第二個軸線以及空間之間的相互滲透，在版上增加開口時，同樣也會發展出第二個軸線，並改變空間中的方向性。

在建築中，有許多元素可以被視為
是平行的版，並且用來界定空間領域：

- 一對平行的室內牆。
- 由建築物立面所形塑的街道空間。
- 由柱廊形成的涼亭或藤架。
- 由兩排樹或矮籬所圍塑的散步道。
- 自然地形。

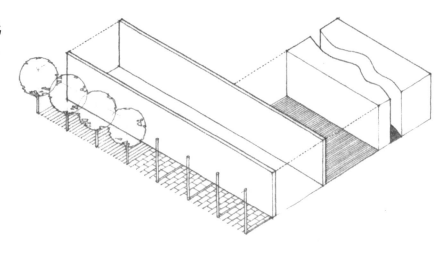

通常平行的垂直版與承重牆系統
有關聯，它的屋頂結構跨放於平行的
承重牆上方。

平行的垂直牆面可以轉化成多種
不同的組合，空間之間可以利用開口
產生聯繫。

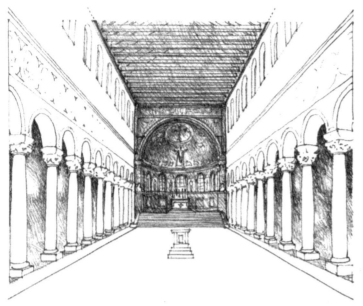

Nave of the basilican church, **St. Apollinare in Classe**, Ravenna, Italy, 534–539

Champ de Mars, Paris

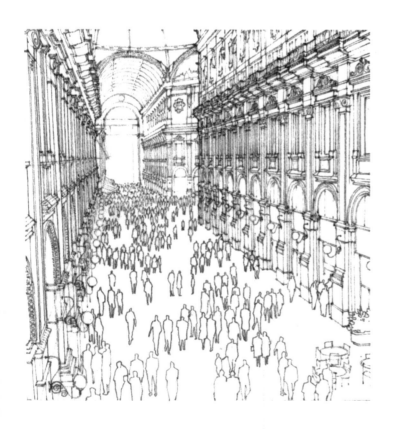

Galleria Vittorio Emanuelle II, Milan, Italy, 1865–1877,
Giuseppe Mengoni

　　由平行版所界定出來的空間方向性及流動性，經常可以運用於動線及活動中，例如都市中的街道等線形空間，即由兩旁建築物的立面所界定，而柱列、拱廊、樹列則可以成為可穿透的牆。

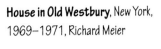

House in Old Westbury, New York,
1969-1971, Richard Meier

頂層

中間層

地面層

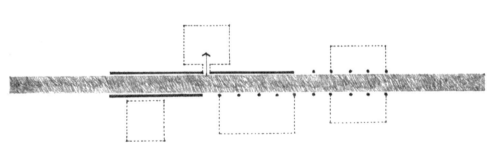

由平行牆面界定出來的流動性空間，呼應了建築物中的活動路徑。

將動線空間處理成實體或不透明量體，以便提供空間所需的私密性。同樣地，也可以利用柱列來取代實牆，使兩側均有開口的動線，成爲空間中的一部份。

平行版

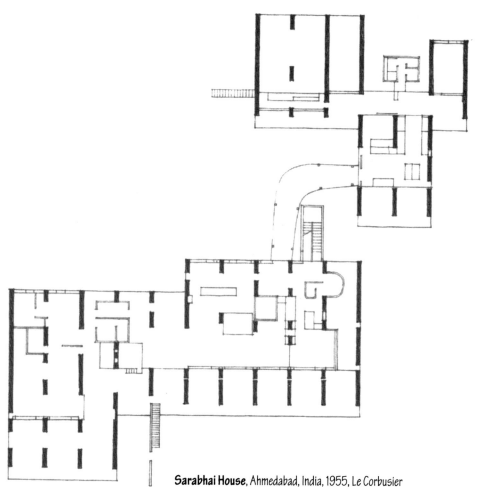

Sarabhai House, Ahmedabad, India, 1955, Le Corbusier

承重牆系統是可以承受力量的平行牆面。平形版元
素可以藉由調整長度及增加開口來達到大型空間的機能
需求,這些開口可以界定出動線,同時提供空間中的視
覺穿透性。

藉由改變空間形態的方式,亦可隨之調整平行牆面。

Arnheim Pavilion, The Netherlands, 1966, Aldo van Eyck

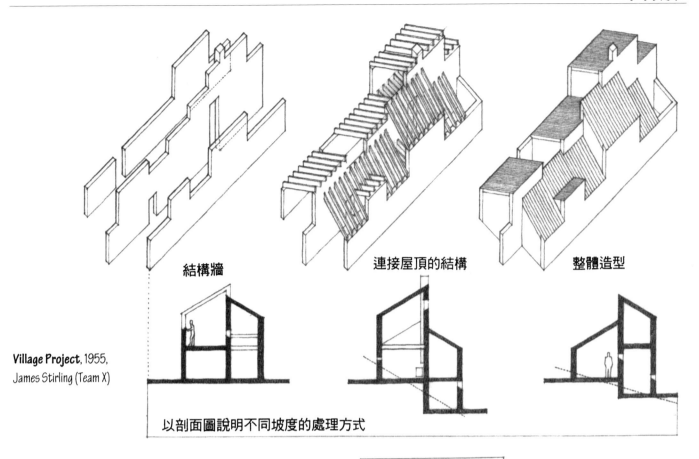

結構牆　　　　　　連接屋頂的結構　　　　　　整體造型

Village Project, 1955,
James Stirling (Team X)

以剖面圖說明不同坡度的處理方式

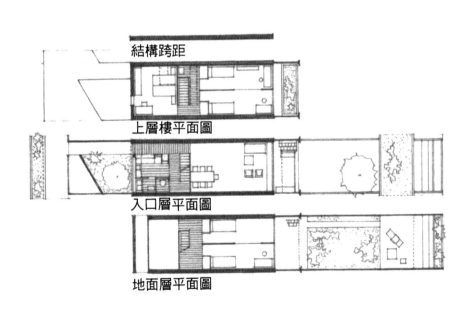

結構跨距

上層樓平面圖

入口層平面圖

地面層平面圖

平行的承重牆常被運用在集合住
宅設計中，它不僅可以提供結構上的
作用，也能夠提供獨立的單元、阻隔
傳音、防止火苗延燒，這類元素特別
適合用在連棟式住宅或街屋，而這些
單元都能有兩方向的出入口。

Siedlung Halen, near Bern, Switzerland, 1961, Atelier 5

U形版

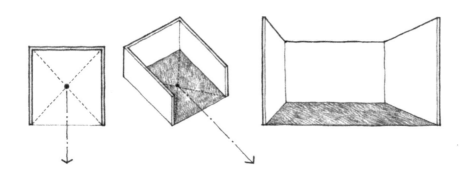

U形組織形態可以界定出一向內的焦點及向外的方向性，在封閉端，領域感明確，而在開口端，領域則變得具有外放性。

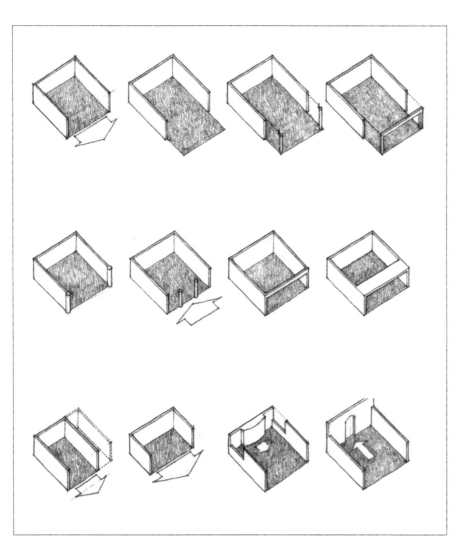

開口面是該組織形態中最主要的一個面，它可使該空間與相鄰空間產生視覺及實質空間上的聯繫，而將底版延伸至超過開口端時，即可加強空間延展的視覺效果。

如果利用柱或頂版來定義開口面，便會加強原空間的領域感，但卻會中斷與相鄰空間之間的延續性。

若為長方體的形態，開口面可以位於寬或窄的任一面上，無論是哪一種情形，開口面仍是空間中的主要面向，而與它相對的面則是三片版中的主要元素。

若在**轉角處**加入開口，就會產生另一個區域，並且形成一個多方向的動態空間。

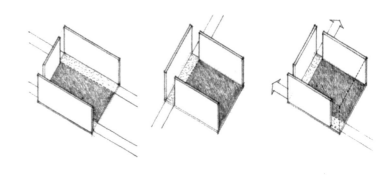

當我們把入口配置在開口面時，正對的一面或是面上的物體都將成爲視覺上的焦點，但若是設置於其他面上時，開口面就會吸引我們的注意力。

在長窄形空間中，當開口面爲窄向時，空間就會產生活動，並發生一連串的事件。但若是呈現方形時，空間就會呈現靜態，它是一個有特質的空間，但並不會產生動態感。若長窄形空間的長面爲開口時，此空間就會被切割成數個小空間。

U 形的建築造型及組織，都是圍塑戶外空間的方式，線形造型是組合中的重要元素，轉角可以處理成獨立的元素或是與線性造型組合在一起。

U 形版

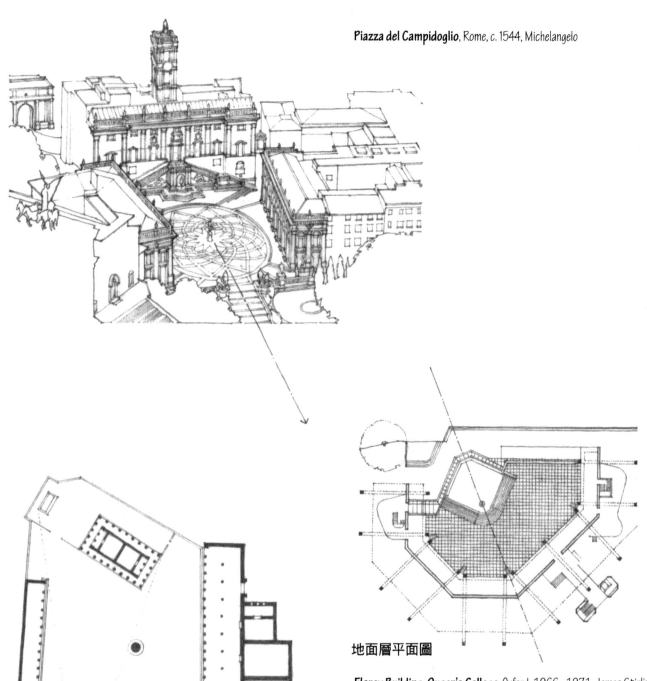

Piazza del Campidoglio, Rome, c. 1544, Michelangelo

Sacred Precinct of Athena, Pergamon, Asia Minor, 4th century B.C.

地面層平面圖

Florey Building, Queen's College, Oxford, 1966–1971, James Stirling

　　U 形建築量體可以界定出都市空間或是成爲軸線的端點，它的焦點可以是一個紀念性元素。如果在開口處設置物件，該物件將成爲焦點，並使整體空間產生圍塑感。

U 型建築物就像容器一般，組織著空間與造型。

U 型的組織架構可以定義出面前中庭，以便做為入口空間。

Villa Trissino at Meledo, From *The Four Books on Architecture*, Andrea Palladio

平面圖

Convent for the Dominican Sisters,
project, Media, Pennsylvania, 1965–1968,
Louis Kahn.
居住單元形成了與集會室隔離的
空間。

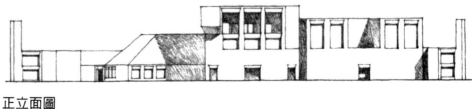

正立面圖

U 形版

Early Megaron Space
早期安那托利亞或愛
琴海住宅中的主要空
間或集會場。

Temple of Nemesis,
Rhamnus

希臘神廟平面圖
西元前 4 – 5 世紀

Temple "B,"
Selinus

Temple on the Ilissus,
Athens

U 型的室內空間有著獨特的方向性，這些 U 型空間以環繞中心空間的方式組合在一起，並形成一個內聚的空間組織。

由 Alvar Aalto 所設計的學生旅館中，他利用 U 型來界定出宿舍、公寓及旅館的基本單元，這些單元是外向性的空間，走廊位於背側，而各單元則面向戶外空間。

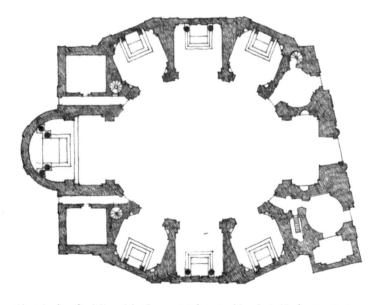

Sketch of an Oval Church by Borromini, Genesis of San Carlo Alle Quattro Fontane

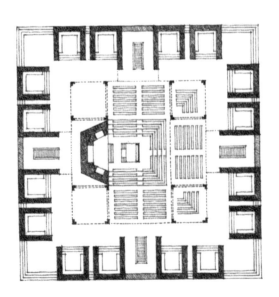

Hurva Synagogue (project), Jerusalem, 1968, Louis Kahn

牆壁內的壁龕

University of Virginia, Charlottesville, Virginia, 1817–1826,
Thomas Jefferson with Thornton and Latrobe

　　U 型空間的尺度運用可以從房間內
的壁龕到旅館、宿舍，或是用在戶外空間
的拱廊，做為組織整體建築群組的元素。

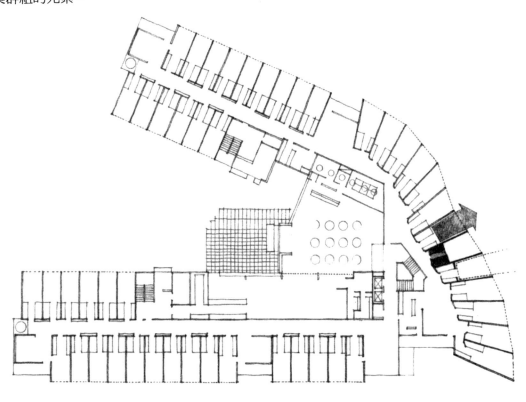

Hotel for Students at Otaniemi,
Finland, 1962–1966, Alvar Aalto

四片版：封閉

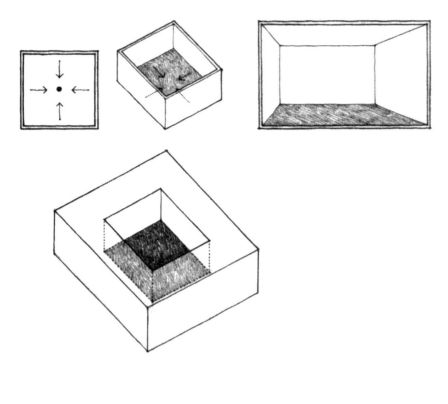

圍塑一個空間領域的四片垂直版，可說是建築中最典型、最堅固的空間定義元素。因為該領域是完全被圍塑的，所以，此空間本質是屬於內向式的。為了達到空間內的視覺優勢，或者成為主要的空間平面，也可以改變某個圍塑面的尺寸、造型、表面質感或開口，使之與其他圍塑面產生差異。

定義及圍塑清楚的空間表面，可以具有不同的建築尺度，這個尺度從大型的都市廣場到庭院或中庭空間，或者建築物中的大廳或某個空間都有。本頁和下一頁的圖例，說明了都市和建築物中的空間圍塑方式。

在歷史案例中，經常將某個神聖或重要的建築物配置在四個平面之間，利用圍塑的方式來定義該神聖或重要建築物在視覺上的空間領域。這個圍塑面可能是城牆、牆壁或圍牆，這些構件可以將空間領域獨立出來，並使之與周遭元素隔離。

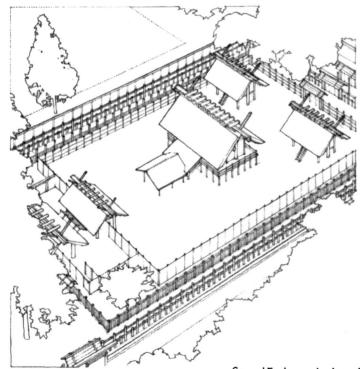

Sacred Enclosure, Ise Inner Shrine, Mie Prefecture, Japan, reconstructed every 20 years since A.D. 690.

在都市環境中，一個經過定義的空間
領域可以將其周遭的建築物組織起來。圍
塑構件可能由拱廊或走廊空間所組成，這
些空間可以將周圍的建築物帶進空間領
域中，並且活化它們所定義的空間。

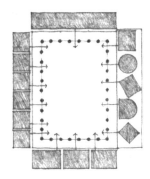

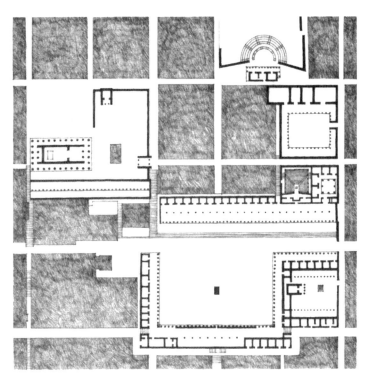

Plan of the **Agora at Priene** and its surroundings, 4th century B.C.

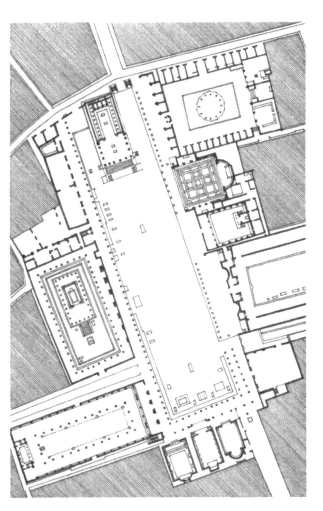

Forum at Pompeii, 2nd century B.C.

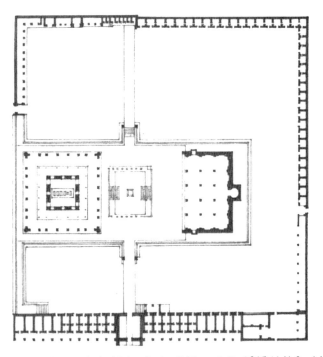

Ibrahim Rauza, Tomb of Sultan Ibrahim II, Bijapur, India, 1615, Malik Sandal

四片版：封閉

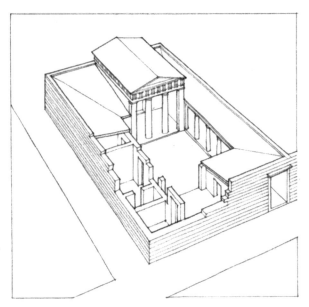

House No. 33, Priene, 3rd century B.C.

House, Ur of the Chaldees, c. 2000 B.C.

　　這二頁的圖例說明了將空間圍塑量體當成空間秩序構件的方式，建築物的空間則可以在其中聚集並且組織起來。這些組織空間通常具有位於中央位置、清楚的定義、規則的造型、優勢的尺寸等特性。在此所顯示的，是住宅的中庭空間、義大利宮殿的拱廊內院、希臘聖地的圍塑構件、芬蘭市政大廳的庭院，以及修道院中的寺廟等等。

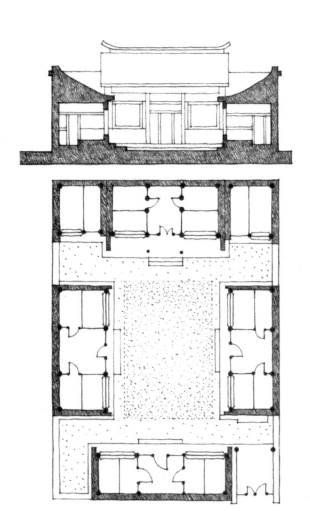

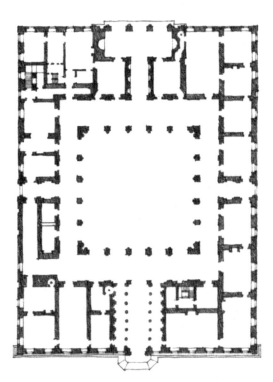

Palazzo Farnese, Rome, 1515, Antonio da Sangallo the Younger

傳統中國合院住宅

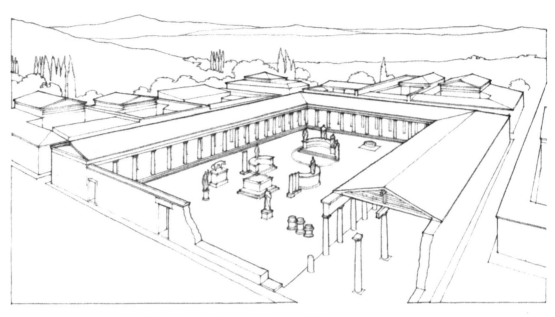

Enclosure of the **Shrine of Apollo Delphinios**, Miletus, c. 2nd century B.C.

Town Hall, **Säynätsalo**, Finland, 1950–1952, Alvar Aalto

Fontenay Abbey, Burgundy, France, c. 1139

四片版：圍塑

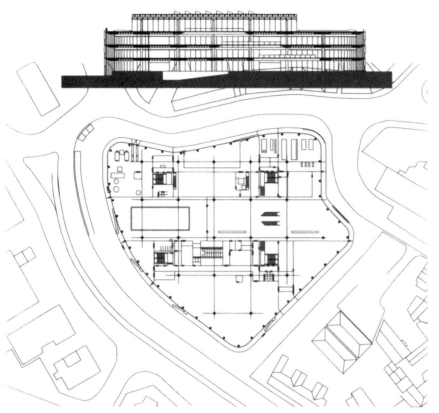

Willis, Faber & Dumas Headquarters, Ipswich, England, 1971–1975, Foster + Partners

在第 129-131 頁中，我們曾經提及以屋頂版平面來統一建築造型的方式。相反的，有的建築物也可以藉由其外部構造方式和具有圍塑性的牆面來統一整體造型。不管外牆是否是厚重且不透明的承重牆、或者是以梁柱結構構架支撐的輕質透明帷幕牆，外牆對於建築物所呈現出來的視覺特性，始終具有極大的影響力。

從承重牆構造到構架結構之間的轉換過程，已經使建築物的新造型，突破了長久以來傳統的梁、柱、承重牆等穩定構造的基本元素範圍。直線幾何形的合理造型和垂直規則，已經逐漸在靜力學和視覺感受上被突破，取而代之的，是建立在張力與摩擦力，而非單純壓力的不規則結構造型。我們可以看到這些新的建築造型順應地形而生，其座向朝往景觀方向、擁抱陽光、避免寒風和暴雨氣候。

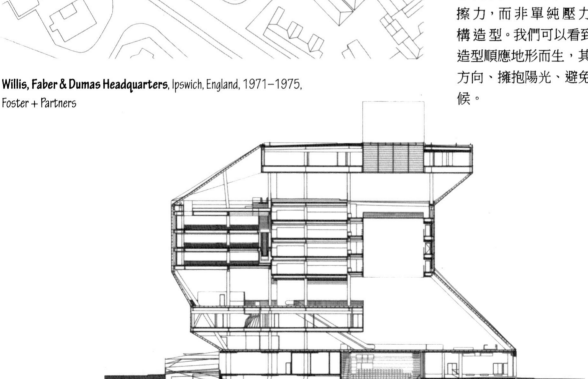

Seattle Public Library, Seattle, Washington, 2004, OMA

可以使建築物外皮和結構分開的革新技術與材料，在建築造型發展上，也扮有重要的角色。

玻璃結構立面結合了結構和帷幕，使建築物具有最大的透明度。隨著造型的變化，半透明的牆版通常可以橫跨樓板和樓板之間，並由外露且與建築主要結構不同的另一個結構系統來支撐。

許多結構系統會採用桁架或桁架支撐，桁架構件會往內或往外傾斜，或者也可以隨著彎曲幾何型的平面或剖面配置。有一些建築物則會採用與玻璃帷幕牆垂直的精細玻璃構件，來提供側向力支撐。

格狀殼構造則是一種活潑的結構造型，它們藉由雙曲面幾何造型來獲得結構強度。這種系統採用網狀或預力纜索，來提供薄格狀殼的穩定度和剪力抵抗能力。穹窿、圓頂和其他雙曲面造型，可以用在垂直和頂部空間，也可以形塑整個建築外型。

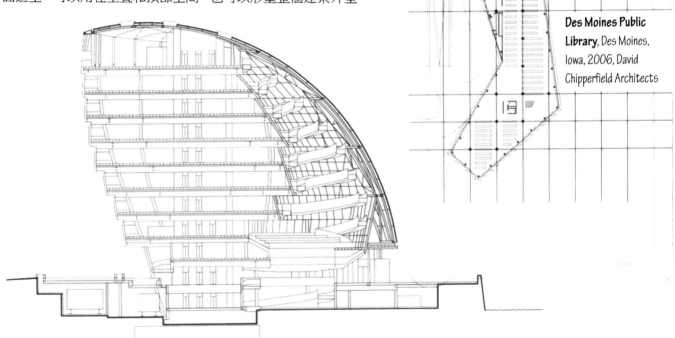

Des Moines Public Library, Des Moines, Iowa, 2006, David Chipperfield Architects

London City Hall, London, England, 1998–2003, Foster + Partners

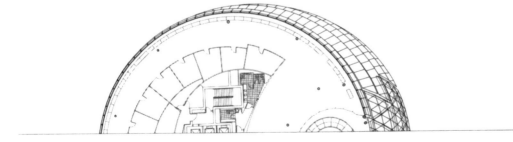

四片版：圍塑

格狀結構是一種構件交叉於特殊接點上的網狀結構，並且在建築物立面上形成對角線的格子。對角構件可以藉由三角形式承受重力和側向力，此種構件的配置方式也可以產生造型上的一致性，並且達到載重分佈的功能。外骨骼構架可以減少內部支撐構件的數量，藉此節省空間和建築材料，並且使室內空間具有更大的使用彈性。此外，因為每一個對角構件都可以被視為是將連續載重傳遞至地面的途徑，所以當某個部分結構出現損害時，受影響的載重路徑構件數也會更多。

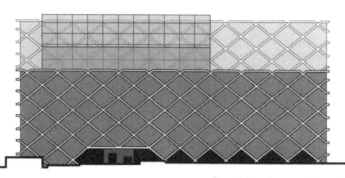

One Shelley Street, Sydney, Australia, 2009, Fitzpatrick + Partners.
這個案例採用位於玻璃立面外側但相當接近玻璃面的格狀系統，來呈現特殊的視覺外觀。

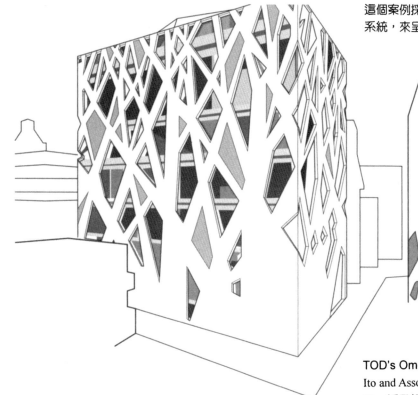

TOD's Omotesando Building，日本東京, 2002-2004. Toyo Ito and Associates。和 One Shelley 街上的規則幾何格狀不同，採用格狀混凝土構造的 TOD's Omotesando Building，以模仿鄰近榆樹的重疊式樹枝造型來呈現。模仿樹木生長方式而得到的往上方愈來愈細的格狀構件和更大比例的開口，都可以在你往建築物高處移動時感受的到。

透過數位科技，可以幫助我們想像並創造出複雜的三度空間構造組合，也使得不同的圖案式結構造型建築得以呈現出來。3D 模型和 CAD 軟體可以讓我們發展、描述、組裝各個建築構件，以便瞭解其構造形式。這些創作過程可能是困難的，但是並非不可能以手繪製。這一點在必須計算個別的格狀系統構件的結構需求時，更是相當明顯。

3D 模型和 CAD 軟體不僅具有計算各個構件的結構需求的能力，而且也可以利用 3D 印表機做為呈現構件組裝結果的工具，因為許多構件在基地現場的組裝方式並不相同。

位於對角柱子交叉的節點層上的外圍環狀構件，是用來抵抗水平作用力的。在圓頂構造中，最上方的環狀構件承受壓力，而位於中間和下方者，則承受比較大的張力。環狀構件也可以被視為是將對角格狀轉換成剛性三角外殼造型的轉換構件，使得內部核心空間不必抵抗測向風載重作用力。

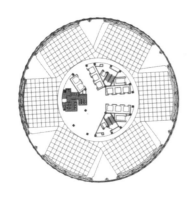

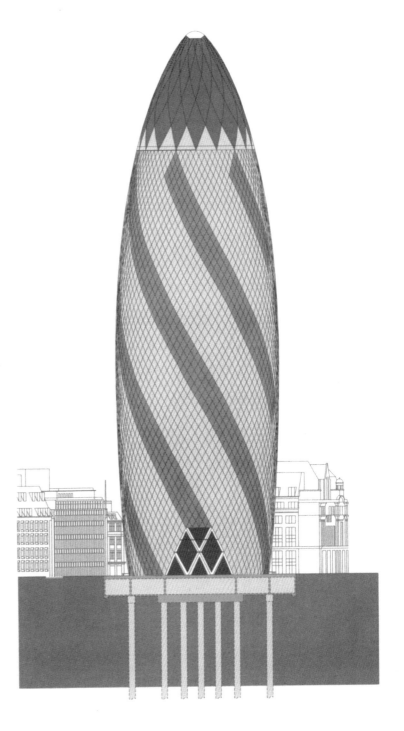

30 St. Mary Axe, London, UK, 2001–2003, Foster + Partners. 非正式名稱為 Gherkin（小黃瓜），後來被稱為 Swiss Re Building（ 瑞士再保險大樓）的摩天大樓建築，是倫敦財經特區的地標。這個高塔建築的外部造型，多少受到必須在建築物週圍塑造平順的風流路徑，並且降低當地的風擊作用等因素所影響。橫越曲面的對角格狀構件，是由在兩個方向上，以對角螺旋相交的模式而產生的。

空間定義元素上的開口

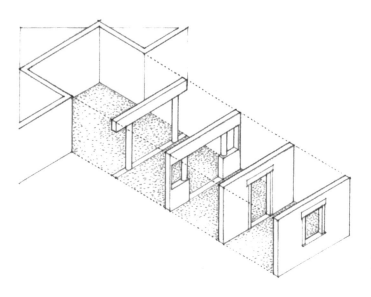

在空間領域中，如果圍塑面上沒有開口，就不可能與鄰近空間產生空間或視覺上的連續性。門可以提供進入空間的入口，並且影響該空間內部的移動和使用方式。窗戶可以允許陽光進入室內，將空間表面照明，並且提供可以從室內往室外看去的景觀，建立該空間和鄰近空間之間的視覺關係，並且提供自然的通風作用。雖然這些開口可以提供與鄰近空間之間的視覺連續性，但是也會因為開口本身的大小、數量和位置，減低對空間的圍塑性。

本章的下一個章節將討論空間圍塑面的尺度，圍塑面上的開口將會是決定空間品質的重要因素。

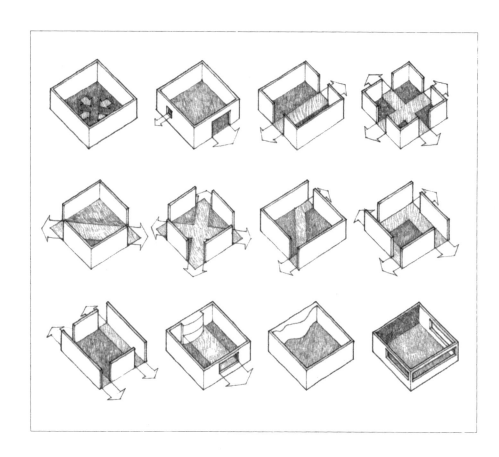

中間的　　　　　偏離中間的　　　　群聚的　　　　　深入的　　　　　天窗

平面上　　開口位於牆面或天花板面上，並且有其他平面圍繞。

沿著某一邊　　　沿著二邊　　　　轉角　　　　　　群聚　　　　　　天窗

轉角處　　開口可以位於牆邊、牆面轉角或天花板轉角處。不管在任何情況之下，這些開口皆位於空間的轉角處。

垂直的　　　　　水平的　　　　　¾開口　　　　　落地窗牆　　　　天窗

二平面之間　　開口可以從天花板面垂直地延伸至地板面，或者水平地介於二道牆面之間。它的尺寸也可以大到佔據整道牆面。

平面上的開口

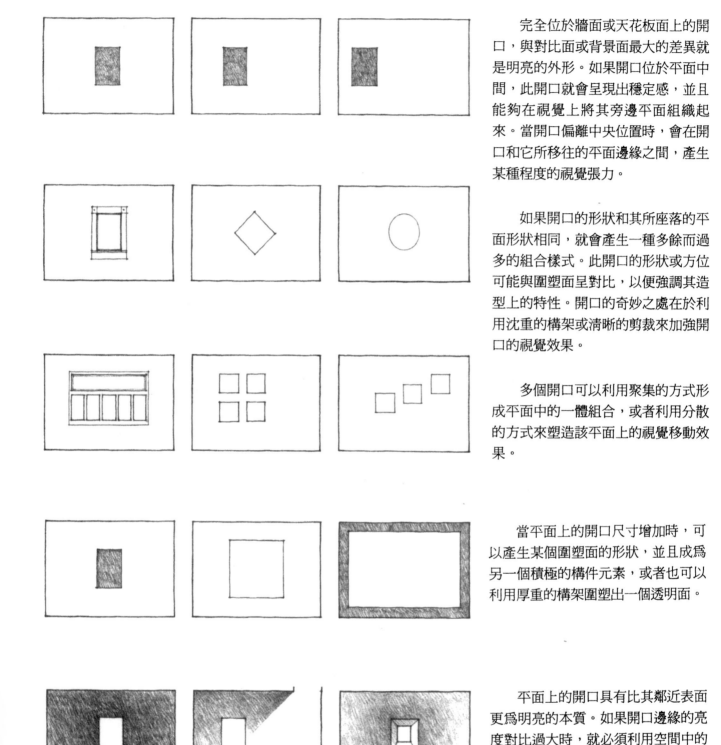

完全位於牆面或天花板面上的開口，與對比面或背景面最大的差異就是明亮的外形。如果開口位於平面中間，此開口就會呈現出穩定感，並且能夠在視覺上將其旁邊平面組織起來。當開口偏離中央位置時，會在開口和它所移往的平面邊緣之間，產生某種程度的視覺張力。

如果開口的形狀和其所座落的平面形狀相同，就會產生一種多餘而過多的組合樣式。此開口的形狀或方位可能與圍塑面呈對比，以便強調其造型上的特性。開口的奇妙之處在於利用沈重的構架或清晰的剪裁來加強開口的視覺效果。

多個開口可以利用聚集的方式形成平面中的一體組合，或者利用分散的方式來塑造該平面上的視覺移動效果。

當平面上的開口尺寸增加時，可以產生某個圍塑面的形狀，並且成為另一個積極的構件元素，或者也可以利用厚重的構架圍塑出一個透明面。

平面上的開口具有比其鄰近表面更為明亮的本質。如果開口邊緣的亮度對比過大時，就必須利用空間中的第二個光源來照明，或者利用深入的開口形式來建立開口和其周遭平面之間的照明面。

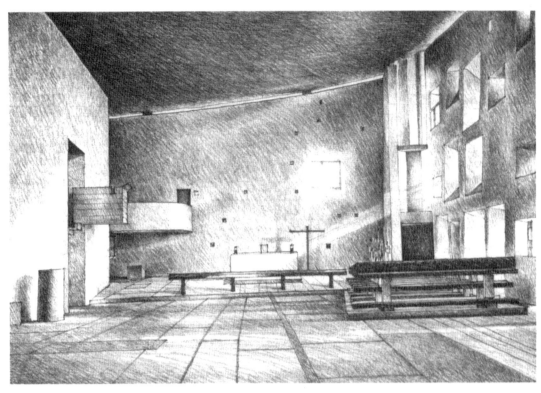

Chapel space, **Notre Dame Du Haut**, Ronchamp, France, 1950–1955, Le Corbusier

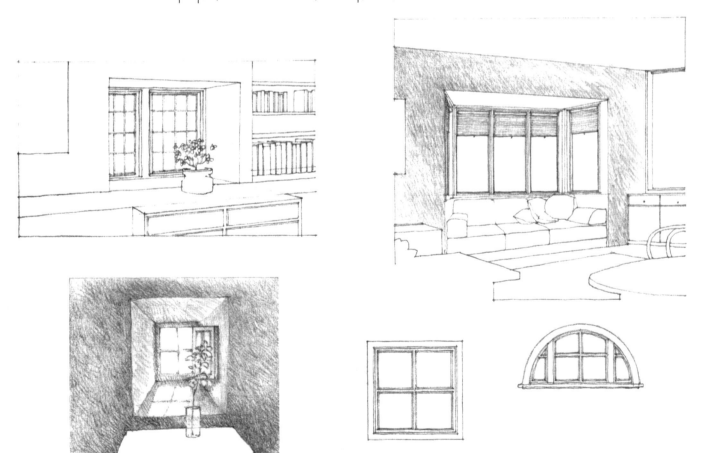

轉角上的開口

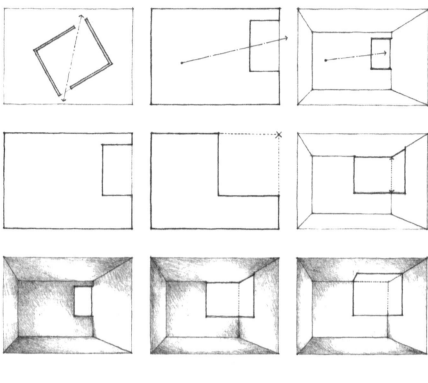

位於轉角上的開口可以開設在以對角線配置的空間和平面上。這種方向上的影響可能出自於組合上的原因，或是要使這種轉角上的開口捕捉特殊的景觀，或者想要使空間中的黑暗角落變亮。

轉角開口可以在視覺上侵蝕平面的邊緣，使鄰近的垂直平面轉角邊緣更為清晰。開口愈大，轉角的感覺就愈弱。如果開口往轉角處旋轉過去，將會對空間角落更具有暗示性，而空間領域也能延伸至另一個圍塑面上。

如果開口介於四個空間圍塑面中的二個面之間，就可以加強平面的特性，並且強調對角、旋轉式的空間使用和移動方式。

從轉角開口射入的光線，可以照亮鄰近的平面以及與此開口垂直的平面。這些被照亮的平面本身，也可以成為一個照亮空間的光源。如果將開口形式轉變成轉角開口，或者增加一些天窗光，就可以更進一步地強化照明等級。

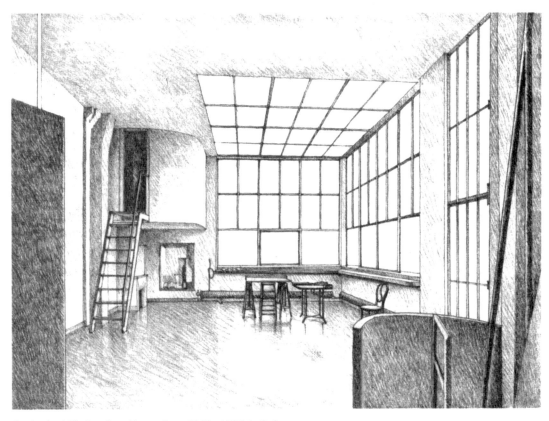

Studio, **Amédée Ozenfant House**, Paris, 1922–1923, Le Corbusier

平面之間的開口

從地板延伸至天花板的垂直開口，可以使鄰近牆面產生更為清晰的邊緣，並產生視覺上的分隔效果。

如果垂直開口位於轉角處，就會削弱空間的定義，使之得以延伸至鄰近的空間。它也可以讓射入光線照亮另一道垂直牆面，並且使該平面具有空間中的首要地位。如果可以沿著角落旋轉過去，該垂直開口就會進一步地削弱空間的清晰度，使之得以與鄰近空間結合，並且強調圍塑面的獨立特性。

跨越某道牆面的水平開口，可以將牆面分隔成幾個不同的水平層。如果開口不太深，就不會削弱牆面的完整性。然而，如果開口深度增加到比上下牆面還大時，該開口就會成為一個絕對的構件，必須再以厚重的構架將其上下方圍塑起來。

轉角處的水平開口可以加強空間的水平層，使空間的視景變寬。如果開口持續地往空間周圍延伸時，就會產生天花板從牆面升起再與之分離的視覺感受，並且出現光亮而輕快的感覺。

在牆面和天花板交接的角落處配置一個線形天窗，就可以利用從天窗射入的光線將牆面照亮，增加空間的明亮度。利用不同的天窗造型，可以捕捉直接日光、間接日光或者前述二者。

Living Room, **Samuel Freeman House**,
Los Angeles, California, 1924, Frank Lloyd Wright

　　窗牆可以提供更寬廣的視景,比
起前述的任何開口形式來說,也能使
更多的日光進入室內空間。如果它們
的配置方向是朝向直接日照方向的,
也可以利用遮陽等手法來降低炫光現
象和空間中的過多熱得量。

　　窗牆會減弱空間的垂直邊界,但
是卻可以跨越該空間的實質邊界,塑
造出更爲寬廣的延伸視野。

Living Room, **Villa Mairea**, Noormarkku, Finland,
1938–1939, Alvar Aalto

　　結合窗牆和大型的天窗,將能設
計出一個太陽浴空間或溫室空間。室
內和室外的邊界,將由一些不那麼明
顯的線形構件來定義。

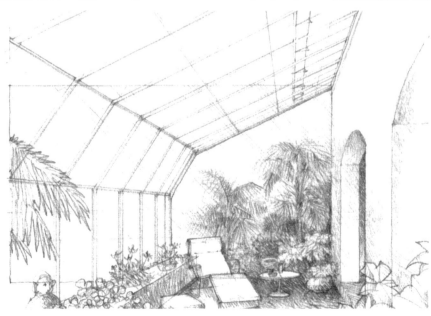

的品質

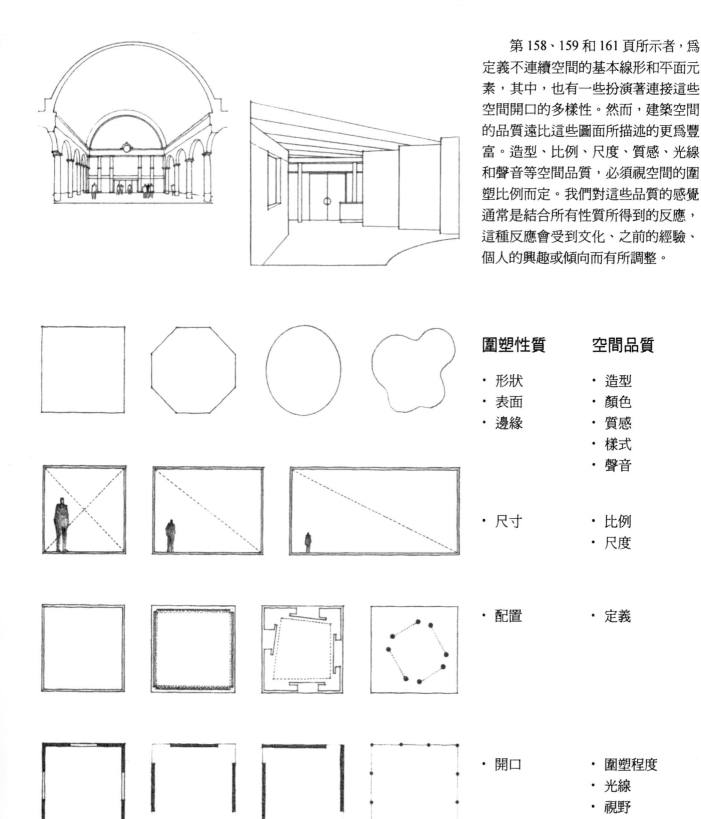

第 158、159 和 161 頁所示者，為定義不連續空間的基本線形和平面元素，其中，也有一些扮演著連接這些空間開口的多樣性。然而，建築空間的品質遠比這些圖面所描述的更為豐富。造型、比例、尺度、質感、光線和聲音等空間品質，必須視空間的圍塑比例而定。我們對這些品質的感覺通常是結合所有性質所得到的反應，這種反應會受到文化、之前的經驗、個人的興趣或傾向而有所調整。

圍塑性質	空間品質
· 形狀	· 造型
· 表面	· 顏色
· 邊緣	· 質感
	· 樣式
	· 聲音
· 尺寸	· 比例
	· 尺度
· 配置	· 定義
· 開口	· 圍塑程度
	· 光線
	· 視野

Bay Window of the Living Room, **Hill House**, Helensburgh, Scotland, 1902–1903, Charles Rennie Mackintosh

第 2 章討論了形狀、表面和邊緣等,對於造型感覺所產生的影響。第 6 章則陳述了尺寸、比例和尺度等議題。本章的第一個部分概要地描述了定義空間量體的線形和平面等構件的基本配置方式,這個結論章節將會說明空間圍塑面上的開口尺寸、形狀和位置,會對下列空間品質產生何種影響:

- **圍塑程度**......... 空間的造型。
- **視景**.............. 空間的焦點。
- **光線**.............. 空間造型與其表面上的照明。

圍塑程度

空間的圍塑程度必須由其定義元素和開口形式來決定，這些元素都會對人們之於該空間造型和方位的感受，產生重要的影響。位於某個空間內時，我們只能看到牆面，它也是形成空間垂直邊界的一種薄層材料。牆面的實際厚度只會顯示在門邊和窗戶邊緣。

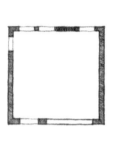

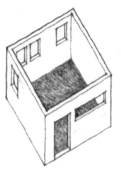

完全位於空間圍塑面上的開口，並不會削弱空間的邊緣，也不會減弱空間的圍塑感。空間的造型仍然可以保持完整且易於察覺的。

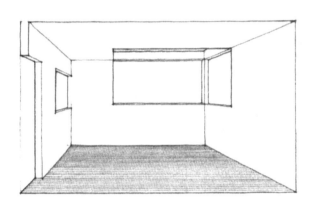

沿著空間圍塑面邊緣開設的開口，會削弱邊界的視覺感。雖然這些開口會侵蝕空間的整體造型，但是它們也可以塑造出視覺上的連續性，並在鄰近空間之間產生互動關係。

位於空間圍塑面之間的開口，可以在視覺上將這些平面分隔開來，使之各自具有更為清晰的感覺。當這些開口的數量和尺寸增加時，該空間就會逐漸失去圍塑感而變得更為外擴，並且開始與鄰近的空間結合在一起。這種視覺變化所強調的，不是平面所圍塑出來的空間量體，而是這些圍塑面。

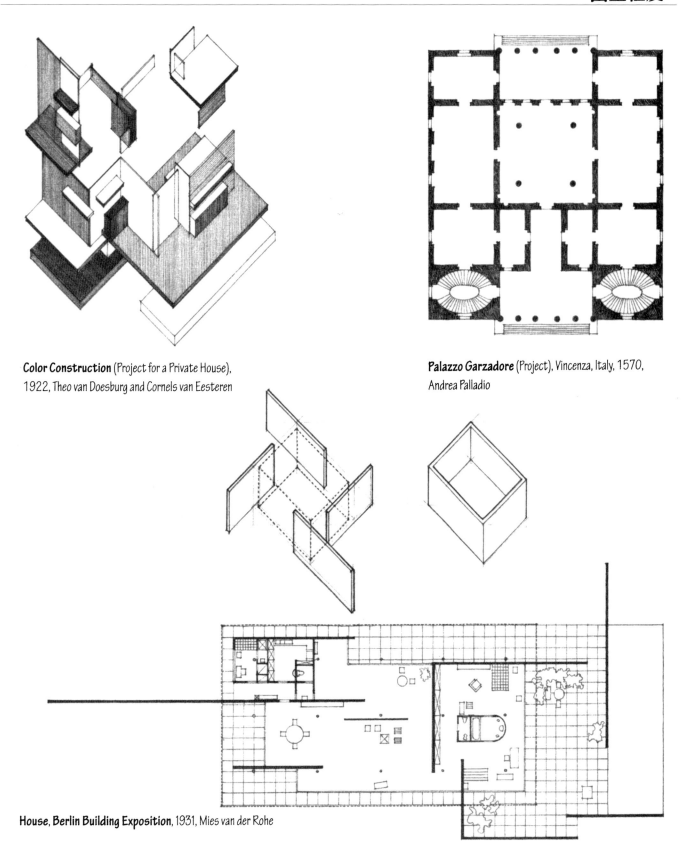

Color Construction (Project for a Private House),
1922, Theo van Doesburg and Cornels van Eesteren

Palazzo Garzadore (Project), Vincenza, Italy, 1570,
Andrea Palladio

House, Berlin Building Exposition, 1931, Mies van der Rohe

光線

"建築是一種將許多量體在光線之下巧妙、華麗而豐富地結合在一起的方法。我們的眼睛可以看到光線中的造型，光線和陰影則可以顯示出這些造型…"

Le Corbusier: Towards a New Architecture

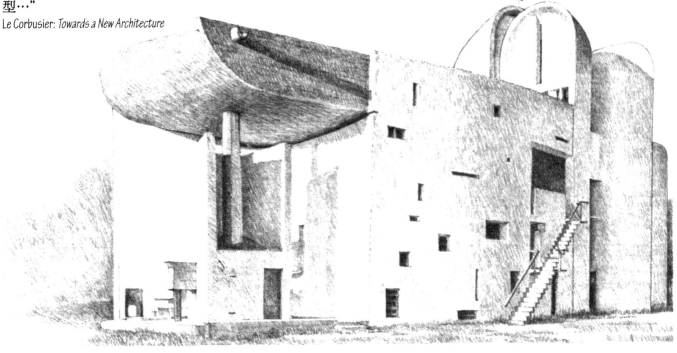

Notre Dame Du Haut, Ronchamp, France, 1950–1955, Le Corbusier

太陽是照亮建築造型和空間的自然光源。當太陽輻射比較強烈時，光線品質會在建築造型上顯示出直接照射光或散射日光，這些光線會隨著時間、季節和地點而有所變化。因為陽光的照明能量會被雲、霧和凝結等現象驅散，所以會使天空出現不同的顏色變化，並且使接受光線的造型或平面顯現出不同的顏色。

Fallingwater (Kaufmann House), near Ohiopyle, Pennsylvania , 1936-1937, Frank Lloyd Wright

在牆面上開設突出的尖銳形窗戶空間，或者在屋頂版上開設天窗，將能使射入室內的太陽輻射能量，出現更爲生動活潑的顏色，並且使空間質感更爲明顯。因爲光線、陰影樣式的變化，可以使陽光將空間變得更有生氣，並且使其中的造型更爲清晰。空間中的光線強度和散佈情況，可以使空間造型因爲太陽照明能量而更爲清晰或扭曲。太陽光線的顏色和光輝，可以在室內塑造出一種歡樂的氣氛，或者，陰天的光線，也可能會使人產生晦暗的心情。

因爲太陽輻射光線的強度和方向是可以預測的，所以它對構件表面、造型和空間的視覺影響，也可以由圍塑面上的窗戶和天窗大小、位置、方位來預測。

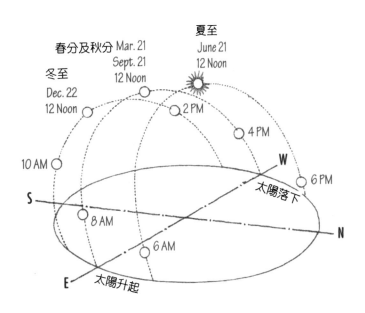

北半球的太陽行徑

光線

　　窗戶或天窗的大小會影響空間所接受到的晝光量。然而，牆壁或屋頂版上的開口尺寸，也會受到除了光線之外的其他因素所影響，這些因素包括牆面或屋頂的構造材料和方式；視景、視覺私密性和通風等需求；空間的圍塑程度；開口對於建築物外部造型的影響等等。因此，在決定空間所接受到的晝光品質時，窗戶或天窗的位置和方向會比其尺寸更為重要。

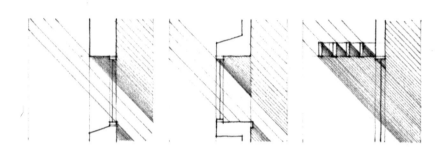

　　建築物的開口配置方式，可以使之在白天時接受到直接日光。直接日光可以提供更高的照明度，這種直射光線在白天時特別強烈，它會使空間產生特別明亮和晦暗的表面，並且使空間造型更為清晰。諸如炫光和過多熱得等可能因為直接日光而產生的有害問題，也可以利用將遮陽設計融入窗戶開口，或者利用在附近植樹或鄰近結構體的遮蔽作用等方式來解決。

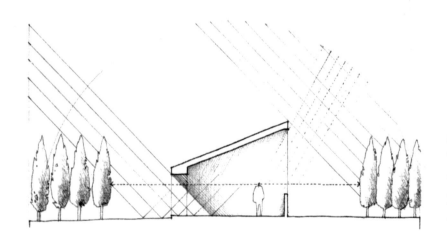

　　開口也可以朝不會產生直接日光照射的方向開設，這種座向的開口只會接受到散射光和周圍頂光。頂光是一種有用的晝光光源，因為即使在陰天，它仍然可以保持相當的穩定性，也可以有助於軟化刺眼的直射光，並且保持室內空間光線品質的平衡。

開口的位置會影響自然光線進入室內的方式、空間造型、以及表面的照明情況。當開口完全位於牆壁平面上時，就會在一個比較暗的平面上出現一個明亮的光點。如果開口的亮度和周圍比較暗的表面之間出現太過強烈的對比程度時，就會產生炫光現象。因為鄰近表面之間太過強烈的亮度對比所產生的不舒適或炫光現象，可以利用從二個以上的方向引入晝光的照明方式來改善。

當開口位於牆壁邊緣或者空間角落時，進入室內的晝光會將鄰近牆面以及與開口面垂直的平面照亮。這道明亮的表面本身，就成為一種光源，可以提升室內空間的照明等級。

此外，還有其他足以影響室內光線品質的因素。開口的形狀會藉由光線照射而產生陰影，反映在室內造型和表面上。換句話說，這些造型和表面的顏色及質感，都會影響空間內部的反射率和光亮程度。

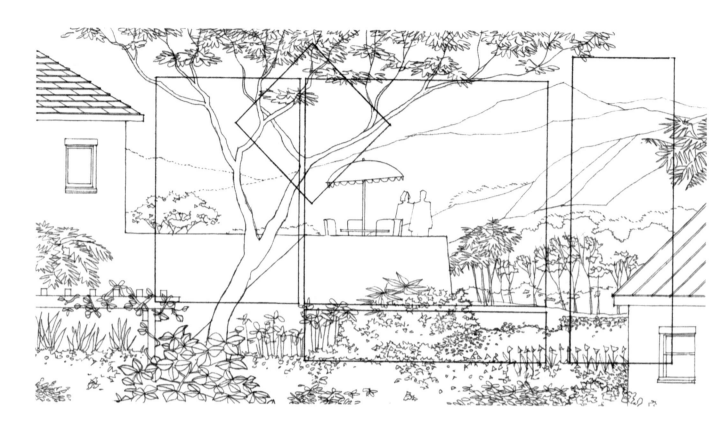

在空間圍塑面上設計開口時，必須考慮的另一個空間品質因素就是它的焦點和方位。有一些空間具有諸如壁爐等內部焦點，另一些空間則可以藉由朝外的窗戶方位產生戶外和鄰近空間的視景。窗戶和天窗開口都可以提供視景，並且建立該空間和周圍環境之間的視覺關係。當然，這些開口的尺寸和位置，會決定室內空間的樣式和視覺上的私密程度。

一個小型開口，可以顯露出封閉中的細部空間，亦可架構一個視景，所以我們亦可將之視為牆面上的一幅圖畫。

不管是垂直或水平的，長窄窗不只能夠將牆面分割成二個平面，也可以暗示存在於其外的視景。

一組窗戶可以與戶外的片段景觀相互連續，並且放大空間中的移動現象。

隨著開口擴大，室內空間有了更為遼闊的延伸。此大面景觀亦可成為空間的主宰，或者被當成室內活動的背景。

視景

眺望 Horyu-Ji 寺廟內部空間，Nara, 日本，A.D.607。
窗戶可以配置在只能從室內的某個地方看見室外特殊視景之處。

室內開口可以提供從某個空間往另一個空間看去的視景。開口亦可配置在上方，以便產生樹頂和天空的視景。

角窗可以將人投射至視景中。如果角窗夠大的話，此突出空間也可以成為可使用的小空間。

Vista, based on a sketch by Le Corbusier for the design of the
Ministry of National Education and Public Health in Rio de Janeiro, 1936

Tokonoma（壁龕，床間），傳統日式住宅的室內焦點

視景不應該侷限在戶外或鄰近空間。室內設計元素也可以提供引人注意的主題。

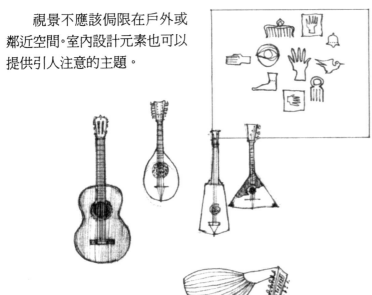

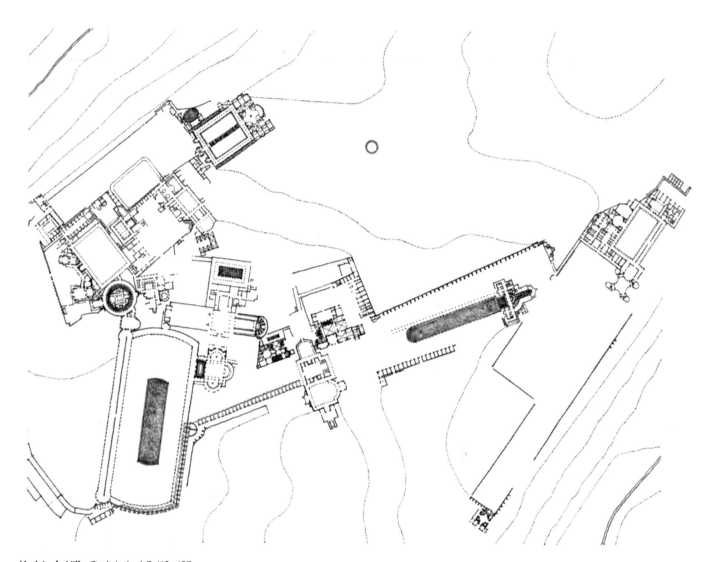

Hadrian's Villa, Tivoli, Italy, A.D. 118–125

4

組織

　　"…一棟好的住宅就如同是一個可以讓人珍藏的收藏品；這個境界必須藉由從單獨元素躍進到整體視景的概念來達成。這種選擇…也可以呈現出各個組成單元的組合方式。

　　… 當住宅的基本組成單元組合在一起時，會顯現出比個別部分更爲豐富的面向。它們也可以塑造出空間、樣式和外部空間。它們戲劇化地表現出建築必須呈現的基本行爲。想要達到一加一大於二的效果，你就必須以做一些你認爲重要的事情（設計空間、將之配置在一起，或者使之與基地融合在一起）的精神爲基礎，去做其他重要的事（設計理想的生活空間、建立一個有意義的內部樣式，或者對其他的外部空間有所主張）。"

Charles Moore, Gerald Allen, Donlyn Lyndon

The Place of Houses

1974

造型與空間的組織

　　上一章討論到如何使不同的造型配置在一起，進而定義出一個獨立的領域或空間量體，其中的虛實元素又如何影響該空間的視覺品質。一般來說，空間都是因為機能、鄰近或者移動通道而產生關連的。本章將討論建築物中各個空間之間的基本關係，以及它們結合成整體造型和空間的組織方式。

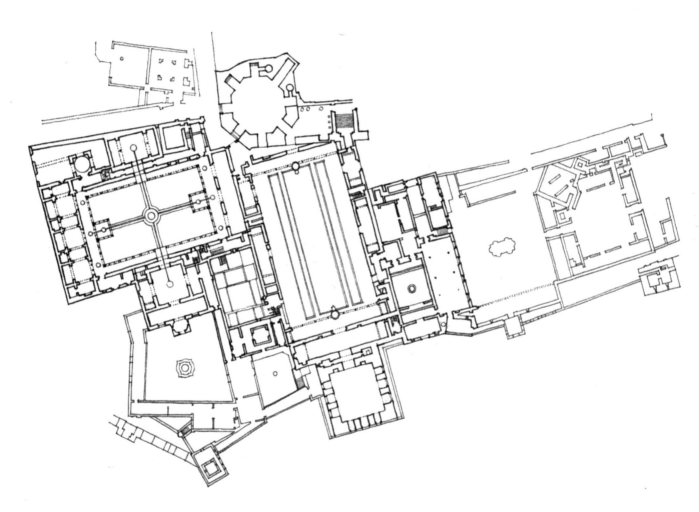

Alhambra, Palace and Citadel of the Moorish kings, Granada, Spain, 1248–1354

二個不同空間所產生的相互關連性有以下幾個基本形式。

空間中的空間
一個空間可以包含在另一個更大的空間之中。

相交的空間
一個空間的邊緣可能與另一個空間相互重疊。

相鄰的空間
二個空間可能相互鄰接，或者共享一道牆面。

由一個共同空間連結在一起的空間
二個空間可能藉由一個中界空間
產生相互關連性。

空間中的空間

一個大空間可以圍塑或內含另一個小空間。這二個空間之間的視覺和空間連續性，可以輕易地獲得調節，但是，比較小的內含空間與其外部環境之間的關係，則必須仰賴比較大的外圍空間來決定。

在這類的空間關係之中，比較大的外圍空間可說是其內含空間的三向度場所。當我們感覺到這種概念的時候，就可以清楚地瞭解這二個空間大小的差異性。如果內含空間的尺寸加大，比較大的外圍空間就會失去外部造型的影響力。如果內含空間的尺寸持續增大，其周遭的剩餘空間就會變得太小而無法呈現環繞的作用，它可能只會成為內含空間外圍的一層薄皮。原始的觀念將因而被摧毀。

為了強化量體感，內含空間可以分享外圍空間的形式，但是，必須以不同的方式來配置，這樣才會在比較大的空間內部產生一些次要的格狀、動態的剩餘空間。

內含空間的造型也可以和外圍空間不同，以便加強其自由量體的意象。這種造型上的對比關係，可以顯示出二個空間之間的機能差異，或者呈現出內含空間所象徵的重要性。

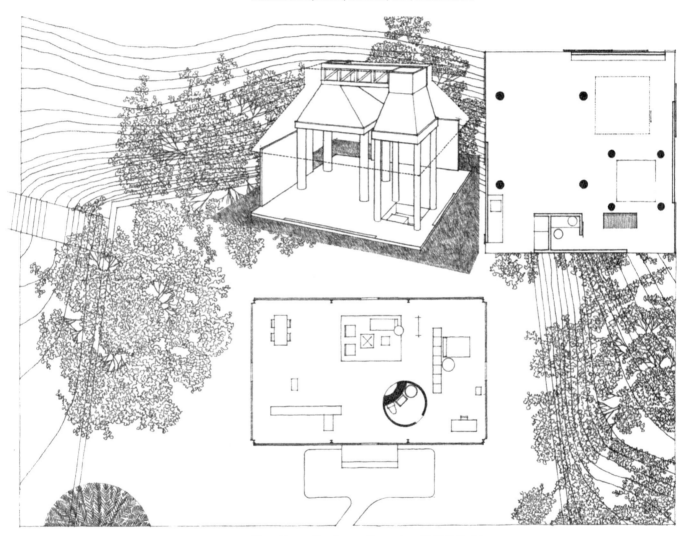

Moore House, Orinda, California, 1961, Charles Moore

Glass House, New Canaan, Connecticut, 1949, Philip Johnson

相交的空間關係始於二個空間領域的重疊以及共享空間的出現。當二個空間以這種方式相交時,每一個空間仍然各自保有其特性與空間獨立性。但是,二個相交空間的最終配置造型,卻可以出現許多種不同的詮釋方式。

這二個量體的相交部分可以由二個空間共享。

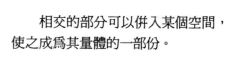

相交的部分可以併入某個空間,使之成為其量體的一部份。

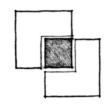

相交的部分可以發展出自己的特性,成為連結二個原始部分的聯繫空間。

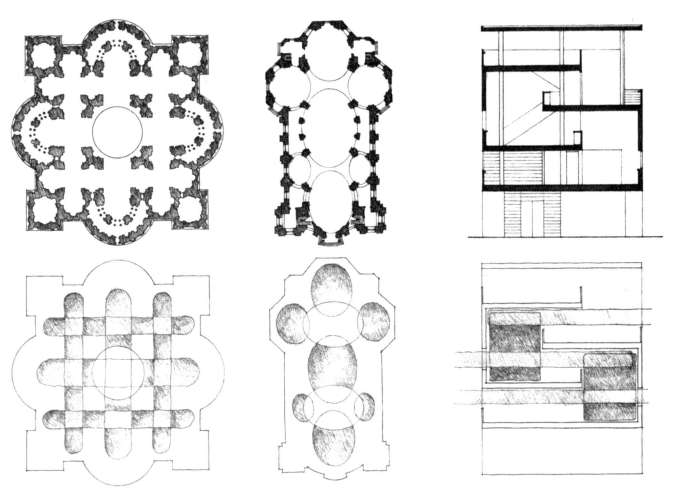

Plan for St. Peter (Second Version), Rome, 1506–1520, Donato Bramante & Baldassare Peruzzi

Pilgrimage Church, Vierzehnheiligen, Germany, 1744–1772, Balthasar Neumann

Villa at Carthage, Tunisia, 1928, Le Corbusier

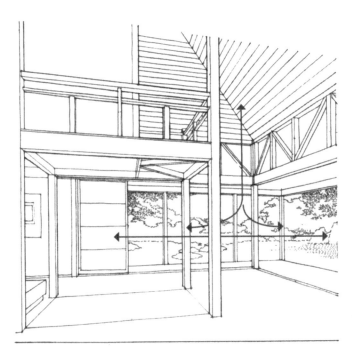

此一層樓高的空間，藉由流動性使人感覺到它彷彿是更大的戶外空間的一部份。

相鄰的空間

　　"相鄰"是空間關係中最常見的一種。它可以使每一個空間的定義清楚，並且詳細地說明各個空間的機能和象徵需求。二個空間之間的視覺和空間連續性的程度，則必須視將之隔離或結合在一起的平面形式而定。

隔離的平面形式可能是：

- 二個鄰近空間之間存在著有限的視覺和連通性，加強了各個空間的獨立性，但也容納了彼此之間的差異性。

- 一個空間量體中的隔間。

- 被定義成一排柱列，允許二個空間之間存在著高度的視覺和空間連續性。

- 僅暗示高程的變化、表面材料或質感的對比。這個案例和之前的二個例子，都可以被解讀成將一個單一的空間量體分割成二個彼此有關連的空間區域。

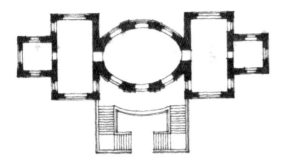

Pavilion Design, 17th century, Fischer von Erlach

上層平面圖

這二棟建築物內部空間的大小、形狀和
造型，都是具有個人主義色彩的。圍塑這些
空間的牆面可以使之與造型不同的鄰近空
間融合在一起。

主要樓層平面圖

　　客廳、壁爐、餐廳等三個空間，利用不同
的樓板高程、天花板高度、光線和視野的品質
差異等變化來定義，而不以牆面來定義。

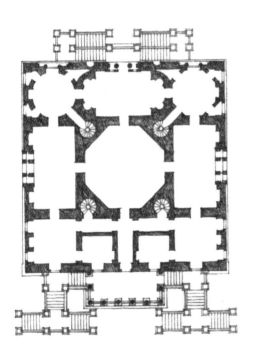

下層平面圖

Chiswick House, London, England, 1729, Lord Burlington & William Kent

Lawrence House, Sea Ranch, California, 1966, Moore-Turnbull/MLTW

由一個共同空間連結在一起的空間

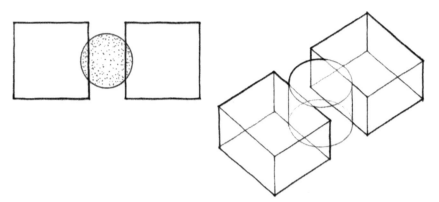

　　相隔一段距離的二個空間,可以藉由第三個中介空間加以連結,進而產生關連。前述二個空間的視覺和空間關係,必須視其共享的第三個連結空間的本質而定。

　　中介空間的造型和配置方式可以與其他二個空間不同,以便呈現出連結的功能。

　　二側空間和中介空間的尺寸及形狀可以是相同的,藉以形成一個線性的序列空間。

　　中介空間本身,也可以用線性造型和距離來連接兩側的空間,或者將一系列沒有直接關係的空間連結在一起。

　　如果夠大的話,中介空間也可以成為相互關係中的主宰者,並且能為自己將一旁的空間組織起來。

　　中介空間的本質也可以是造型獨立的剩餘空間,藉以連結兩旁的空間。

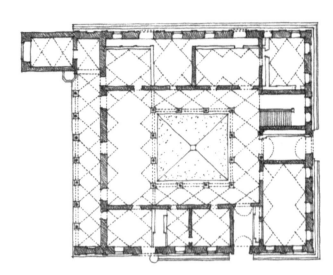

Palazzo Piccolomini, Pienza, Italy, c. 1460,
Bernardo Rosselino

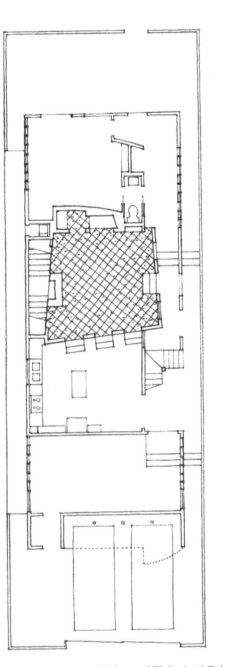

Caplin House, Venice, California, 1979, Frederick Fisher

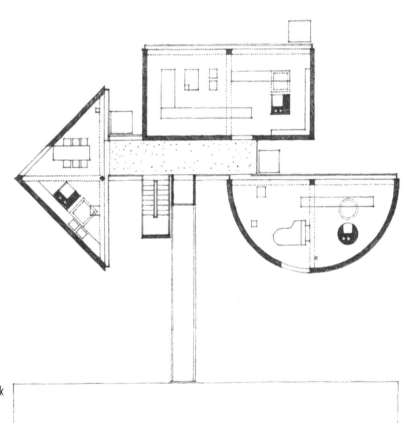

One-half House (Project), 1966, John Hejduk

空間組織

九個方塊的組合方式：
包浩斯研究案

　　以下章節所要探討的是建築物空間配置和組織的基本方式。在典型的建築計畫中，通常都會有不同的空間需求。這些可能的空間需求如下：

- 具備特殊的機能或者需要特殊的造型。
- 具備使用彈性，可以自由地運用。
- 空間本身的機能單一且獨特，或者，對建築物組織來說也具有重要性。
- 具備類似的機能，可以聚集成一個機能簇群，或者以線性序列方式重複地配置。
- 需要獲得室外光線、通風、景觀，或者可以進出外部空間。
- 必須以分隔的方式獲取私密性。
- 必須容易接近。

　　這些空間的配置方式可以清楚地呈現出相互關係的重要性，或者表現出它們在建築組織中的機能或象徵性角色。在特定情況下應該採用何種組織方式，必須視下列因素而定：

- 諸如機能上的接近性、尺寸需求、空間位階等級，動線、光線或景觀等建築計畫要求。
- 基地的外部狀況可能會限制組織的造型或成長，或者，亦可藉由組織方式呈現出基地特性，而產生與其他組織不同的造型。

　　每一種空間組織形式都可以針對其造型特質、空間關係、相互關連性來討論。以下就是一些與基本概念要點相關的圖例。我們必須針對每一個例子，研究下列議題：

- 適合採用何種空間？位置？如何定義這些空間？
- 這些空間群體之間的關係爲何？與室外環境之間的關係爲何？
- 這些空間組織的進出口在何處？動線的配置方式爲何？
- 該空間組織的外部造型爲何？與空間本身的回應關係爲何？

中央集中形組織
　　位於一群周遭次要空間中央的主導空間。

線形組織
　　重複的線形序列空間。

輻射形組織
　　由一中央空間往外輻射延伸的線性組織。

簇群式組織
　　以緊接的方式組合空間，或者共享某個共同的視覺特色或關係。

格狀組織
　　組織在某個結構格子或者其他三度空間架構中的空間。

中央集中形組織

 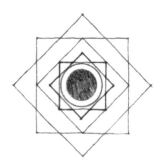

中央集中形組織，是一種穩定、集中式的組成方式，它包含了環繞在某個大型中央主導空間旁的許多次要空間。

組織中的中央空間，通常具有規則且有秩序的造型，其尺寸也大到足以聚集其周遭的次要空間。

Ideal Church by Leonardo da Vinci

組織中的次要空間的**機能**、**造型**和**大小**一致，形成在兩個或者更多個軸線上具有幾何規則性和對稱性的整體配置形式。

 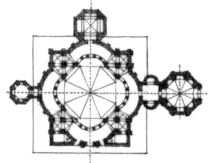

San Lorenzo Maggiore, Milan, Italy, c. A.D. 480

次要空間的造型和大小不一，以便呈現不同的機能需求、表達其相對重要性、或者回應與周遭環境之間的關係。次要空間之間的差異，也可以使中央集中形組織對其基地狀況有所回應。

因為中央集中形組織是不具方向性的，因此，進出點和動線都必須由基地特性來決定，並與某個次要空間相互結合，形成入口或通路。

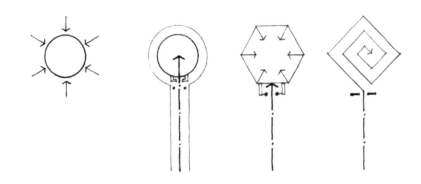

中央集中形組織內的動線和移動方式，可能是輻射狀、環繞狀或者螺旋狀的。然而，幾乎所有的案例都顯示，這些動線樣式會終結在中央空間之內或者其外圍。

具有相對緊湊和幾何規則性的中央集中形組織，可以用來：

· 建立空間內的焦點或場所感。
· 做為軸線的端點。
· 成為某個場所的主體。

此中心組織式空間，可以是室內或戶外空間。

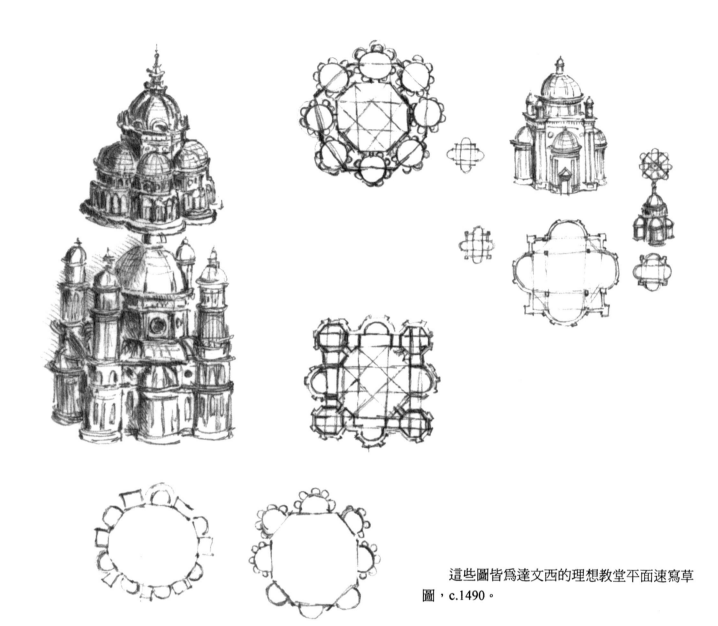

這些圖皆為達文西的理想教堂平面速寫草圖，c.1490。

Centralized Plans, 1547, Sebastiano Serlio

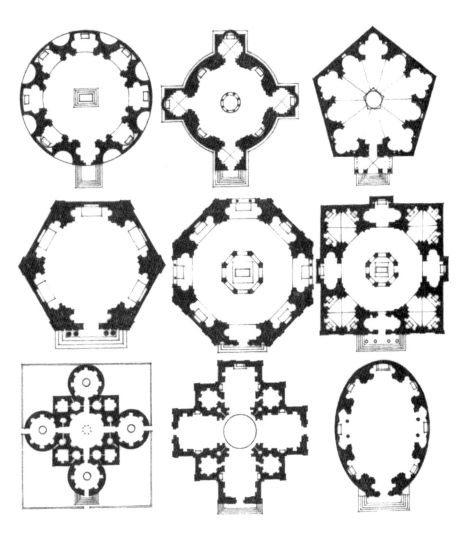

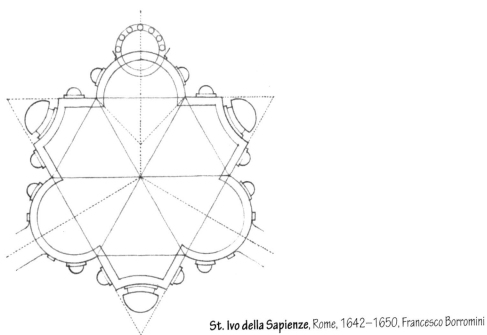

St. Ivo della Sapienze, Rome, 1642–1650, Francesco Borromini

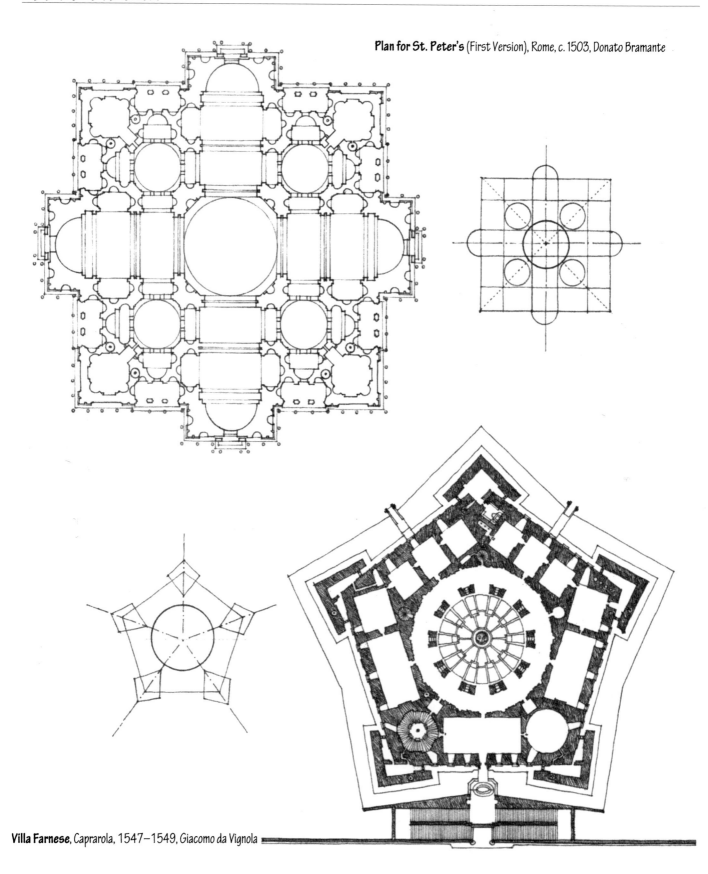

Plan for St. Peter's (First Version), Rome, c. 1503, Donato Bramante

Villa Farnese, Caprarola, 1547–1549, Giacomo da Vignola

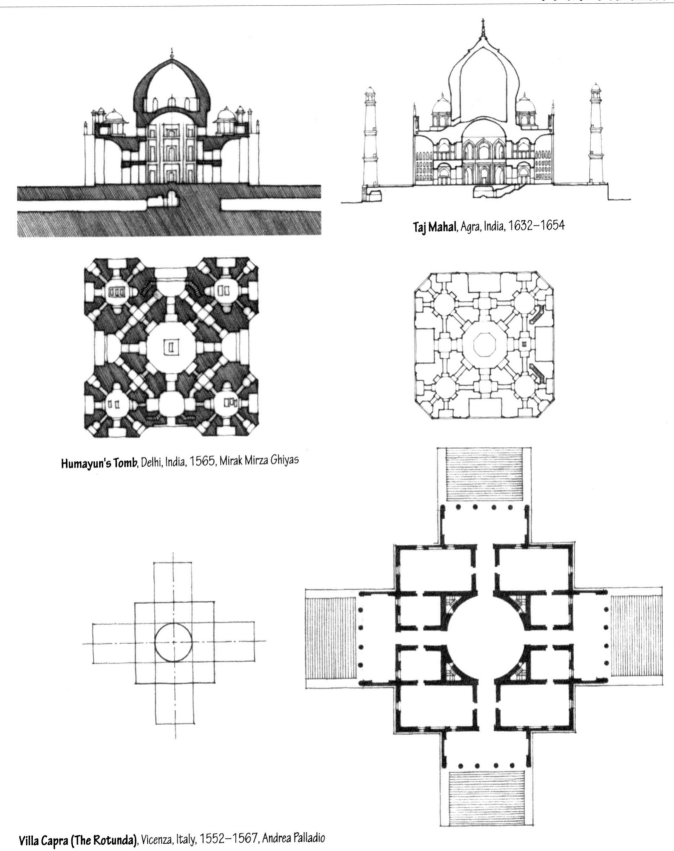

Taj Mahal, Agra, India, 1632−1654

Humayun's Tomb, Delhi, India, 1565, Mirak Mirza Ghiyas

Villa Capra (The Rotunda), Vicenza, Italy, 1552−1567, Andrea Palladio

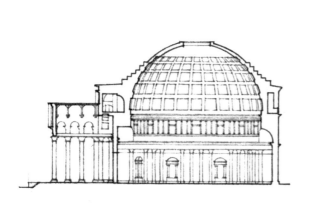

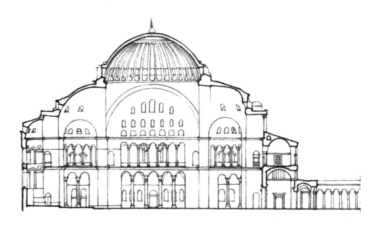

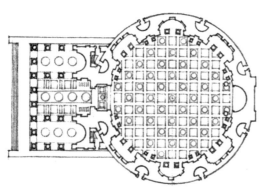

The Pantheon, Rome, A.D. 120–124. Portico from temple of 25 B.C.

Hagia Sophia, Constantinople (Istanbul), A.D. 532–537.
Anthemius of Tralles and Isidorus of Miletus

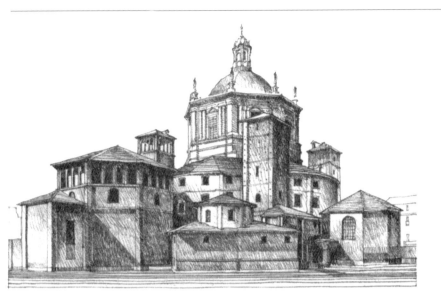

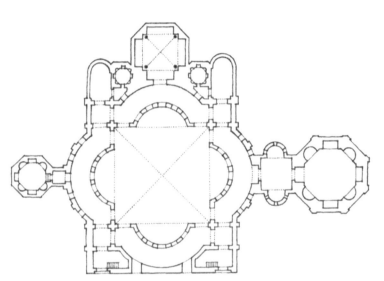

San Lorenzo Maggiore, Milan, Italy, c. A.D. 480

SS. Sergio and Bacchus, Constantinople (Istanbul), Turkey, A.D. 525–530

中央集中形組織

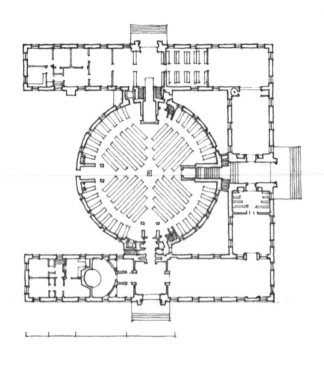

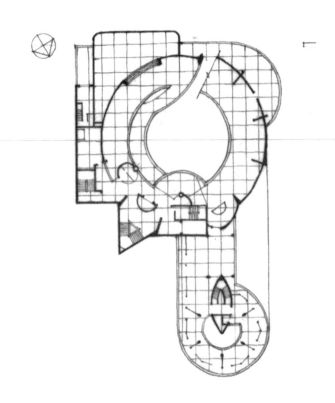

Stockholm Public Library, 1920–1928, Gunnar Asplund

Guggenheim Museum, New York City, 1943–1959, Frank Lloyd Wright

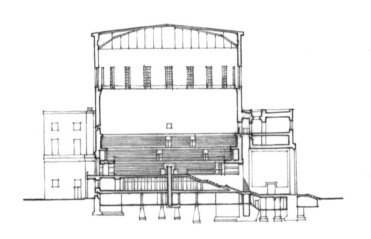

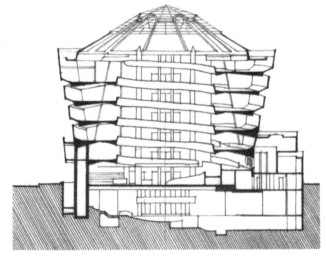

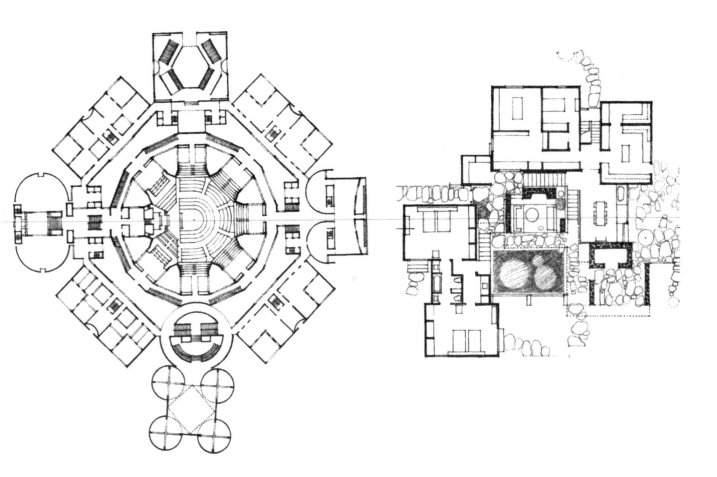

National Assembly Building, Capitol Complex at Dacca, Bangladesh, begun 1962, Louis Kahn

Greenhouse House, Salisbury, Connecticut, 1973–1975, John M. Johansen

線形組織

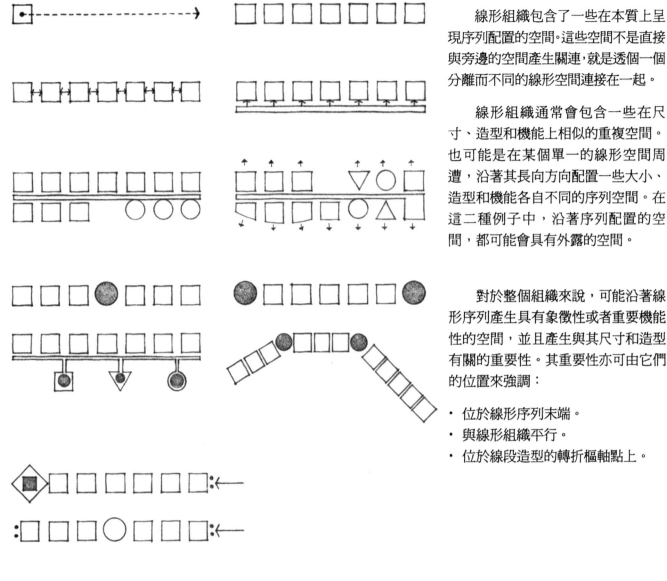

線形組織包含了一些在本質上呈現序列配置的空間。這些空間不是直接與旁邊的空間產生關連，就是透個一個分離而不同的線形空間連接在一起。

線形組織通常會包含一些在尺寸、造型和機能上相似的重複空間。也可能是在某個單一的線形空間周遭，沿著其長向方向配置一些大小、造型和機能各自不同的序列空間。在這二種例子中，沿著序列配置的空間，都可能會具有外露的空間。

對於整個組織來說，可能沿著線形序列產生具有象徵性或者重要機能性的空間，並且產生與其尺寸和造型有關的重要性。其重要性亦可由它們的位置來強調：

· 位於線形序列末端。
· 與線形組織平行。
· 位於線段造型的轉折樞軸點上。

因為具有長度特性，所以線形組織可以呈現出方向感、象徵性的移動方向、延伸及成長等等。為了限制空間的成長，線形組織可以由某個具有優勢的空間或造型、精心設計或具有接合性的出入口來阻斷，或者嵌入另一個建築物或基地地形內。

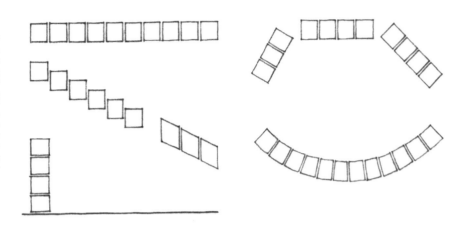

線形組織的造型極具彈性，可以直接對不同的基地狀況做出回應。它可以改變地形、水流或樹木周遭的配置方式，或者將空間轉向以便獲得陽光和景觀。這些序列空間可以是筆直的、斷續的或呈現曲線形的。它可以是水平橫越基地的、具有對角斜度的、或者呈垂直塔狀排列的。

線形組織的造型可以藉由下述方式與其他造型產生關連：

· 沿著長向連結並組織序列空間。
· 成為一道牆或屏障物，以便與不同的基地隔離。
· 環繞並圍塑在某個空間場所內。

弧形和彎折形的線形組織，可以在其內側圍塑出某一個場所，並且將其空間朝向該場所中心配置。在這些序列空間的凸面側，則會呈現朝前的空間造型，具有與內部圍塑空間隔離的效果。

線形組織

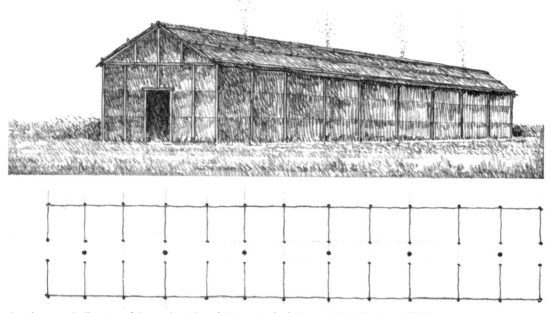

Longhouse, a dwelling type of the member tribes of the Iroquois Confederacy in North America, c. 1600.

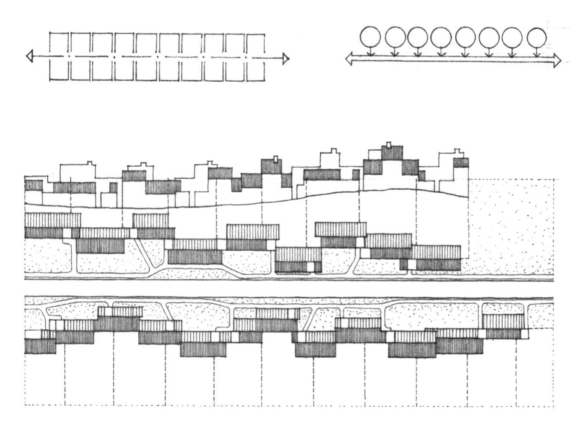

Terraced Housing Fronting a Village Street, **Village Project**, 1955, James Stirling (Team X)

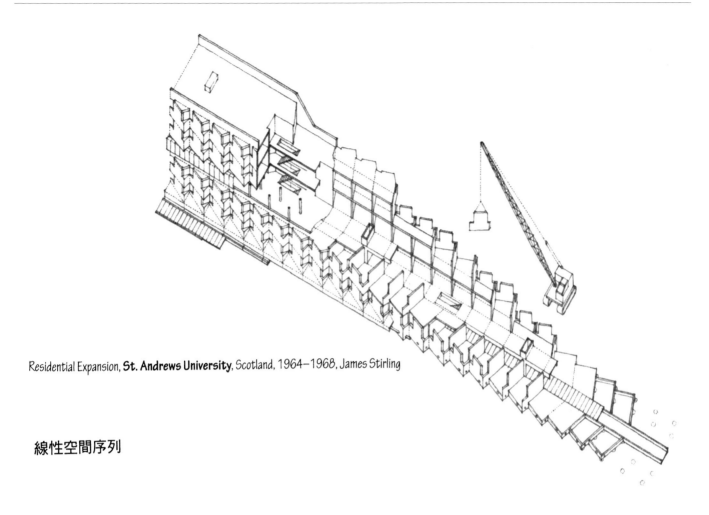

Residential Expansion, **St. Andrews University**, Scotland, 1964–1968, James Stirling

線性空間序列

Typical Apartment Floor, **Unité d'Habitation**, Marseilles, 1946–1952, Le Corbusier

Second Floor Plan, Main Building, **Sheffield University** (Project), England, 1953, James Stirling

線形組織

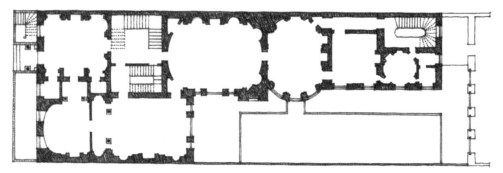

Lord Derby's House, London, 1777,
Robert Adam

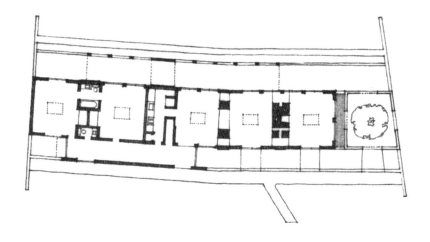

Pearson House (Project), 1957,
Robert Venturi

線性隔間序列

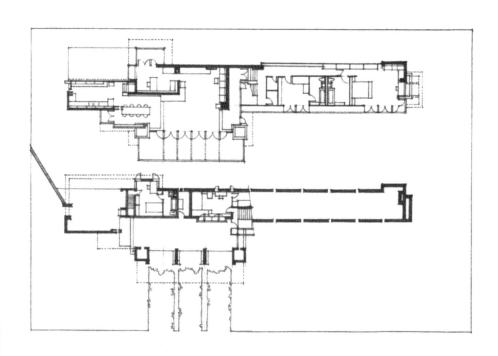

Lloyd Lewis House, Libertyville, Illinois,
1940, Frank Lloyd Wright

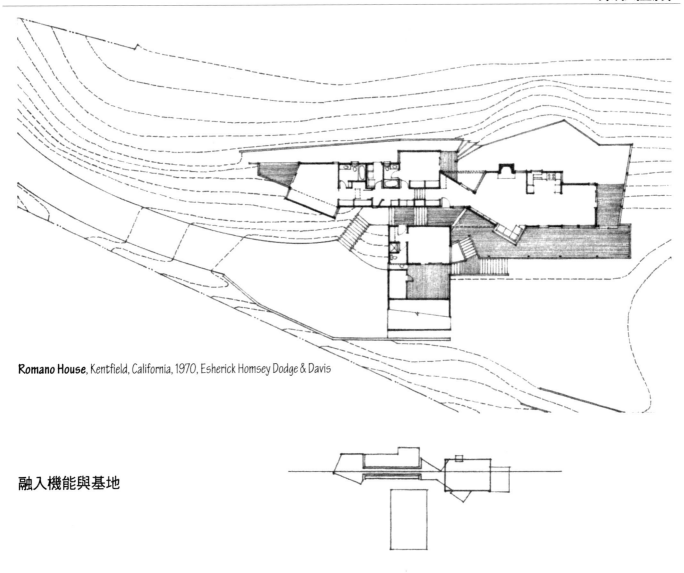

Romano House, Kentfield, California, 1970, Esherick Homsey Dodge & Davis

融入機能與基地

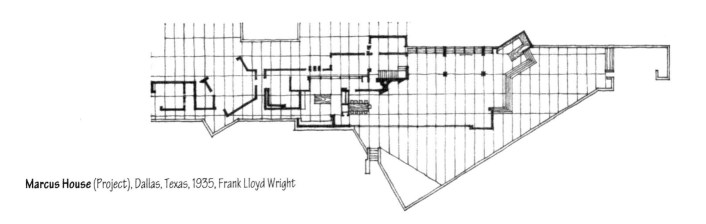

Marcus House (Project), Dallas, Texas, 1935, Frank Lloyd Wright

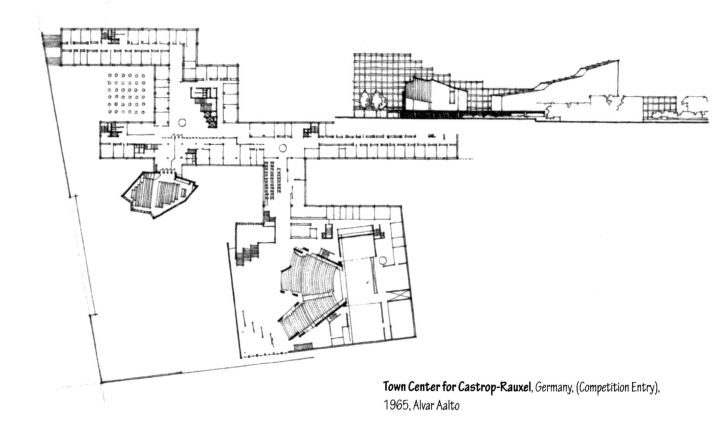

Town Center for Castrop-Rauxel, Germany, (Competition Entry), 1965, Alvar Aalto

在線性序列之中加入主宰空間

Interama, Project for an Inter-American Community, Florida, 1964–1967, Louis Kahn

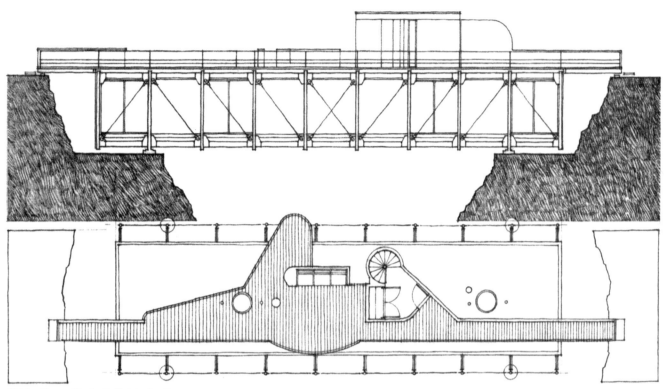

Bridge House (Project), Christopher Owen

移動的表達

House 10 (Project), 1966, John Hejduk

線形組織

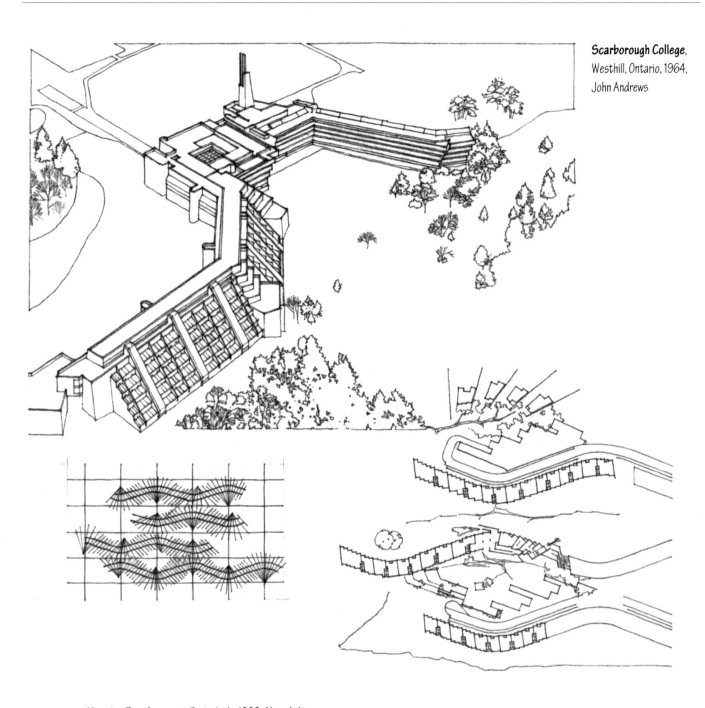

Housing Development, Pavia, Italy, 1966, Alvar Aalto

融入基地的線性組織方式

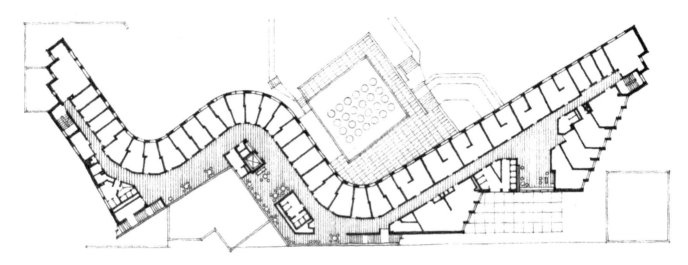

Typical Upper-floor Plan, **Baker House**, Massachusetts Institute of Technology,
Cambridge, Massachusetts, 1948, Alvar Aalto

Plan for the **Circus** (1754, John Wood, Sr.) and the **Royal Crescent** (1767–1775, John Wood) at Bath, England

使室外空間塑型的線性組織元素

輻射形組織

輻射形空間組織結合了中央集中形和線形等二種組織方式。它包含了一個具有主宰性的中央空間,從這個中央空間點,以輻射狀的配置方式將線形組織延伸出去。然而,中央集中形組織只是一個將空間焦點往內集中在中央的一種內聚式配置方案,輻射形組織則是往外發展的外放式平面。輻射形組織憑藉著它的線形翼,往外延伸並與其他元素相互接觸,或者藉此呈現出基地特性。

因為具有中央位置,因此,輻射形組織的中央空間逐漸成為造型上的秩序規則。以中央空間為中心的輻射翼,可能具有相似的造型和長度,並且能夠維持整體組織造型的規則性。

輻射翼也可以是不同的,以便回應各自不同的機能和內容需求。

輻射形組織的特殊變化,在於沿著正方形或長方形中央空間延伸出去的樞輪樣式。這種配置方式形成了一種在視覺上沿著中央空間旋轉移動的動態配置方式。

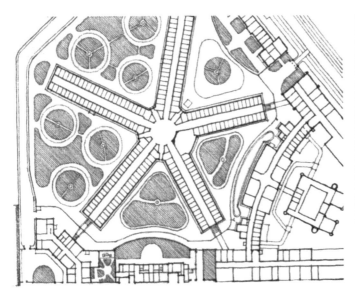

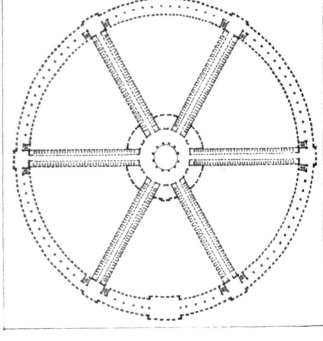

Moabit Prison, Berlin, 1869–1879, August Busse and Heinrich Herrmann

Hôtel Dieu (Hospital), 1774, Antoine Petit

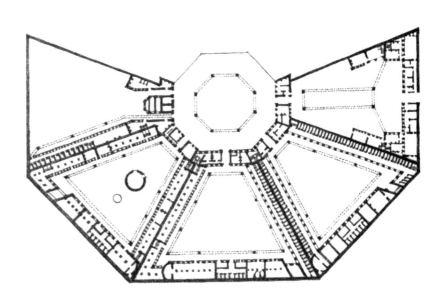

Maison de Force (Prison), Ackerghem near Ghent, Belgium,
1772–1775, Malfaison and Kluchman

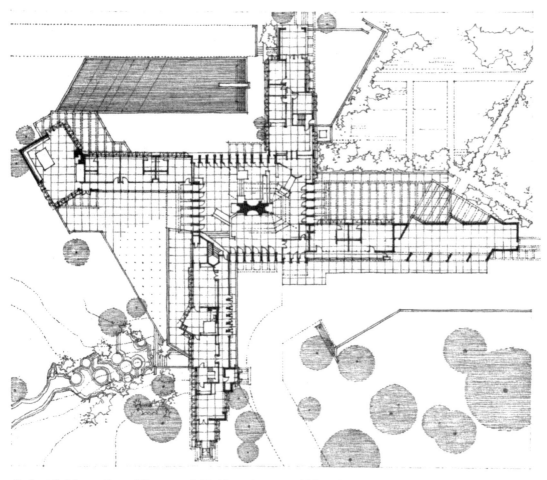

Herbert F. Johnson House (Wingspread), Wind Point, Wisconsin, 1937, Frank Lloyd Wright

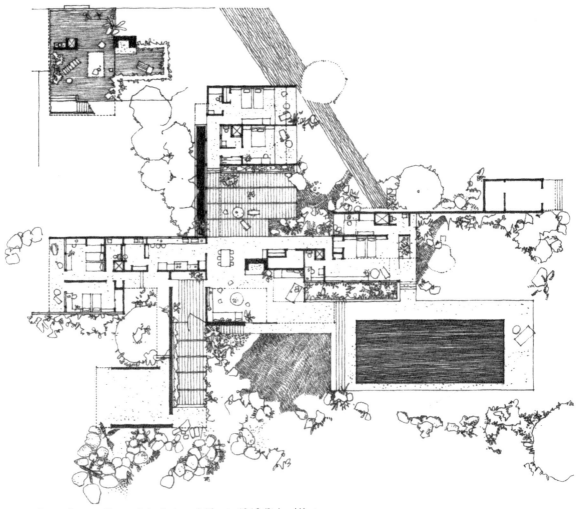

Kaufmann Desert House, Palm Springs, California, 1946, Richard Neutra

輻射形組織

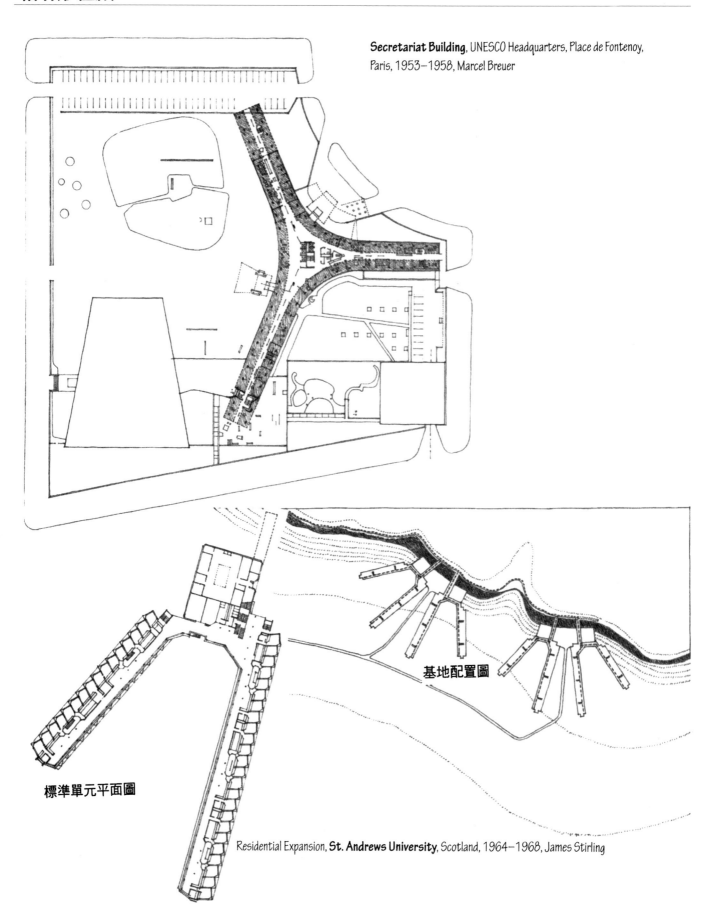

Secretariat Building, UNESCO Headquarters, Place de Fontenoy, Paris, 1953–1958, Marcel Breuer

基地配置圖

標準單元平面圖

Residential Expansion, **St. Andrews University**, Scotland, 1964–1968, James Stirling

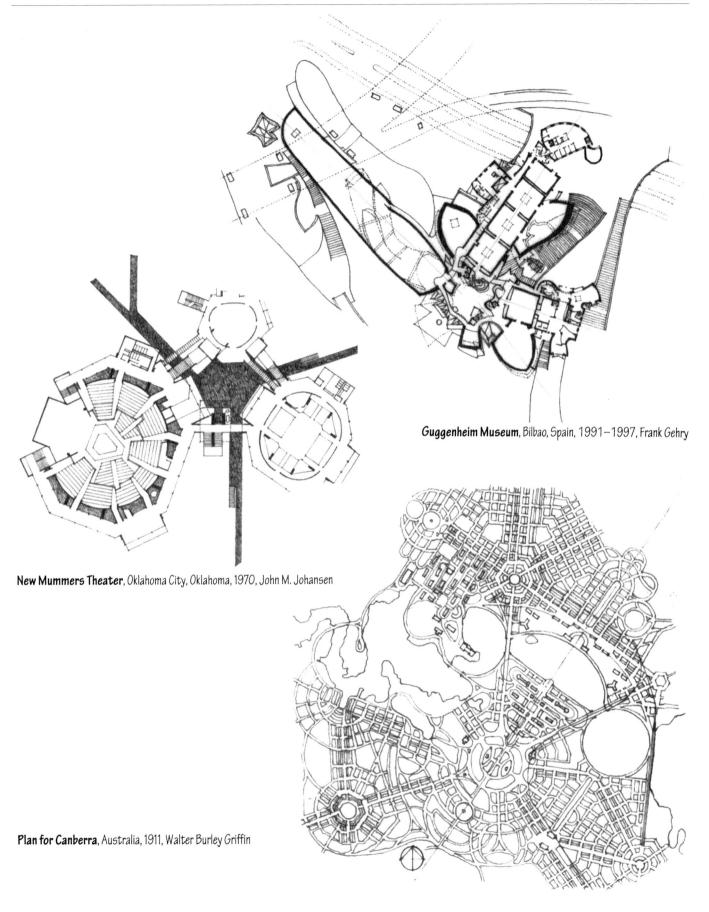

Guggenheim Museum, Bilbao, Spain, 1991–1997, Frank Gehry

New Mummers Theater, Oklahoma City, Oklahoma, 1970, John M. Johansen

Plan for Canberra, Australia, 1911, Walter Burley Griffin

簇群式組織

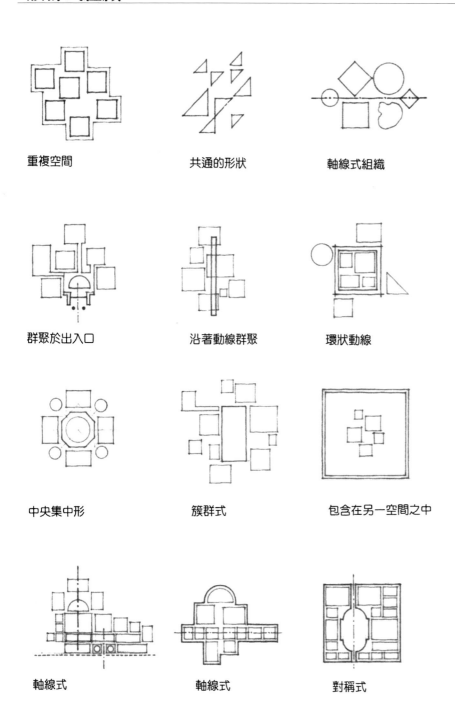

重複空間

共通的形狀

軸線式組織

群聚於出入口

沿著動線群聚

環狀動線

中央集中形

簇群式

包含在另一空間之中

軸線式

軸線式

對稱式

簇群式組織所強調的，是單元空間與其他空間之間的實質接近性。簇群式組織通常包含許多具有類似機能和共通形狀，或者配置上的視覺特色一致的細胞狀重複空間。在簇群式組織之中，也會出現大小、造型、機能不同的組成空間，但是這些空間卻具有相近的距離或者諸如對稱或軸線等關係。因為其樣式與格子狀的幾何概念並不相同，所以，簇群式組織的造型是相當具有彈性的，也可以在不影響其特性的情況之下，迅速地成長及改變形狀。

簇群空間可以從建築物的出入口做為組織起點，或者沿著建築物內的移動動線來組織。這些空間也可以在一個大型的定義場所或空間量體中簇群聚集。這種樣式和中央集中形組織類似，但是並不具有壓迫性和幾何規則性。簇群式組織空間也可以配置在一個經過定義的場所或者空間量體內。

既然在簇群式組織中，並沒有固定的重要空間，所以，空間的重要性就必須藉由其大小、造型或者配置樣式來呈現。

對稱或軸線形式都可以用來加強並統一簇群式組織中的組成空間，並且可以用來說明組織中的某個單一空間或群體空間的重要性。

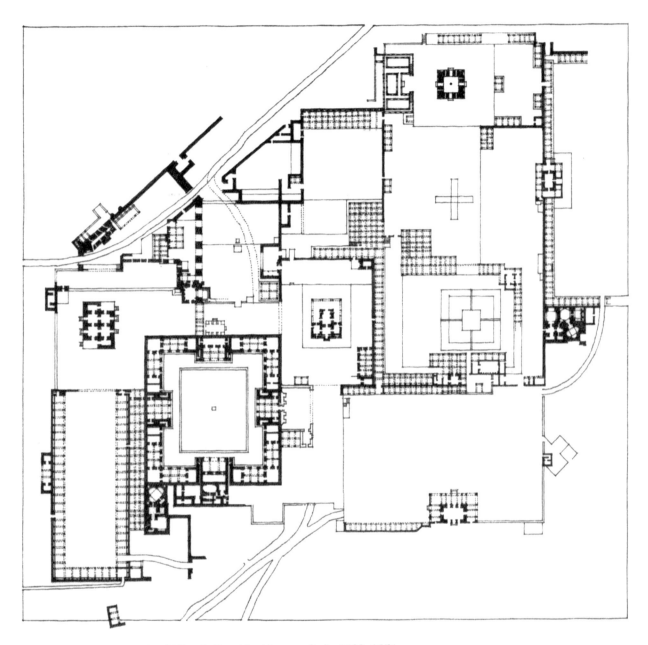

Fatehpur Sikri, Palace Complex of Akbar the Great Mogul Emperor of India, 1569–1574

簇群式組織

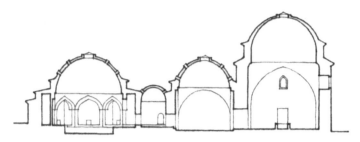

剖面圖

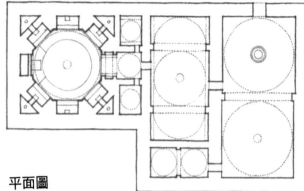

平面圖

以幾何形式組織的空間

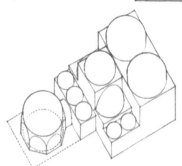

等角透視圖

Yeni-Kaplica (Thermal Bath), Bursa, Turkey

傳統的日式住宅

Nuraghe at Palmavera, Sardinia, typical of the ancient stone towers of the Nuraghic culture, 18th–16th century B.C.

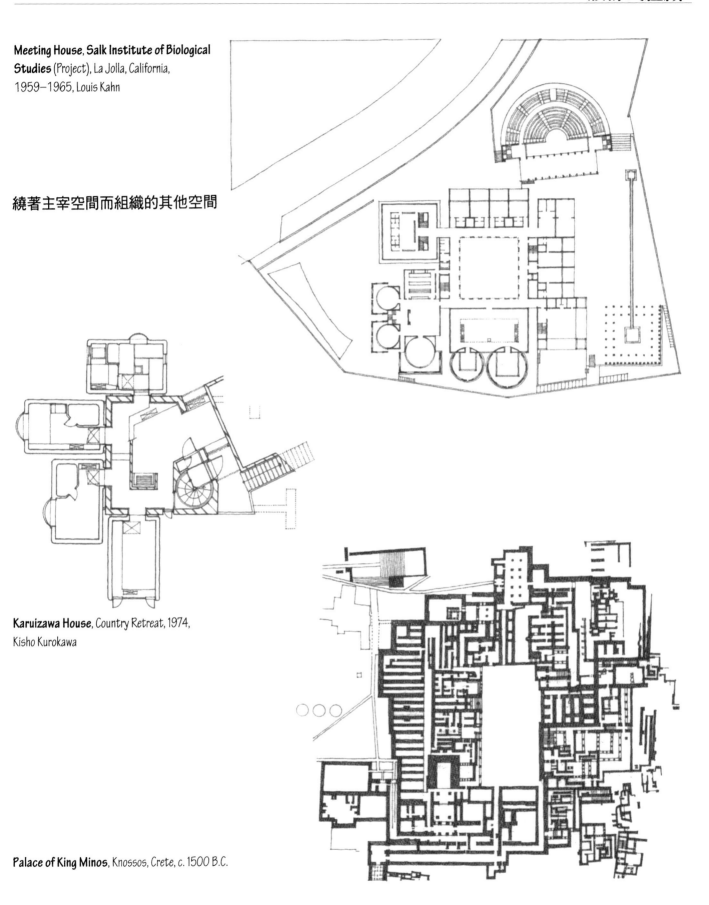

Meeting House, Salk Institute of Biological Studies (Project), La Jolla, California, 1959−1965, Louis Kahn

繞著主宰空間而組織的其他空間

Karuizawa House, Country Retreat, 1974, Kisho Kurokawa

Palace of King Minos, Knossos, Crete, c. 1500 B.C.

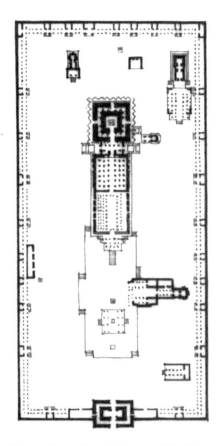

Rajarajeshwara Temple, Thanjavur, India, 11th century

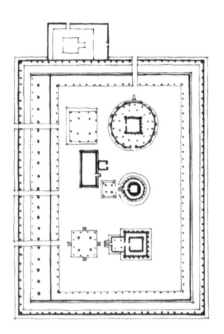

Vadakkunnathan Temple, Trichur, India, 11th century

House for Mrs. Robert Venturi, Chestnut Hill, Pennsylvania, 1962–1964, Venturi and Short

沿著基地空間邊界組織的空間

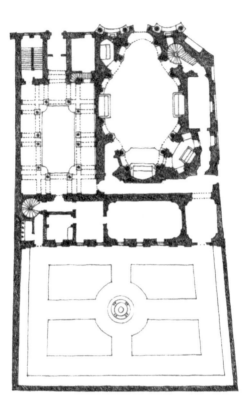

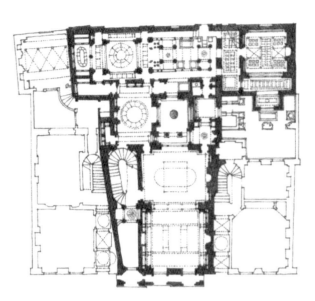

Soane House, London, England, 1812-1834, Sir John Soane

St. Carlo alle Quattro Fontane, Rome, 1633-1641,
Francesco Borromini

Bank of England, London, England, 1788-1833, Sir John Soane

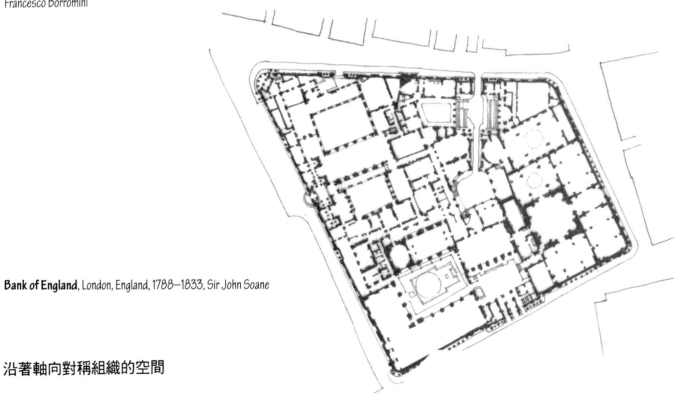

沿著軸向對稱組織的空間

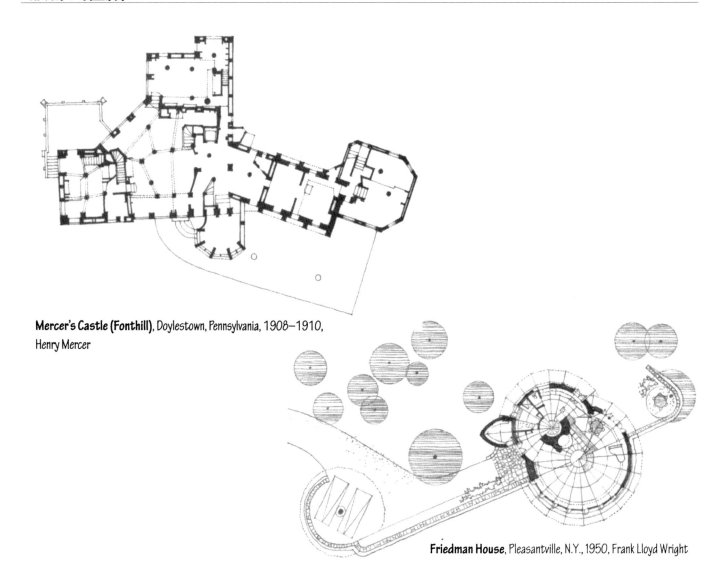

Mercer's Castle (Fonthill), Doylestown, Pennsylvania, 1908–1910, Henry Mercer

Friedman House, Pleasantville, N.Y., 1950, Frank Lloyd Wright

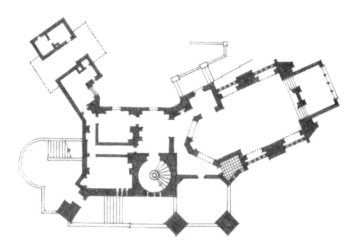

Wyntoon, Country Estate for the Hearst Family in northern California,1903, Bernard Maybeck

依照基地狀況組織的空間

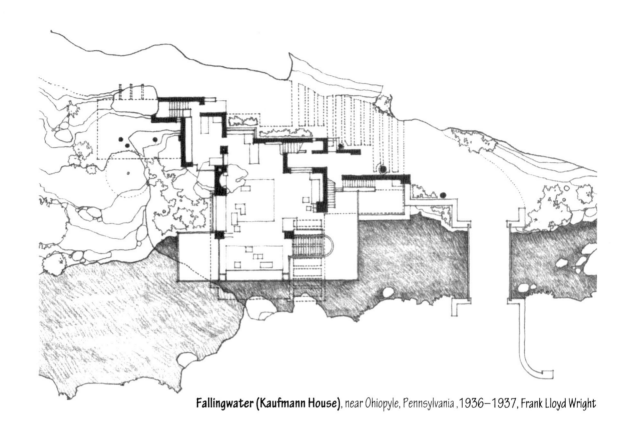

Fallingwater (Kaufmann House), near Ohiopyle, Pennsylvania , 1936–1937, Frank Lloyd Wright

Morris House (Project), Mount Kisco, New York,
1958, Louis Kahn

Gamble House, Pasadena, California, 1908, Greene & Greene

以幾何形式組織的空間

格狀組織

格狀組織是由一些以三度空間的格狀規則配置的造型和空間所組成的。

格子通常是由二組相互垂直的平行線條組成的,在這些線條的焦點,則是許多規則的點。

格狀組織的動力來自於其單元樣式的規則性和連續性,這些組成單元遍及整個格狀組織之中。這種樣式建立了一個位於格狀組織中的穩定單元、參考點及參考線,雖然大小、造型、機能各異,但是仍然可以共享一種共通的關係。

在建築中，最常見的格狀系統就是由
梁柱所形成的骨架結構。在這個格狀組織
中，空間可以是獨立的，也可以是以格狀
模距重複的。不管配置在組織中的何處，
如果屬於實體造型的話，就會產生另一組
次要的虛空間。

因為三度空間的格子是由具有重複
性的模距空間所組成的，所以，這些組成
單元就可以有所增減、重疊，但是仍能維
持格狀的組織特性。這些造型上的處理方
式也可以使格狀組織與基地配合，並且定
義出外部空間或出入口，或者容許格狀組
織的成長和延伸。

為了適應空間的特定尺寸要求，以便
配置動線或服務空間，格狀組織也可以具
有一或二個方向的不規則性。這種空間上
的變形可以塑造出幾組大小、比例和位置
不同的單元。

格狀組織也可以有其他的變形方
式。部分的格子也可以因為基地限制而改
變視覺和空間上的連續性。格狀組織可以
利用中斷的方式來定義一個主要空間，或
者符合基地特性要求。部分格狀組織也可
以依其基本樣式旋轉或分離出來。此外，
格子也可以將其點狀意象變形為線條、平
面或量體。

格狀組織

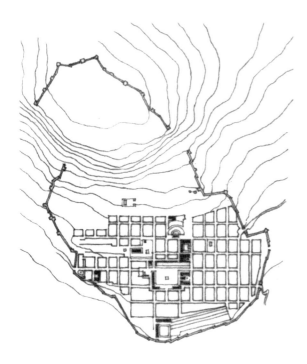

City of **Priene**, Turkey, founded 334 B.C.

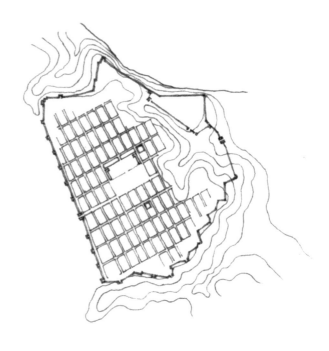

Plan of **Dura-Europos**, near Salhiyé, Syria, 4th century B.C.

Mosque of Tinmal, Morocco, 1153–1154

Crystal Palace, London, England, Great Exhibition of 1851, Sir Joseph Paxton

IIT Library Building (Project), Chicago, Illinois, 1942–1943, Mies van der Rohe

Business Men's Assurance Co. of America, Kansas City, Missouri, 1963, SOM

格狀組織

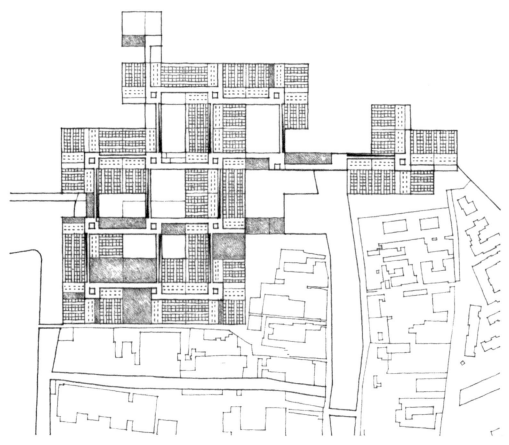

Hospital Project, Venice, 1964–1966, Le Corbusier

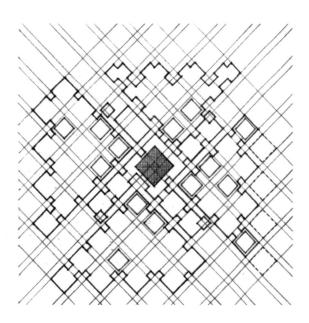

Centraal Beheer Office Building, Apeldoorn, The Netherlands, 1972, Herman Hertzberger with Lucas & Niemeyer

Adler House (Project), Philadelphia, Pennsylvania, 1954, Louis Kahn

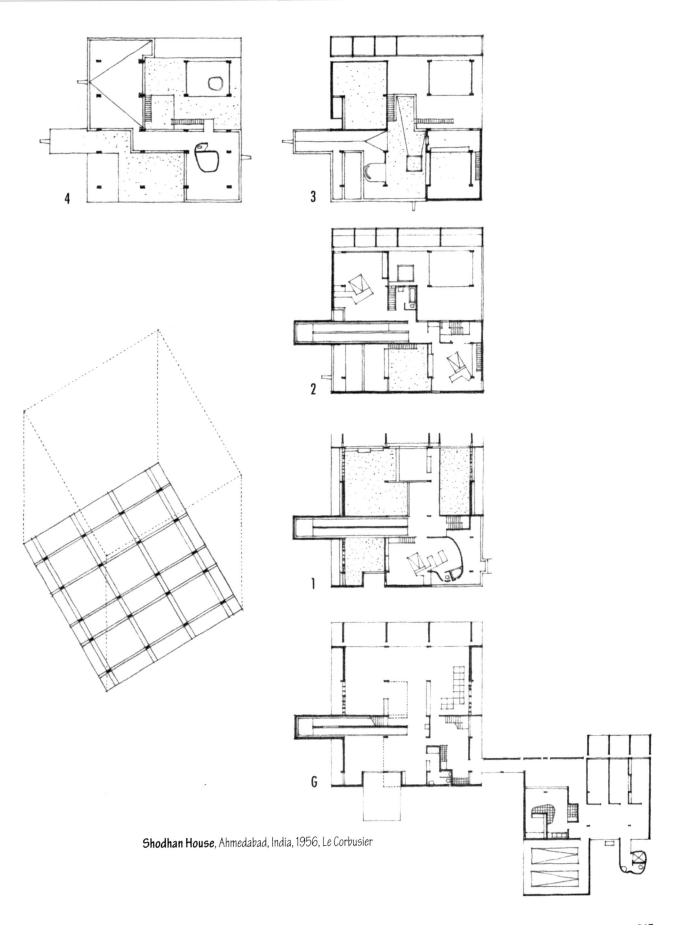

Shodhan House, Ahmedabad, India, 1956, Le Corbusier

格狀組織

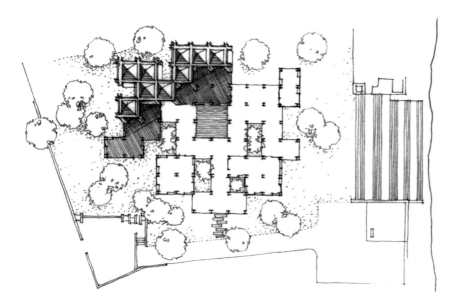

Gandhi Ashram Museum, Ahmedabad, India, 1958–1963, Charles Correa

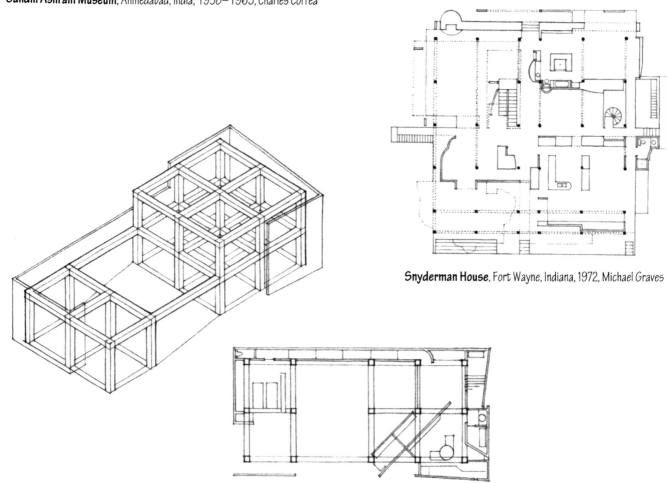

Snyderman House, Fort Wayne, Indiana, 1972, Michael Graves

Manabe Residence, Tezukayama, Osaka, Japan, 1976–1977, Tadao Ando

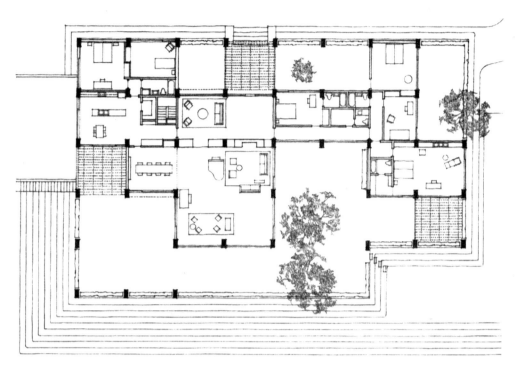

Eric Boissonas House I, New Canaan, Connecticut, 1956, Philip Johnson

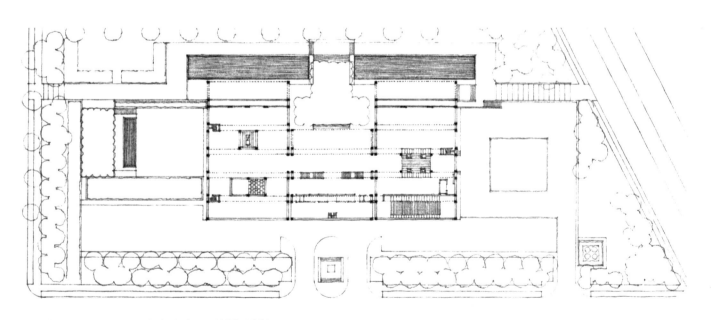

Kimball Art Museum, Forth Worth, Texas, 1967–1972, Louis Kahn

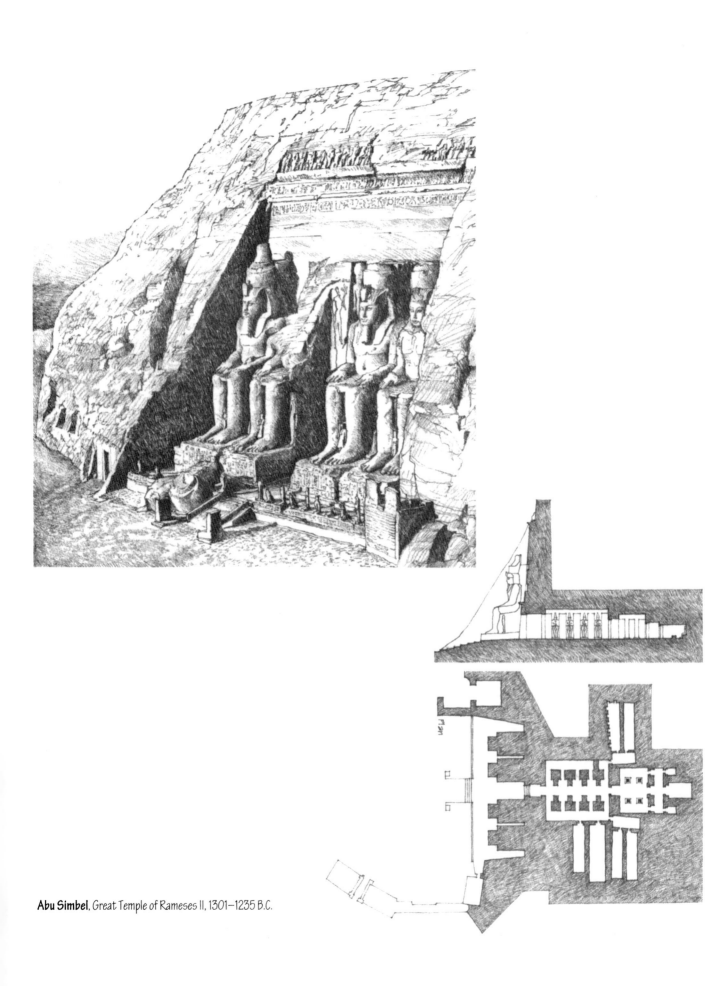

Abu Simbel, *Great Temple of Rameses II, 1301–1235 B.C.*

5
動線

"… 我們觀察到，人類最基本的三度空間財產－身體，並不具有理解建築造型中心思想的能力；或者說，被衍生成一種藝術的建築特性，在於設計階段的抽象藝術，而非以人體爲中心的藝術… 我們相信，最重要且難忘的三度空間感，源自於人體的經驗，而這種感覺也會構成我們對於建築空間的理解基礎。

　　…我們的身體和居住場所之間，經常是具有相互連通性的。我們會以自身的經驗來設計空間，即使這些經驗是來自於我們所創造出來的空間。不管我們對於這種程序是否有感覺，我們的身體和移動方式，都會與建築物保持恆常的對話。"

Charles Moore and Robert Yudell

Body, Memory, and Architecture

1977

動線：空間中的移動

我們的移動動線可以被視為是連接建築空間或者任何室內或室外序列空間的線索。

因為我們會隨著**時間**
　　在一個**序列**
　　　　空間中移動，

於是，我們對空間的經驗，就會與到過的空間和參與過的場所有關。本章將說明建築物動線系統的基本組成方式，這個動線系統可說是影響我們對建築造型和空間認知的實體元素。

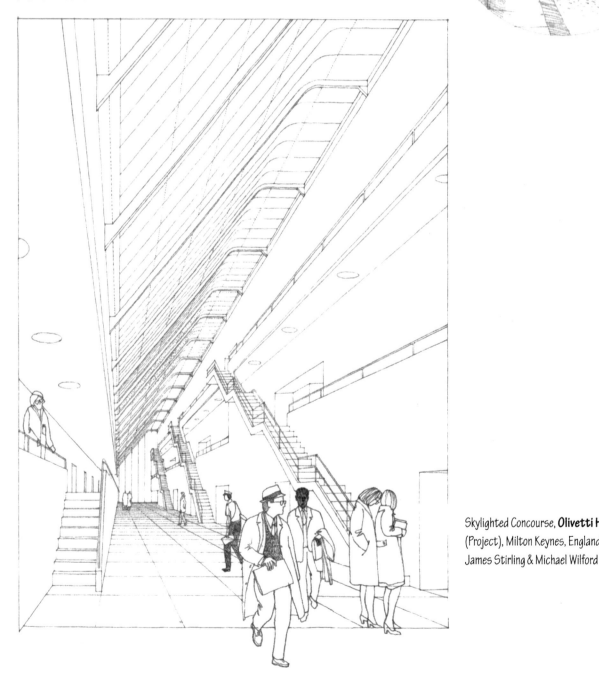

Skylighted Concourse, **Olivetti Headquarters**
(Project), Milton Keynes, England, 1971,
James Stirling & Michael Wilford

接近方式

· 遠觀。

入口

· 從室外到室內。

動線的配置

· 空間序列。

動線與空間之間的關係

· 動線的邊緣、節點和終點。

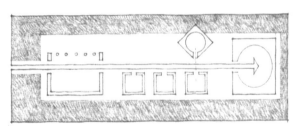 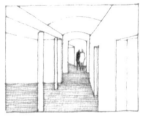

動線空間的形式

· 走道、門廳、走廊、樓梯和空間。

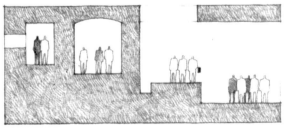

接近方式

　　在實際穿越建築物的室內空間之前，我們會沿著路徑接近它的入口。這是動線系統的第一個階段，在這個階段中，我們將準備體驗、觀看、並且使用建築物內的空間。

　　接近建築物與其入口的時間和方式，可能會有從一個短小的壓縮空間到一個既長又曲折的路徑等不同的引導方式。這個路徑可以是垂直於建築物的主要立面方向，或者與之呈斜向關係的。接近方式的本質可能會和其終點呈現對比關係，或者也可持續至建築物內部的空間序列之中，使室內和室外的區別不那麼明顯。

正面的

正面的接近方式是經由一個筆直的軸線路徑直接通往建築物的入口。這種接近方式的視覺目的在於清楚地呈現接近方式；整個建築物的正立面或者精緻的入口設計，都可能出現在這種接近過程中。

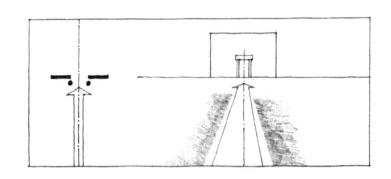

斜向的

斜向的接近方式可以用來加強建築物的正立面和造型的透視效果。路徑可以具有一個或多個間接的靠近方式，以便延遲並增長接近的時間。如果我們必須以一個極端的角度來接近一棟建築物時，其出入口就會突出於立面之外，以便使人得以更清楚地看見。

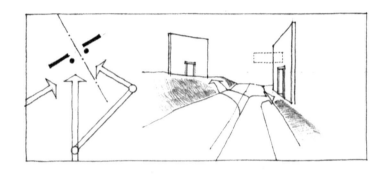

迂迴的

迂迴式的接近方式可以延長接近的時間，當我們沿著建築物周遭移動時，更可以強調建築物的三度空間造型。建築物的出入口會斷斷續續地在接近的過程中出現，藉以強化其位置，或者，出入口亦可隱藏至抵達終點時才出現。

Villa Barbaro, Maser, Italy, 1560–1568, Andrea Palladio

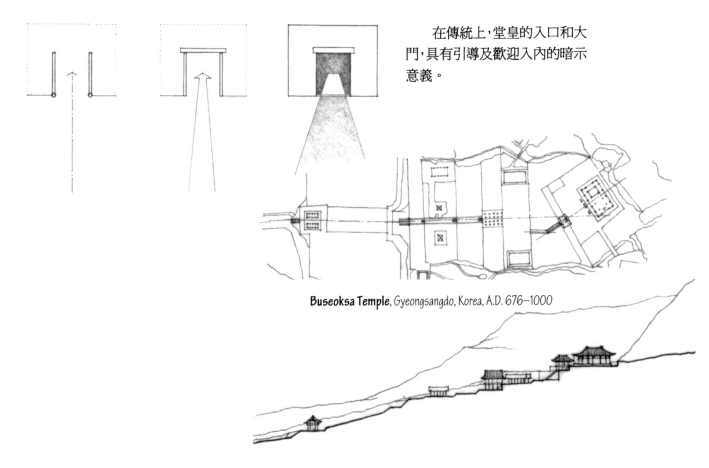

在傳統上，堂皇的入口和大門，具有引導及歡迎入內的暗示意義。

Buseoksa Temple, Gyeongsangdo, Korea, A.D. 676–1000

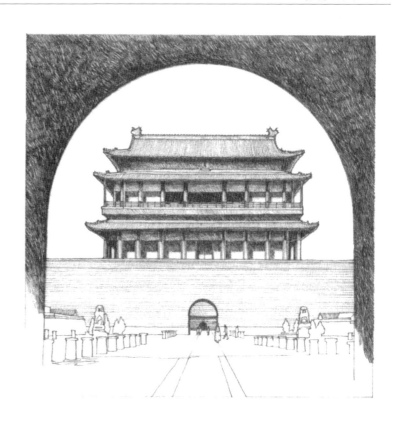

Villa Garches, Vaucresson, France, 1926–1927, Le Corbusier

Qian Men, 連接北京城南北二邊的外城和紫禁城的天安門。中國，15 世紀。

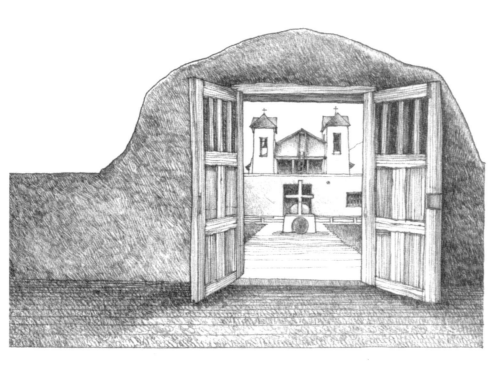

Catholic Church, Taos, New Mexico, 17th century

Glass House, New Canaan, Connecticut, 1949, Philip Johnson

Site Plan, **Town Hall at Säynätsalo**, Finland, 1950–1952, Alvar Aalto

Ramp into and through the **Carpenter Center for the Visual Arts**, Harvard University, Cambridge, Massachusetts, 1961–1964, Le Corbusier

Verona

Strasbourg

Salzburg

由 Camillo Sitte 所繪製，以教堂爲重點的都市空間圖，此圖顯示出不對稱和生動的接近及配置方式。

Modena

Lucca

Perugia

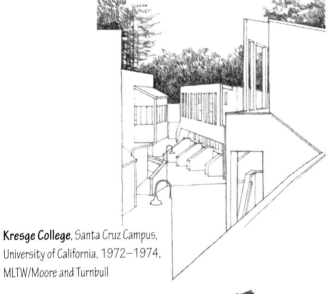

Kresge College, Santa Cruz Campus, University of California, 1972–1974, MLTW/Moore and Turnbull

Street in Siena, Italy

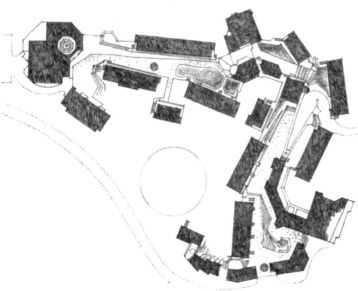

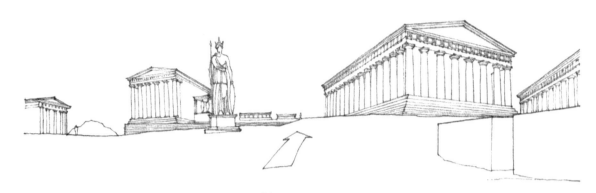

從 Propylaea 往東看去的視景

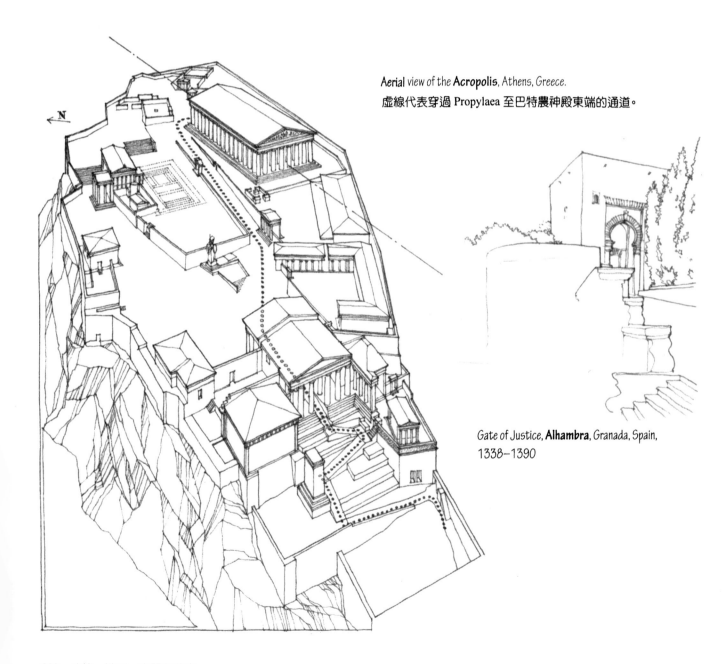

Aerial view of the **Acropolis**, Athens, Greece.
虛線代表穿過 Propylaea 至巴特農神殿東端的通道。

Gate of Justice, **Alhambra**, Granada, Spain,
1338–1390

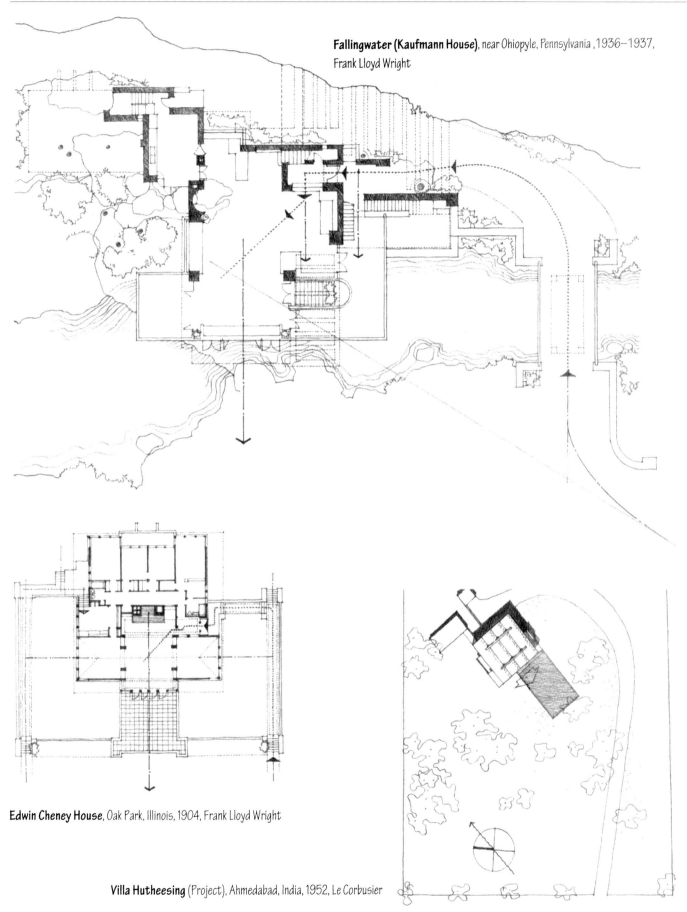

Fallingwater (Kaufmann House), near Ohiopyle, Pennsylvania , 1936–1937, Frank Lloyd Wright

Edwin Cheney House, Oak Park, Illinois, 1904, Frank Lloyd Wright

Villa Hutheesing (Project), Ahmedabad, India, 1952, Le Corbusier

當我們進入一棟建築物、一個建築物內的空間、或者一個被圍塑出來的室外空間時,會出現穿透垂直平面的行為,而這個垂直面,正是分隔二個空間的元素。

進入空間的行為可以被細分成比在牆面上打一個洞更詳細的步驟。這個行為必須穿過由兩根柱子或者頂部的梁所塑造出來的隱喻式空間。在需要比較大的視覺感受和空間連續性的場所中,也可以用高程的變化來形成一道門檻,使穿越行為從一個空間延續到另一個空間。

在採用牆面來定義並圍塑某個空間或序列空間的一般情況之下,出入口通常就是牆面上的開口。然而,開口的形式可以從一個簡單的洞到一個更為精緻而清楚的大門。

不管進入之後的空間形式或者其圍塑的空間為何,最好的進入方式就是在接近的通道上豎立一道與之垂直的真實或象徵性平面。

正式的出入口可以分成：平面式、突出式、凹入式等幾種。平面式出入口可以維持牆面的連續性，或者，如果有必要的話，這種平面式的出入口也可以刻意塑造出模糊的感覺。突出式出入口可以形成一種過渡空間，除了宣示其出入的性質之外，也可以提供頂上的遮蔽作用。凹入式出入口也可以提供遮蔽，並且在建築實體上塑造出部分外部空間。

在上述幾種出入口形式中，可以採用與內部空間形式類似的出入口造型，預先提供人們類似的感受。或者，也可以採用與內部空間形式成對比的出入口造型，以便加強其邊界效果和空間特性。

出入口的位置可以配置在建築物正面，或者配置在離開牆面中心的位置，以便塑造出對稱的感覺。出入口的位置和進入後的空間造型之間的關係，將會決定動線的配置方式和該空間內的活動性質。

出入口的觀念可以由下列幾種方式來做視覺上的加強：

· 將開口高度降低、變寬、或者將之設計成比預期更為狹窄。
· 將出入口設計得更深或更迂迴。
· 以裝飾性的手法來加強開口的感覺。

Palazzo Zuccari, Rome, c. 1592, Federico Zuccari

Piazza San Marco, Venice. 從海邊通往廣場的出入口,是由兩根花崗岩柱圍塑而成的,這兩根柱子分別為獅形柱(1189)和 St. Theodore 柱(1329)。

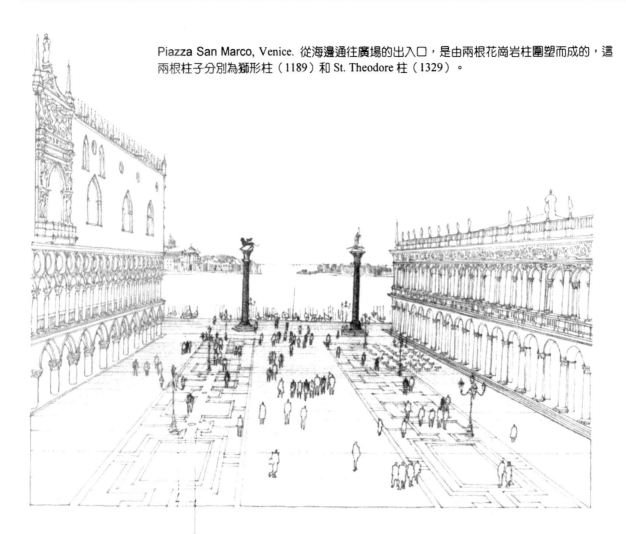

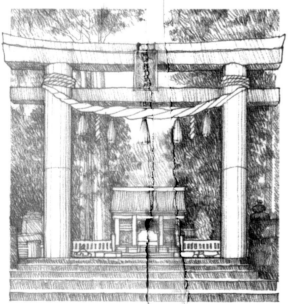

O-torii, first gate to the **Toshogu Shrine**, Nikko, Tochigi Prefecture, Japan, 1636

Dr. Currutchet's House, La Plata, Argentina, 1949, Le Corbusier 位於無牆框架空間之內的大型開口,此開口形式可以為行人塑造出明顯的出入口感覺。

Von Sternberg House, Los Angeles, California, 1936, Richard Neutra.
供汽車行駛的車道是一條迂迴的通道，而此棟住宅的前門則位於另一側。

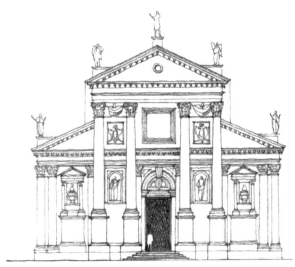

St. Giorgio Maggiore, Venice, 1566–1610, Andrea
Palladio. Facade completed by Vicenzo Scamozzi.
出入口立面具有二種尺度：一為面對公共空間的整
體立面，另一則為以人為尺度的教堂進出口。

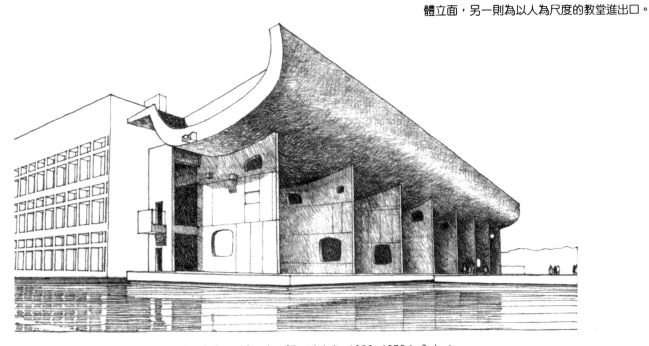

Legislative Assembly Building, Chandigarh, Capitol Complex of Punjab, India, 1956–1959, Le Corbusier.
出入口柱廊和該建築物的公眾特質成比例。

出入口

Katsura Imperial Villa, Kyoto, Japan, 17th century.

雖然圍籬將內外空間隔離開來，但是大門和腳踏石卻可以提供 Imperial Carriage Stop 和 Gepparo（Moon-Wave Pavilion）之間的連續性。

Rock of Naqsh-i-Rustam, near Persepolis, Iran, 3rd century A.D.

Morris Gift Shop, San Francisco, California,
1948–1949, Frank Lloyd Wright

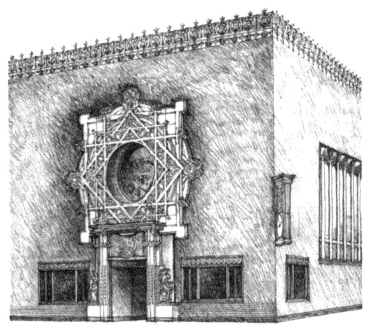

Merchants' National Bank, Grinnell, Iowa, 1914, Louis Sullivan

　　位於垂直平面上的精緻開口，使這二棟建築物的出
入口變得更爲明顯。

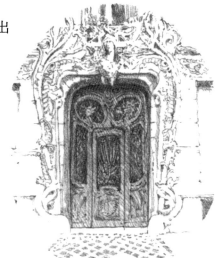

新藝術運動之門，法國巴黎。

出入口

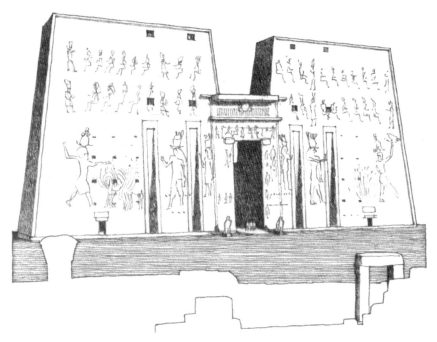

Entrance Pylons, **Temple of Horus at Edfu**, 257–37 B.C.

利用立面上的垂直分割手法，定義出這些建築物的
出入口位置。

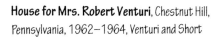

House for Mrs. Robert Venturi, Chestnut Hill,
Pennsylvania, 1962–1964, Venturi and Short

John F. Kennedy Memorial, Dallas, Texas, 1970,
Philip Johnson

Entrance to the **Administration Building, Johnson Wax Co**., Racine, Wisconsin, 1936–1939, Frank Lloyd Wright

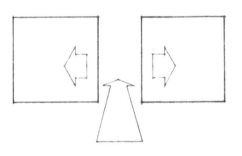

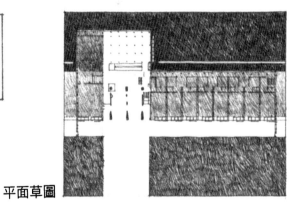

High Court, **Chandigarh**, Capitol Complex of Punjab, India, 1956, Le Corbusier

平面草圖

北向立面圖

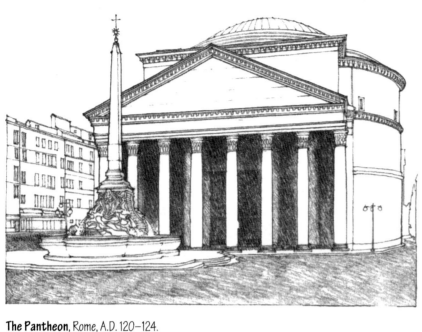

The Pantheon, Rome, A.D. 120–124.
出入口門廊係依據西元前 25 年的寺廟建築重新建造的。

Kneses Tifereth Israel Synagogue,
Port Chester, New York, 1954, Philip Johnson

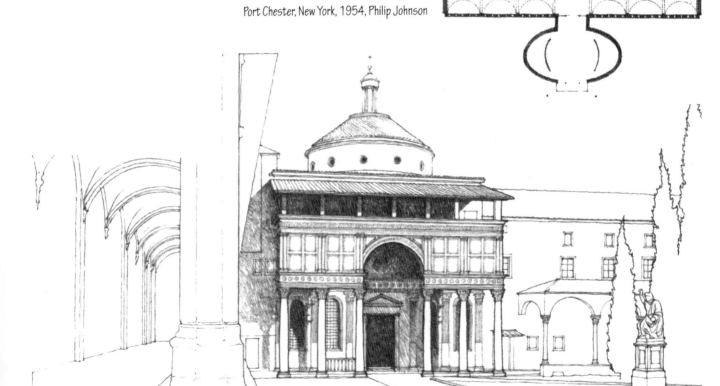

Pazzi Chapel, added to the Cloister of Santa Croce, Florence, Italy, 1429–1446, Filippo Brunelleschi

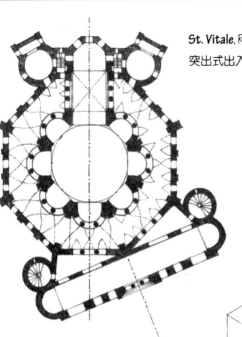

St. Vitale, Ravenna, Italy, A.D. 526-546
突出式出入口可以使建築物軸線朝前方出入空間改變。

Pavilion of Commerce, 1908 Jubilee Exhibition, Prague, Jan Kotera

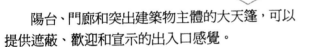

陽台、門廊和突出建築物主體的大天篷，可以
提供遮蔽、歡迎和宣示的出入口感覺。

威斯康新州密爾瓦基市的一棟住宅。

The Oriental Theater, Milwaukee, Wisconsin, 1927, Dick and Bauer

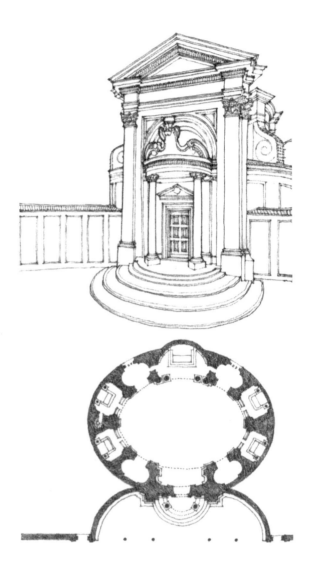

St. Andrea del Quirinale, Rome, 1670, Giovanni Bernini

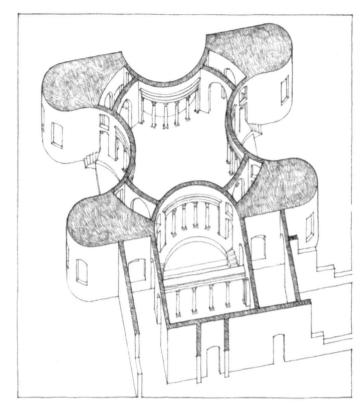

Pavilion of the Academia, Hadrian's Villa, Tivoli, Italy, A.D. 118–125
(after a drawing by Heine Kahler)

Gagarin House, Peru, Vermont, 1968, MLTW/Moore-Turnbull

St. **Andrea**, Mantua, Italy 1472–1494, Leon Battista Alberti

具有接受進入建築物者的接納特性的
凹入式出入口案例。

East Building, National Gallery of Art, Washington, D.C., 1978, I.M. Pei and Partners

出入口

階梯和坡道可以塑造出一種垂直尺
度感，並且為進入建築物的行為增添暫時
性的效果。

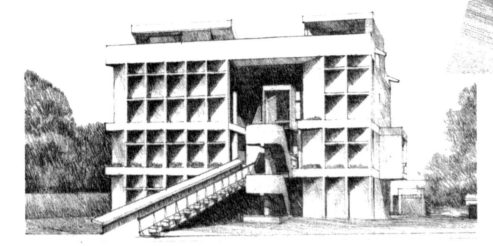

Rowhouses in Galena, Illinois

Millowners' Association Building,
Ahmedabad, India, 1954, Le Corbusier

Taliesin West, near Phoenix, Arizona, 1938,
Frank Lloyd Wright

A stele and tortoise guard the **Tomb of Emperor Wan Li** (1563–1620), northwest of Beijing, China.

Interior Doorway by Francesco Borromini

具有厚重牆面的出入口，可以塑造出從某個空間進入另一個空間的過渡空間。

Santa Barbara Courthouse, California, 1929, William Mooser. 主要出入口架構出前方的花園和山丘景觀。

路徑的配置

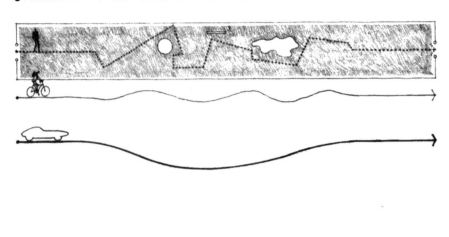

不管是人、車、貨物或服務動線,本質上都是線狀的。所有的路徑都有一個起點,從這個點上,我們就可以在穿過一些連續的空間之後,抵達我們的目的地。路徑的外形輪廓必須視我們所採用的交通模式而定。當我們的移動模式是可以隨個人意志而變化的步行模式時,我們就可以任意轉彎、暫停、停止、休息;當我們採用腳踏車的移動模式時,動作就會比較不自由;而汽車更無法突然之間改變行進方向。有趣的是,當我們採用有輪子的交通工具時,必須有足以反應其轉彎半徑的順暢通道,該通道的寬度和車輛尺度有密切的關係。另一方面,雖然行人可以突然轉換方向,但是,該空間仍然必須大於人體尺度,使人在移動路徑上具有更佳的方向選擇性。

路徑的交點通常是人們面對抉擇的要點。此交點處的每一條通道的連續性和尺度,都可以幫助我們區別導引至主要空間的主要路徑,以及導引至次要空間的次要路徑之間的差異。當位於交點上的路徑大小一致時,就必須提供足夠的空間使人們暫停並且思考再行方向。出入口和路徑的造型與尺度,也可以傳達公共休閒區、私密性門廳、服務走廊之間的機能性和象徵性差異。

路徑的原始配置方式,會受到它所連接組合的空間樣式所影響。路徑的配置可以藉由與空間平行的方式來加強空間組織。或者,路徑的配置方式也可以和空間組織的造型相反,形成視覺上的對比。一旦我們在心中建立起建築物內的整體路徑配置方式之後,我們就可以更清楚地瞭解自己在建築物中的位置和該建築物的空間配置方式。

1. 線狀

所有的路徑都是線狀的。然而，筆直的路徑只能組織一些序列空間。此外，路徑也可以是曲線狀或線段狀、與其他路徑相交或環狀的。

2. 輻射狀

輻射狀配置方式是將線狀通道從某個中央共同點延伸出去，或者使線狀路徑終止於某個中心點上。

3. 螺旋狀

螺旋狀配置方式屬於單一的連續通道，它起始於一個中心點上，沿著該中心點周圍圍繞，距離則愈來愈增加。

4. 格子狀

格狀配置方式包含了二組平行的路徑，這些路徑會以規則的間隔相交，塑造出正方形或長方形的空間。

5. 網狀

在網狀配置方式中，具有一些包含了連接空間內許多交點的通道。

6. 綜合式

事實上，一棟建築物通常是由前述許多種不同的通道形式組合而成的。重要的是各種通道形式上的活動中心點、空間和門廳的進出口，以及提供垂直動線之用的樓梯、坡道和電梯等等。這些節點就是人們在建築物內移動的焦點，也可以提供中止、休息、重新配置等功能。為了避免產生配置空間時的迷失，也應該藉由它們在尺度、造型、長度和配置方式上的差異，來建立路徑和建築物節點之間的位階順序。

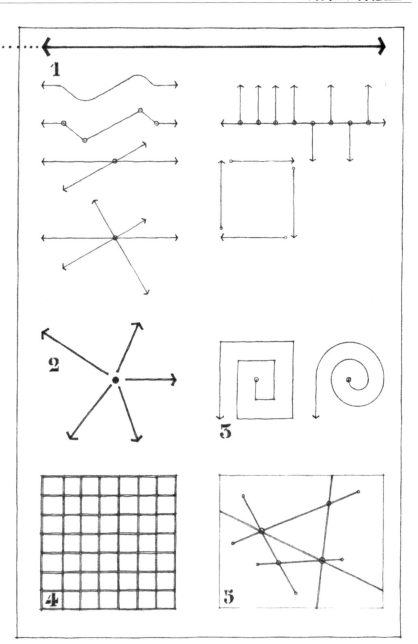

路徑的配置

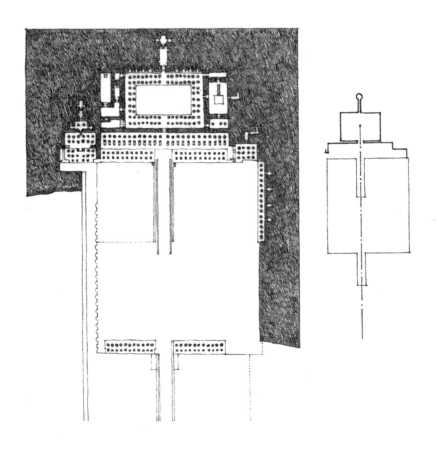

Mortuary Temple of Queen Hatshepsut, Dêr el-Bahari,
Thebes, 1511–1480 B.C., Senmut

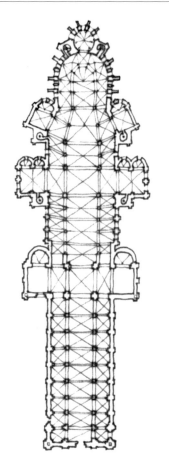

Canterbury Cathedral, England, 1070–1077

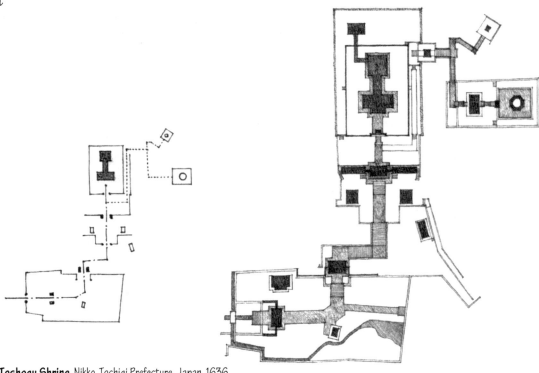

Plan of Taiyu-In Precinct of the **Toshogu Shrine**, Nikko, Tochigi Prefecture, Japan, 1636

地面層平面圖

剖面圖

House in Old Westbury, New York, 1969–1971, Richard Meier

成為空間組織元素之一部份的直線通道

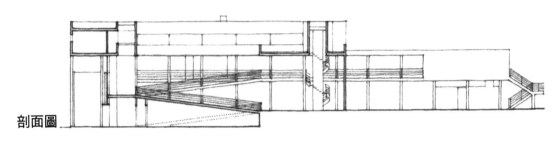

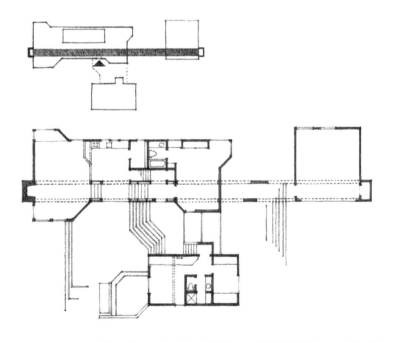

一層平面圖，**Hines House**, Sea Ranch, California, 1966, MLTW/Moore and Turnbull

路徑的配置

Shodhan House, Ahmedabad, India ,1956, Le Corbusier

斜坡和樓梯剖面圖

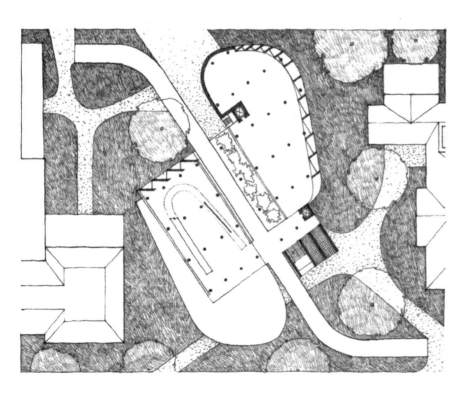

Carpenter Center for the Visual Arts,
Harvard University, Cambridge, Massachusetts,
1961–1964, Le Corbusier

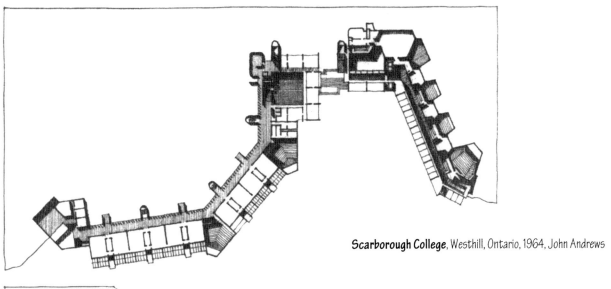

Scarborough College, Westhill, Ontario, 1964, John Andrews

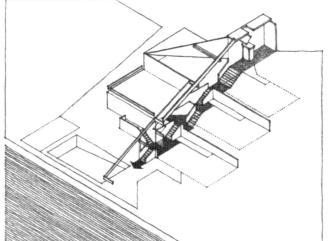

Bookstaver House, Westminster, Vermont, 1972, Peter L. Gluck

Haystack Mountain School of Arts and Crafts,
Deer Isle, Maine, 1960, Edward Larrabee Barnes

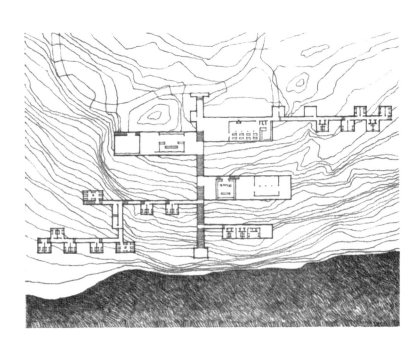

路徑的配置

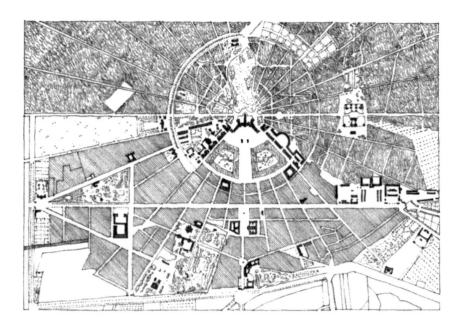

Karlsruhe, Germany, 1834

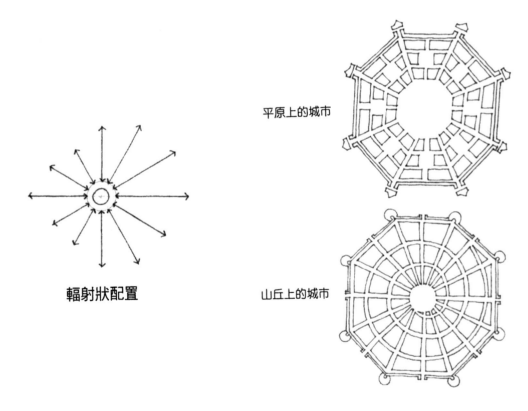

輻射狀配置

平原上的城市

山丘上的城市

Plans of Ideal Cities, 1451–1464,
Francesco di Giorgi Martini

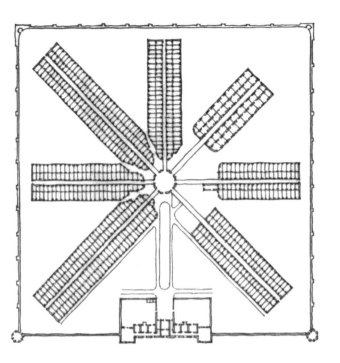

Eastern State Penitentiary, Philadelphia, 1829, John Haviland

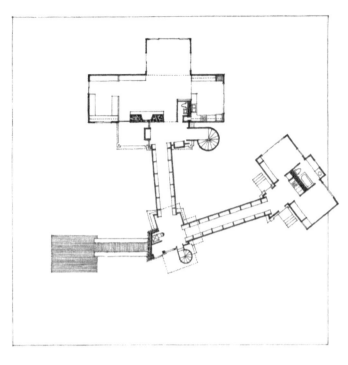

Pope House, Salisbury, Connecticut, 1974–1976, John M. Johansen

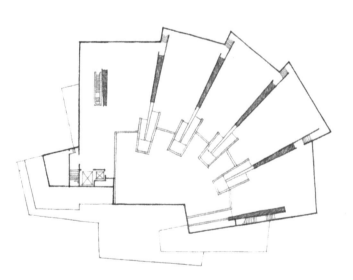

University Art Museum, University of California–Berkeley, 1971,
Mario J. Ciampi and Associates

螺旋狀配置

Museum of Endless Growth (Project),
Philippeville, Algeria, 1939, Le Corbusier

Museum of Western Art, Tokyo,
1957–1959, Le Corbusier

夾層平面圖　　　　　　　屋頂層平面圖

建造於 A.D. 750－850 年間,位於印尼爪哇省的佛教建築紀念碑。在紀念碑周圍,進香者會穿越以宗教意象符號來裝飾的牆面,這些宗教意象符號亦說明了佛祖的一生和祂的教誨原則。

Guggenheim Museum, New York City, 1943－1959, Frank Lloyd Wright

路徑的配置

格子路徑

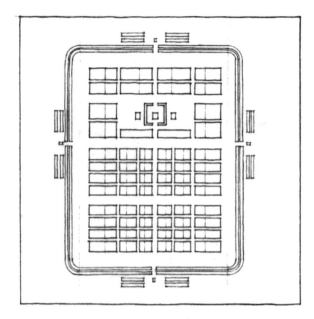

Typical Layout for a **Roman Camp**, c. 1st century A.D.

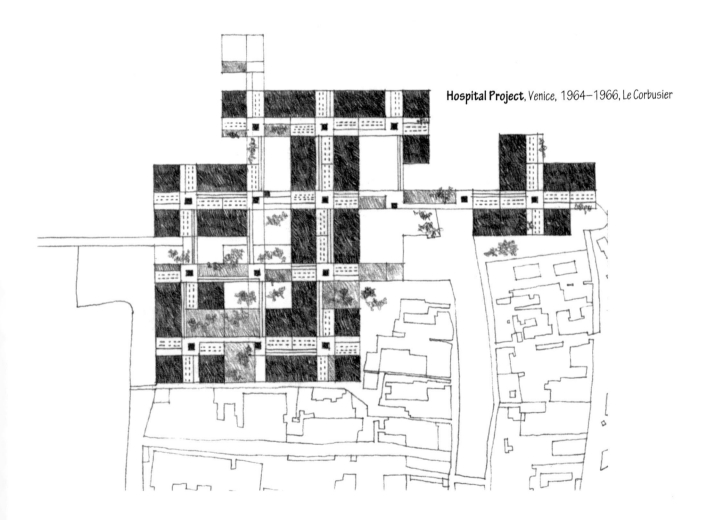

Hospital Project, Venice, 1964–1966, Le Corbusier

Jaipur, India, 1728

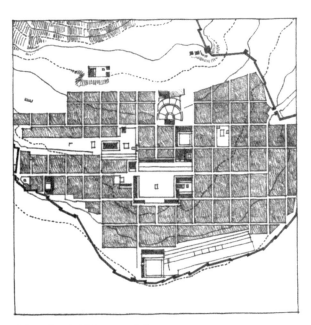

Priene, founded 4th century B.C.

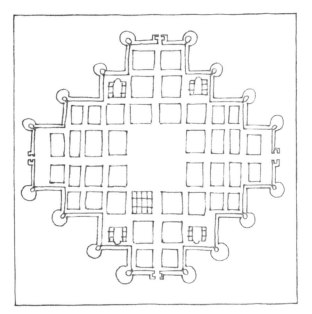

Plan of an Ideal City, 1451–1464, Frances di Giorgio Martini

Manhattan, New York City

路徑的配置

路易十四年代的巴黎

網狀配置

Plan of Pope Sixtus V for Rome, 1585

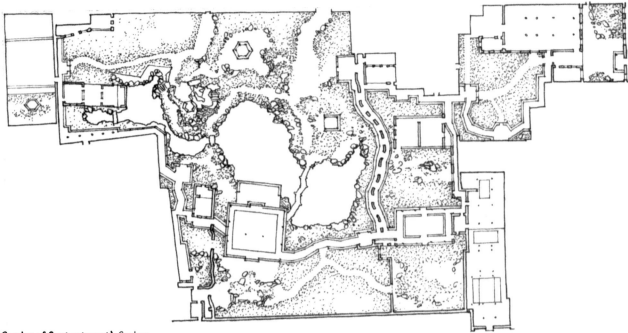

Yi Yuan (Garden of Contentment), Suzhou,
China, Qing Dynasty, 19th century

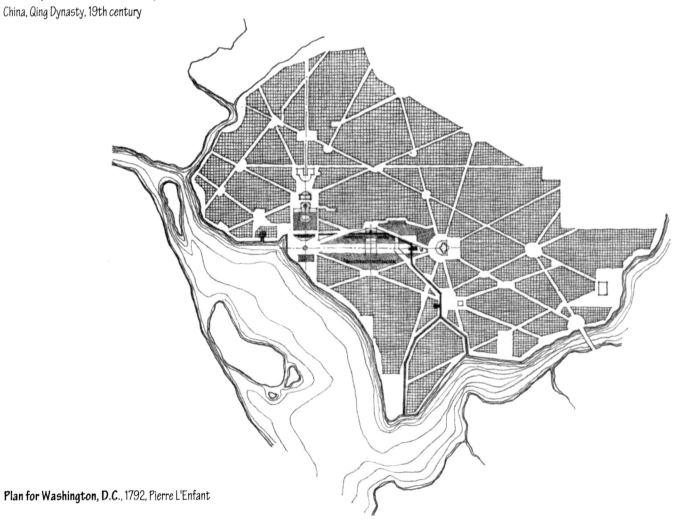

Plan for Washington, D.C., 1792, Pierre L'Enfant

路徑與空間的關係

路徑可以與它們所連結的空間產
生下列關係：

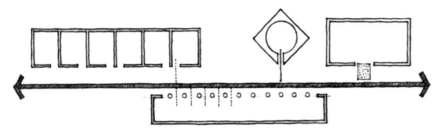

從空間旁邊通過

- 可以維持每一個空間的整體性。
- 路徑的配置具有彈性。
- 可以採用中介空間來連結路徑和各
 個空間。

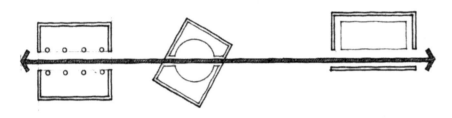

從空間中間貫穿

- 路徑可以用軸線、斜向或沿著邊緣
 配置等方式來貫穿空間。
- 當穿越某個空間時，路徑也會創造
 出一些剩餘空間，並在其中產生內
 部動線。

終止於某個空間

- 空間的位置將會建立路徑的配置方
 式。
- 這種路徑─空間關係可以用於進入
 某個具有機能性或重要象徵性的空
 間時。

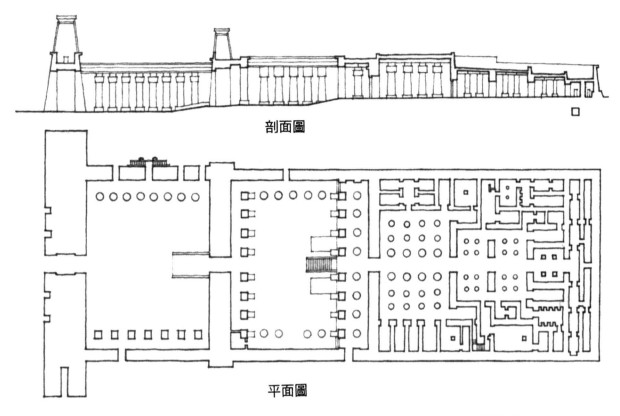

剖面圖

平面圖

Mortuary Temple of Rameses III, Medînet-Habu, 1198 B.C.

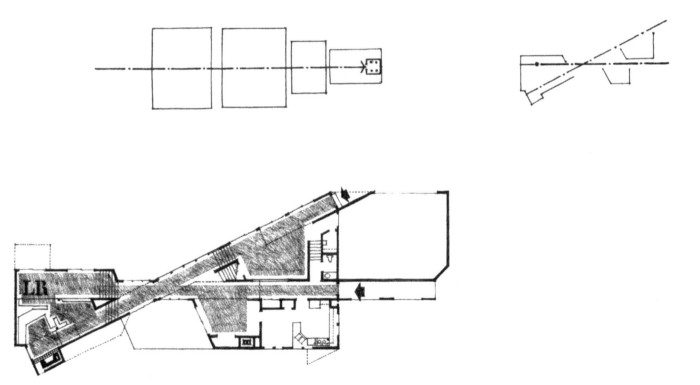

Stern House, Woodbridge, Connecticut, 1970, Charles Moore Associates

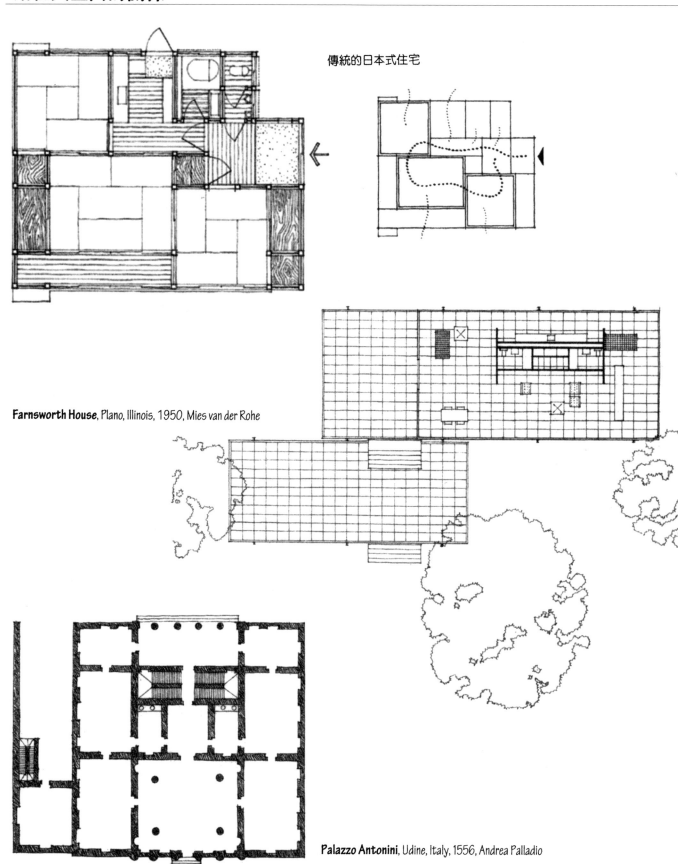

傳統的日本式住宅

Farnsworth House, Plano, Illinois, 1950, Mies van der Rohe

Palazzo Antonini, Udine, Italy, 1556, Andrea Palladio

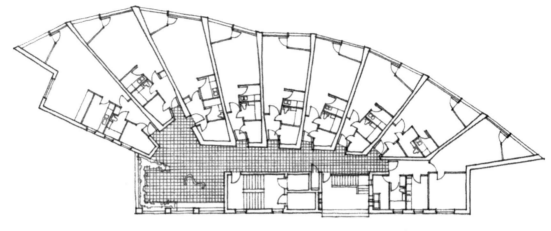

Neur Vahr Apartment Building, Bremen, Germany, 1958–1962, Alvar Aalto

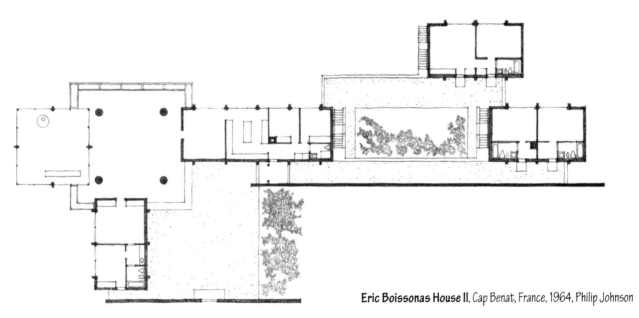

Eric Boissonas House II, Cap Benat, France, 1964, Philip Johnson

動線空間的造型

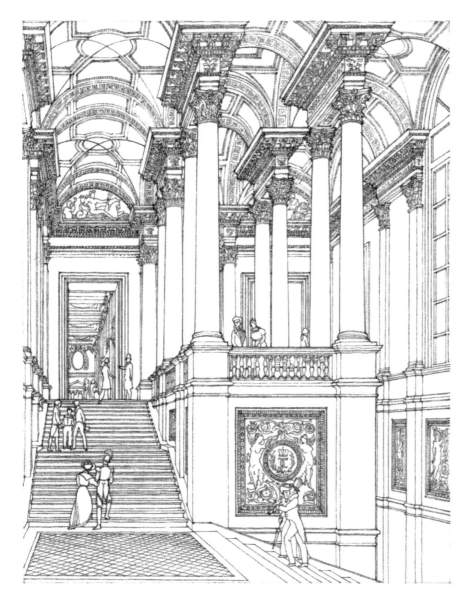

A vaulted staircase,
after a drawing by William R. Ware

　　在任何建築物中，動線空間都會形成一個整體組織，並且佔據建築物中的極大空間量。如果僅僅考慮機能上的連結作用，動線就會變得沒有終點，只類似走道一般的空間。然而，動線空間的造型和尺度都必須與人們在其中漫步、駐足、休息或者沿著走道欣賞景觀等活動相互配合。

　　動線空間的造型會隨著以下的因素而改變：

· 範圍界線。
· 與被連結的空間造型有關連的造型。
· 尺度、比例、光線和景觀等品質條件。
· 朝向走道方向開放的出入口形式。
· 隨著樓梯和斜坡而產生的高程上的轉變。

動線空間可能是：

圍塑的

形成一條公共走廊或私密的走道，從入口處並藉由牆壁與其所連結的空間產生關連。

朝單側開放的

形成陽台或者走道，提供與連結空間之間的視覺和空間連續性。

朝兩側開放的

形成柱廊式的通道，使之與穿越空間之間具有實質上的延伸性。

動線空間的寬度和高度應該與其類型和移動量成比例。在公共走廊、私密的門廳、服務通道之間，應該有明顯的尺度區別。

一條狹窄、具有圍塑性的通道，自然會有使人往前移動的動力。如果想要塑造一個與駐足、休息、觀賞景觀等活動不同且更具流通性的走道，就可以採用窄通道，否則，就應該採用比較寬的走道。通道的寬度也可以利用與穿越空間相互結合的方式來加大。

在一個大型空間中，動線可以是隨機的、不具特定造型或者未經定義的，它可以由空間中的活動和家具的安排方式來決定。

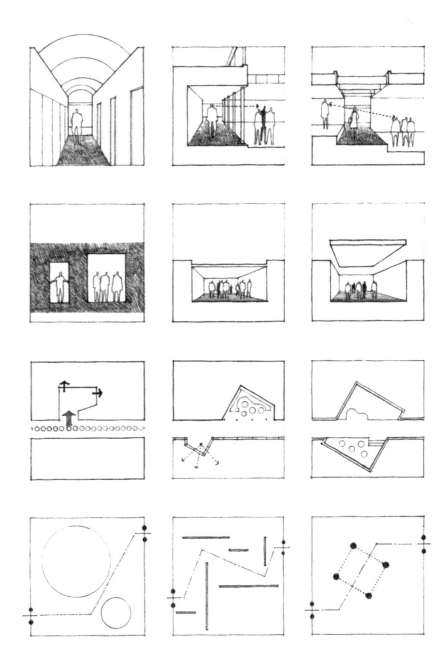

動線空間的造型

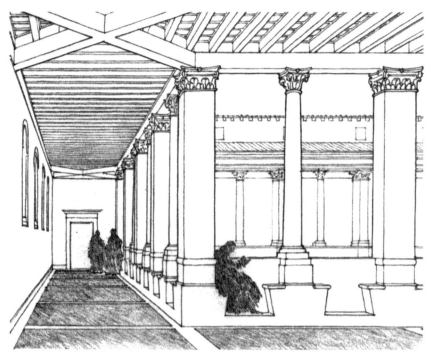

Cloister, **St. Maria della Pace**, Rome, 1500–1504, Donato Bramante

Hallway of **Okusu Residence**, Todoroki, Tokyo, 1976–1978, Tadao Ando

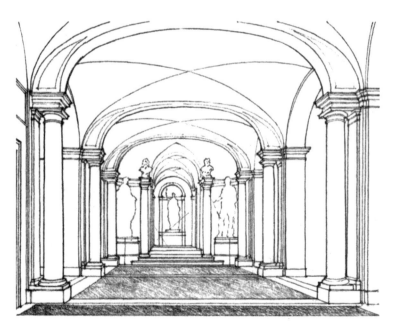

Vestibule of a Renaissance palace

建築物中的不同動線空間造型案例。

建築物門廳以開放的柱廊
與室內空間相連，並以落地窗和
室外庭院相接。

Raised hall, **Residence in Morris County**, New Jersey, 1971, MLTW

動線空間的造型

樓梯可以提供建築物樓層之間或者室外空間之間的垂直移動方式。必須由級高和級深來決定的樓梯斜度，應該和人體的移動及行為能力成比例。如果樓梯斜度太過陡峭，就可能使人在上樓梯的時候感覺到身體上的疲憊和心理上不願使用的感覺，並且會在下樓梯時產生危險；如果樓梯斜度太過平坦，就必須使級深的深度適合我們的步伐。

樓梯的寬度必須夠寬，使之適應人的穿越行為，此外，任何家具或設備都必須搬離樓梯面上。樓梯的寬度也可以為樓梯的公共性或者私密性提供一些暗示性。寬而淺的樓梯通常具有邀請作用，窄而深的樓梯則可能將人引導至一個私密的空間。

上樓的行為可以傳達出私密、分離或分開的感覺，下樓則暗示著往安全、被保護的、穩定的地面層移動。

樓梯平台會打斷樓梯的行進，使之能夠轉變方向。平台也可以提供休息、進入樓梯、或者從樓梯眺望出去的機會。樓梯平台的位置和樓梯的斜度，將會決定人們上下樓梯的節奏和律動。

可以改變高程位置的樓梯，也可以用來加
強動線的移動、打斷、以及行進方向的改變，
或者將人引導至前方的主要空間之中。

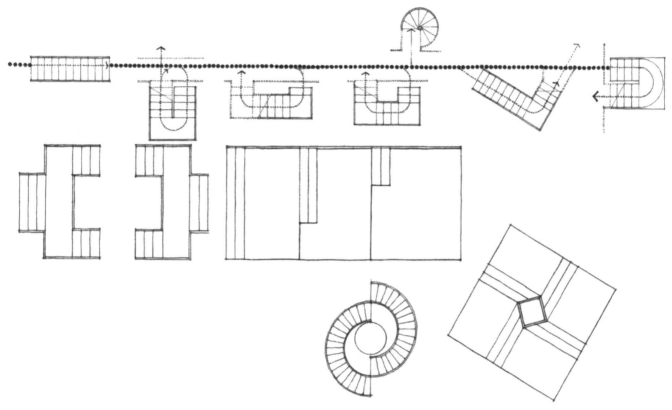

階梯的配置樣式可以決定我們上下樓梯的方
向。以下就是幾種基本的階梯樣式：

- 直梯。
- L 形梯。
- U 形梯。
- 圓形梯。
- 螺旋梯。

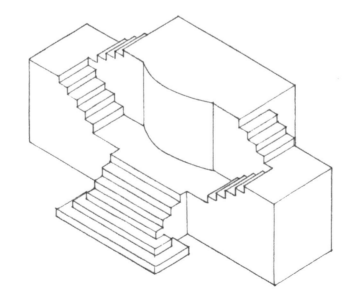

動線空間的造型

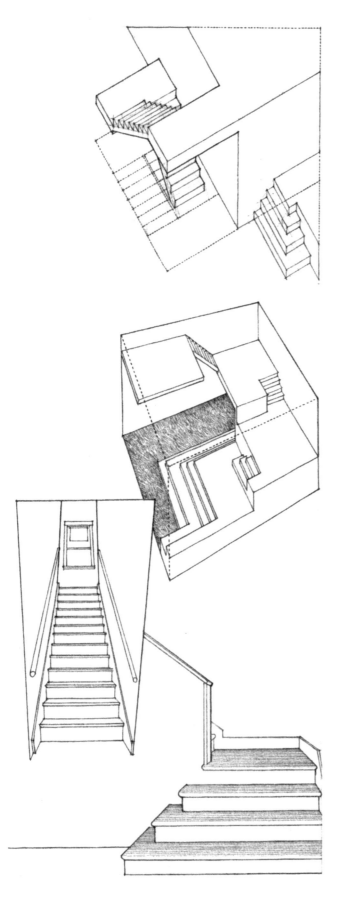

樓梯所佔據的空間可以是很大的,但是其造型必須與室內空間相互協調。它可以呈現附加的造型,或者形成一個具有量體感的實體,刻畫出空間中的移動和休憩等活動。

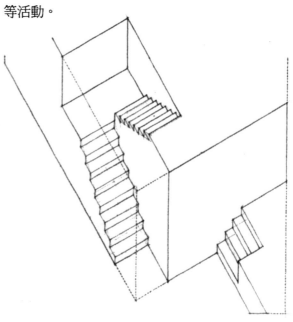

樓梯可以沿著空間的某個邊上配置,也可以圍繞空間四周或者填滿在某個空間之內。它可以形成空間的邊界,或者延伸出幾個台階,提供坐下或者其他活動之用。

樓梯是一種可以在狹窄的豎軸空間中,沿著牆面爬升的建築元素,並藉此進入另一個私密空間或表達不便進入的特性。

此外,當可以在接近樓梯時看到樓梯平台的話,就具有邀請進入的感覺,這種感覺也可以藉由在樓梯底部層層加寬的梯級來塑造。

樓梯可以塑造出邊
緣感或空間邊界的迂迴
盤旋感。

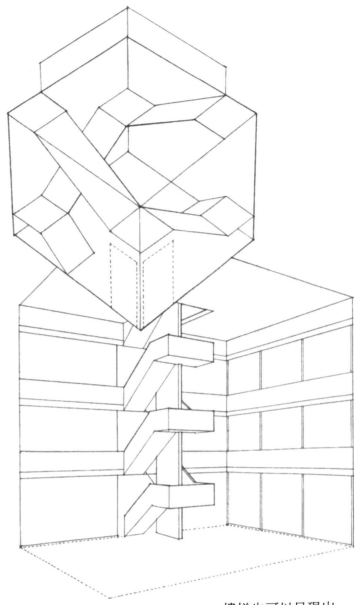

樓梯也可以呈現出一
種雕塑形式,它可以與某個
邊緣相連,或者獨立配置在
空間之中。

樓梯可以是空間中的一種組織元素,藉
此將建築物或戶外空間中的不同高層空間
組織起來。

動線空間的造型

樓梯具有三度空間的造型，可以使人在上下樓梯時，產生三度空間的感覺。當我們將之視為一個雕塑、某個空間中的獨立元素、或者貼附在一道牆面上的物件時，就可以利用到這種三度空間上的感覺。再者，樓梯空間本身也可以是一個尺寸超大且精緻的建築元素。

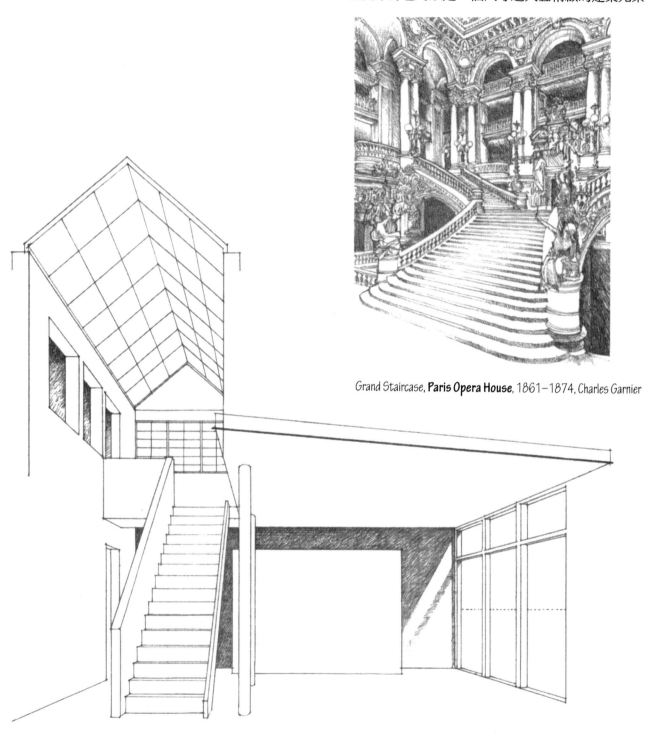

Grand Staircase, **Paris Opera House**, 1861–1874, Charles Garnier

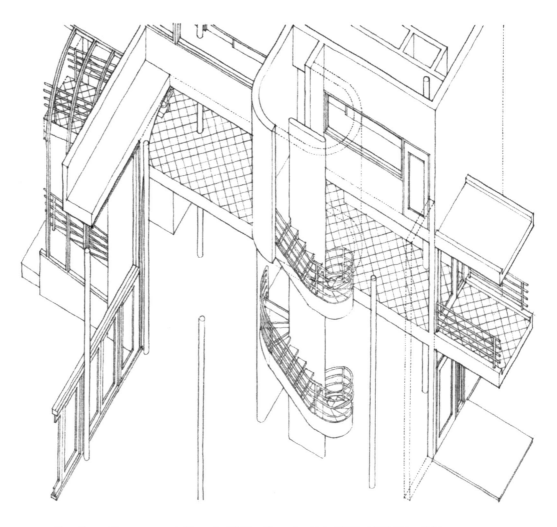

Plan oblique of living room stair, **House in Old Westbury**, New York, 1969–1971, Richard Meier

Vitruvian man, Leonardo da Vinci

6
比例和尺度

　　"…在 Villa Foscari 中，你可以看到許多分隔空間的
牆壁厚度，這些空間都具有個別的限制和精確的造型。
如果在大廳中央展開雙臂來測量，得知某個正方形空間
的尺寸為 16 × 16 呎，這個空間位於一個比較小的長方
形空間（12 × 16 呎）以及另一個大小為其二倍的空間（16
× 24 呎）中間。在與正方形空間接觸的連接面上，比較
小的空間具有比較長的連接牆面，而比較大的空間則具
有比較短的接觸面。Palladio 極力強調 3：4，4：4 和 4：
6 這些簡單的比例，因為這些比例數值是從音樂的和諧性
中找出來的。中央大廳的寬度也是以 16 呎為基礎的。它
的長度比較不精確，因為該空間尺寸必須再加上牆壁厚
度才可以。在這個連續的組合中，會因為中央大廳的極
高高度而產生特殊的效果，高聳的圓頂天花板則使旁側
的空間出現夾層。但是你可能會問：訪客真的會體會到
這些比例嗎？答案是肯定的－他們所體驗的不是精確的
尺度，而是藏在這些設計手法背後的基本想法。你可以
接受到一簡潔明快的組成方式，在此中，每一個空間都
代表著一種融入整體的想法。你也會感覺到空間和尺寸
是有關連的。沒有任何東西是瑣碎的，有的只是巨大的
主體。"

Steen Eiler Rasmussen

Experiencing Architecture

1962

比例和尺度

　　本章將會討論與比例和尺度有關的議題。尺度代表和某個參考標準比較之下所得到的尺寸，或者可以說是與其他物體比較而得的大小；而比例則是某個部分與其他部分或者整體之間的適當性或協調關係。這個關係可能不只是代表大小關係，也是數量或程度上的關連。當決定物件的比例時，設計者通常都會有許多選擇，其中的一些選擇是取自於材料的本性，例如建築材料和受力的關係以及材料的製造方式等等。

所有的建築材料都具有不同的彈性、硬度和耐久性等特質。材料也具有極限強度，超過這個強度時，材料就會產生破裂、折碎或倒塌等現象。因為材料所承受的自身應力是因為重力而起的，而此重力會隨著材料大小而增加，因此，所有材料都有合理的極限尺寸。舉例來說，4 吋厚、8 呎長的石板可以合理地承受自身重量並且被當成跨越二個支點的橋樑。但是，如果尺寸增加四倍，增為 16 吋厚和 32 呎長，就可能會因其自重而產生倒塌現象。即使像鋼筋一樣堅固的材料，也有在它的極限強度範圍內無法超越的跨度。

所有的材料也都有合理的比例，這個比例是因為材料本身的強度和弱點所產生的。舉例來說，磚材的壓力強度必須視數量而定。因此，這種材料必須經由造型體積的計算來估計強度。諸如鋼筋等壓力和張力強度都很高的材料，則能形成線狀梁柱以及平面的鋼板材料。木材是一種具有彈性和塑性的材料，可以用來當成支柱和梁、木板，並且可以用來當成構築木屋的各式材料。

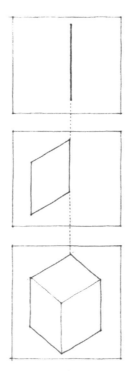

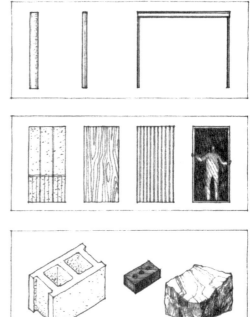

結構比例

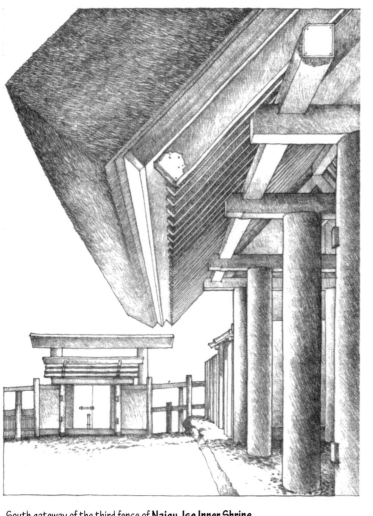

South gateway of the third fence of **Naigu, Ise Inner Shrine**,
Mie Prefecture, Japan, A.D. 690

在建築構造中，結構元素必須跨越空間並且將其載重透過垂直支撐傳遞至建築物的基礎系統。這些構件的尺寸和比例與其所扮演的結構角色有關，因此，可以用來當成該空間尺寸的視覺指標。

舉例來說，梁可以將其載重水平地跨越空間傳至垂直支撐上。如果梁的跨度或載重加倍，它所承受的彎曲應力就可能會加倍，因此，也可能會導致崩塌現象產生。但是，如果它的深度加倍，其強度就可能增加四倍。因此，深度是梁構件最重要的尺寸，而深跨比則是其所扮演的結構角色的評量指標。

同樣地，如果柱子的載重和空間高度增加時，它的厚度也必須增加。梁柱一起形成一個可以定義出空間模距的結構構架。梁柱的尺寸和比例，構成空間尺度和結構層級。最明顯的例子就是由小梁來支撐擱柵、大梁再支撐小梁。當結構的載重和跨距增加時，每一個結構構件的尺寸都必須增加。

諸如承重牆、樓板和屋頂版、穹窿、圓頂等其他結構構件的比例，也會因為材料本身的特性而產生結構系統上的視覺暗示性。壓力強度比較高但是彎曲應力相對較弱的磚石牆，必須比承受相同載重條件的鋼筋混凝土牆還厚。在載重量相同的情況之下，鋼柱的尺寸會比木柱小。四吋厚的鋼筋混凝土板的跨度距離，則比四吋厚的木板大許多。

結構所仰賴的不是材料的重量和硬度，而是它的幾何穩定度。就像是在薄膜結構或者空間構架中，其構件尺寸可以細薄至無法再圍塑一個空間為止。

木和磚
Schwartz House, Two Rivers, Wisconsin, 1939, Frank Lloyd Wright

薄膜
Roof of **Olympic Swimming Arena**, Munich, Germany, 1972, Fred Otto

鋼材
Crown Hall, Illinois Institute of Technology, Chicago, 1956, Mies van der Rohe

製造比例

標準窗戶單元

許多建築構件的尺寸和比例並不只是由其結構特性和功能來決定,也必須取決於這些材料的製造過程。因為這些構件是在工廠中大量製造的,所以,各個製造商也會有標準的製造尺寸或工業標準。

舉例來說,混凝土磚和一般的紅磚都可以被當成建築中的單元模距材料。雖然這二種材料的尺寸不同,但是二者的比例基礎類似。夾板和其他版狀材料也可以被製成具有固定比例的模距單元。鋼構件則具有鋼材製造商和美國鋼構協會所認可的固定比例。門窗製造廠商也會設定門窗構件單元的比例。

因為這些材料終將集合在一起,並且適當地嵌入建築構造中,因此,具有標準尺寸和比例的工廠製材料,將會影響到其他材料的尺寸、比例和空間。標準的門窗單元必須配合磚石開口的模距尺寸。木材、金屬短柱及擱柵則必須配合模距材料的尺寸和比例。

即使必須考慮材料本身的特性、結構功能或者製造程序等限制，但是，設計者仍然具有控制建築內外造型和空間比例的能力。空間平面是正方形或矩形的、尺度是私密或公共的、是否必須利用比一般正立面更高聳的方式來描述建築物，都是由設計者來決定的。但是，這些決定的基礎是什麼？

400 平方呎

如果某個空間面積需求爲 400 平方呎，其長度－寬度比和長度－高度比爲何？當然，空間機能和其中的活動性質也會影響到它的造型和比例。

正方形空間具有四個相等的邊，其本質上是穩定的。如果它的長度增加至大於寬度許多時，就會具有更大的動態感。正方形和長方形等空間形狀，必須由該場所內的活動性質來定義，但是，線形的空間比較有移動感，可以被分成數個活動區域。

諸如結構等技術因素，也會限制空間中的一個或多個尺寸。該空間的室外環境或鄰近的室內空間，也會對它的造型產生影響。空間尺度的決定方式也可以回溯到另一個時空，藉此模擬出該空間的比例。或者，也可以依據美學和視覺判斷能力，來決定該空間與其他部分或者建築整體之間的比例關係。

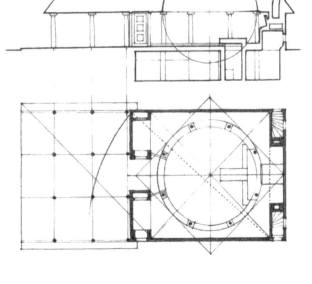

Woodland Chapel,
Stockholm, Sweden, 1918–1920, Erik Gunnar Asplund

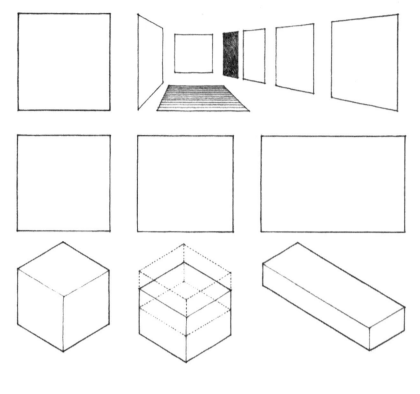

$$比率: \frac{a}{b}$$

$$比例: \frac{a}{b} = \frac{c}{d} \quad 或 \quad \frac{a}{b} = \frac{b}{c} = \frac{c}{d} = \frac{d}{e}$$

比例代表二個相同的比率，在上述公式的四個數字中的第一個數字（a）除以第二個數字（b），等於第三個數字（c）除以第四個數字（d）。

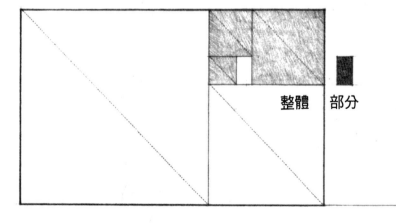

整體　部分

事實上，我們對於建築上的實質尺寸、比例和尺度的感覺，都是不精確的，因為它們會受到透視、距離、文化偏見等因素影響而被扭曲，因此，很難以主觀而精確的方式來控制及預測。

造型尺寸上的微小差異更是難以辨別。在定義上，正方形具有四個等長的邊和四個直角，矩形則可能相當接近正方形，也可能與正方形差異極大。它可能呈現出長、短、粗短或矮胖狀，端賴我們的視點位置而定。我們可以利用這些視覺感受上的差異來塑造一個造型，而這也是我們對這些比例的感受。然而，這並不是一種精確的科學。

如果依據比例系統而訂定的精確設計尺寸和關係，並無法同樣精確地被每一個人所感受，為什麼比例系統仍然是有用的，而且在建築設計上仍然具有特殊的重要性呢？

所有比例理論的目的，都在於在視覺構造中，為構件元素塑造出一種秩序與和諧感。根據歐幾里德（Euclid）的說法，比率代表二個類似物件之間的定量比較，比例則代表相等的比率。因此，任何比例系統皆具有比率特性，也就是從一個比率轉換成另一個比率的恆久特質。藉此，比例系統建立了建築物某個部分與其他部分、或者與整體之間一致的視覺關係。雖然一些不經意的觀察者可能不會立即感受到這些關係，但是他們卻能透過一系列重複的體驗來感覺、接受，甚至認可這種視覺上的秩序。過了一段時間之後，我們就可以開始體會部分中的整體以及整體中的部分感覺。

比例系統超越了建築造型和空間上的機能性與技術性判斷，提供了尺寸上的美學理論。藉由將個別的建築部分統整成相同比例的方式，可以將許多建築設計元素統合起來。它們可以產生空間序列中的秩序感，並且強化其連續性；也可以建立室外和室內建築元素之間的關係。

在歷史過程中，曾經發展出一些不同的比例理論系統。各個系統的設計理論和想要傳達的理念都是相同的。雖然實際的系統會因為時間而改變，但是，其中的原則和對於設計者的價值，卻仍然是永恆不變的。

比例理論

- 黃金分割

- 柱式

- 文藝復興時期的理論

- 模矩

- 間

- 人因工學

- 尺度　　用來決定量測標準和尺寸的固定比例

比例方式

算術的　$\dfrac{c-b}{b-a}=\dfrac{c}{c}$　　（e.g.,1,2,3）

幾何的　$\dfrac{c-b}{b-a}=\dfrac{c}{b}$　　（e.g.,1,2,4）

調和的　$\dfrac{c-b}{b-a}=\dfrac{c}{a}$　　（e.g.,2,3,6）

黃金分割

黃金分割的幾何構築方式：第一步是延伸，其次則是分割。

AB = a

BC = b

Ø = 黃金分割

$$Ø = \frac{a}{b} = \frac{b}{a+b} = 0.618$$

比例上的數學系統源自於畢達哥拉斯（Pythagorean）"一切皆由數字而來"的概念，以及特定的數字關係產生宇宙的和諧結構這個觀念。在這些關係之中，早自遠古時代就已經被採用至今的比例理論，就是黃金分割。希臘人發現了黃金分割在人體上所展現的比例關係原則，他們相信人類和他們所信奉且安置於神龕中的神，都屬於一種更高的宇宙秩序，於是，他們將相同的比例關係運用在寺廟結構上。文藝復興時期的建築師也將黃金分割運用在他們的作品中。近幾年來，則有柯比意（Le Corbusier）將其模距系統建立在黃金分割理論上。黃金分割理論至今仍然持續地被運用在建築學中。

黃金分割可以被定義成二個線段之間的比率，或者二個平面形狀之間的尺寸關係。其中，較小數字和較大數字之間的比率，以及較大數字與總和之間的比率是相同的。我們可以用代數公式表達如下：

$$\frac{a}{b} = \frac{b}{a+b}$$

黃金分割具有一些明顯的代數和幾何性質，這些特性存在於建築中，也存在於許多有生命的有機結構中。任何以黃金分割為基礎的變化，都是以附加和幾何方式為主的。

另一個與黃金分割相當接近的變化方式，就是費氏數字序列（Fibonacci）：1，1，2，3，5，8，13…。每一個數字都是前面兩個數字的總和，二個連續數字之間的比率則大約和黃金分割相同，可以隨著這個序列規則將數字推向無限大。

在數字序列 1，$Ø^1$，$Ø^2$，$Ø^3$，…$Ø^n$ 中，每一個數字都是前兩個數字的總和。

依據黃金分割比例理論來設定邊長的長方形，被稱爲黃金矩形。如果依照該長方形的短邊構築一個正方形，剩餘的部分就會成爲一個比較小的黃金矩形。這個步驟可以無限制地重複，產生漸變且有層次的正方形和黃金矩形。在這個變形的過程中，每一個分割部分都和其他部分類似，也會和原來的長方形相似。本頁的圖說，顯示出這種以黃金分割爲基礎的附加和幾何式成長方式。

$$\frac{AB}{BC} = \frac{BC}{CD} = \frac{CD}{DE} \cdots\cdots = \varnothing$$

$$AB + BC = CD$$
$$BC + CD = DE$$

etc.

黃金分割

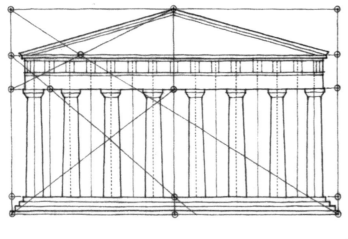

The Parthenon, Athens, 447–432 B.C., Ictinus and Callicrates

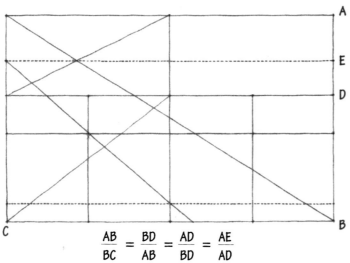

$$\frac{AB}{BC} = \frac{BD}{AB} = \frac{AD}{BD} = \frac{AE}{AD}$$

這二張圖說明了帕特農神殿正立面的黃金分割比例運用原則。有趣的是，當我們將立面放置到黃金矩形中開始分析時，卻出現二種可以證明黃金分割比例存在於該立面構件和尺寸上的分析方式。

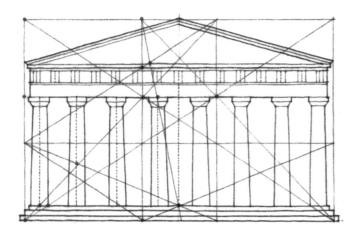

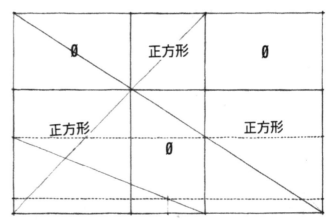

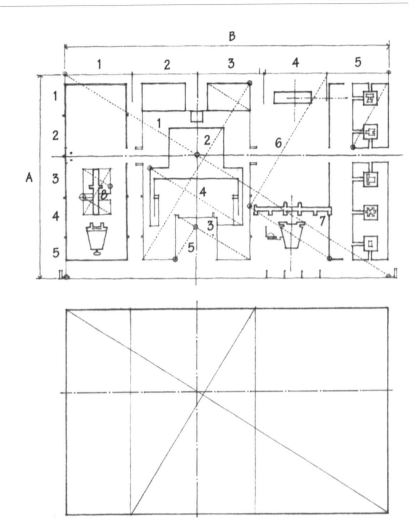

World Museum (Project), Geneva, 1929, Le Corbusier

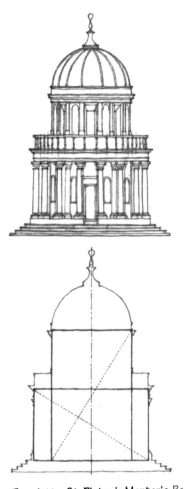

Tempietto, St. Pietro in Montorio, Rome,
1502–1510, Donato Bramante

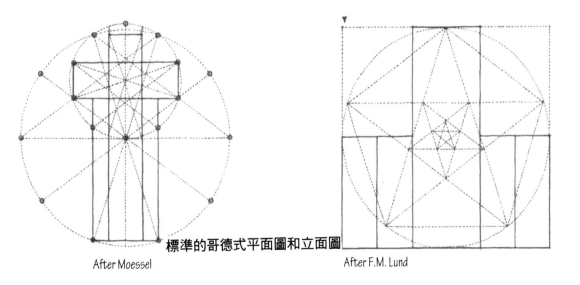

After Moessel

標準的哥德式平面圖和立面圖

After F.M. Lund

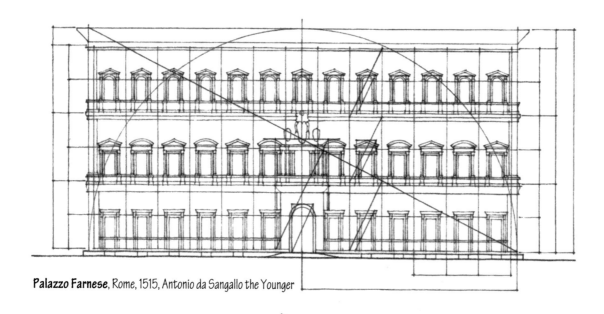

Palazzo Farnese, Rome, 1515, Antonio da Sangallo the Younger

The Pantheon, Rome, A.D. 120–124

如果兩個矩形的對角線是相互平行或彼此垂直的，就代表這二個矩形具有相同的比例。這些代表元素排列方式相同的對角線，被稱為基準線。這些線條曾經出現在之前所討論過的黃金分割中，但是，它們也可以用來控制其他比例系統中的比例和構件配置方式。柯比意（Le Corbusier）在 "Towards a New Architecture" 中說：

"基準線是用以與反覆無常的造型相抗衡的保證；它是一種可以使所有的作品產生熱情的工具⋯，它賦予作品更多的韻律特質。基準線以一種有形的數學形式產生可靠的秩序感。選擇基準線將可以使設計工作固定在基礎的幾何原則上⋯。它是一種目標工具，而不是秘訣處方"。

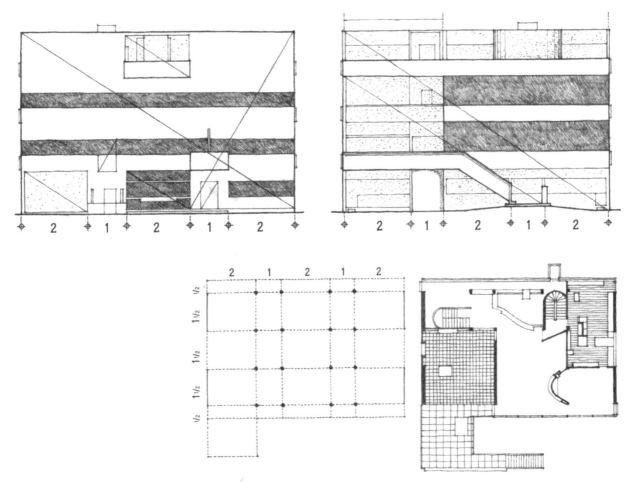

Villa Garches, Vaucresson, France, 1926–1927, Le Corbusier

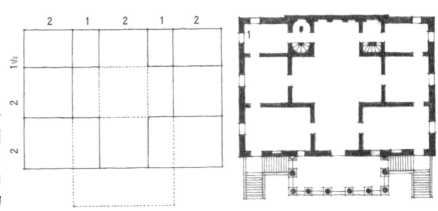

Villa Foscari, Malcontenta, Italy, 1558, Andrea Palladio

Colin Rowe 在 1947 年所寫的論文：
"The Mathematics of the Ideal Villa"
中，指出了存在於帕拉底恩（Palladian）
所設計的別墅和柯比意（Le Corbusier）
所設計的另一棟別墅之間的類似空間分
割手法。雖然二棟別墅皆具有相似的比例
系統以及更高等的數學秩序關係，但是，
帕拉底恩（Palladian）所設計的別墅是由
一些形狀固定且具有和諧的相互關係的
空間所組成的；而柯比意（Le Corbusier）
所設計的別墅則是由幾個利用樓板和屋
頂版等水平構件定義出來的自由空間所
組成的，這些空間的形狀不同，並且不對
稱地排列在每一層樓中。

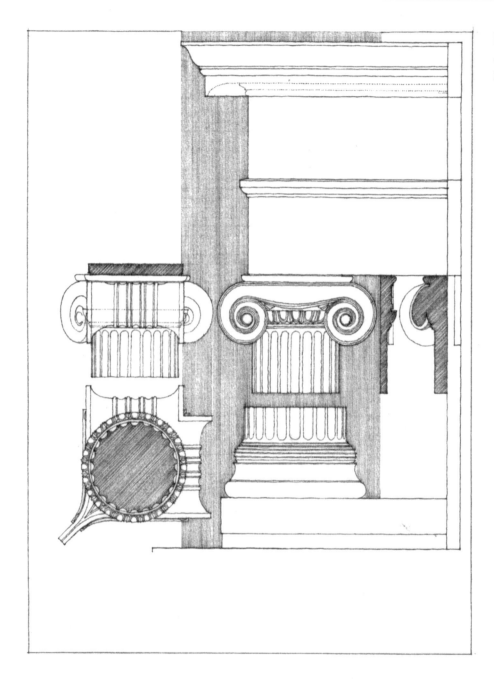

Ionic Order, from the Temple on the Ilissus, Athens, 449 B.C., Callicrates. After a drawing by William R. Ware.

對於古典希臘和羅馬來說，柱式代表完美地呈現出美感與和諧的構件比例。基本的尺寸單位就是柱子的直徑，這個模矩可以用在軸系、柱頂、下方基座、上方柱頂線盤、以及最小的細部構件上。柱間－柱子和柱子之間的間距系統－就是以柱子直徑為尺寸基礎的。

雖然柱子的尺寸會因為建築物的範圍而有所不同，但是，其中的柱式卻不是以一個固定的量測單位為基礎的。再者，其目的在於確保任何一棟建築物的部分構件和整體之間，皆具有適當而和諧的比例關係。

在奧古斯都（Augustus）時期，Vitruvius 就曾經研究一些與 "柱式" 有關的實際案例，並且在他的論文 "The Ten Books on Architecture" 中，針對這些案例提出他認為 "理想而完美" 的比例。Vignola 將這些規則運用在義大利的文藝復興時期，而他所發展出來的 "柱式" 原則，也是至今最為著名的。

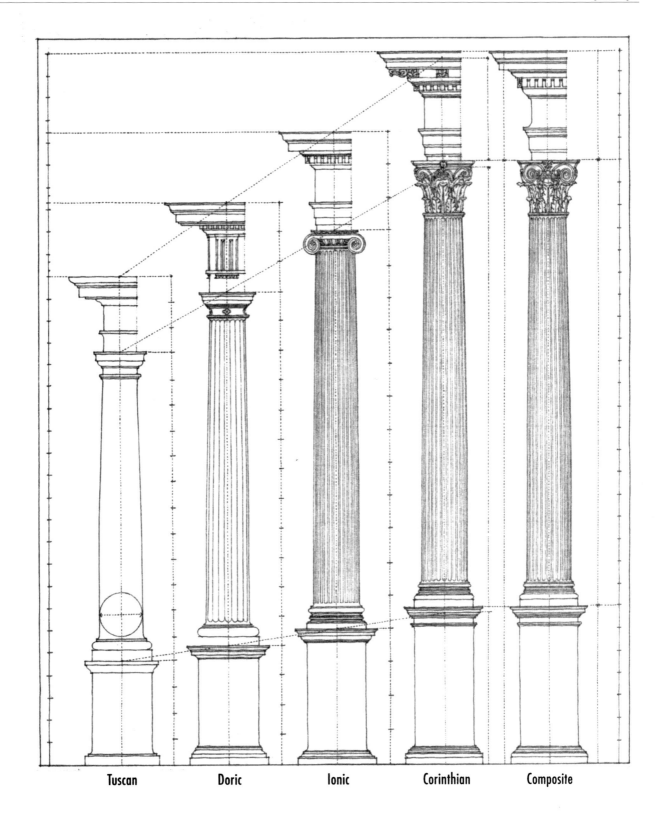

Tuscan Doric Ionic Corinthian Composite

柱式

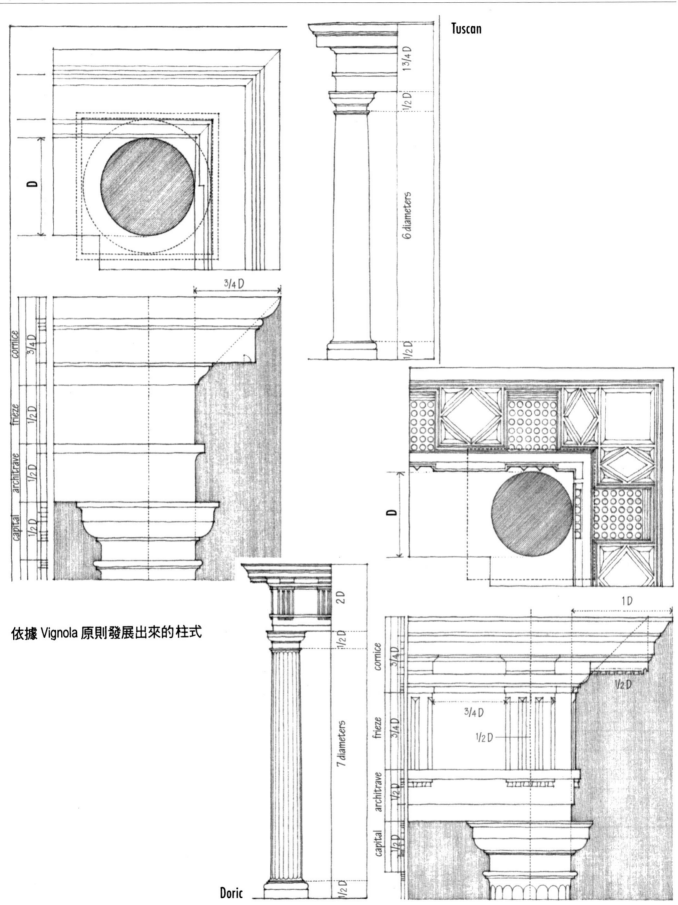

依據 Vignola 原則發展出來的柱式

Tuscan

6 diameters

1³/4 D

1/2 D

1/2 D

D

3/4 D

cornice 3/4 D

frieze 1/2 D

architrave 1/2 D

capital 1/2 D

D

1 D

Doric

7 diameters

2 D

1/2 D

1/2 D

cornice 3/4 D

3/4 D

1/2 D

frieze 3/4 D

1/2 D

architrave 1/2 D

capital 1/2 D

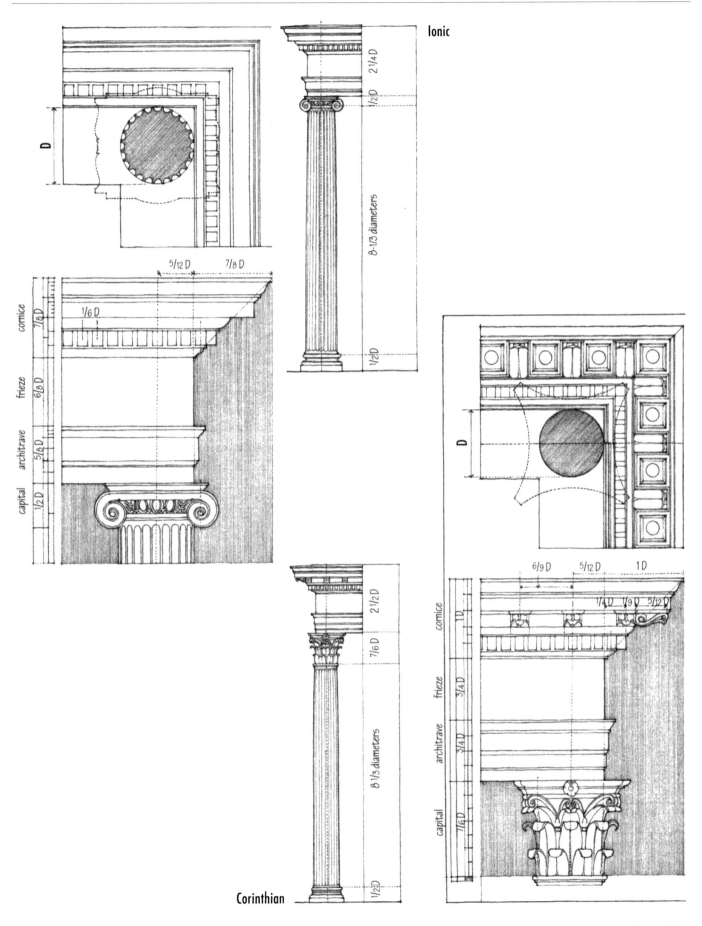

Ionic

2 1/4 D

1/2 D

8-1/3 diameters

1/2 D

5/12 D 7/8 D

cornice 7/8 D
1/6 D

frieze 6/8 D

architrave 5/8 D

capital 1/2 D

2 1/2 D

7/6 D

8 1/3 diameters

1/2 D

Corinthian

D

6/9 D 5/12 D 1 D

cornice 1 D
1/4 D 1/9 D 5/12 D

frieze 3/4 D

architrave 3/4 D

capital 7/6 D

柱式

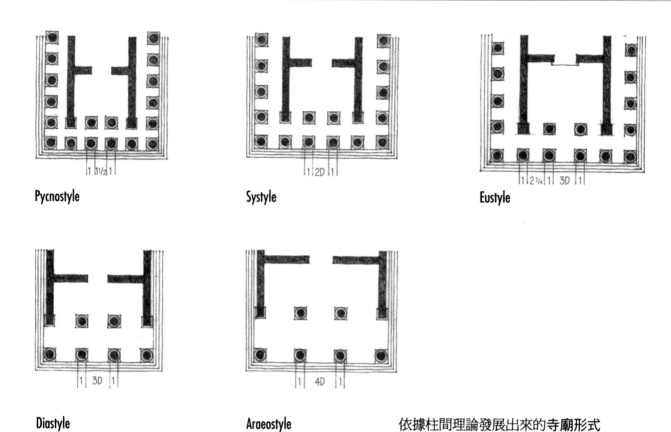

Pycnostyle

Systyle

Eustyle

Diastyle

Araeostyle

依據柱間理論發展出來的**寺廟**形式

在 Vitruvius 比例原則中的柱子直徑、高度和間距關係

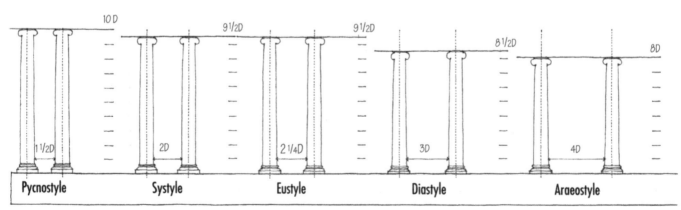

Pycnostyle　　Systyle　　Eustyle　　Diastyle　　Araeostyle

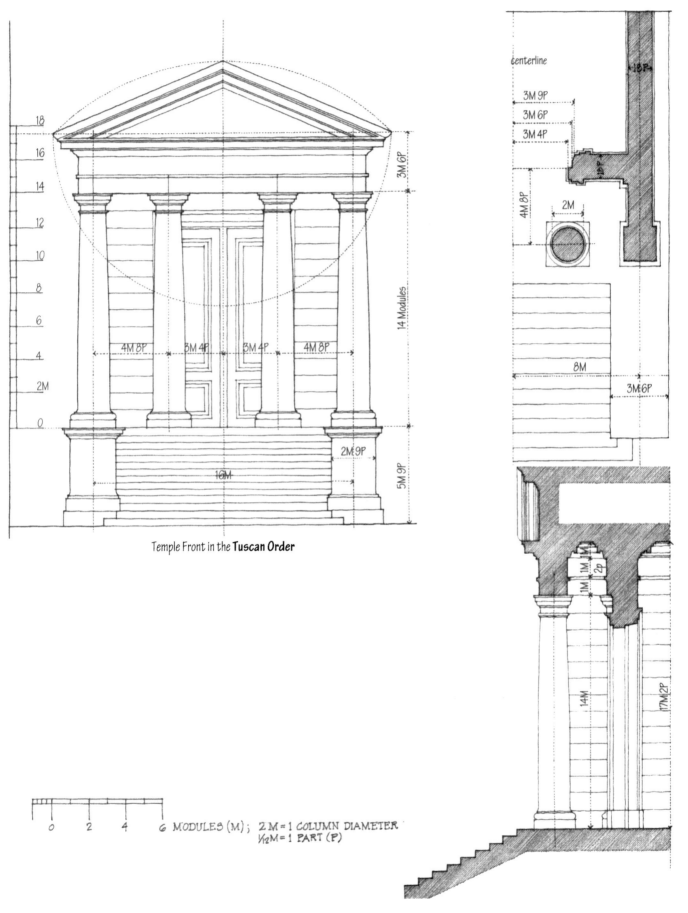

Temple Front in the **Tuscan Order**

0 2 4 6 MODULES (M); 2 M = 1 COLUMN DIAMETER
1/12 M = 1 PART (P)

文藝復興時期的理論

St. Maria Novella, Florence, Italy.
Albert 為一棟哥德式教堂（1278－1350）設計的文藝復興式正立面（1456－1470）。

畢達哥拉斯（Pythagoras）發現，希臘音樂系統中的諧和，可以用 1，2，3，4 等簡單的數字和 1：2，1：3，2：3，3：4 等比例來表達。這個關係使得希臘人相信，他們已經找到了能夠解開遍及宇宙各處的神秘和諧現象之鑰。畢達哥拉斯（Pythagoras）主義的內容是："每一件事情都是依照數字安排的"。隨後，柏拉圖（Plato）將畢達哥拉斯（Pythagoras）的數字美學主張發展成比例美學。他將簡單的數字變成二次方和三次方，產生出 1，2，4，8 和 1，3，9，27 等平方及立方比例數字。對於柏拉圖（Plato）來說，在這些數字和比例中，不僅包含了希臘音樂尺度中的和諧感，也陳述出宇宙的和諧結構。

文藝復興時期的建築師相信，他們所設計的建築物屬於可以回溯到希臘數學比例系統的更高等的秩序等級。就像是希臘人認為音樂可以用幾何方式轉變成聲音一樣，文藝復興時期的建築師也相信建築可以藉由數學方式轉換成空間單元。他們將畢達哥拉斯（Pythagoras）的理論運用在希臘音樂間隔比例中，藉此發展出足以成為建築比例基礎的完整數字比率。這一序列的比率數字不僅能夠出現在空間或立面尺寸上，也可以呈現在序列空間或者整個平面的結合比例上。

Francesco Giorgi 在 1525 年繪製的圖，該圖說明了將畢達哥拉斯（Pythagoras）理論運用在希臘音樂間隔中的連鎖序列比例圖。

7 個理想的空間平面形狀

帕拉底歐（Andrea Palladio）（1508-1580）可能是義大利文藝復興時期最具影響力的建築師。他在 1570 年首次出版的 "The Four Books on Architecture" 一書中，遵循著 Alberti 和 Serlio 等前輩的步伐，提出了七個 "最美麗且具有調和比例的空間形狀"。

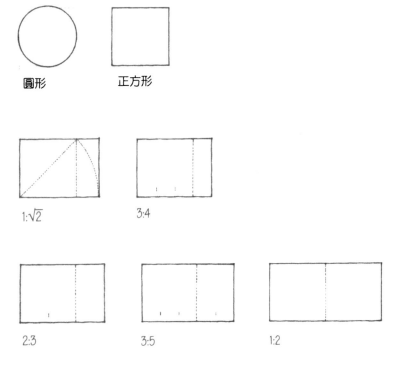

圓形　　　　正方形

1:√2　　　　3:4

2:3　　　　3:5　　　　1:2

空間高度的訂定

帕拉底歐（Palladio）也提出了一些訂定空間高度的方法，使空間高度和空間的寬度與長度成比例。平屋頂空間的高度應該與其空間寬度相同。具有圓頂天花板的正方形空間的高度，則應比其寬度還大上三分之一。對於其他的空間來說，帕拉底歐（Palladio）則利用畢達哥拉斯（Pythagoras）的理論，以便決定這些空間的高度。因此，出現算術式、幾何式、調和式等三種方法：

算術式：

$$\frac{c-b}{b-a}=\frac{c}{c}(\text{e.g.,}1,2,3\cdots \text{或} 6,9,12)$$

幾何式：

$$\frac{c-b}{b-a}=\frac{c}{b}(\text{e.g.,}1,2,4\cdots \text{或} 4,6,9)$$

調和式：

$$\frac{c-b}{b-a}=\frac{c}{a}(\text{e.g.,}2,3,6\cdots \text{或} 6,8,12)$$

在每一種案例中，空間高度皆介於寬度（a）和長度（c）的平均值（b）之間。

文藝復興時期的理論

"美麗來自於造型，個別造型必須與整體相符，也必須與其他造型配合；藉此，結構將會呈現出一個完整的整體，其中的每一個構件都與其他構件相互配合，所有構件組合起來，就成為你想要的造型。"

帕拉底歐（Andrea Palladio），*"The Four books on Architecture"*，第 1 冊第 1 章。

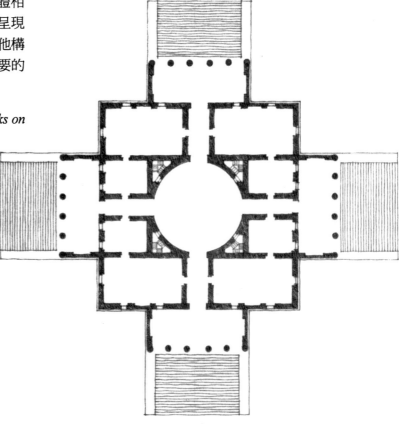

Villa Capra (The Rotunda), Vicenza, Italy, 1552–1567, Andrea Palladio
12 x 30, 6 x 15, 30 x 30

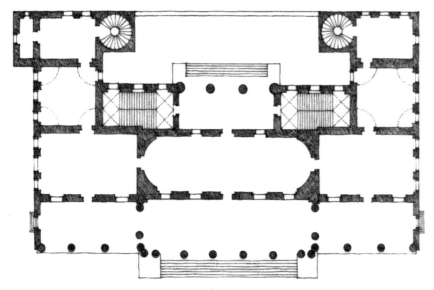

Palazzo Chiericati, Vicenza, Italy, 1550, Andrea Palladio
54 x 16 (18), 18 x 30, 18 x 18, 18 x 12

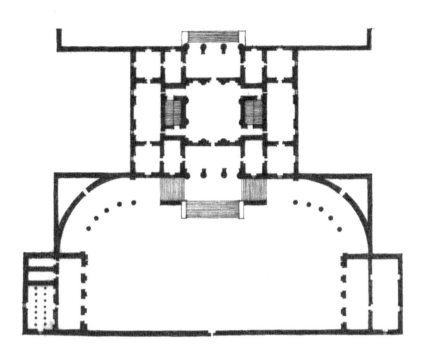

Villa Thiene, Cicogna, Italy, 1549, Andrea Palladio
18 x 36, 36 x 36, 36 x 18, 18 x 18, 18 x 12

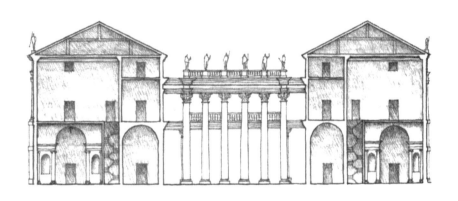

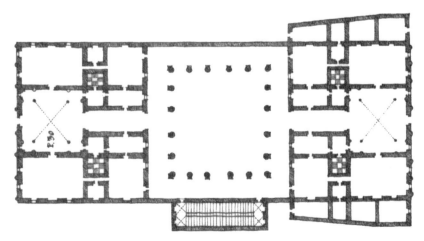

Palazzo Iseppo Porto, Vicenza, Italy, 1552, Andrea Palladio
30 x 30, 20 x 30, 10 x 30, 45 x 45

模矩

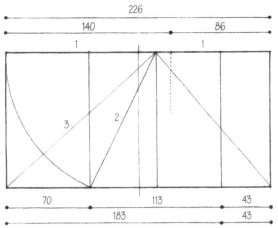

柯比意（Le Corbusier）發展出一種模矩系統來敘述"物件所存在的尺寸"秩序。他觀察希臘人、埃及人以及其他文明種族的測量方法，並且認為"其中蘊含無限精細和豐富，因為他們推演出可以使人產生親切、高貴、堅定感的比例，並且分析出人體造型的數學式。其中得以使我們產生感動的和諧來源，就是美麗。"因此，他將他的測量工具—模矩—建立在數學〔黃金分割和費氏數字序列（Fibonacci）的美感尺寸〕和人體比例（機能尺寸）上。

柯比意（Le Corbusier）於 1942 年開始他的研究工作，並且在 1948 年出版了"The Modulor：A Harmonious Measure to the Human Scale Universally Applicable to Architecture and Mechanics"一書。該書的第二冊"Modulor II"則於 1954 年發行。

依據黃金分割比例，此基本格子具有三個數字：113，70 和 43。

$$43＋70＝113$$
$$113＋70＝183$$
$$113＋70＋43＝226（2×113）$$

113，183 和 226 定義出圖中人形所佔據的空間。從 113 和 226 中，柯比意（Le Corbusier）發展出"紅藍兩套數字序列"，將尺度減小為與人體身材成比例關係的序列數字。

柯比意（Le Corbusier）認為，模矩不只具有
與生俱來的和諧感，也是一種可以掌控長度、表
面、量體的測量系統，並且可以"符合任何一處的
人體尺度"。它也可以"將自己導向無限種結合方
式；可以確保多樣變化中的一致性…這也就是所
謂的數字奇蹟"。

模矩

在柯比意（Le Corbusier）的主要作品中，最能證明他的模矩理論的，就是位於法國馬賽市的馬賽公寓（United' Habitation in Marseilles）。他將 15 個與人體尺度有關的模矩數字，帶入一個 140 公尺長、24 公尺寬、70 公尺高的建築空間中。

柯比意（Le Corbusier）利用這些圖來說明一些可以從模矩系統中得到的建築比例和表面區塊尺寸。

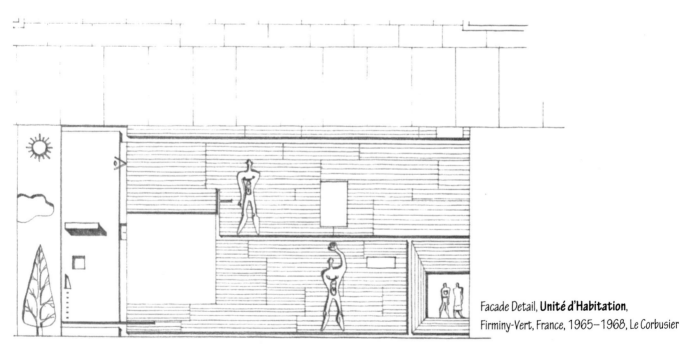

*Facade Detail, **Unité d'Habitation**, Firminy-Vert, France, 1965–1968, Le Corbusier*

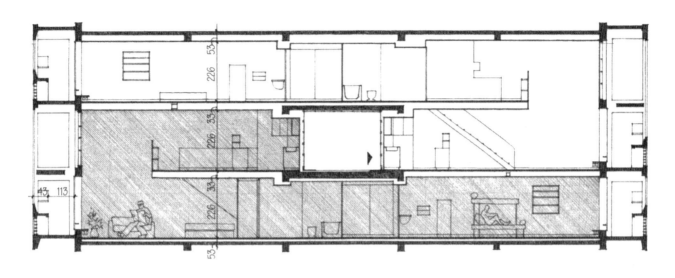

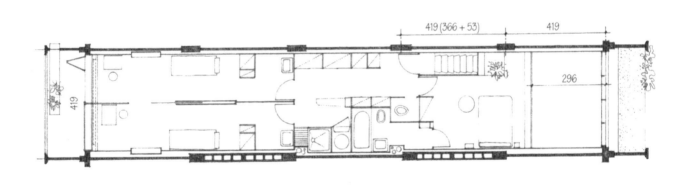

馬賽公寓標準單元平面圖和剖面圖
Unité d'Habitation, Marseilles, 1946–1952, Le Corbusier

間

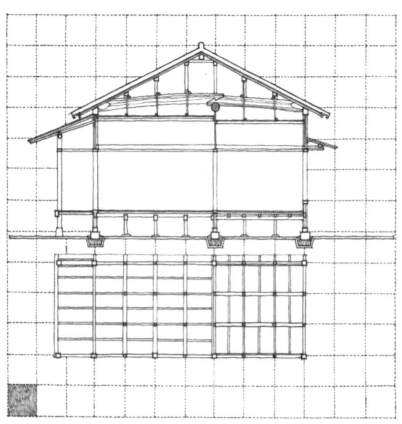

傳統的日本式住宅

傳統的日本測量單位 — 尺（shaku）— 是源自於中國的。這種測量單位和英國所採用的呎以及可以細分成十進位的單位相同。另一種測量單位 —"間"（ken），則是在日本中世紀後半葉才被引入的。雖然這種測量單位剛開始只是單純地用來說明二根柱子之間的間距和不同的尺寸變化，但是，這個測量單位隨即成為住宅建築的標準。和以柱子直徑為基礎並且隨著建築物尺寸而有所變化的古典秩序不同的是，"間"是一種絕對不變的尺寸。

然而，"間"不僅是建築構造中的尺寸，也是一種使日本建築中的結構、材料和空間具有秩序的美學模距。

壁龕（床間）是一個淺而微微上升的空間，它的功能在於陳列或者展示盆栽。位於空間中的最正式部分的壁龕，可說是傳統日式建築的精神中心。

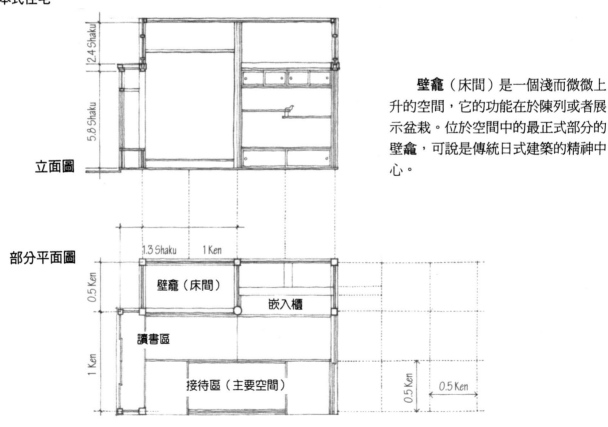

立面圖

部分平面圖

在利用 "間" 做為設計模距的方式中，有二種情況會對其尺寸產生影響。在田舍法（Inaka-ma）中，6 尺的 "間"，可以用來決定柱間的距離（柱心至柱心）。因此，傳統的標準榻榻米（tatami，3 × 6 尺或 ½ × 1 間）尺寸，就會因為柱子厚度而產生微小的改變。

在京間（Kyo-ma）法中，榻榻米的尺寸是固定的（3.15 × 6.30 尺），而柱間距離（間）則會依據空間尺寸的變化（從 6.4 到 6.7 尺）而產生改變。

空間尺寸會受到榻榻米的數量而改變。傳統的榻榻米具有可以配合二個人對坐或者一個人躺睡的比例。然而，隨著 "間" 這個格狀秩序系統的發展，榻榻米已經失去了對於人體尺寸的依賴，而會依據結構系統和柱間尺寸需求來做改變。

因為榻榻米具有 1：2 的模距比例，所以可以依據空間尺寸產生許多種不同的排列方式。在尺寸各異的空間中，可以依據以下公式產生不同的天花板高度：

從橫飾帶版頂端計算起的天花板高度（尺）＝ 榻榻米數量 × 0.3

3 榻榻米房

4 榻榻米房

4½ 榻榻米房

6 榻榻米房

8 榻榻米房

10 榻榻米房

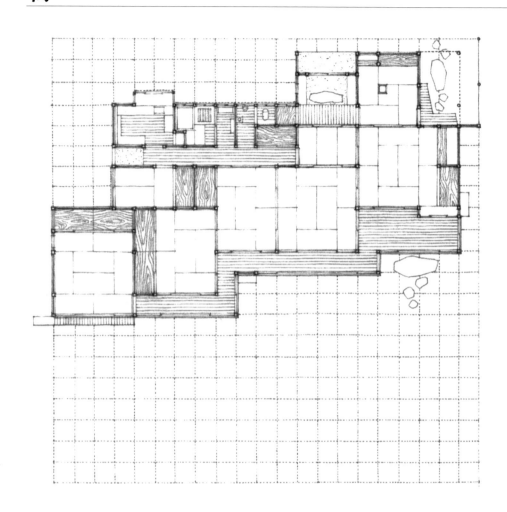

在傳統的日式住宅中，
"間"掌控了柱子的秩序和各
個空間的附加性與順序性。此
一相對較小的模距尺寸，使長
方形空間得以自由地採取線性
排列方式或聚集樣式。

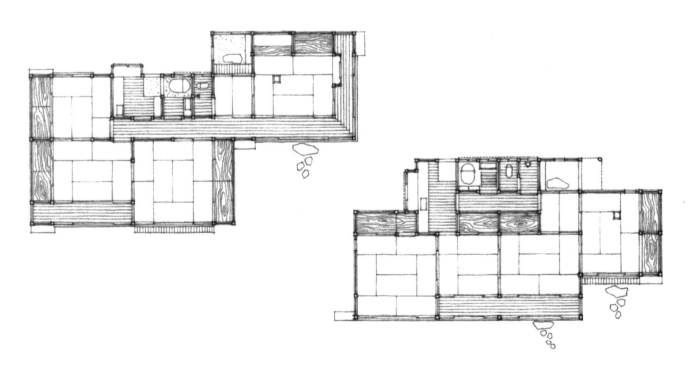

傳統日式住宅立面圖

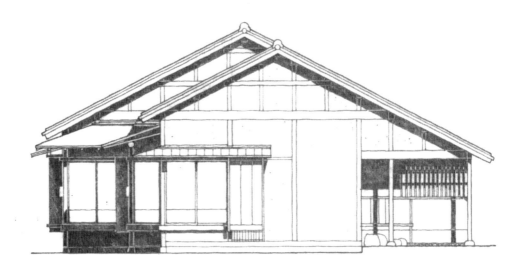

東向立面圖

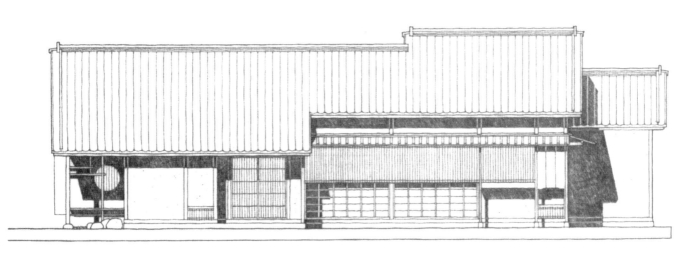

北向立面圖

人因工學

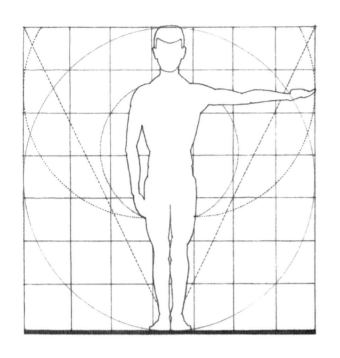

人因工學指的是與人體尺度和比例有關的測量尺寸。當文藝復興時期的建築師從人體比例中看見一些可以反映在整個宇宙和諧度中的特定數學比例之後，人因工學比例法就不再侷限於抽象或象徵性，而在於機能比例上。他們認為建築造型和空間的尺寸理論，是存在於人體或者經由它衍生出來的，因此，也應該由人體尺寸來決定。

人因工學比例的困難在於資料的應用。舉例來說，此處所提出的釐米尺寸是一種平均的尺寸，僅能用以做為符合特殊使用需求的修正方針。我們必須經常注意這種平均尺寸，因為這些尺寸常常會受到人類的性別、年齡、種族、甚至個人差異而有所變化。

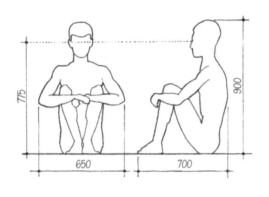

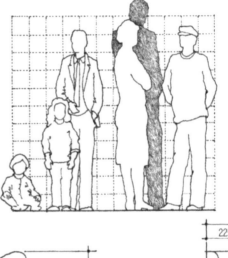

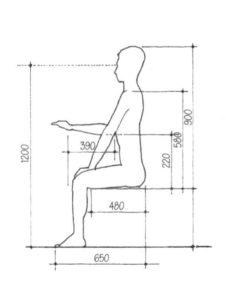

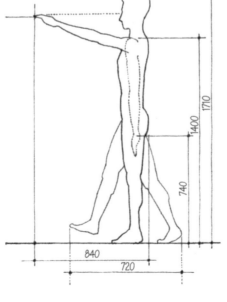

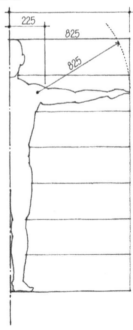

人體的尺寸和比例會影響到手持物品的大小、接觸面的高度和距離，以及我們用來工作、吃飯、睡覺的家具尺寸。結構尺寸和諸如拿取櫥櫃中的東西、坐在餐桌面前、走下樓梯、或者和其他人互動的尺寸不同。這些都是所謂的機能尺寸，這種尺寸會因為活動本質和社交環境而有所變化。

人因工學是一種關心人類活動的特殊研究領域，它將設備、系統和環境的設計科學，運用在人類生理和心理的能力與需求上。

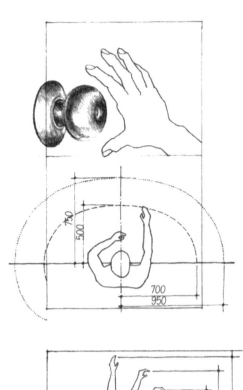

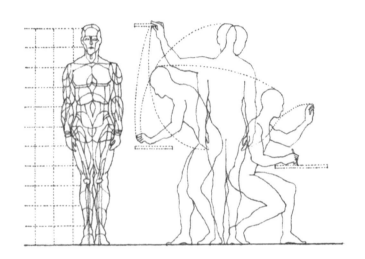

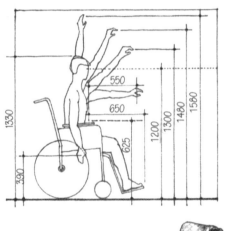

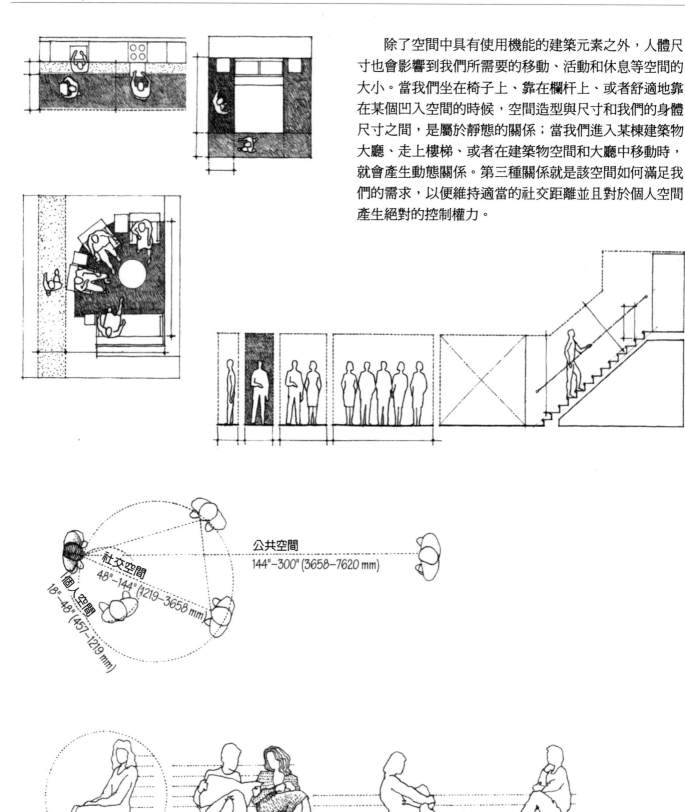

除了空間中具有使用機能的建築元素之外，人體尺寸也會影響到我們所需要的移動、活動和休息等空間的大小。當我們坐在椅子上、靠在欄杆上、或者舒適地靠在某個凹入空間的時候，空間造型與尺寸和我們的身體尺寸之間，是屬於靜態的關係；當我們進入某棟建築物大廳、走上樓梯、或者在建築物空間和大廳中移動時，就會產生動態關係。第三種關係就是該空間如何滿足我們的需求，以便維持適當的社交距離並且對於個人空間產生絕對的控制權力。

公共空間
144"–300" (3658–7620 mm)

社交空間
48"–144" (1219–3658 mm)

個人空間
18"–48" (457–1219 mm)

比例是某個造型或空間尺寸的數學秩序關係,而尺度則代表我們如何感受或判斷某個物體與其他物體之間的大小關連。因此,當我們面對尺度這個議題時,我們總是會將某件東西拿來和其他東西相互比較。

被拿來做比較的物體或空間,可能是某個已經被接受的測定單位或標準尺寸。舉例來說,我們可以依據美國慣用的尺寸系統來描述某張餐桌是 3 呎寬、6 呎長、29 吋高。如果利用國際公制系統來描述,同樣的餐桌尺寸就成為 914 mm 寬、1829 mm 長、737 mm 高。該餐桌的實質尺寸並未改變,但是用來計算尺寸的系統則有所不同。

繪圖時,我們會利用尺度來陳述圖面和實際狀況之間的關係。舉例來說,建築圖上都會用比例尺等尺度標記來說明圖面和實際建築物之間的關係。

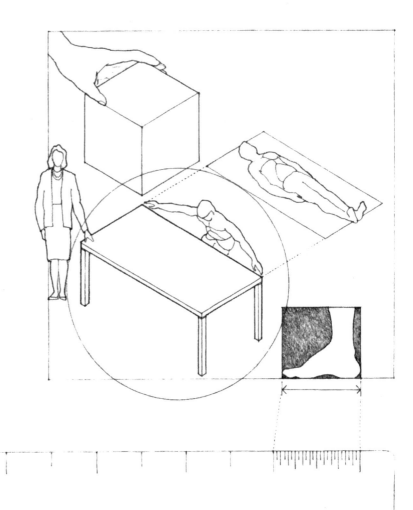

視覺尺度

這個正方形有多大？

機械尺度：依據某個已經被接受的尺寸標準量測出來的物件尺寸或比例

視覺尺度：和其他尺寸已知的物體相互比較之下所顯示出來的尺寸或比例

設計者特別感到興趣的，是視覺尺度的觀念，這種尺度並不是指實際的物件尺寸，而是該物件與其正常尺寸或其他旁邊物體比較之下的大小關係。

當我們說某個東西的尺度太小時，通常是指該物件所顯示出來的尺寸比一般狀況之下的尺寸來得小。同樣地，如果某個物件的尺度太大，就表示它比一般或者預期的尺寸還要大。

當我們提及某個案子在其所處的城市之中的大小時，就會提到都市尺度；當我們想要判斷某棟建築物的大小是否與其所處的基地相符時，就會提及鄰里尺度；或者，當我們注意到位於車道前方的物件的相對尺寸時，就會提及街道尺度。

在建築物尺度中，不管構成元素如何平凡甚至不重要，所有的元素都會具有特定的尺寸。這個尺寸可以是由製造商預先決定的，或是由設計者從許多種選擇中挑選出來的。然而，我們仍然可以感覺到某個構件與其他部分或者與整體組成之間的尺度關係。

舉例來說，建築物立面上的窗戶尺寸和比例，會與另一扇窗戶、二扇窗戶之間的距離、以及整個立面尺寸產生視覺上的關連。如果所有的窗戶尺寸和形狀都是相同的，也可以建立起另一種與立面尺寸之間的尺度關係。

然而，如果窗戶中有一扇特別大，就可能會在整個立面組成中產生另一種尺度感。這種突然產生的尺度暗示著該窗戶背後的空間的尺寸或重要性，或者，它也會改變我們對於其他窗戶尺寸的感覺，甚至對整個立面尺寸的感覺都會有所改變。

許多建築元素都具有我們所熟知的尺寸和特性，因為這些尺寸是我們用來衡量其周圍的其他構件尺寸的依據。諸如住宅窗戶和大門等構件，都可以幫助我們想像該建築物有多大、有幾層樓。樓梯和諸如磚塊與混凝土塊等模距材料，也可以幫助我們衡量空間的尺度。因為我們熟悉這些材料，所以，如果這些構件的尺寸過大時，也可能會被用在故意使人對建築物的造型或空間尺度感覺有所改變之處。

有一些建築物和空間會同時出現二種或更多種尺度運作系統。維吉尼亞大學圖書館的入口門廊，是以羅馬的帕特農神殿為設計基礎的，這些柱廊與整體建築造型之間具有比例關係，而其後方的大門和窗戶大小，則與建築物內的空間尺寸有關。

University of Virginia, Charlottesville, 1817–1826,
Thomas Jefferson

Reims 大教堂凹入的入口，與立面尺寸成比例，當訪客想要進入教堂內的時候，從某個距離之外就可辨識出該入口。然而，當我們接近它時，我們會發現，實際的入口只是整個大門構件中的簡單進出口，而此進出口的比例則與人體的尺度相符。

Reims Cathedral, 1211–1290

人體尺度

　　建築中的人體尺度是以人體尺寸和比例為基礎的。這一點已經在人體工學章節中提及，但是，人體尺寸因人而異，所以並不是一個絕對的測量工具。然而，如果我們可以碰觸到某個空間的牆面，就可以測量該空間的寬度。同樣地，如果我們可以碰觸到天花板，就可以利用此暗示判斷出該空間的高度。一旦我們無法採用這種測量方式的時候，就必須用視覺感受來取代觸覺，以便判定空間尺度。

　　對於這些具有暗示性的線索而言，我們可以利用具有人性意義或者其尺寸與我們的姿勢、步伐、範圍或手掌有關連的尺寸構件來衡量空間尺度。諸如餐桌或椅子、樓梯的級高和級深、窗戶的窗檻、大門的楣梁等構件，不僅具有人性化的尺度，也可以幫助我們判斷一個空間的尺寸。

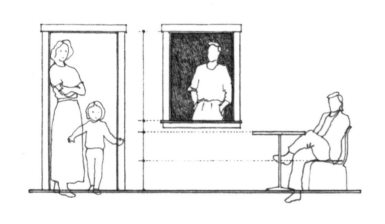

　　具有紀念性的尺度，會產生比較大的感覺；具有私密性的空間尺度，則可以代表舒適感、控制性或重要性。在大飯店大廳中的餐桌和休閒椅的排列方式，除了顯露出舒適感和人性尺度之外，還會告訴我們該空間的昂貴花費。通往二樓陽台或閣樓的樓梯，可以給予我們對於該空間的垂直方向感受，以及在該空間中出現其他人的可能性。銀行的窗戶可以傳達出窗戶背後的空間概念，也告訴我們其中是有人使用的。

在空間的三個尺寸中，比起寬度和長度來說，高度是對空間尺度最具影響力的。就像空間牆面可以提供圍塑性一樣，天花板高度則可以決定該空間的遮蔽感和親密性。

如果將一個 12 × 16 呎空間的天花板高度從 8 呎升高至 9 呎，就能明顯地影響該空間的尺度。這種影響力比將其寬度增加為 13 呎或者將其長度增加為 17 呎都來得大。一個 12 × 16 呎的空間，如果其天花板高度為 9 呎時，對於大多數人來說，都會感到舒適；但是如果一個 50 × 50 呎的空間也採用同樣的天花板高度，其中的人就會產生壓迫感。

除了空間的垂直尺寸之外，其他可能會影響其尺度的因素如下：

· 四周圍塑面的形狀、顏色和樣式。
· 開口的形狀和配置情況。
· 空間中的構件特性和尺度。

量體比較

這二頁的圖說，是不同歷史時期和不同空間的建築結構圖，它們都是以相同或類似的比例來繪製的。我們對於某個事物或空間大小的感受，經常是相對於其背景環境或者我們所熟知的尺寸大小，例如波音 747 客機的長度，來感覺的。

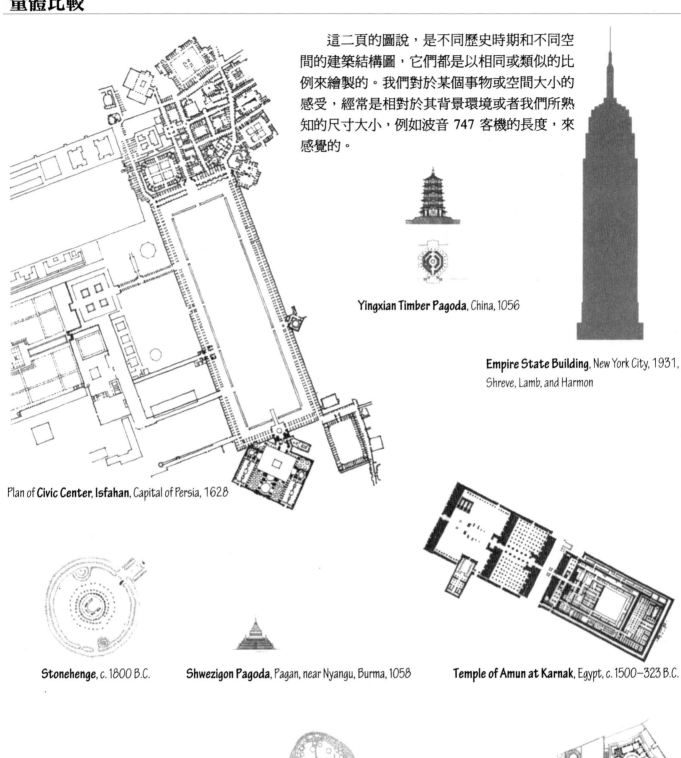

Yingxian Timber Pagoda, China, 1056

Empire State Building, New York City, 1931,
Shreve, Lamb, and Harmon

Plan of **Civic Center, Isfahan**, Capital of Persia, 1628

Stonehenge, c. 1800 B.C.

Shwezigon Pagoda, Pagan, near Nyangu, Burma, 1058

Temple of Amun at Karnak, Egypt, c. 1500–323 B.C.

Pueblo Bonito, Chaco Canyon, USA, begun c. A.D. 920

Great Pyramid of Cheops at Giza, Egypt, c. 2500 B.C.

Villa Farnese, Caprarola, Italy, 1559–1560, Giacomo Vignola

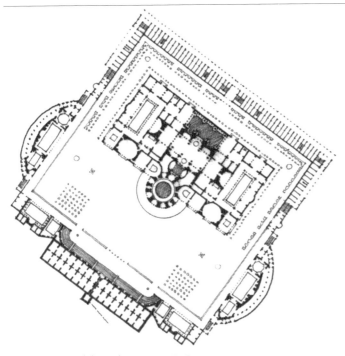

Baths of Caracalla, Rome, A.D. 212–216

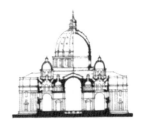

St. Peter's Basilica, 1607, Michelangelo Buonarroti and Carlo Maderno

Hagia Sophia, Istanbul, Turkey, A.D. 532–537

St. Pancras Station, London, England, 1863–1876, George Gilbert Scott

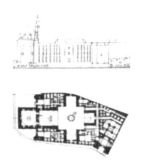

Mosque of Sultan Hasan, Cairo, Egypt, 1356–1363

The **Colosseum**, Rome, A.D. 70–82

Angkor Wat, near Siem Reap, Cambodia, 802–1220

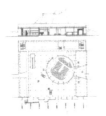

Boeing 747-400

Legislative Assembly Building, Chandigarh, India, 1956–1959, Le Corbusier

Indian Institute of Management, Ahmedabad, India, 1965, Louis Kahn

7
原則

"…當秩序成為一種可以被接受也可以被揚棄、可以被遺忘也可以由其他事物取代的現象時,就會產生混淆的感覺。在任何組織系統的運作功能中,不管其機能是屬於生理或心理層面的,秩序都是不可或缺的要素。就像是沒有一個機器、管弦樂團、體育團隊可以不經整體合作的方式達成良好的表現一般。同樣地,藝術或建築工作也無法在缺乏配置秩序的情況之下,展現出作品的機能並且傳達出它所表達的訊息。秩序可能存在於任何一個複雜的階層中:它可能存在於簡單的復活節雕塑中,或者存在於複雜如農場和教堂的場所裡。但是,如果沒有秩序存在,就無法說明該作品想要傳達的意念。"

Rudolf Arnheim

The Dynamics of Architectural Form

1977

秩序原則

　　第 4 章討論過建築物造型和空間的基本幾何組織方式，本章則將討論其他可以運用在建築組織秩序中的原則。秩序不僅代表一種幾何規則性，也代表某個部分如何適當地與其他部分結合在一起，以便達到和諧排列的目的。

　　在建築物的計畫需求中，會出現一些原本就可能存在的多樣性和複雜性。我們應該瞭解建築的造型與空間所具有的機能、使用者種類、建築物所傳達的目的或意義、以及建築物所陳述的範圍或環境廣度。在建築計畫裡，必須說明這些多樣性、複雜性和位階特性，進而討論建築物的秩序原則。

　　缺乏多樣性的秩序，可能會產生單調或令人厭煩的感覺；沒有秩序的多樣性，又會令人感覺混亂。多樣化且具有整體感者，是最理想的。以下的秩序原則就是一種可以容許空間變化和多樣造型的視覺策略，並且可以在一個有秩序的、一致的、和諧的整體中共存。

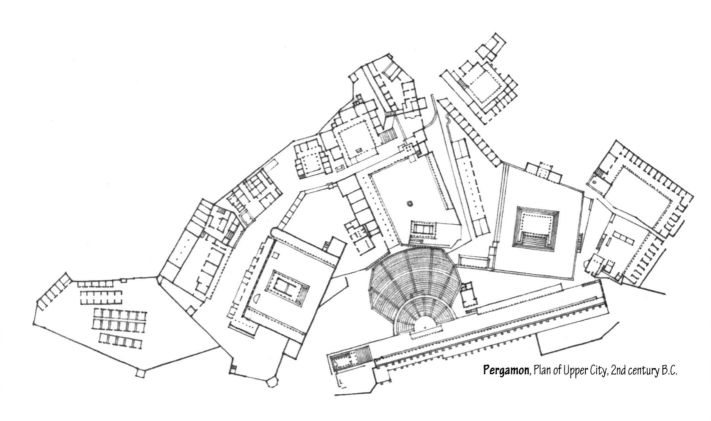

Pergamon, Plan of Upper City, 2nd century B.C.

軸線	————————————————	由空間中的二個點建立的，沿著其上配置的造型和空間，會以對稱或平衡的方式排列。
對稱		在分隔線、分隔平面、中心點或軸線兩邊，以相同的造型和空間平衡地分佈排列。
位階		某個造型以其尺寸、形狀或配置方式突顯於整體組織中，顯示出該造型或空間的重要性。
韻律		以重複、交互的相同或相似造型，達到整體的移動特色。
基律		利用線條、平面或量體的連續性和規則性來聚集、測量、組織成造型或空間樣式。
變形		在不失去一致性或概念性的情況之下，利用一系列不連續的處理手法和交換排列方式，將建築概念、結構、組織轉變，以便回應特殊環境或基地狀況的一種設計原則。

軸線

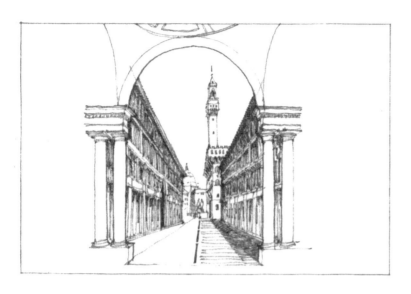

軸線可能是建築中最基本的造型和空間組織手法。軸線是一條由空間中的二個點建立起來的線，而造型和空間則可以利用規則或不規則的方式排列在其中。雖然軸線是假想的，只能用心體會而無法看見，但是它仍然是一個強而有力的、具有優勢的、具有規則調節性的設計策略。雖然軸線具有對稱的暗示性，但是它仍然需要平衡感。構成元素在軸線上的特殊配置方式，將會決定該直線組織的視覺效果是否精緻或太過強勢、結構鬆散或正式、生動或單調。

This Florentine street flanked by the **Uffizi Palace** links the River Arno to the Piazza della Signoria.
見第 354 頁的平面圖。

因為軸線在本質上是屬於線形的，所以，它具有長度和方向上的特質，引導構成元素在軸線方向上移動並且產生視景。

在定義上，軸線二端必須以重要的造型或空間做為其終點。

軸線的觀念可以利用沿著其長向定義邊緣的方式來加強。這些邊緣可能只是地面層上的線條、或者沿軸線配置的線形空間的垂直面。

軸線也可以利用造型和空間的對稱排列方式來顯現。

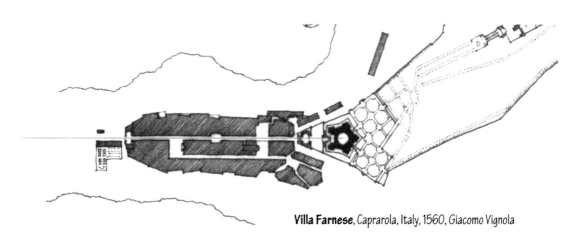

Villa Farnese, Caprarola, Italy, 1560, Giacomo Vignola

　　軸線端點的節點元素具有傳遞和接收視覺推力的作用。這些端點元素可以下列任一形式存在：

· 利用垂直、線性元素或集中式的建築造型建立在空間中的點。

· 配置在前院或者類似開放空間前方的對稱建築立面。

· 以集中或規則的造型來定義的空間。

· 朝向某個視景或街景開放的通路。

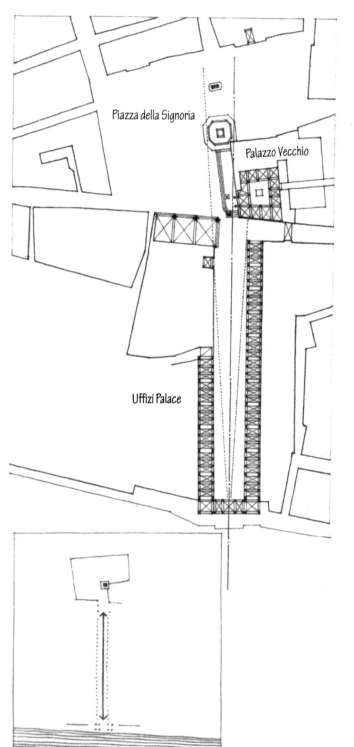

The wings of the **Uffizi Palace** in Florence, Italy, (1560, Giorgio Vasari) frame an axial space that leads from the River Arno, through the Uffizi arch, to the **Piazza della Signoria** and the **Palazzo Vecchio** (1298–1314, Arnolfo di Cambio).

Teotihuacan，City of the Gods。座落在墨西哥市的 Teotihuacan，是該地區最大、最具有影響力的宗教儀式空間，此空間建立於西元前 100 年，直到西元後 750 年仍然保持繁華。在該空間場所中，有二個具有主導地位的巨大寺廟金字塔，分別為比較大的太陽金字塔和比較小的月亮金字塔。在這二個金字塔處，有一條往南接至炮塽的大道，城市中間則是一個複合市場。

北京城平面圖，中國。座落在南北軸線上的，是建立於 15 世紀並且以城牆圍塑內城的紫禁城，軸線上還有帝王宮殿和其他中國的帝國政府建築。它之所以得名，是因為之前並不對一般大眾開放。

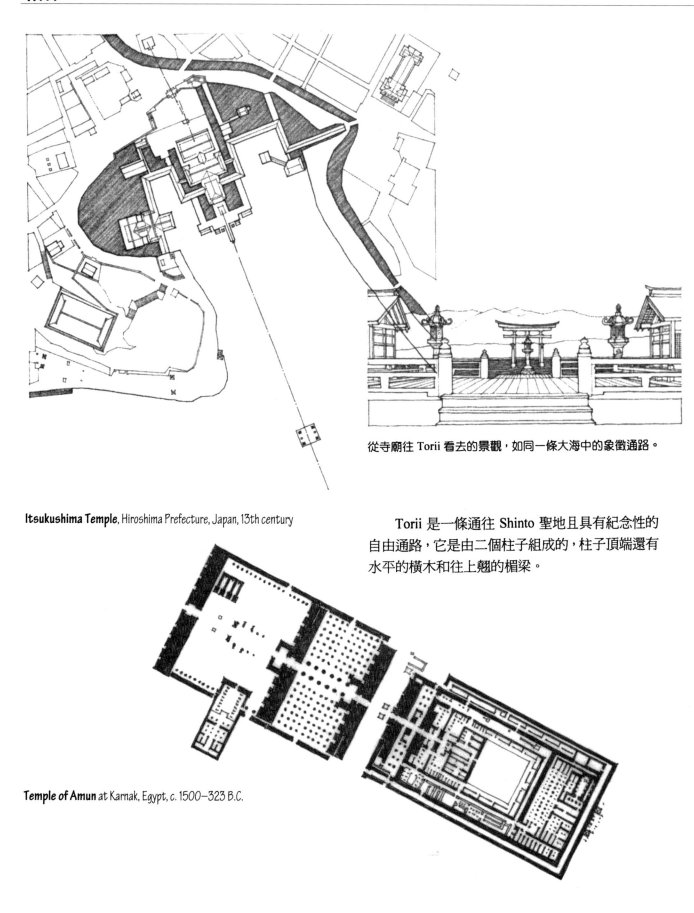

從寺廟往 Torii 看去的景觀，如同一條大海中的象徵通路。

Itsukushima Temple, Hiroshima Prefecture, Japan, 13th century

Torii 是一條通往 Shinto 聖地且具有紀念性的自由通路，它是由二個柱子組成的，柱子頂端還有水平的橫木和往上翹的楣梁。

Temple of Amun at Karnak, Egypt, c. 1500–323 B.C.

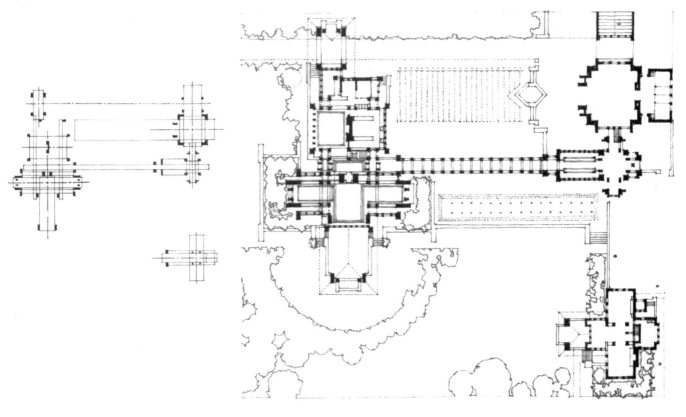

Darwin D. Martin House and Estate, Buffalo, New York, 1904, Frank Lloyd Wright

Northern Palace at Masada, Israel, c. 30−20 B.C.
軸線可以穿越地形變化，只要在線狀排列時略做調整即可。

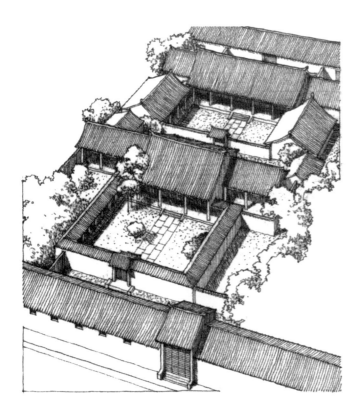

Chinese Courtyard House, Beijing, China

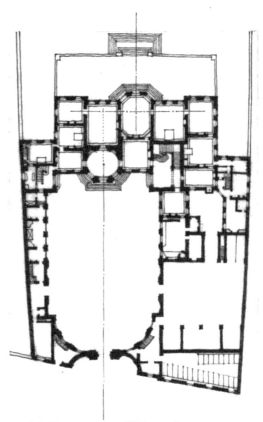

Hôtel de Matignon, Paris, 1721, Jean Courtonne

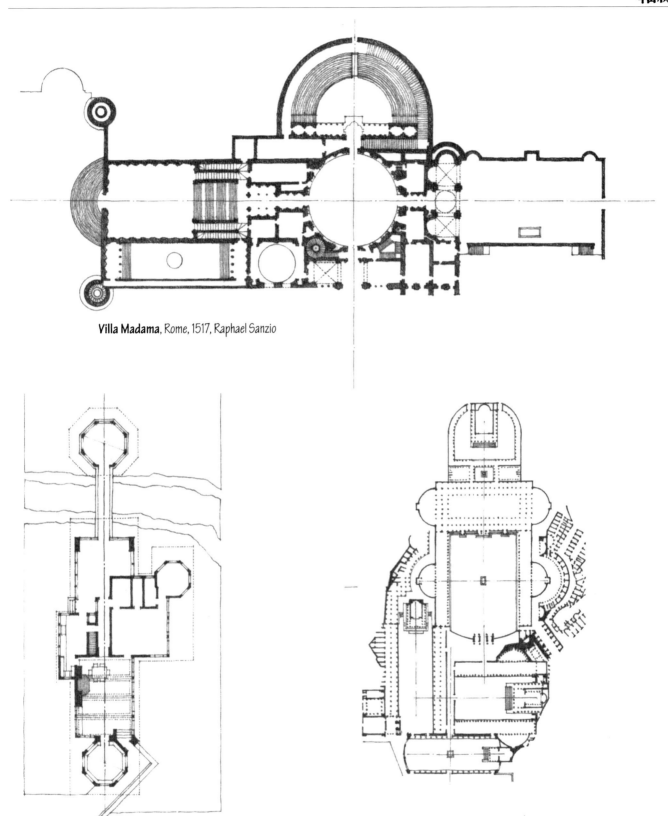

Villa Madama, Rome, 1517, Raphael Sanzio

W.A. Glasner House, Glencoe, Illinois, 1905, Frank Lloyd Wright

Imperial Forums of Trajan, Augustus, Caesar, and Nerva, Rome, 1st century B.C. to 2nd century A.D.

對稱

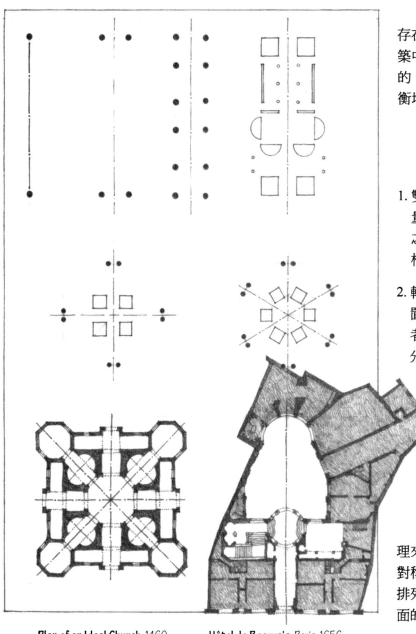

軸線可以在沒有對稱現象出現的情況之下存在，但是，對稱狀況卻無法在缺乏軸線或構築中心的情況之下產生。軸線是由二個點建立的；對稱狀況則需要由相同的造型和空間，平衡地配置在分隔線、分隔平面或軸線中心二側。

對稱的基本形式有二：

1. 雙邊對稱代表在中央軸線二側，有相同或等量的構件平衡地配置。在這種對稱配置方式之下，只有一道平面可以將整體分割成完全相同的二半。

2. 輻射對稱是一些相同且以放射狀形式平衡配置的構件，這種組成方式可以沿著中心點或者中心軸線的任何角度分割成相似的幾個部分。

Plan of an Ideal Church, 1460,
Antonio Filarete

Hôtel de Beauvais, Paris, 1656,
Antoine Le Pautre

在建築組成中，可以利用上述二種對稱原理來組織造型和空間。整個建築組織都可以是對稱的。然而，在某些點上，任何完全對稱的排列方式都必須面對並解決建築基地或環境方面的不對稱問題。

對稱配置只會發生在某些建築物中，其他的建築物則可以將其中的不規則空間和造型組織起來。局部對稱的方式使建築物得以對預期之外的基地或計畫狀況有所回應。對稱構件本身也可以做為組織中的重要空間。

放射狀對稱

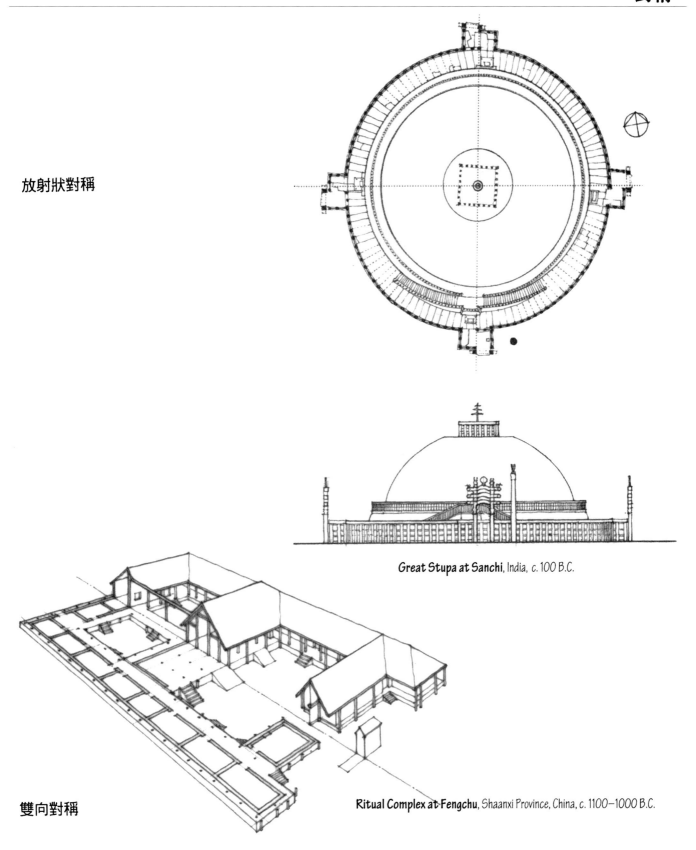

Great Stupa at Sanchi, India, c. 100 B.C.

雙向對稱

Ritual Complex at Fengchu, Shaanxi Province, China, c. 1100–1000 B.C.

對稱

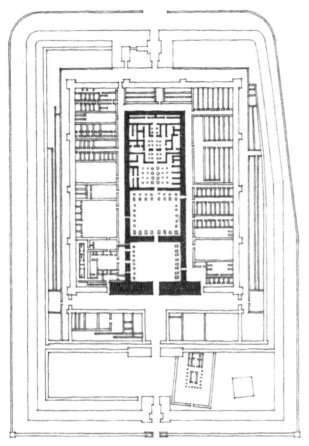

Mortuary Temple of Rameses III, Medînet-Habu, 1198 B.C.

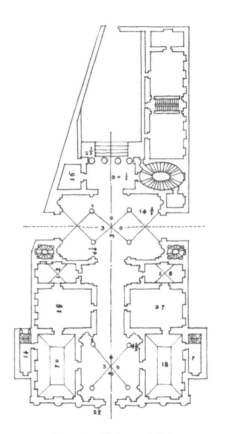

Palazzo No. 52, Andrea Palladio

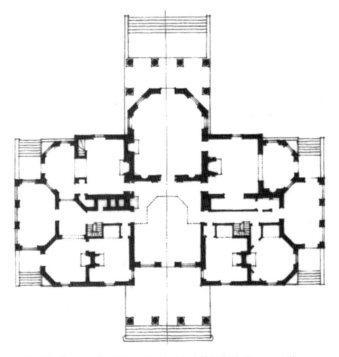

Monticello, near Charlottesville, Virginia, 1770-1808, Thomas Jefferson

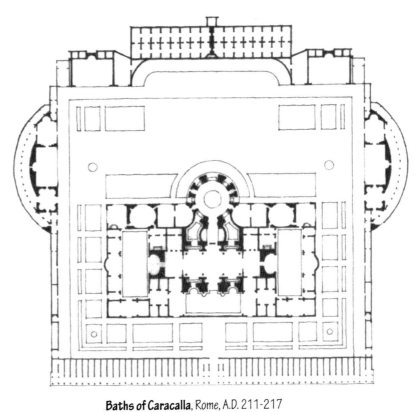

Baths of Caracalla, Rome, A.D. 211-217

Nathaniel Russell House, Charleston, South Carolina, 1809

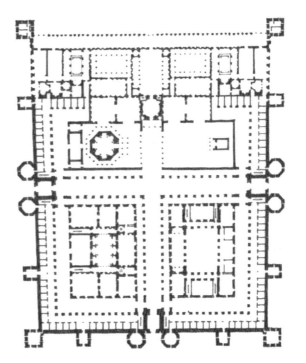

Palace of Diocletian, Spalato, Yugoslavia, c. A.D. 300

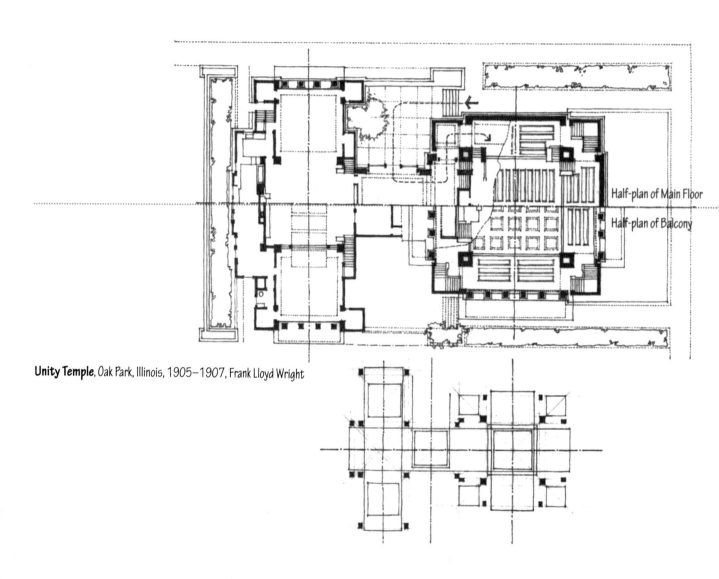

Unity Temple, Oak Park, Illinois, 1905-1907, Frank Lloyd Wright

Half-plan of Main Floor

Half-plan of Balcony

有主要和次要的多重對稱空間，能夠為
建築組成增添複雜性和階層感，並需符合建
築計畫和環境背景的要求。

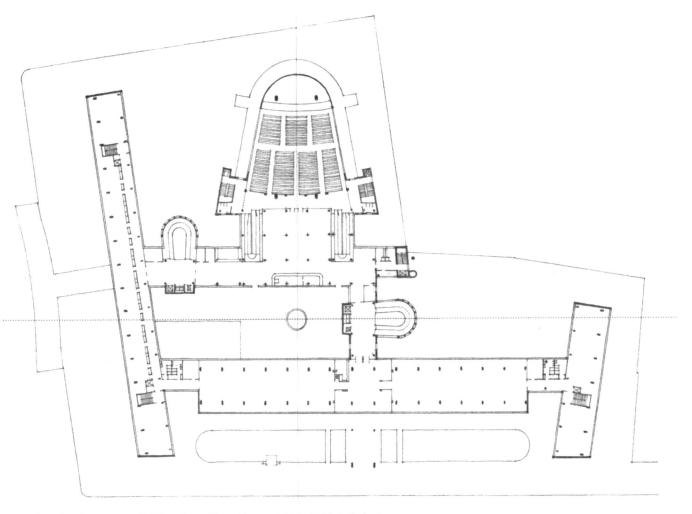

Third-floor plan, **Centrosoyus Building**, Kirova Ulitsa, Moscow, 1929–1933, Le Corbusier

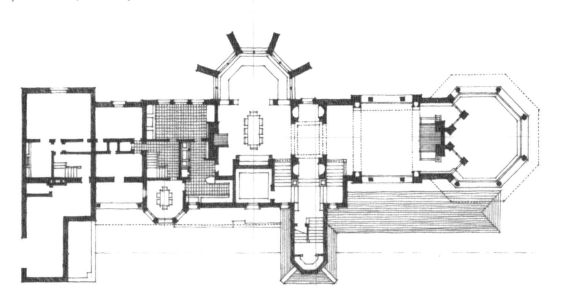

Husser House, Chicago, Illinois, 1899, Frank Lloyd Wright

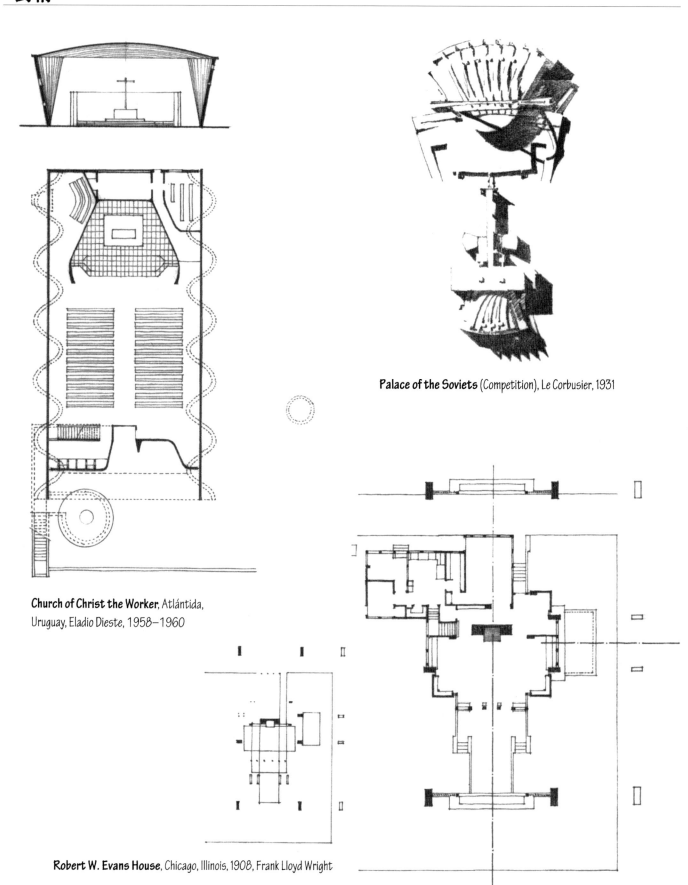

Church of Christ the Worker, Atlántida,
Uruguay, Eladio Dieste, 1958–1960

Robert W. Evans House, Chicago, Illinois, 1908, Frank Lloyd Wright

Palace of the Soviets (Competition), Le Corbusier, 1931

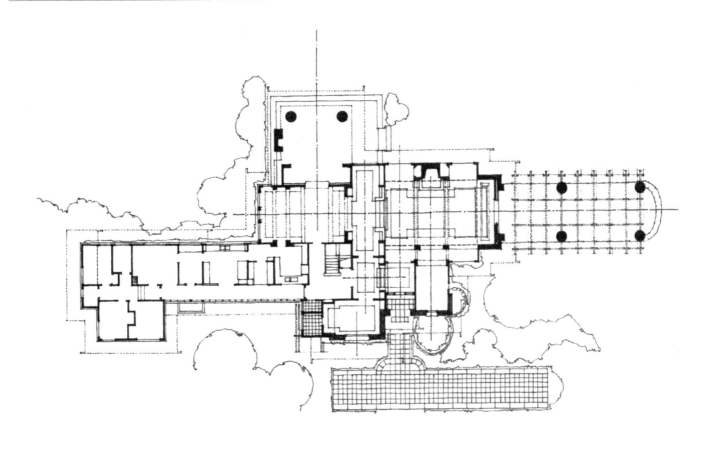

A.E. Bingham House, Near Santa Barbara, California, 1916, Bernard Maybeck

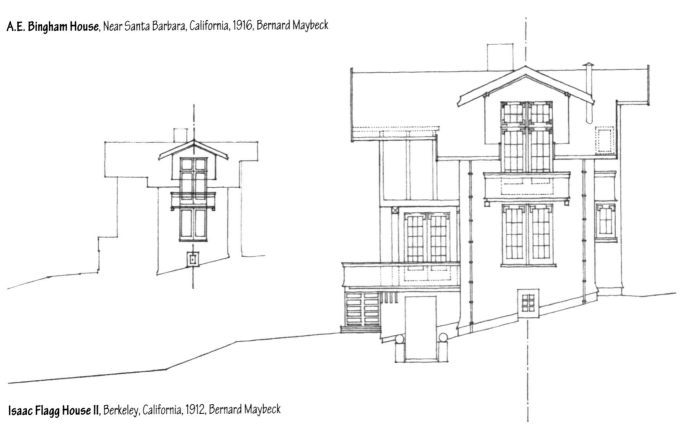

Isaac Flagg House II, Berkeley, California, 1912, Bernard Maybeck

對稱

Ca d'Oro, Venice, 1428–1430, Giovanni and Bartolomeo Buon

Frank Lloyd Wright Studio,
Oak Park, Illinois, 1889

Palazzo Pietro Massimi, Rome, 1532–1536, Baldassare Peruzzi.
導入不對稱之室內空間的對稱立面。

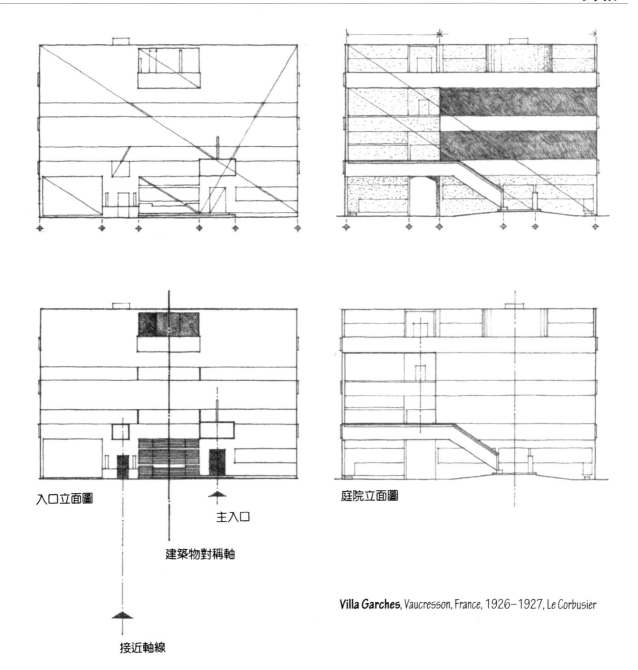

入口立面圖

主入口

建築物對稱軸

接近軸線

庭院立面圖

Villa Garches, Vaucresson, France, 1926–1927, Le Corbusier

位階

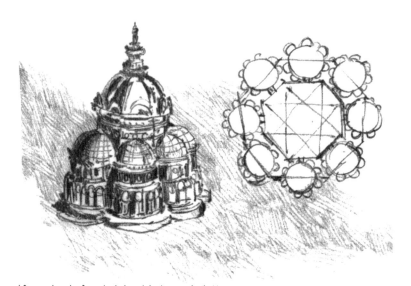

After a sketch of an ideal church by Leonardo da Vinci

位階原則暗示著大多數的建築構成都有造型和空間上的差異存在。這些差異可以反應出不同造型和空間的重要程度,以及它們在整個組織中所扮演的不同機能角色、正式性和象徵角色。可以用來衡量相對重要性的價值系統,必須以特殊狀況、使用者需求和渴望、以及設計者的決策爲基礎。價值的陳述可能是個別或集合式的、個人或文化的。在任何情況之下,建築元素之間的機能或象徵差異在其造型和空間上,都會顯示出相當的重要性。

如果想要清楚地顯示出某個造型或空間對於該組織系統的重要性,就必須突顯它在視覺上的獨特性。這種視覺強調方式可以藉由將以下手法賦予某個造型或空間來達成:

· 特殊的尺寸
· 獨特的形狀
· 明顯的位置

在每一個案例中,具有位階重要性的造型或空間,都會被賦予與其他基準不同的意義和重要性,並且傳達出規則樣式中的不規則感。

在建築組成中,可能會出現一個以上的優勢構件。比較不像主要焦點那樣受到重視的次要重點,也可能具有視覺上的強調性。這些有特色但居次要地位的元素,除了可以調節多樣性之外,也可以創造視覺上的趣味、韻律感和整個組織的張力。然而,如果過度使用的話,有趣的感覺反而會被混淆所取代。當設計者試圖強調每一件事情時,卻會變成沒有任何事情被強調出來。

大小位階

　　造型和空間可以藉由與其他構成元素之間的大幅尺寸差異來達到主導的目的。在一般正常狀況下，這種主導優勢可以顯示在該元素的絕對尺寸上。在一些案例中，也可以藉由比其他構成元素尺寸小許多的方式來達到優勢的目的，但是這個組織中的小要件必須具備定義清楚且環境背景良好的條件。

形狀位階

　　某個造型和空間可以佔有視覺上的主導地位，藉此清楚地顯示出它和其他構成元素之間的形狀差異。不管這種對比是以幾何或者規則變化為基礎，都必須呈現可以清楚辨識的對比形狀。當然，被選擇做為重要位階元素的形狀，也必須能與其使用機能相互配合。

位置位階

　　我們也可以利用策略性的手法來配置一個造型或空間，除了吸引注意力之外，也可以使之成為組成中最重要的元素。一個造型或空間的重要位階位置包括：

· 某個線狀序列或軸線組織的終點。
· 對稱組織的中心點。
· 集中或輻射組織的焦點。
· 往上、往下平行移動，或者成為整個組織的前景元素。

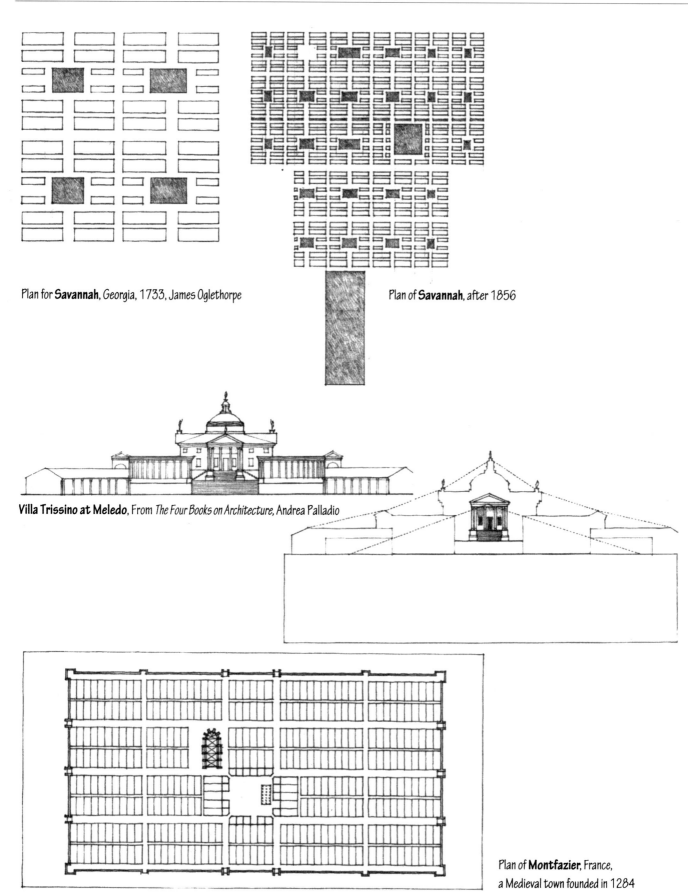

Plan for **Savannah**, Georgia, 1733, James Oglethorpe

Plan of **Savannah**, after 1856

Villa Trissino at Meledo, From *The Four Books on Architecture*, Andrea Palladio

Plan of **Montfazier**, France,
a Medieval town founded in 1284

Potala Palace, Lhasa, Tibet (China), 17th century

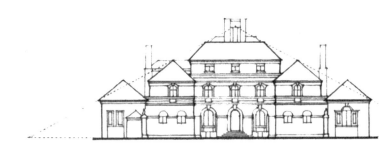

Heathcote (Hemingway House), Ilkley, Yorkshire, England, 1906, Sir Edwin Lutyens

佛羅倫斯街景圖，該圖顯示出大教堂在都市景觀中的主導地位

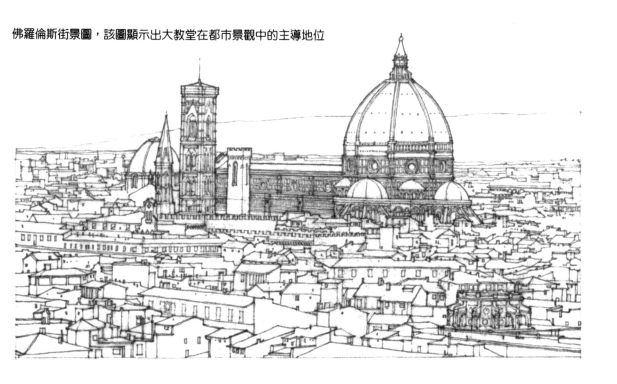

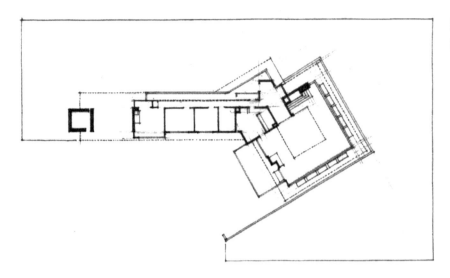

Lowell Walter House, Quasqueton, Iowa, 1949,
Frank Lloyd Wright

Institute of Technology, Otaniemi, Finland, 1955–1964, Alvar Aalto

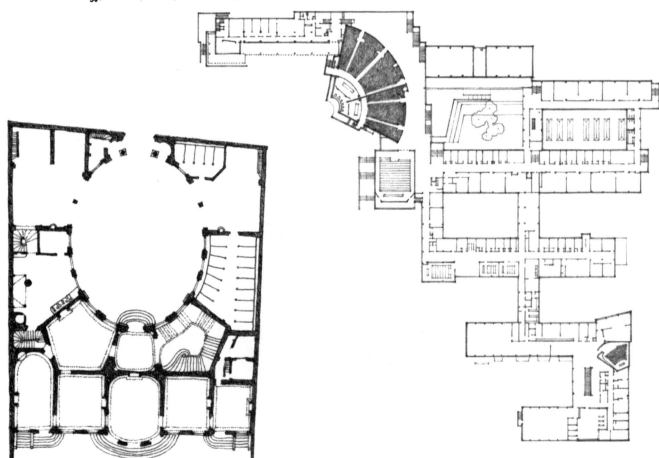

Hôtel Amelot, Paris, 1710–1713, Germain Boffrand

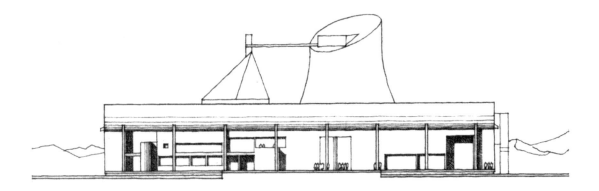

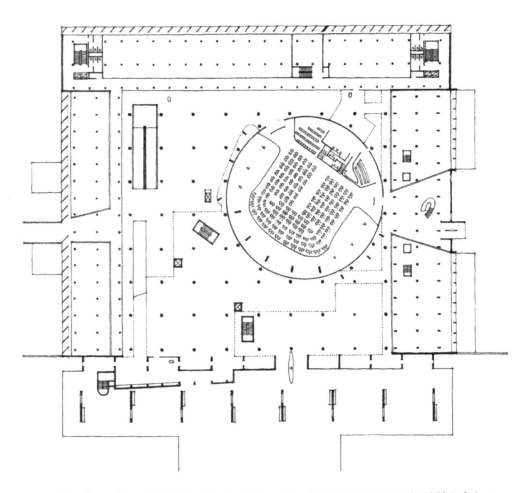

Legislative Assembly Building, Chandigarh, Capitol Complex of Punjab, India, 1956–1959, Le Corbusier

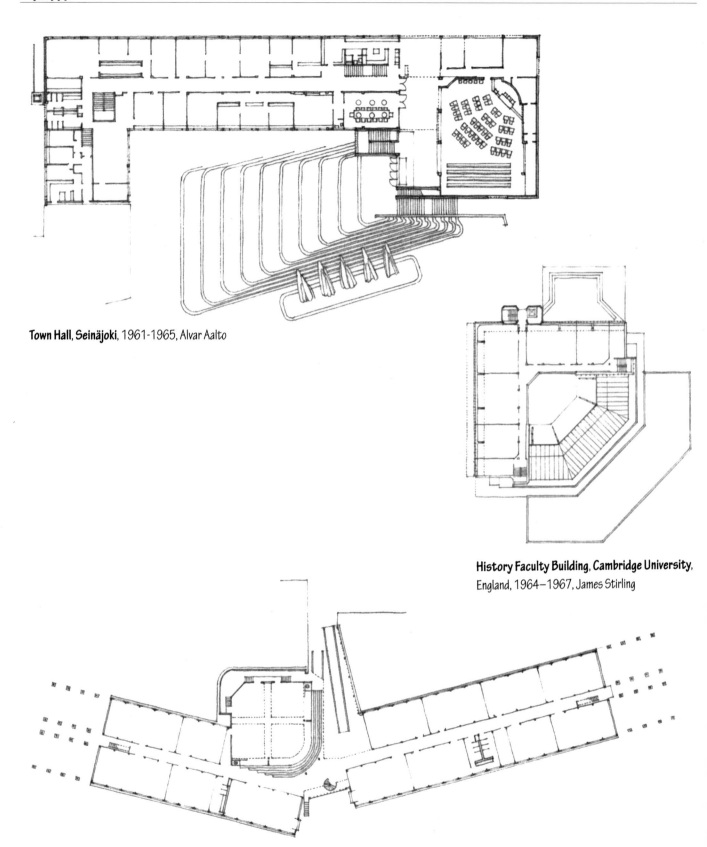

Town Hall, **Seinäjoki**, 1961-1965, Alvar Aalto

History Faculty Building, Cambridge University,
England, 1964−1967, James Stirling

Olivetti Training School, Haslemere, England, 1969−1972, James Stirling

Plan of an Ideal Church, c. 1490, Leonardo da Vinci

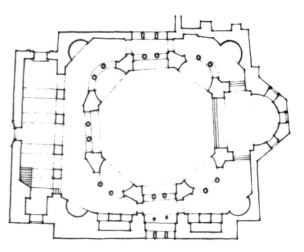

S.S. Sergius and Bacchus, Constantinople (Istanbul), A.D. 525–530

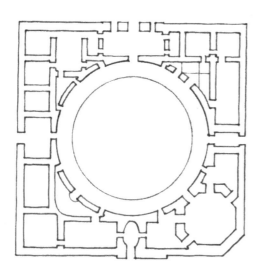

Palace of Charles V, Granada, 1527–1568, Pedro Machuca

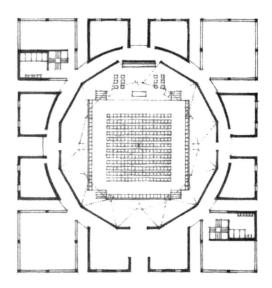

First Unitarian Church, First Design, Rochester, New York, 1959, Louis Kahn

M9 (Memorial 9), Santiago, Chile, 2011, Gonzalo Mardones Viviani

Kauwi Interpretive Center, Lonsdale, Australia, 2012, Woodhead

ESO (European Southern Observatory) Hotel, Cerro Paranal, Atacama Desert, Chile, 1999–2002, Auer + Weber Associates

Iglesia San Josemaría Escrivá, Alvaro Obregon, Mexico, 2009, Sordo Madaleno Arquitectos

Excerpt from **Gavotte I, Sixth Cello Suite,** by Johann Sebastian Bach (1685–1750). Transcribed for classical guitar by Jerry Snyder.

　　基律是指某個可以使組成中的其他元素產生相互關連的參考線條、平面或量體。它可以透過規則性、連續性和不變性組織一些隨機元素。舉例來說，五線譜就是一種可以提供閱讀音符和相關高低音調的視覺基律。音符之間的間距、持續的組織和清楚的規則，強調出音樂組成中的差異。

　　前述章節說明了軸線的組織能力。此直線也可以被視爲是一種基律。然而，基律並不一定是一條直線，它也可以是造型中的平面或量體。

　　如果要成爲有效的主導秩序，線狀基律就必須有足夠的視覺連續性，以便切入所有的組織元素。如果在造型上屬於平面或量體式的，此種基律就必須具備足夠的尺寸、圍塑性和規則，以便成爲可以組織或圍塑所有元素的主軸。

基律可以使不同的隨機組織元素產生以下的組織方式：

線條

線條可以橫越某個造型，並且塑造出共用的邊緣，格線則能形成中性、一致的樣式。

平面

平面可以將不同的元素聚集在其下方，或者成為不同構件的背景，使之融入該平面框架之中。

量體

量體可以將不同的元素收集在其中，或是沿著其周圍組織這些元素。

Nalanda Mahavihara, Bihar, India, 6th–7th century A.D.

Social Science Research Center, Berlin, Germany, 1981, James Stirling

Koshino House, Ashiya, Hyogo Prefecture, Japan, 1979–1984, Tadao Ando

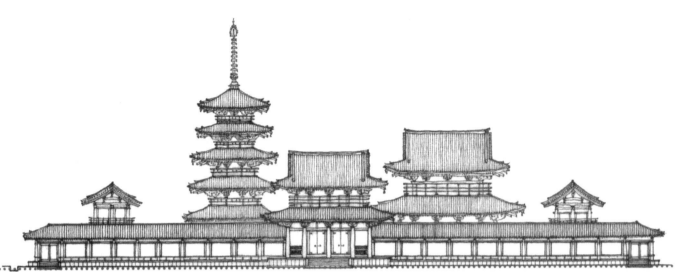

West Precinct, Horyu-Ji Temple, Nara Prefecture, Japan, A.D. 607–746

Arcades unify the facades of houses that front the town square of Telo, Czechoslovakia.

Durbar Square, Patan, Nepal, renovated 17th century

Plan of Safavid **Isfahan**, Iran

Piazza San Marco, Venice

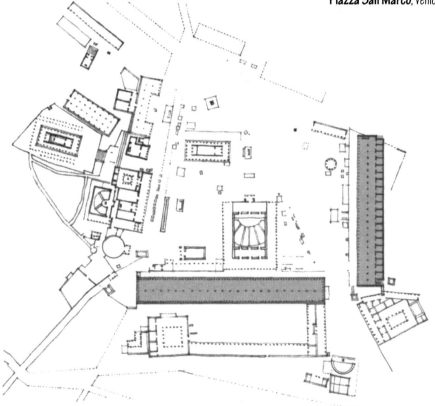

Plan of the Agora, Athens

Marin County Civic Center, San Rafael, California, 1957, Frank Lloyd Wright

DeVore House (Project), Montgomery County, Pennsylvania, 1954, Louis Kahn

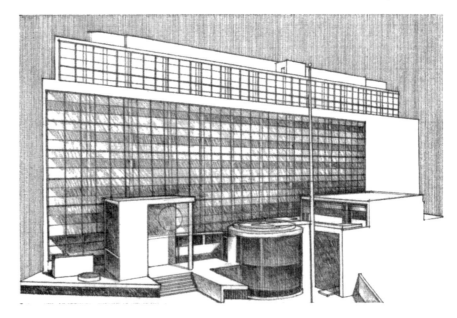

Salvation Army Hostel, Paris, 1928–1933, Le Corbusier

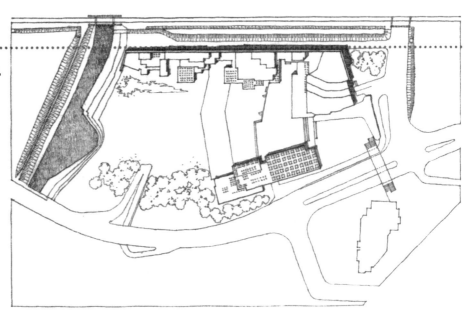

Cultural Center (Competition Entry), Leverkusen, Germany, 1962, Alvar Aalto

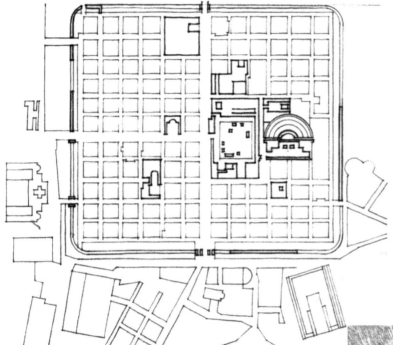

Town Plan of **Timgad**, a Roman colony in North Africa founded 100 B.C.

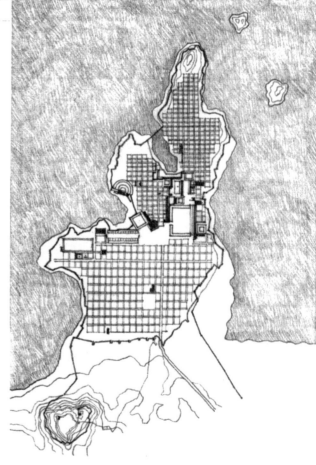

Plan of **Miletus**, 5th century B.C.

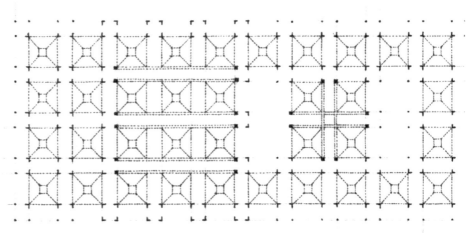

Structural Grid of Main Building, **Jewish Community Center,** Trenton, New Jersey, 1954—1959, Louis Kahn

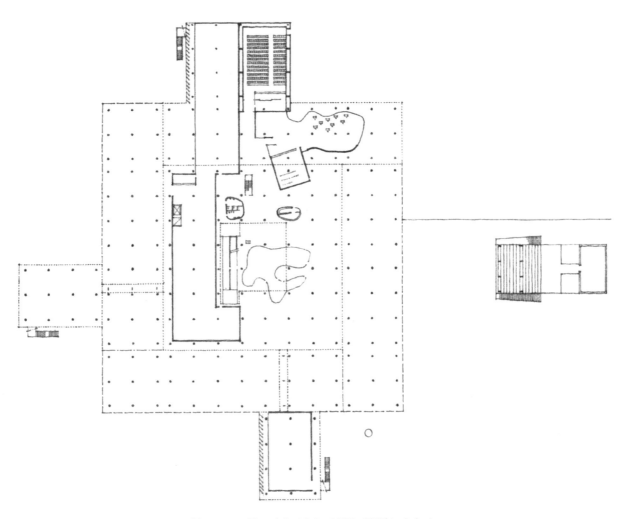

Museum at Ahmedabad, India, 1954—1957, Le Corbusier

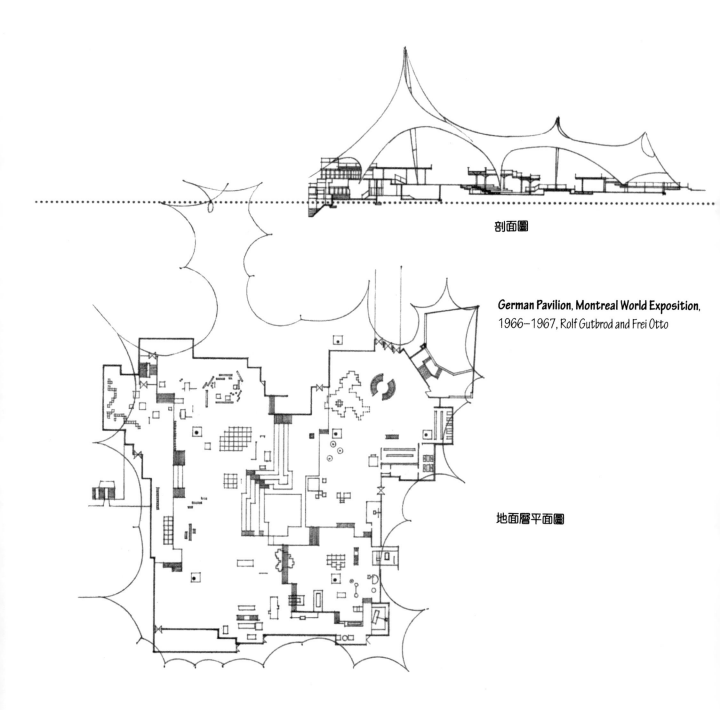

剖面圖

German Pavilion, Montreal World Exposition,
1966–1967, Rolf Gutbrod and Frei Otto

地面層平面圖

North Elevation

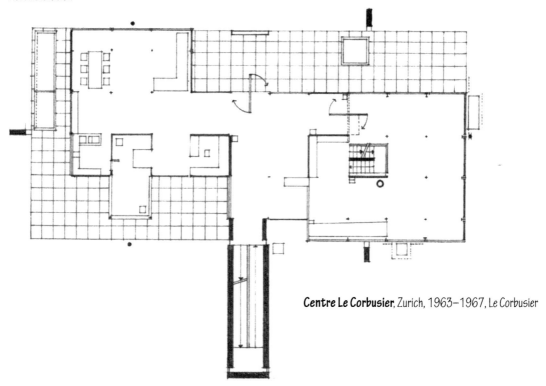

Centre Le Corbusier, Zurich, 1963–1967, Le Corbusier

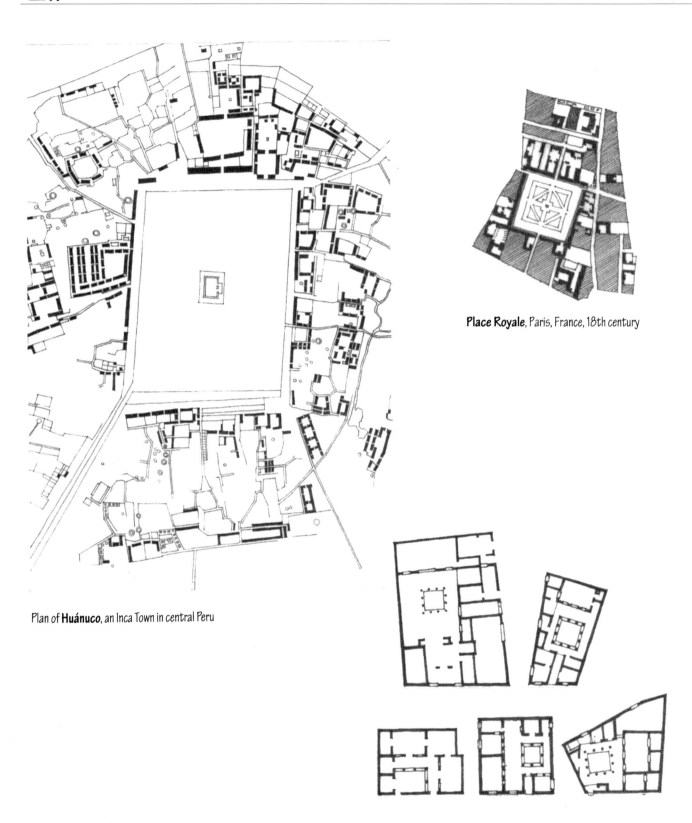

Plan of **Huánuco**, an Inca Town in central Peru

Place Royale, Paris, France, 18th century

Plan of **Peristyle Courtyard Houses** on Delos, a Greek island in the Aegean

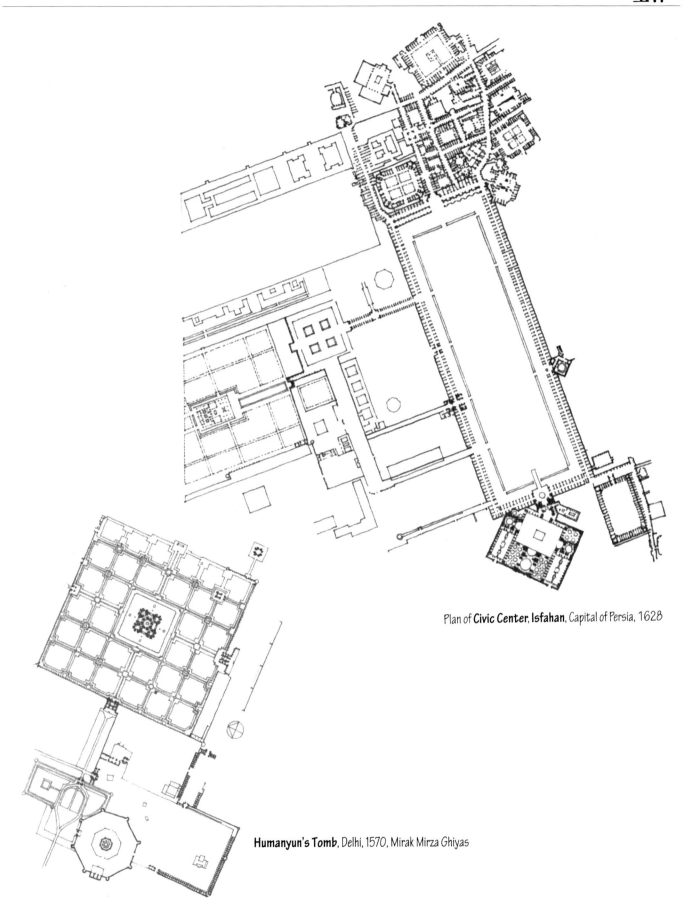

Plan of **Civic Center, Isfahan**, Capital of Persia, 1628

Humanyun's Tomb, Delhi, 1570, Mirak Mirza Ghiyas

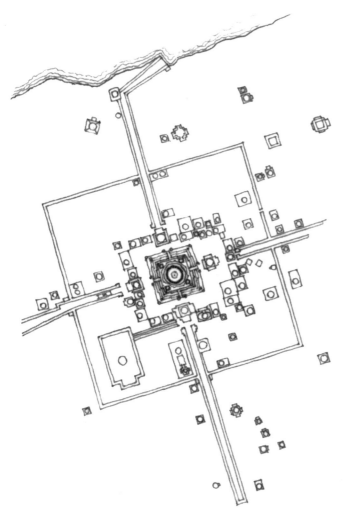

Site plan of **Shwezigon Pagoda**, Bagan, Myanmar, 12th century

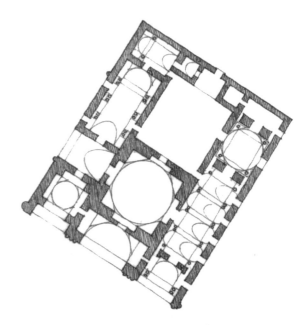

Fire Temple at Sarvistan, Iran, 5th–8th century

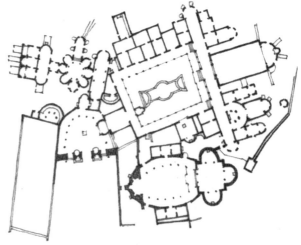

Villa Romana del Casale, Piazza Armerina, Sicily, Italy, early 4th century

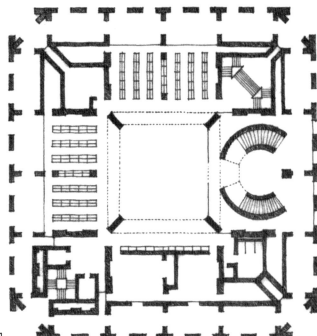

Philip Exeter Academy Library, Exeter, New Hampshire, 1967–1972, Louis Kahn

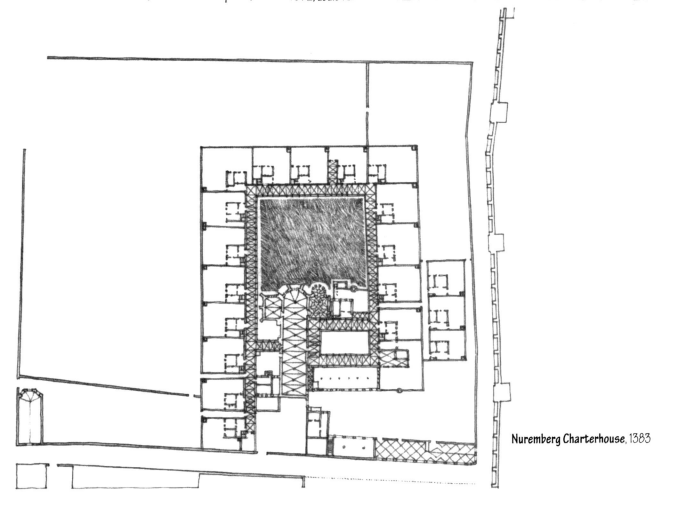

Nuremberg Charterhouse, 1383

韻律

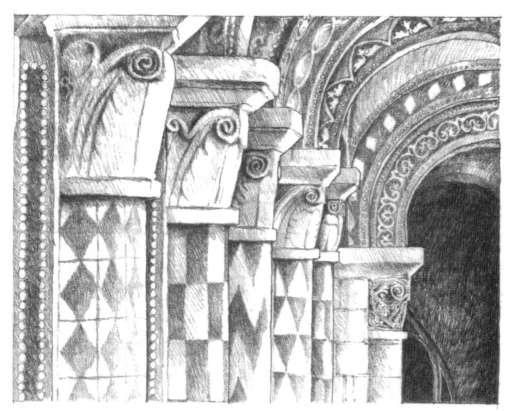

Column Details, **Notre Dame la Grande**, Poitiers, France, 1130–1145

　　韻律是指某個元素以規則或不規則的間隔反覆出現的移動特性。這種移動可能是因為我們的眼睛隨著組織中反覆出現的元素移動所產生的，或者也可能是因為我們的身體在空間序列中移動所產生的感覺。不管是哪一種情況，韻律都具有基本的重複特性，並以此做為建築造型和空間的組織工具。

　　幾乎所有的建築形式都會將具有重複性的元素整合起來。梁和柱會重複形成結構構架和空間模距。窗戶和門重複地出現在建築物的表面，使光線、空氣、景觀得以引入，而人也可以從其中進入室內。空間通常會透過重複的方式來容納機能類似或重複的需求。這個章節將會討論可以用來組織一系列重複元素的設計樣式，並且說明這些樣式所產生的視覺韻律。

我們可以依據以下的方式來組織隨機元素：

· 一個元素與其他元素之間的緊密性或接近性。
· 元素之間共同享有的視覺特性。

　　重複原則即利用這些視覺感受概念，使組織中的重複元素得以具有適當的排列原則。

　　最簡單的重複造型就是在冗長而繁多的元素之間塑造一個線狀樣式。然而，這些元素不需要是完全相同的，線狀樣式仍然可以使之形成一個重複的群組。它們可能共用一個特色或類別，使得同屬一個群組的每一個元素，都能具有個別的獨特性。

· 大小

· 形狀

· 細部特性

重複

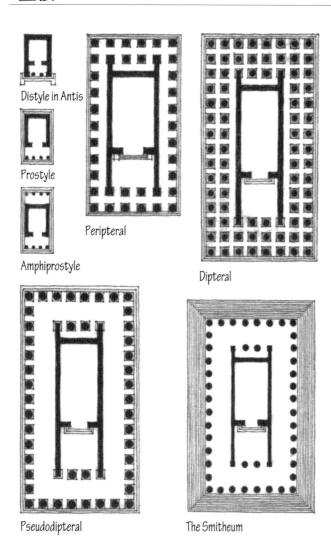

Distyle in Antis

Prostyle

Amphiprostyle

Peripteral

Dipteral

Pseudodipteral

The Smitheum

Classification of Temples according to the arrangements of the colonnades.
From Book III, Chapter II of Vitruvius' *Ten Books on Architecture*.

Reims Cathedral, England, 1211–1290

Salisbury Cathedral, England, 1220–1260

　　結構系統通常會利用規則或調和的間隔來整合
重複的垂直支撐構件，這些間隔也可以將模距跨度或
空間的區別定義出來。在這些重複的樣式之中，空間
的重要性可以藉由其大小和配置方式強調出來。

Jami Masjid, Gulbarga, India, 1367

Typical-floor plan, **Unité d'Habitation**, Marseilles, 1946–1952, Le Corbusier

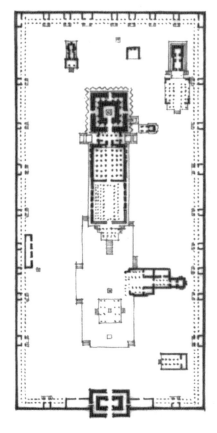

Rajarajeshwara Temple, Thanjavur, India, 11th century

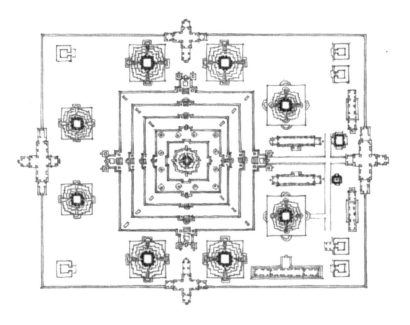

Bakong Temple, near Siem Reap, Cambodia, c. A.D. 881

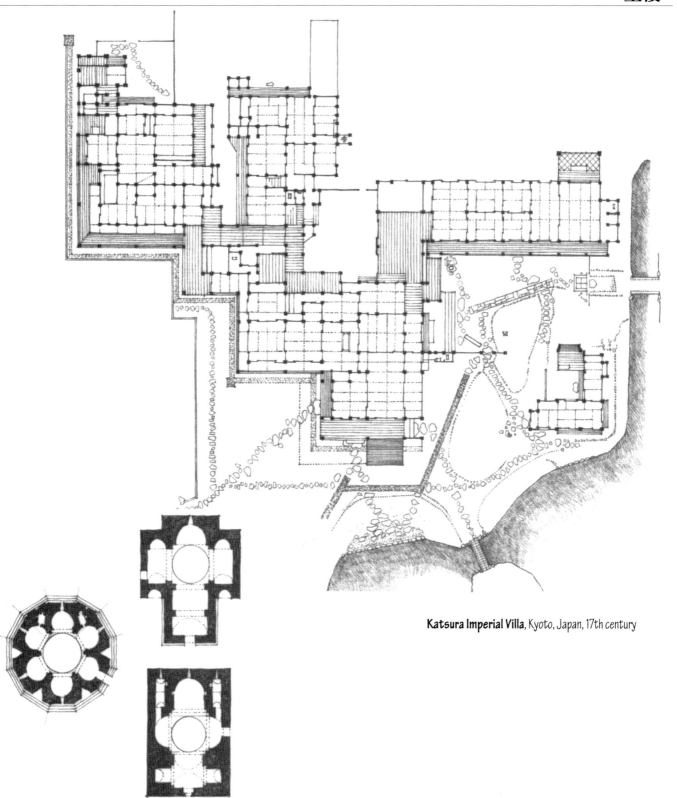

Katsura Imperial Villa, Kyoto, Japan, 17th century

第六世紀亞美尼亞人的教堂類型

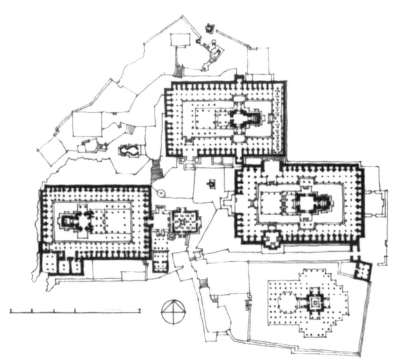

Dilwara Jain Temples, Mt. Abu, India, 11th–16th centuries

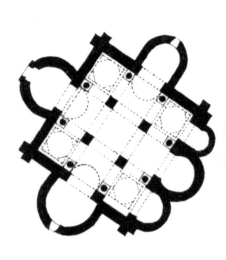

Germigny-des-Prés, France, A.D. 806–811, Oton Matsaetsi

正如同音樂一般，韻律可以是圓滑、連續、流暢的，在速度或抑揚頓挫方面，也可以呈現堆疊和突發的感覺。

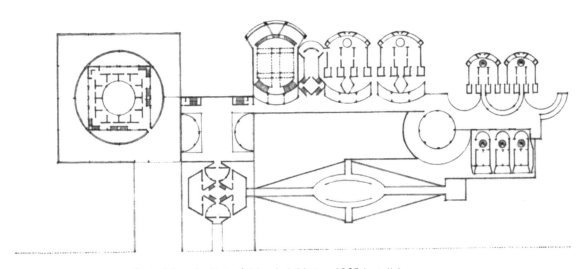

Capitol Complex (Project), Islamabad, Pakistan, 1965, Louis Kahn

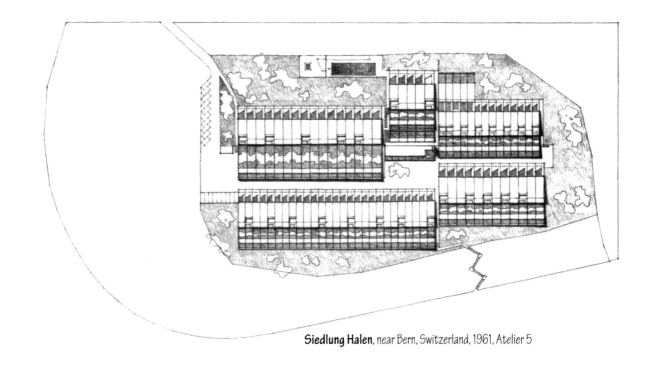

Siedlung Halen, near Bern, Switzerland, 1961, Atelier 5

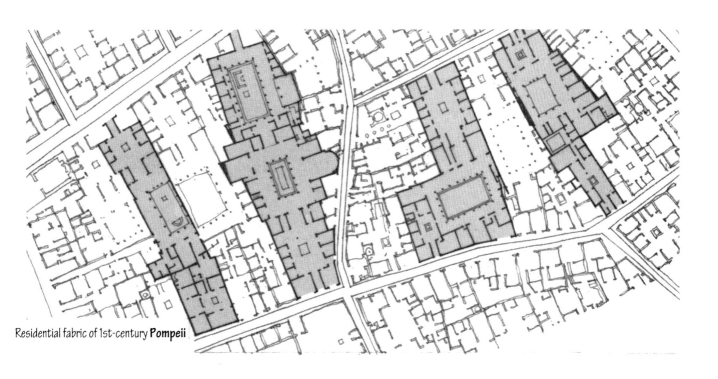

Residential fabric of 1st-century **Pompeii**

重複

Section through main prayer hall: **Jami Masjid**, Ahmedabad, India, 1423

Olympic Arena, Tokyo, Japan, 1961–1964, Kenzo Tange

Külliye of Beyazid II, Bursa, Turkey, 1398–1403

　　韻律可以產生連續性，使我們得以預期下一步可能發生的事。當此樣式中斷時，就代表一種宣示，並強調該中斷處元素的重要性。

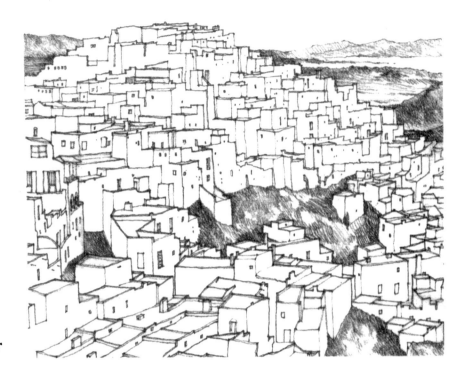

View of Spanish hill town of **Mojácar**

View of **Villa Hermosa**, Spain

重複

因為空間中連續的點而產生的韻律

對比韻律

水平和垂直韻律

Pueblo Bonito, Chaco Canyon, USA, 10th–13th centuries

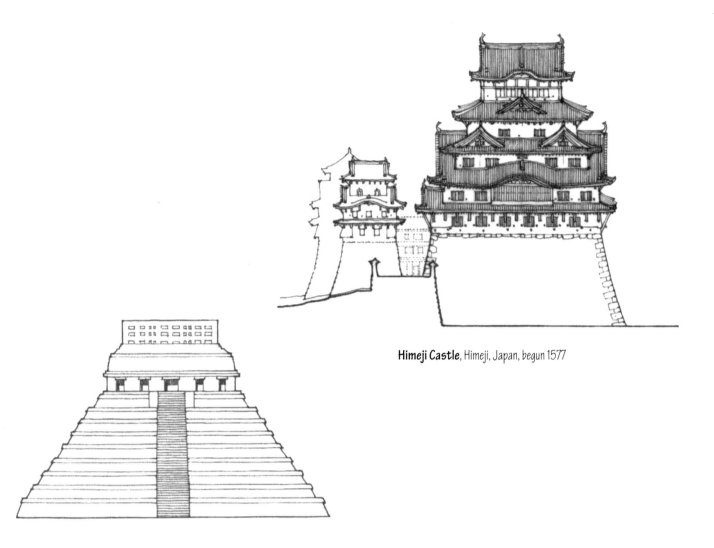

Himeji Castle, Himeji, Japan, begun 1577

Temple of the Inscriptions, Palenque, Mexico, c. A.D. 550

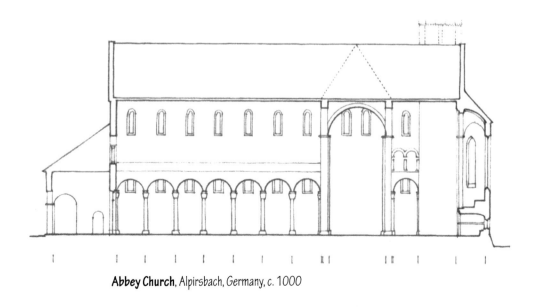

Abbey Church, Alpirsbach, Germany, c. 1000

維多利亞式立面舊金山街道前景

在建築立面上，可以呈現出多重的韻律感。

a·b·a·b·a·b·a·b·a
a·a·b·a·b·a·b·a·a
A·B·C·B·C·B·C·B·A

a·b·b·b·b·b·b·b·a
c·a·b·a·b·a·b·a·c
A·B·C·B·C·B·C·B·A

a·b·a·b·a·b·a·b·a·b·a
a·b·a·b·a·b·a·b·a·b·a
A·B·A·B·A·C·A·B·A·B·A

Studies of Internal Facade of a Basilica by Francesco Borromini

Roq Housing Project, Cap-Martin, on the French Riviera near Nice, 1949, Le Corbusier

更複雜的韻律樣式可以藉由強調點的引入或者序列中的特殊間隔來創造。這些強調點會和組成中的主要及次要主題有所不同。

Bedford Park, London, 1875, Maurice Adams, E.W. Goodwin, E.J. May, Norman Shaw

重複

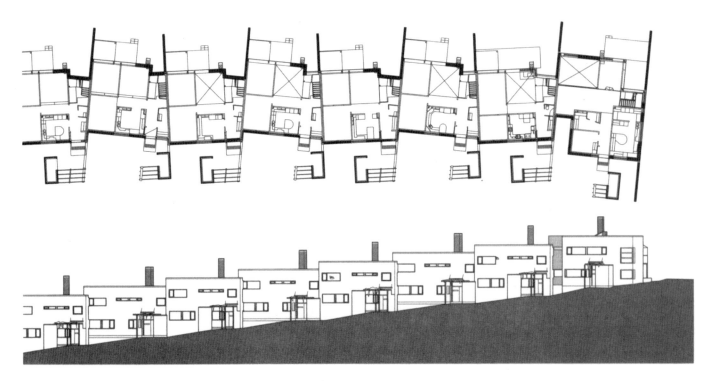

Westendinhelmi Housing, Espoo, Finland, 2001, Marja-Ritta Norri Architects

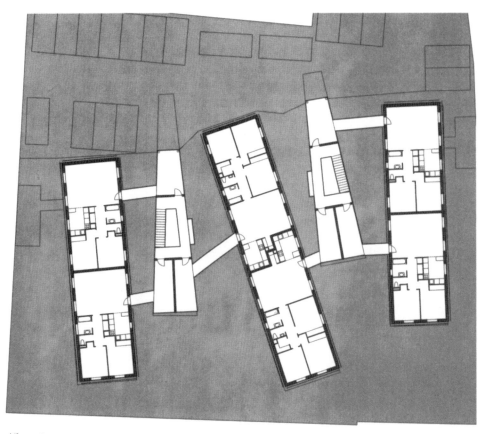

Social Housing, Louviers, France, 2006, Edouard Francois

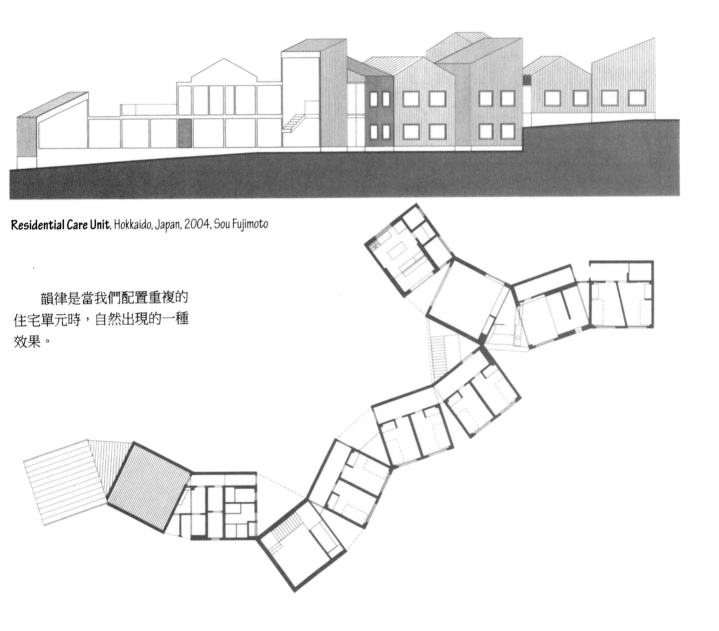

Residential Care Unit, Hokkaido, Japan, 2004, Sou Fujimoto

韻律是當我們配置重複的
住宅單元時，自然出現的一種
效果。

重複

鸚鵡螺殼上的輻射線條，是從中心點往外螺旋分佈的，它藉由慢慢的增長來維持螺殼的有機特性。利用黃金分割數學比率，可以用一系列的長方形來形成一個一致的組織形式，其中的每一個長方形都和其他長方形成比例，也和整個結構有比例關係。在這些例子中，藉由迴響原則在一群形狀類似但大小位階不同的元素之間，創造出秩序感。

往前迴響的造型和空間樣式，可以用以下的方式組織：

· 以放射或集中的方式圍繞一個點。
· 根據大小將之依照線狀序列排列。
· 依據接近性和造型上的相似性隨機排列。

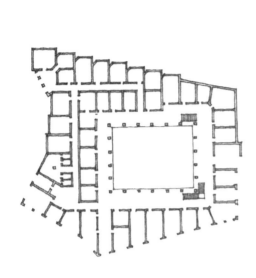

Hasan Pasha Han, Istanbul, 14th century

House of the Faun, Pompeii, c. 2nd century B.C.

Jester House (Project), Palos Verdes, California, 1938, Frank Lloyd Wright

Plan and section: Central circular structures of the **Guachimonton Complex**, Teuchitlán, A.D. 300–800

Garden elevation

Art Gallery, Shiraz, Iran, 1970, Alvar Aalto

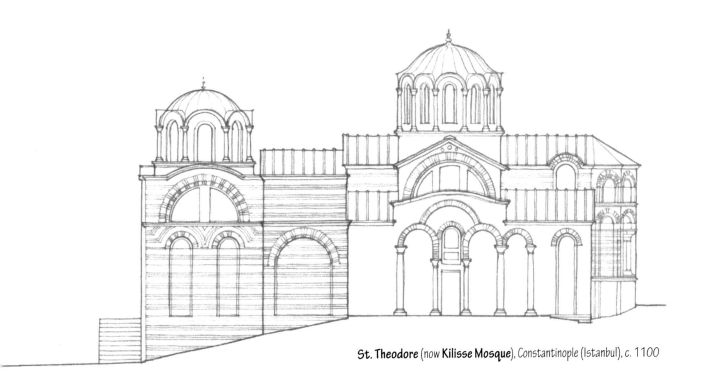

St. Theodore (now **Kilisse Mosque**), Constantinople (Istanbul), c. 1100

Tjibaou Cultural Center, Nouméa, New Caledonia, 1991–1998, Renzo Piano

重複

Sydney Opera House, Sydney, Australia, designed 1957, completed 1973, Jørn Utzon

剖面圖

平面圖

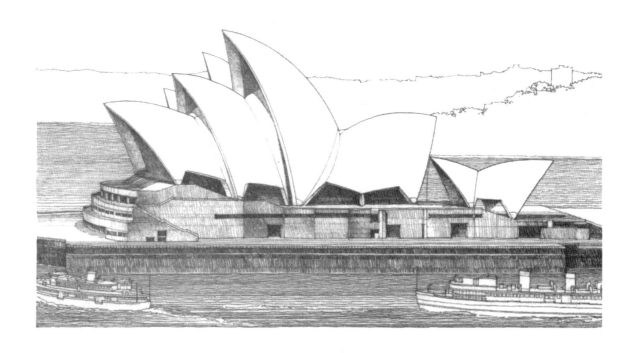

Cultural Center, Wolfsburg, Germany, 1948–1962, Alvar Aalto

平面圖

Church at Vuoksenniska, Finland, 1956, Alvar Aalto

變形

學習建築，也必須學習它的歷史和過去的經驗，盡力地從中學習並且得到想法。變形原則可以接受這種主張，本書和其中的所有案例，都是依此主張論述的。

變形的原則可以使設計師選擇原本具有適當和合理元素結構與秩序的建築模型，並且將此造型透過一系列不連續的處理方式來轉換，以便對設計者目前所負責的設計案例所處的不同背景和環境狀況有所回應。

設計是一種分析組織、嘗試錯誤、嘗試可能性並且抓住機會的過程。在概念探索和研判其可能性的過程中，設計者必須充分瞭解該概念的基本本質和結構。如果瞭解到原始模型中的秩序系統，原始的設計概念就可以透過一系列有限的排列方式，毅然而清楚地呈現出來而不會被扭曲。

Plan development of the **North Indian Cella**

Scheme for 3 libraries by Alvar Aalto

主要閱覽室　重要空間

控制台

DATUM·DAT　UM·DATUM·DATUM·DA

辦公室和支援空間

Seinäjoki Public Library, Seinäjoki, Finland, 1963–1965

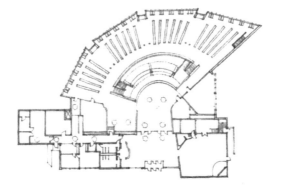

Rovaniemi City Library, Rovaniemi, Finland, 1963–1968

Library of Mount Angel, Benedictine College, Mount Angel, Oregon, 1965–1970

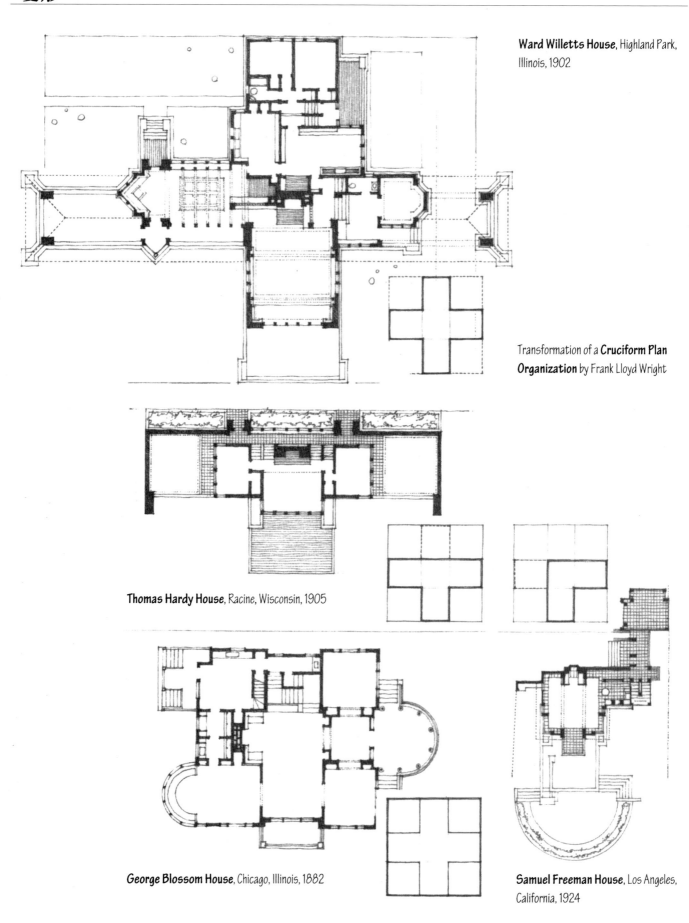

Ward Willetts House, Highland Park, Illinois, 1902

Transformation of a **Cruciform Plan Organization** by Frank Lloyd Wright

Thomas Hardy House, Racine, Wisconsin, 1905

George Blossom House, Chicago, Illinois, 1882

Samuel Freeman House, Los Angeles, California, 1924

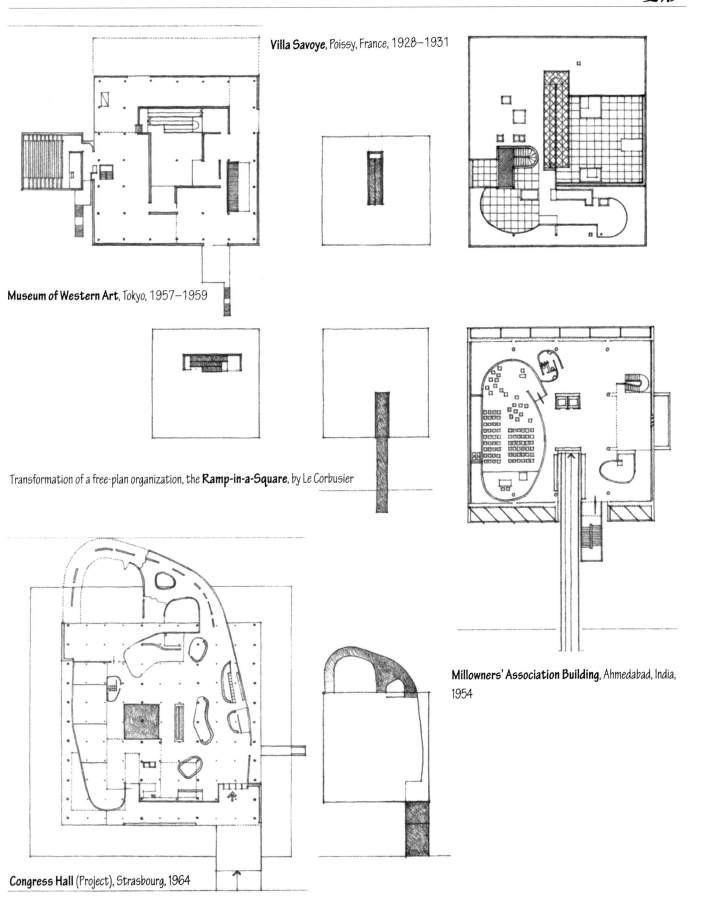

Villa Savoye, Poissy, France, 1928–1931

Museum of Western Art, Tokyo, 1957–1959

Transformation of a free-plan organization, the **Ramp-in-a-Square**, by Le Corbusier

Millowners' Association Building, Ahmedabad, India, 1954

Congress Hall (Project), Strasbourg, 1964

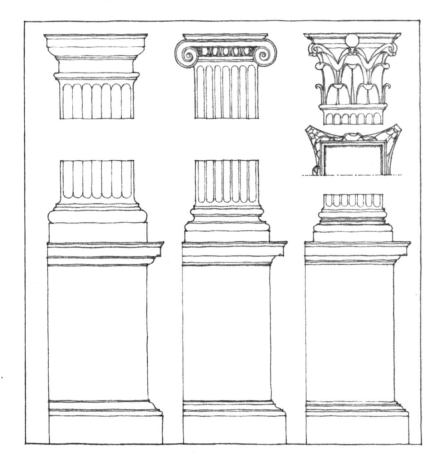

建築的意義

　　本書自始至終陳述造型和空間元素的方式，都是集中於它們在建築中的視覺感受。在空間中移動的點可以定義線、線定義面、面定義造型和空間量體。在這些視覺功能之外，這些元素之間與其組織的關係，也可以傳達領域和場所、入口和動線、位階和秩序的觀念。這些觀念就形成了建築造型和空間中的文字與指示意義。

　　然而，在它們所表達的語彙上，建築造型和空間也具有暗示性的內涵意義；也就是說，可以藉由個人和文化方式來詮釋的價值和象徵內容，會隨著時間而有所改變。哥德式大教堂的精神，可以代表基督教的領域、價值或目的。希臘柱可以傳達民主的觀念，或者，在 19 世紀初期的美國，代表著新世界文明的出現。

　　雖然這些建築中的暗示內涵意義、符號學和記號語言學，遠超出本書所討論的範圍，但是我們仍然必須在此提及，結合了造型和空間的建築，並不只具有功能上的目的，還具有溝通上的意義。建築中的藝術使我們的存在不僅是可見的，也是有意義的。

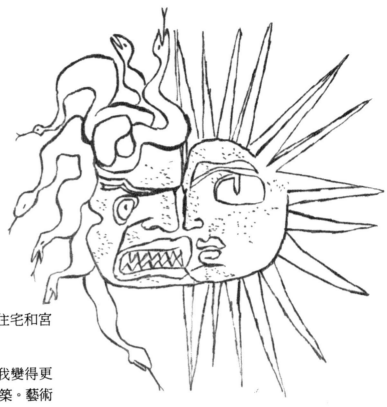

　　"你利用石頭、木材和混凝土來建造住宅和宮殿，這就是構造。從工作中展現創造力。

　　但是突然之間，你感動了我的心，使我變得更好。我快樂地說："這真漂亮！"那就是建築。藝術得以進入其中。

　　我的房子是實用的，感謝你，就像我也感謝線路工程師或電話服務單位一般。你並未感動我的心。

　　但是，假設牆面可以和我移動的方式一樣地往天際升起。我感覺到你的意圖。你的心情變得溫和而具有迷人的貴族氣息。你所豎立的石頭也這麼告訴我。你將我固定在一個我的眼睛可以注意到的地方。他們看到一些可以陳述出某種想法的東西，這個想法並不需要靠木頭或聲音來顯示，只需要靠與其他元素之間具有特殊關係的形狀來傳達。這些形狀清楚地在光線之下顯示出來。其中的關係並不需要參考任何實際的描述。它們精確地存在於我們的心中。它們就是建築語彙。從原始的材料與功能性出發，你就可以建立起一種足以喚起我的情緒的特定關係。這就是建築。"

Le Corbusier

Towards a New Architecture

1927

Aalto, Alvar. *Complete Works*. 2 volumes. Zurich: Les Editions d'Architecture Artemis, 1963.

Allen, Edward and Joseph Iano. *The Architect's Studio Companion: Rules of Thumb for Preliminary Design*, 5th ed. Hoboken, New Jersey: John Wiley and Sons, 2011.

Arnheim, Rudolf. *Art and Visual Perception*. Berkeley: University of California Press, 1965.

Ashihara, Yoshinobu. *Exterior Design in Architecture*. New York: Van Nostrand Reinhold Co., 1970.

Bacon, Edmund. *Design of Cities*. New York: The Viking Press, 1974.

Ching, Francis D. K. *A Visual Dictionary of Architecture*, 2nd ed. Hoboken, New Jersey: John Wiley and Sons, 2011.

Ching, Francis D. K., Barry Onouye, and Doug Zuberbuhler. *Building Structures Illustrated*, 2nd ed. Hoboken, New Jersey: John Wiley and Sons, 2014.

Ching, Francis D. K., Mark Jarzombek, and Vikramaditya Prakash. *A Global History of Architecture*, 2nd ed. Hoboken, New Jersey: John Wiley and Sons, 2010.

Collins, George R., gen. ed. *Planning and Cities Series*. New York: George Braziller, 1968.

Clark, Roger H. and Michael Pause. *Precedents in Architecture*. New York: Van Nostrand Reinhold Co., 1985.

Engel, Heinrich. *The Japanese House: A Tradition for Contemporary Architecture*. Tokyo: Charles E. Tuttle, Co., 1964.

Fletcher, Sir Banister. *A History of Architecture*. 18th ed. Revised by J.C. Palmes. New York: Charles Schriber's Sons, 1975.

Giedion, Siegfried. *Space, Time and Architecture*. 4th ed. Cambridge: Harvard University Press, 1963.

Giurgola, Romaldo and Jarmini Mehta. *Louis I. Kahn*. Boulder: Westview Press, 1975.

Hall, Edward T. *The Hidden Dimension*. Garden City, N.Y.: Doubleday & Company, Inc., 1966.

Halprin, Lawrence. *Cities*. Cambridge: The MIT Press, 1972.

Hitchcock, Henry Russell. *In the Nature of Materials*. New York: Da Capo Press, 1975.

Jencks, Charles. *Modern Movements in Architecture*. Garden City, N.Y.: Anchor Press, 1973.

Laseau, Paul and James Tice. *Frank Lloyd Wright: Between Principle and Form*. New York: Van Nostrand Reinhold Co., 1992.

Le Corbusier. *Oeuvre Complete*. 8 volumes. Zurich: Les Editions d'Architecture, 1964–1970.

——. *Towards a New Architecture*. London: The Architectural Press, 1946.

Lyndon, Donlyn and Charles Moore. *Chambers for a Memory Palace*. Cambridge: The MIT Press, 1994.

Martienssen, Heather. *The Shapes of Structure*. London: Oxford University Press, 1976.

Moore, Charles, Gerald Allen, and Donlyn Lyndon. *The Place of Houses*. New York: Holt, Rinehardt and Winston, 1974.

Mumford, Lewis. *The City in History*. New York: Harcourt, Brace & World, Inc., 1961.

Norberg-Schulz, Christian. *Meaning in Western Architecture*. New York: Praeger Publishers, 1975.

Palladio, Andrea. *The Four Books of Architecture*. New York: Dover Publications, 1965.

Pevsner, Nikolaus. *A History of Building Types*. Princeton: Princeton University Press, 1976.

Pye, David. *The Nature and Aesthetics of Design*. New York: Van Nostrand Reinhold Co., 1978.

Rapoport, Amos. *House Form and Culture*. Englewood Cliffs, N.J.: Prentice-Hall, Inc., 1969.

Rasmussen, Steen Eiler. *Experiencing Architecture*. Cambridge: The MIT Press, 1964.

——. *Towns and Buildings*. Cambridge: The MIT Press, 1969.

Rowe, Colin. *The Mathematics of the Ideal Villa and Other Essays*. Cambridge: The MIT Press, 1976.

Rudofsky, Bernard. *Architecture Without Architects*. Garden City, N.Y.: Doubleday & Co., 1964.

Simonds, John Ormsbee. *Landscape Architecture*. New York: McGraw-Hill Book Co., Inc., 1961.

Stierlin, Henry, gen. ed. *Living Architecture Series*. New York: Grosset & Dunlap, 1966.

Venturi, Robert. *Complexity and Contradiction in Architecture*. New York: The Museum of Modern Art, 1966.

Vitruvius. *The Ten Books of Architecture*. New York: Dover Publications, 1960.

von Meiss, Pierre. *Elements of Architecture*. New York: Van Nostrand Reinhold Co., 1990.

Wilson, Forrest. *Structure: The Essence of Architecture*. New York: Van Nostrand Reinhold Co., 1971.

Wittkower, Rudolf. *Architectural Principles in the Age of Humanism*. New York: W.W. Norton & Co., Inc., 1971.

Wong, Wucius. *Principles of Two-Dimensional Design*. New York: Van Nostrand Reinhold Co., 1972.

Wright, Frank Lloyd. *Writings and Buildings*. New York: Meridian Books, 1960.

Zevi, Bruno. *Architecture as Space*. New York: Horizon Press, 1957.

abacus The flat slab forming the top of a column capital, plain in the Doric style, but molded or otherwise enriched in other styles.

abbey A monastery under the supervision of an abbot, or a convent under the supervision of an abbess, belonging to the highest rank of such institutions.

abutment The part of a structure that directly receives thrust or pressure, such as a masonry mass receiving and supporting the thrust of part of an arch or vault; a heavy wall supporting the end of a bridge or span and sustaining the pressure of the abutting earth; a mass or structure resisting the pressure of water on a bridge or pier; or the anchorage for the cables of a suspension bridge.

acanthus A Mediterranean plant whose large, toothed leaves became a common motif in the ornamental program of Corinthian and composite capitals and friezes.

accent A detail that is emphasized by contrasting with its surroundings. Also, a distinctive but subordinate pattern, motif, or color.

accouplement The placement of two columns or pilasters very close together.

acropolis The fortified high area or citadel of an ancient Greek city, esp. the citadel of Athens and site of the Parthenon.

adobe Sun-dried brick made of clay and straw, commonly used in countries with little rainfall.

aedicule A canopied opening or niche flanked by two columns, piers, or pilasters supporting a gable, lintel, or entablature.

agora A marketplace or public square in an ancient Greek city, usually surrounded with public buildings and porticoes and commonly used as a place for popular or political assembly.

aisle Any of the longitudinal divisions of a church, separated from the nave by a row of columns or piers. Also, a walkway between or along sections of seats in a theater, auditorium, church, or other place of assembly.

alcazar A castle or fortress of the Spanish Moors.

allée French term for a narrow passage between houses, or a broad walk planted with trees.

amalaka The bulbous, ribbed stone finial of a sikhara in Indian architecture.

ambulatory The covered walk of an atrium or cloister. Also, an aisle encircling the end of the choir or chancel of a church, originally used for processions.

amphitheater An oval or round building with tiers of seats around a central arena, as those used in ancient Rome for gladiatorial contests and spectacles. Also, a level area of oval or circular shape surrounded by rising ground.

anomaly A deviation from the normal or expected form, order, or arrangement.

anthropology The science of human beings: specifically, the study of the origins, physical and cultural development, and environmental and social relations of humankind.

anthropometry The measurement and study of the size and proportions of the human body.

anthropomorphism A conception or representation resembling the human form or having human attributes.

apadana The grand columnar audience hall in a Persian palace.

apse A semicircular or polygonal projection of a building, usually vaulted and used esp. at the sanctuary or east end of a church.

arabesque A complex and ornate design that employs flowers, foliage, and sometimes animal and geometric figures to produce an intricate pattern of interlaced lines.

arbor A shady shelter of shrubs and branches or of latticework intertwined with climbing vines and flowers.

arcade A series of arches supported on piers or columns. Also, an arched, roofed gallery or passageway with shops on one or both sides.

arch A curved structure for spanning an opening, designed to support a vertical load primarily by axial compression.

architrave The lowermost division of a classical entablature, resting directly on the column capitals and supporting the frieze.

arcuate Curved or arched like a bow: a term used in describing the arched or vaulted structure of a Romanesque church or Gothic cathedral, as distinguished from the trabeated architecture of an Egyptian hypostyle hall or Greek Doric temple.

ashlar A squared building stone finely dressed on all faces adjacent to those of other stones so as to permit very thin mortar joints.

atrium Originally, the main or central inner hall of an ancient Roman house, open to the sky at the center and usually having a pool for the collection of rainwater. Later, the forecourt of an early Christian church, flanked or surrounded by porticoes. Now, an open, skylit court around which a house or building is built.

axis A central line that bisects a two-dimensional body or figure or about which a three-dimensional body or figure is symmetrical. Also, a straight line to which elements in a composition are referred for measurement or symmetry.

background The part of an image represented as being at the maximum distance from the frontal plane.

balance A state of equilibrium between contrasting, opposing, or interacting elements. Also, the pleasing or harmonious arrangement or proportion of parts or elements in a design or composition.

balcony An elevated platform projecting from the wall of a building and enclosed by a railing or parapet.

baldachin An ornamental canopy of stone or marble permanently placed over the high altar in a church.

baluster Any of a number of closely spaced supports for a railing. Also called banister.

baptistery A part of a church or a separate building in which the rite of baptism is administered.

base The lowermost portion of a wall, column, pier, or other structure, usually distinctively treated and considered as an architectural unit.

basilica A large oblong building used as a hall of justice and public meeting place in ancient Rome, typically having a high central space lit by a clerestory and covered by timber trusses, and a raised dais in a semicircular apse for the tribunal. The Roman basilica served as a model for early Christian basilicas, which were characterized by a long, rectangular plan, a high colonnaded nave lit by a clerestory and covered by a timbered gable roof, two or four lower side aisles, a semicircular apse at the end, a narthex, and often other features, as an atrium, a bema, and small semicircular apses terminating the aisles.

名詞解釋

batter A backward slope of the face of a wall as it rises.

bay A major spatial division, usually one of a series, marked or partitioned off by the principal vertical supports of a structure. Also, any of a number of principal compartments or divisions of a wall, roof, or other part of a building marked off by vertical or transverse supports.

beam A rigid structural member designed to carry and transfer transverse loads across space to supporting elements.

bearing wall A wall capable of supporting an imposed load, as from a floor or roof of a building.

belvedere A building, or architectural feature of a building, designed and situated to look out upon a pleasing scene.

bema A transverse open space separating the nave and the apse of an early Christian church, developing into the transept of later cruciform churches.

berm A bank of earth placed against one or more exterior walls of a building as protection against extremes in temperature.

blind Describing a recess in a wall having the appearance of a window (blind window) or door (blind door), inserted to complete a series of windows or to provide symmetry of design.

bosket A grove or thicket of trees in a garden or park.

brise-soleil A screen, usually of louvers, placed on the outside of a building to shield the windows from direct sunlight.

buttress An external support built to stabilize a structure by opposing its outward thrusts, esp. a projecting support built into or against the outside of a masonry wall.

campanile A bell tower, usually one near but not attached to the body of a church.

cantilever A beam or other rigid structural member extending beyond a fulcrum and supported by a balancing member or a downward force behind the fulcrum.

capital The distinctively treated upper end of a column, pillar, or pier, crowning the shaft and taking the weight of the entablature or architrave.

caravansary An inn in the Near East for the overnight accommodation of caravans, usually having a large courtyard enclosed by a solid wall and entered through an imposing gateway.

caryatid A sculptured female figure used as a column.

catenary The curve assumed by a perfectly flexible, uniform cable suspended freely from two points not in the same vertical line. For a load that is uniformly distributed in a horizontal projection, the curve approaches that of a parabola.

cathedral The principal church of a diocese, containing the bishop's throne called the cathedra.

ceiling The overhead interior surface or lining of a room, often concealing the underside of the floor or roof above.

cella The principal chamber or enclosed part of a classical temple, where the cult image was kept. Also called naos.

cenotaph A monument erected in memory of a deceased person whose remains are buried elsewhere.

chaitya A Buddhist shrine in India, usually carved out of solid rock on a hillside, having the form of an aisled basilica with a stupa at one end.

chancel The space about the altar of a church for the clergy and choir, often elevated above the nave and separated from it by a railing or screen.

chapel A subordinate or private place of worship or prayer.

chatri In Indian architecture, a roof-top kiosk or pavilion having a dome usually supported on four columns.

chattri An umbrella-shaped finial symbolizing dignity, composed of a stone disk on a vertical pole.

church A building for public Christian worship.

clerestory A portion of an interior rising above adjacent rooftops and having windows admitting daylight to the interior. Also, the uppermost section of a Gothic nave characterized by a series of large windows rising above adjacent rooftops to admit daylight to the interior.

cloister A covered walk having an arcade or colonnade on one side opening onto a courtyard.

colonnade A series of regularly spaced columns supporting an entablature and usually one side of a roof structure.

column A rigid, relatively slender structural member designed primarily to support compressive loads applied at the member ends. In classical architecture, a cylindrical support consisting of a capital, shaft, and usually a base, either monolithic or built up of drums the full diameter of the shaft.

computer graphics The field of computer science that studies methods and techniques for creating, representing, and manipulating image data by computer technology; the digital images so produced. Architectural applications of computer graphics range from two-dimensional architectural drawing to three-dimensional modeling and energy, lighting, and acoustic simulations of building performance.

computer modeling The use of computer technology and mathematical algorithms to create abstract models of systems and processes to simulate their behavior. For architectural applications, computer modeling software enables the creation and manipulation of virtual, three-dimensional models of existing or proposed buildings and environments for analysis, testing, and appraisal.

concrete An artificial, stonelike building material made by mixing cement and various mineral aggregates with sufficient water to cause the cement to set and bind the entire mass.

contrast Opposition or juxtaposition of dissimilar elements in a work of art to intensify each element's properties and produce a more dynamic expressiveness.

corbel To set bricks or stones in an overlapping arrangement so that each course steps upward and outward from the vertical face of a wall.

cornice The uppermost member of a classical entablature, consisting typically of a cymatium, corona, and bed molding.

corona The projecting, slablike member of a classical cornice, supported by the bed molding and crowned by the cymatium.

corridor A narrow passageway or gallery connecting parts of a building, esp. one into which several rooms or apartments open.

cortile A large or principal courtyard of an Italian palazzo.

court An area open to the sky and mostly or entirely surrounded by walls or buildings.

courtyard A court adjacent to or within a building, esp. one enclosed on all four sides.

cromlech A circular arrangement of megaliths enclosing a dolmen or burial mound.

cupola A light structure on a dome or roof, serving as a belfry, lantern, or belvedere. Also, a small dome covering a circular or polygonal area.

curtain wall An exterior wall supported wholly by the structural frame of a building and carrying no loads other than its own weight and wind loads.

cyma recta A projecting molding having the profile of a double curve with the concave part projecting beyond the convex part.

cymatium The crowning member of a classical cornice, usually a cyma recta.

dado The major part of a pedestal between the base and the cornice or cap. Also, the lower portion of an interior wall when faced or treated differently from the upper section, as with paneling or wallpaper.

datum Any level surface, line, or point used as a reference for the positioning or arrangement of elements in a composition.

diagrid Contraction for diagonal + grid: the exterior lattice-like framework of a building created by crisscrossing diagonal members and unifying the vertical-load-carrying function of columns and the lateral-load resistance of angled braces, while horizontal rings or belts serve to triangulate the frame, restrain it from buckling, and counter any outward expansion.

dian A palace hall in Chinese architecture, always on the median axis of the site plan and constructed on a raised platform faced with brick or stone.

dolmen A prehistoric monument consisting of two or more large upright stones supporting a horizontal stone slab, found esp. in Britain and France and usually regarded as a tomb.

dome A vaulted structure having a circular plan and usually the form of a portion of a sphere, so constructed as to exert an equal thrust in all directions.

dormer A projecting structure built out from a sloping roof, usually housing a vertical window or ventilating louver.

dougong A bracket system used in traditional Chinese construction to support roof beams, project the eaves outward, and support the interior ceiling. The absence of a triangular tied frame in Chinese architecture made it necessary to multiply the number of supports under the rafters. In order to reduce the number of pillars this would normally require, the area of support afforded by each pillar was increased by the dougong. The main beams support the roof through intermediary queen posts and shorter upper beams, enabling the roof to be given a concave curve. This distinctive curve is believed to have developed at the beginning of the Tang period, presumably to lighten the visual weight of the roof and allow more daylight into the interior.

eclecticism A tendency in architecture and the decorative arts to freely mix various historical styles with the aim of combining the virtues of diverse sources, or of increasing allusive content, particularly during the second half of the 19th century in Europe and the United States.

emphasis Stress or prominence given to an element of a composition by means of contrast, anomaly, or counterpoint.

enfilade An axial arrangement of doorways connecting a series of rooms so as to provide a vista down the entire length of the suite. Also, an axial arrangement of mirrors on opposite sides of a room so as to give an effect of an infinitely long vista.

engaged column A column built so as to be truly or seemingly bonded to the wall before which it stands.

entablature The horizontal section of a classical order that rests on the columns, usually composed of a cornice, frieze, and architrave.

entasis A slight convexity given to a column to correct an optical illusion of concavity if the sides were straight.

envelope The physical shell of a building, consisting of the exterior walls, windows, doors, and roof that protect and shelter interior spaces from the exterior environment.

ergonomics An applied science concerned with the characteristics of people that need to be considered in the design of devices and systems in order that people and things will interact effectively and safely.

exedra A room or covered area open on one side and provided with seats, used as a meeting place in ancient Greece and Rome. Also, a large apsidal extension of the interior volume of a church, normally on the main axis.

facade The front of a building or any of its sides facing a public way or space, esp. one distinguished by its architectural treatment.

fascia One of the three horizontal bands making up the architrave in the Ionic order. Also, any broad, flat, horizontal surface, as the outer edge of a cornice or roof.

field A region or expanse of space characterized by a particular property, feature, or activity.

fenestration The design, proportioning, and disposition of windows and other exterior openings of a building. Also, an ornamental motif having the form of a blind arcade or arch, as in medieval cabinetwork.

figure A shape or form, as determined by outlines or exterior surfaces. Also, a combination of geometric elements disposed in a particular form or shape.

figure-ground A property of perception in which there is a tendency to see parts of a visual field as solid, well-defined objects standing out against a less distinct background.

finial A relatively small, usually foliated ornament terminating the peak of a spire or pinnacle.

floor The level, base surface of a room or hall upon which one stands or walks. Also, a continuous supporting surface extending horizontally throughout a building, having a number of rooms and constituting one level in the structure.

flying buttress An inclined bar of masonry carried on a segmental arch and transmitting an outward and downward thrust from a roof or vault to a solid buttress that through its mass transforms the thrust into a vertical one; a characteristic feature of Gothic construction.

form The shape and structure of something as distinguished from its substance or material. Also, the manner of arranging and coordinating the elements and parts of a composition so as to produce a coherent image; the formal structure of a work of art.

forum The public square or marketplace of an ancient Roman city, the center of judicial and business affairs, and a place of assembly for the people, usually including a basilica and a temple.

fresco The art or technique of painting on a freshly spread, moist plaster surface with pigments ground up in water or a limewater mixture.

frieze The horizontal part of a classical entablature between the cornice and architrave, often decorated with sculpture in low relief. Also, a decorative band, as one along the top of an interior wall, immediately below the cornice, or a sculptured one in a stringcourse on an outside wall.

gable The triangular portion of wall enclosing the end of a pitched roof from cornice or eaves to ridge.

galleria A spacious promenade, court, or indoor mall, usually having a vaulted roof and lined with commercial establishments.

gallery A long, relatively narrow room or hall, esp. one for public use and having architectural importance through its scale or decorative treatment. Also, a roofed promenade, esp. one extending inside or outside along the exterior wall of a building.

garbha-griha A "womb chamber," the dark, innermost sanctuary of a Hindu temple, where the statue of the deity is placed.

gestalt A unified configuration, pattern, or field of specific properties that cannot be derived from the summation of the component parts.

Gestalt psychology The theory or doctrine that physiological or psychological phenomena do not occur through the summation of individual elements, as reflexes or sensations, but through gestalts functioning separately or interrelately.

Golden Section A proportion between the two dimensions of a plane figure or the two divisions of a line, in which the ratio of the smaller to the larger is the same as the ratio of the larger to the whole: a ratio of approximately 0.618 to 1.000.

gopura A monumental, usually ornate gateway tower to a Hindu temple enclosure, esp. in southern India.

gridshell A form-active structure that derives its strength from its double-curved surface geometry; pioneered in the 1940s by Frei Otto.

groin vault A compound vault formed by the perpendicular intersection of two vaults, forming arched diagonal arrises called groins. Also called cross vault.

ground The main surface or background in painting or decorative work. Also, the receding part of a visual field against which a figure is perceived.

hall The large entrance room of a house or building, as a vestibule or lobby. Also, a large room or building for public gatherings or entertainment.

hacienda A large, landed estate for farming and ranching in North and South American areas once under Spanish influence. Also, the main house on such an estate.

haiden The hall of worship of a Shinto shrine, usually in front of the honden.

harmonic progression A sequence of numbers whose reciprocals form an arithmetic progression.

harmony The orderly, pleasing, or congruent arrangement of the elements or parts in an artistic whole.

hashira A sacred post in Shinto architecture, shaped by human hands.

hierarchy A system of elements ranked, classified, and organized one above another, according to importance or significance.

hippodrome An arena or structure for equestrian and other spectacles. Also, an open-air stadium with an oval track for horse and chariot races in ancient Greece and Rome.

hypostyle hall A large hall having many columns in rows supporting a flat roof, and sometimes a clerestory: prevalent in ancient Egyptian and Achaemenid architecture.

in antis Between antae, the rectangular piers or pilasters formed by thickening the end of a projecting wall.

intercolumniation A system for spacing columns in a colonnade based on the space between two adjacent columns measured in diameters.

interfenestration A space between two windows. Also, the art or process of arranging the openings in a wall.

interstitial Forming an intervening space.

intrados The inner curve or surface of an arch forming the concave underside.

iwan A large vaulted hall serving as an entrance portal and opening onto a courtyard: prevalent in Parthian, Sassanian, and later in Islamic architecture. Also, ivan, liwan.

jami masjid Friday mosque: A congregational mosque for public prayer, esp. on Fridays.

joist Any of a series of small, parallel beams for supporting floors, ceilings, or flat roofs.

Ka'ba A small, cubical stone building in the courtyard of the Great Mosque at Mecca containing a sacred black stone and regarded by Muslims as the House of God, the objective of their pilgrimages, and the point toward which they turn in praying.

keystone The wedge-shaped, often embellished voussoir at the crown of an arch, serving to lock the other voussoirs in place. Until the keystone is in place, no true arch action is incurred.

kondo Golden Hall: the sanctuary where the main image of worship is kept in a Japanese Buddhist temple. The Jodo, Shinshu, and Nicheiren sects of Buddhism use the term "hondo" for this sanctuary, the Shingon and Tendai sects use "chudo," and the Zen sect uses "butsuden."

lacunar A ceiling, soffit, or vault decorated with a pattern of recessed panels.

lantern A superstructure crowning a roof or dome having open or windowed walls to let in light and air.

linga A phallus, symbol of the god Siva in Hindu architecture.

lingdao The spirit way that led from the south gate to a royal tomb of the Tang dynasty, lined with stone pillars and sculptured animal and human figures.

lintel A beam supporting the weight above a door or window opening.

loggia A colonnaded or arcaded space within the body of a building but open to the air on one side, often at an upper story overlooking an open court. The loggia is an important feature of the architecture of the Italian palazzi.

madrasah A Muslim theological school arranged around a courtyard and attached to a mosque, found from the 11th century on in Egypt, Anatolia, and Persia.

mandala A diagram of the cosmos, often used to guide the design of Indian temple plans.

mandapa A large, porchlike hall leading to the sanctuary of a Hindu or Jain temple and used for religious dancing and music.

mass The physical volume or bulk of a solid body.

massing A unified composition of two-dimensional shapes or three-dimensional volumes, esp. one that has or gives the impression of weight, density, and bulk.

mastaba An ancient Egyptian tomb made of mud brick, rectangular in plan with a flat roof and sloping sides, from which a shaft leads to underground burial and offering chambers.

mausoleum A large and stately tomb, esp. that in the form of a building for housing the tombs of many individuals, often of a single family.

megalith A very large stone used as found or roughly dressed, esp. in ancient construction work.

megaron A building or semi-independent unit of a building, typically having a rectangular principal chamber with a center hearth and a porch, often of columns in antis: traditional in Greece since Mycenaean times and believed to be the ancestor of the Doric temple.

menhir A prehistoric monument consisting of an upright megalith, usually standing alone but sometimes aligned with others.

mezzanine A low or partial story between two main stories of a building, esp. one that projects as a balcony and forms a composition with the story beneath it.

mihrab A niche or decorative panel in a mosque designating the qibla.

minaret A lofty, slender tower attached to a mosque, having stairs leading up to one or more projecting balconies from which the muezzin calls the Muslim people to prayer.

mirador In Spanish architecture, an architectural feature affording a view of the surroundings, as a bay window, loggia, or roof pavilion.

model An example serving as a pattern for imitation or emulation in the creation of something.

module A unit of measurement used for standardizing the dimensions of building materials or regulating the proportions of an architectural composition.

monastery A place of residence for a community of persons living in seclusion under religious vows, esp. monks.

monolith A single block of stone of considerable size, often in the form of an obelisk or column.

mosque A Muslim building or place of public worship.

mullion A vertical member between the lights of a window or the panels in wainscoting.

muqarnas A system of decoration in Islamic architecture, formed by the intricate corbeling of brackets, squinches, and inverted pyramids; sometimes wrought in stone but more often in plaster. Also called stalactite work.

mural A large picture painted on or applied directly to a wall or ceiling surface.

naos See **cella**.

narthex The portico before the nave of an early Christian or Byzantine church, appropriated to penitents. Also, an entrance hall or vestibule leading to the nave of a church.

nave The principal or central part of a church, extending from the narthex to the choir or chancel and usually flanked by aisles.

necropolis A historic burial ground, esp. a large, elaborate one of an ancient city.

niche An ornamental recess in a wall, often semicircular in plan and surmounted by a half-dome, as for a statue or other decorative object.

nuraghe Any of the large, round or triangular stone towers found in Sardinia and dating from the second millennium B.C. to the Roman conquest.

obelisk A tall, four-sided shaft of stone that tapers as it rises to a pyramidal point, originating in ancient Egypt as a sacred symbol of the sun-god Ra and usually standing in pairs astride temple entrances.

oculus A circular opening, esp. one at the crown of a dome.

order A condition of logical, harmonious, or comprehensible arrangement in which each element of a group is properly disposed with reference to other elements and to its purpose. Also, an arrangement of columns supporting an entablature, each column comprising a capital, shaft, and usually a base.

oriel A bay window supported from below by corbels or brackets.

orthographic Pertaining to, involving, or composed of right angles.

pagoda A Buddhist temple in the form of a square or polygonal tower with roofs projecting from each of its many stories, erected as a memorial or to hold relics. From the stupa, the Indian prototype, the pagoda gradually changed in form to resemble the traditional multistoried watch tower as it spread with Buddhism to China and Japan. Pagodas were initially of timber, but from the 6th century on, were more frequently of brick or stone, possibly due to Indian influence.

pailou A monumental gateway in Chinese architecture, having a trabeated form of stone or wood construction with one, three, or five openings and often bold projecting roofs, erected as a memorial at the entrance to a palace, tomb, or sacred place: related to the Indian toranas and the Japanese torii. Also, pailoo.

palazzo A large, imposing public building or private residence, esp. in Italy.

Palladian motif A window or doorway in the form of a round-headed archway flanked on either side by narrower compartments, the side compartments being capped with entablatures on which the arch of the central compartment rests.

panopticon A building, as a prison, hospital, library, or the like, so arranged that all parts of the interior are visible from a single point.

pantheon A temple dedicated to all the gods of a people. Also, a public building serving as the burial place of or containing the memorials to the famous dead of a nation.

parapet A low, protective wall at the edge of a terrace, balcony, or roof, esp. that part of an exterior wall, fire wall, or party wall that rises above the roof.

parterre An ornamental arrangement of flower beds of different shapes and sizes.

parti Used by the French at the École des Beaux-Arts in the 19th century, the design idea or sketch from which an architectural project will be developed. Now, the basic scheme or concept for an architectural design, represented by a diagram.

passage grave A megalithic tomb of the Neolithic and early Bronze Ages found in the British Isles and Europe, consisting of a roofed burial chamber and narrow entrance passage, covered by a tumulus: believed to have been used for successive family or clan burials spanning a number of generations.

pavilion A light, usually open building used for shelter, concerts, or exhibits, as in a park or fair. Also, a central or flanking projecting subdivision of a facade, usually accented by more elaborate decoration or greater height and distinction of skyline.

pedestal A construction upon which a column, statue, memorial shaft, or the like, is elevated, usually consisting of a base, a dado, and a cornice or cap.

pediment The low-pitched gable enclosed by the building's horizontal and raking cornices of a Greek or Roman temple. Also, a similar or derivative element used to surmount a major division of a facade or crown an opening.

pendentive A spherical triangle forming the transition from the circular plan of a dome to the polygonal plan of its supporting structure.

pergola A structure of parallel colonnades supporting an open roof of beams and crossing rafters or trelliswork, over which climbing plants are trained to grow.

peristyle A colonnade surrounding a building or a courtyard. Also, the courtyard so enclosed.

piano nobile The principal story of a large building, as a palace or villa, with formal reception and dining rooms, usually one flight above the ground floor.

piazza An open square or public place in a city or town, esp. in Italy.

pier A vertical supporting structure, as a section of wall between two openings or one supporting the end of an arch or lintel. Also, a cast-in-place concrete foundation formed by boring with a large auger or excavating by hand a shaft in the earth to a suitable bearing stratum and filling the shaft with concrete.

pilaster A shallow rectangular feature projecting from a wall, having a capital and a base and architecturally treated as a column.

pillar An upright, relatively slender shaft or structure, usually of brick or stone, used as a building support or standing alone as a monument.

piloti A column of steel or reinforced concrete supporting a building above an open ground level, thereby leaving the space available for other uses.

Platonic solid One of the five regular polyhedrons: tetrahedron, hexahedron, octahedron, dodecahedron, or icosahedron.

plaza A public square or open space in a city or town.

plinth The usually square slab beneath the base of a column, pier, or pedestal. Also, a continuous, usually projecting course of stones forming the base or foundation of a wall.

podium A solid mass of masonry visible above ground level and serving as the foundation of a building, esp. the platform forming the floor and substructure of a classical temple.

porch An exterior appendage to a building, forming a covered approach or vestibule to a doorway.

porte-cochère A porch roof projecting over a driveway at the entrance to a building and sheltering those getting in or out of vehicles. Also, a vehicular passageway leading through a building or screen wall into an interior courtyard.

portico A porch or walkway having a roof supported by columns, often leading to the entrance of a building.

post A stiff vertical support, esp. a wooden column in timber framing.

postern A private or side entrance, as one for pedestrians next to a porte-cochère.

promenade An area used for a stroll or walk, esp. in a public place, as for pleasure or display.

proportion The comparative, proper, or harmonious relation of one part to another or to the whole with respect to magnitude, quantity, or degree. Also, the equality between two ratios in which the first of the four terms divided by the second equals the third divided by the fourth.

propylaeum A vestibule or gateway of architectural importance before a temple area or other enclosure. Often used in the plural, propylaea.

propylon A freestanding gateway having the form of a pylon and preceding the main gateway to an ancient Egyptian temple or sacred enclosure.

prototype An early and typical example that exhibits the essential features of a class or group and on which later stages are based or judged.

proxemics The study of the symbolic and communicative role of the spatial separation individuals maintain in various social and interpersonal situations, and how the nature and degree of this spatial arrangement relates to environmental and cultural factors.

pylon A monumental gateway to an ancient Egyptian temple, consisting either of a pair of tall truncated pyramids and a doorway between them or of one such masonry mass pierced with a doorway, often decorated with painted reliefs.

pyramid A massive masonry structure having a rectangular base and four smooth, steeply sloping sides facing the cardinal points and meeting at an apex, used in ancient Egypt as a tomb to contain the burial chamber and the mummy of the pharaoh. The pyramid was usually part of a complex of buildings within a walled enclosure, including mastabas for members of the royal family, an offering chapel, and a mortuary temple. A raised causeway led from the enclosure down to a valley temple on the Nile, where purification rites and mummification were performed. Also, a masonry mass having a rectangular base and four stepped and sloping faces culminating in a single apex, used in ancient Egypt and pre-Columbian Central America as a tomb or a platform for a temple.

qibla The direction toward which Muslims face to pray, esp. the Ka'ba at Mecca. Also, the wall in a mosque in which the mihrab is set, oriented to Mecca.

quoin An external solid angle of a wall, or one of the stones forming such an angle, usually differentiated from the adjoining surfaces by material, texture, color, size, or projection.

rampart A broad embankment of earth raised as a fortification around a place and usually surmounted by a parapet.

rath A Hindu temple cut out of solid rock to resemble a chariot.

ratio Relation in magnitude, quantity, or degree between two or more similar things.

reentrant Reentering or pointing inward, as an interior angle of a polygon that is greater than 180°.

regular Having all faces congruent regular polygons and all solid angles congruent.

repetition The act or process of repeating formal elements or motifs in a design.

rhythm Movement characterized by a patterned repetition or alternation of formal elements or motifs in the same or a modified form.

roof The external upper covering of a building, including the frame for supporting the roofing.

room A portion of space within a building, separated by walls or partitions from other similar spaces.

rustication Ashlar masonry having the visible faces of the dressed stones raised or otherwise contrasted with the horizontal and usually the vertical joints, which may be rabbeted, chamfered, or beveled.

sanctuary A sacred or holy place, esp. the most sacred part of a church in which the principal altar is placed, or an especially holy place in a temple.

scale A proportion determining the relationship of a representation to that which it represents. Also, a certain proportionate size, extent, or degree, usually judged in relation to some standard or point of reference.

semiotics The study of signs and symbols as elements of communicative behavior.

shell structure A thin, rigid, curved surface structure formed to enclose a volume. Applied loads develop compressive, tensile, and shear stresses acting within the plane of the shell. The thinness of the shell, however, has little bending resistance and is unsuitable for concentrated loads.

shoro A structure from which the temple bell is hung, as one of a pair of small, identical, symmetrically placed pavilions in a Japanese Buddhist temple.

shrine A building or other shelter, often of a stately or sumptuous character, enclosing the remains or relics of a saint or other holy person and forming an object of religious veneration and pilgrimage.

sikhara A tower of a Hindu temple, usually tapered convexly and capped by an amalaka.

sill The lowest horizontal member of a frame structure, resting on and anchored to a foundation wall. Also, the horizontal member beneath a door or window opening.

solarium A glass-enclosed porch, room, or gallery used for sunbathing or for therapeutic exposure to sunlight.

solid A geometric figure having the three dimensions of length, breadth, and thickness.

space The three-dimensional field in which objects and events occur and have relative position and direction, esp. a portion of that field set apart in a given instance or for a particular purpose.

spandrel The triangular-shaped, sometimes ornamented area between the extrados of two adjoining arches, or between the left or right extrados of an arch and the rectangular framework surrounding it. Also, a panel-like area in a multistory frame building, between the sill of a window on one level and the head of a window immediately below.

spire A tall, acutely tapering pyramidal structure surmounting a steeple or tower.

stair One of a flight or series of steps for going from one level to another, as in a building.

stalactite work See **muquarna**.

steeple A tall ornamental structure, usually ending in a spire and surmounting the tower of a church or other public building.

stele An upright stone slab or pillar with a carved or inscribed surface, used as a monument or marker, or as a commemorative tablet in the face of a building.

stoa An ancient Greek portico, usually detached and of considerable length, used as a promenade or meeting place around public places.

story A complete horizontal division of a building, having a continuous or nearly continuous floor and comprising the space between two adjacent levels. Also, the set of rooms on the same floor or level of a building.

stringcourse A horizontal course of brick or stone flush with or projecting beyond the face of a building, often molded to mark a division in the wall.

stupa A Buddhist memorial mound erected to enshrine a relic of Buddha and to commemorate some event or mark a sacred spot. Modeled on a funerary tumulus, it consists of an artificial dome-shaped mound raised on a platform, surrounded by an outer ambulatory with a stone vedika and four toranas, and crowned by a chattri. The name for the stupa in Ceylon is "dagoba," and in Tibet and Nepal, "chorten."

symbology The study of use of symbols.

symbol Something that represents something else by association, resemblance, or convention, esp. a material object used to represent something invisible or immaterial, deriving its meaning chiefly from the structure in which it appears.

symmetry The exact correspondence in size, form, and arrangement of parts on opposite sides of a dividing line or plane, or about a center or axis. Also, regularity of form or arrangement in terms of like, reciprocal, or corresponding parts.

synagogue A building or place of assembly for Jewish worship and religious instruction.

ta A pagoda in Chinese architecture.

technology Applied science: the branch of knowledge that deals with the creation and use of technical means and their interrelation with life, society, and the environment, drawing upon such subjects as industrial arts, engineering, applied science, and pure science.

tectonics The art and science of shaping, ornamenting, or assembling materials in building construction.

temenos In ancient Greece, a piece of ground specially reserved and enclosed as a sacred place.

tensile structure A thin, flexible surface that carries loads primarily through the development of tensile stresses.

terrace A raised level with a vertical or sloping front or sides faced with masonry, turf, or the like, esp. one of a series of levels rising above one another.

tetrastyle Having four columns on one or each front.

tholos A circular building in classical architecture.

threshold A place or point of entering or beginning.

tokonoma Picture recess: a shallow, slightly raised alcove for the display of a flower arrangement or a kakemono, a vertical hanging scroll containing either text or a painting. One side of the recess borders the outside wall of the room through which light enters, while the interior side adjoins the tana, a recess with built-in shelving. As the spiritual center of a traditional Japanese house, the tokonoma is located in its most formal room.

topography The physical configuration and features of a site, area, or region.

torana An elaborately carved, ceremonial gateway in Indian Buddhist and Hindu architecture, having two or three lintels between two posts.

torii A monumental, freestanding gateway on the approach to a Shinto shrine, consisting of two pillars connected at the top by a horizontal crosspiece and a lintel above it, usually curving upward.

trabeate Of or pertaining to a system of construction employing beams or lintels. Also, trabeated.

transept The major transverse part of a cruciform church, crossing the main axis at a right angle between the nave and choir. Also, either of the projecting arms of this part, on either side of the central aisle of a church.

transformation The process of changing in form or structure through a series of discrete permutations and manipulations in response to a specific context or set of conditions without a loss of identity or concept.

trellis A frame supporting open latticework, used as a screen or a support for growing vines or plants.

trullo A circular stone shelter of the Apulia region of southern Italy, roofed with conical constructions of corbeled dry masonry, usually whitewashed and painted with figures or symbols. Many trulli are over 1000 years old and still in use today, usually located among vineyards to serve as storage structures or as temporary living quarters during the harvest.

truss A structural frame based on the geometric rigidity of the triangle and composed of linear members subject only to axial tension or compression.

tumulus An artificial mound of earth or stone, esp. over an ancient grave.

tympanum The recessed triangular space enclosed by the horizontal and raking cornices of a triangular pediment, often decorated with sculpture. Also, a similar space between an arch and the horizontal head of a door or window below.

uniformity The state or quality of being identical, homogeneous, or regular.

unity The state or quality of being combined into one, as the ordering of elements in an artistic work that constitutes a harmonious whole or promotes a singleness of effect.

vault An arched structure of stone, brick, or reinforced concrete, forming a ceiling or roof over a hall, room, or other wholly or partially enclosed space. Since it behaves as an arch extended in a third dimension, the longitudinal supporting walls must be buttressed to counteract the thrusts of the arching action.

veranda A large, open porch, usually roofed and partly enclosed, as by a railing, often extending across the front and sides of a house.

vestibule A small entrance hall between the outer door and the interior of a house or building.

vihara A Buddhist monastery in Indian architecture often excavated from solid rock, consisting of a central pillared chamber surrounded by a verandah onto which open small sleeping cells. Adjacent to this cloister was a courtyard containing the main stupa.

villa A country residence or estate.

void An empty space contained within or bounded by mass.

volume The size or extent of a three-dimensional object or region of space, measured in cubic units.

wainscot A facing of wood paneling, esp. when covering the lower portion of an interior wall.

wall Any of various upright constructions presenting a continuous surface and serving to enclose, divide, or protect an area.

wat A Buddhist monastery or temple in Thailand or Cambodia.

ziggurat A temple-tower in Sumerian and Assyrian architecture, built in diminishing stages of mud brick with buttressed walls faced with burnt brick, culminating in a summit shrine or temple reached by a series of ramps: thought to be of Sumerian origin, dating from the end of the 3rd millennium B.C.

建築物索引

設計者索引

M

Machuca, Pedro, 377
Macintosh, Charles Rennie, 183
Maderno, Carlo, 347
Maillart, Robert, 11
Malfaison and Kluchman, 229
Matsaetsi, Oton, 402
May, E. J., 409
Maybeck, Bernard, 240, 367
Meier, Richard, 12, 93, 157, 279, 303
Mengoni, Giuseppe, 156
Mercer, Henry, 240
Michelangelo, 162
Michelozzi, 93
Mies van der Rohe, 13, 21, 23, 24, 51, 89, 118,
 129, 147, 153, 185, 245, 292, 309
Miralles, Enric, 107
Miralles Tagliabue EMBT, 107
MLTW, 17, 140, 297
MLTW/Moore, 73
MLTW/Moore-Turnbull, 21, 81, 203, 259, 272,
 279. See also Moore-Turnbull/MLTW
Mnesicles, 11
Moneo, Rafel, 83
Moore, Charles, 199, 291
Moore-Turnbull, 21, 259, 272
Moore-Turnbull/MLTW, 203
Mooser, William, 275

N

Nervi, Pier Luigi, 25
Neski, Barbara, 59
Neski, Julian, 59
Neumann, Balthasar, 201
Neutra, Richard, 91, 231, 265
Niemeyer, Oscar, 40
Nolli, Giambattista, 103
Norri, Marja-Ritta, 410

O

Oglethrope, James, 372
OMA, 53, 170
Otto, Frei, 127, 309, 390
Owen, Christopher, 225

P

Palladio, Andrea, 15, 31, 55, 64, 89, 140, 163,
 213, 256, 265, 292, 319, 327, 328, 329,
 362, 372
Paxton, Joseph, 245
Peabody & Stearns, 73
Pei, I. M., 88, 273
Peruzzi, Baldassare, 201, 368
Petit, Antoine, 229
Pietrasanta, Giacomo da, 146
Polycleitos, 122
Pont, Henri Maclaine, 132
Prix, Wolf D., 53
Pythius, 16

R

Rietveld, Gerrit Thomas, 27
Rosselino, Bernardo, 205
Rural Studio, Auburn University, 129

S

Saarinen, Eero, 48, 94
Safdie, Moshe, 75
Sanctis, Francesco de, 20
Sandal, Malik, 167
Sangallo the Younger, Antonio da, 168, 318
Sanzio, Raphael, 359
Scamozzi, Vincenzo, 80, 265
Scharoun, Hans, 51
Scheeren, Ole, 53
Schinkel, Karl Friedrich, 15
Scott, George Gilbert, 347
Sean Godsell Architects, 97
Senmut, 20, 278
Serlio, Sebastiano, 211
Shaw, Norman, 409
Shreve, Lamb and Harmon, 346
Shukhov, Vladimir, 43
Sinan, Mimar, 37
Sitte, Camillo, 259
Snyder, Jerry, 380
Soane, John, 239
SOM, 245
Sordo Madaleno Arquitectos, 379
Specchi, Alessandro, 20

Stirling, James, 67, 73, 81, 147, 152, 159, 162,
 220, 221, 232, 252, 376, 382
Stromeyer, Peter, 127
Stubbins, Hugh, 125
Sullivan, Louis, 69, 267

T

Tagliabue, Benedetta, 107
Tange, Kenzo, 128, 404
Thornton, John T., 165
Toyo Ito and Associates, 172

U

Utzon, Jørn, 151, 415, 416

V

Van Doesburg, Theo, 91, 185
Van Doesburg and Van Esteren, 91
Van Eesteren, Cornels, 91, 185
Van Eyck, Aldo, 158
van Zuuk, René, 129
Vasari, Giorgio, 22, 354
Venturi, Robert, 222
Venturi and Short, 238, 268
Vignola, Giacomo da, 212, 322, 346, 353
Vinci, Leonardo da, 208, 210, 304, 370, 377
Vitruvius, 39, 324
Viviani, Gonzalo Mardones, 378

W

Ware, William R., 294, 320
Weiss/Manfredi Architecture/Landscape/Urbanism,
 107
Wilford, Michael, 81, 252
Wood, John, Jr., 227
Wood, John, Sr., 227
Woodhead, 378
Wright, Frank Lloyd, 26, 27, 40, 51, 57, 64, 69,
 82, 83, 151, 153, 181, 216, 222, 223,
 230, 240, 241, 261, 267, 269, 274, 285,
 309, 357, 359, 364, 365, 366, 368, 374,
 386, 413, 420

Z

Zuccari, Federico, 263

主題索引

建築：造型、空間與秩序(第四版)

原　　著／FRANCIS D.K. CHING

譯　　者／呂以寧・王玲玉・林敏哲

發行人／吳秀蓁

出版者／六合出版社

發行部／台北市大安區新生南路一段 103 巷 33 號 1 樓

電　　話／27521195・27527651

傳　　真／27527265

郵　　撥／０１０２４３７７　六合出版社 帳戶

登記證／局版北市業字第 1615 號

第三版／西元 2015 年 7 月

定　　價／新台幣 600 元整

ISBN　／ 978-986-91736-2-9

E-mail／liuhopub@ms29.hinet.net